근대

Modern Art; A metaphysical interpretation Ⅱ :형이상학적 해명 Ⅱ

예술

로코코 *rococo*
신고전주의 *neoclassicism*
낭만주의 *romanticism*
사실주의 *realism*
인상주의 *impressionism*
후기인상주의 *postimpressionism*

Modern Art; A metaphysical interpretation **II**

근대

;형이상학적 해명 II

예술

로코코 *rococo*
신고전주의 *neoclassicism*
낭만주의 *romanticism*
사실주의 *realism*
인상주의 *impressionism*
후기인상주의 *postimpressionism*

지혜정원

부유하는 영혼들에게

로코코는 데카르트의 새로운 철학과 과학혁명이 이룬 인간 정신의 개가 이후에 생겨난 피로와 나른함, 안일함과 권태를 표현한다. 17세기는 데카르트의 인간 역량에 대한 자신감과 과학혁명의 우주 이해의 성과에 대한 자신감으로 가득한 시대였다. 바로크 예술의 거침없는 역동성과 자신만만함은 17세기 철학과 과학이 거둔 성과에 대한 인간의 자아도취였다.

바로크를 대치해 나가는 로코코는 바로크에 대한 반명제가 아니다. 그것은 합격에의 열렬한 희망과 자신감에 차 있는 우등생이 모든 성취를 이룬 후에 누리는 나른함과 관능적 보상 같은 것이다. 인간은 세계의 현존과 미래를 설명할 수 있는 금화를 쥐게 되었다. 모든 현존은 거기에서 떨어지는 잔돈푼이었다. 이제 수확이 남아 있었고 이것이 로코코의 향락이었다. 이러한 점에 있어 로코코는 "작은 바로크"라고

불리게 된다. 인간이 지고 있던 방황과 불가지는 해소되었다. 따라서 새로운 성취를 향할 필요는 없다. 단지 자기 역량이 허용하는 대로 지상적 향락을 즐기면 된다. "우리의 정원을 가꾸어야 한다.Il faut cultiver notre jardin."(볼테르)

18세기 말에 개시된 신고전주의 양식 역시도 그 우주관과 윤리관에 있어 전 시대와 다르지 않았다. 신고전주의는 무엇도 새롭게 도입하지 않았다. 신고전주의자들은 르네상스 고전주의에 공화제적 이념을 입힌 것 외에 무엇도 하지 않았다. 이제 바야흐로 새로운 계급, 즉 "상승하는 중산층the rising middle class"이 주도적인 정치 세력으로 대두되기 시작한다. 이들은 자신들의 경제적 생산성에 준하는 정치권력과 자기 경제활동에서의 자유를 원했지만, 겉으로 드러나는 이념으로는 공화제적 이상주의를 내세웠다. 부르주아들은 그 정열과 성실성에 있어 다른 계급보다 우월했다. 그들은 근검절약했고 또한 열심히 일했다. 따라서 플라톤이나 세네카 등의 공화제적 이상주의를 기치로 내세울 수 있는 사람들이었다. 그러나 그 공화제를 담당하는 주도적 정치 세력은 자신들이어야 했다. 결국, 국가의 운명은 (영국에서처럼) 하원이 쥐게 된다.

신고전주의는 근본적으로 중산층의 자기 이념의 프로파간다의 예술이다. 신고전주의 예술에서 때때로 느껴지는 작위성과 만들어진 고전적 양상은 17세기 초반에 이미 운동하는 것으로 주지된 세계를 다시 한번 기획적으로 고정시키려는 데에 있다. 나폴레옹은 이 공화국의 덕성에 찬 지도자가 되어야 했다. 루이 다비드의 예술은 공화제적 혁명에

서부터의 나폴레옹 시대에 걸쳐진다.

　신고전주의는 고대 그리스의 예술과 르네상스 예술이 그러하듯 세계를 이상화시키고 그것을 포착 가능한 실재로 만든다. 그러나 이것은 허구적인 것으로 드러날 것이었다. 신고전주의는 사실은 사이비 고전주의pseudo-classicism였다.

　낭만주의는 신고전주의의 이상주의적 지성을 이상주의적 감성으로 교체한다. 새롭게 대두되는 민족주의적 이념 ─ 특히 독일에서 강조된 ─ 은 바로 그 민족주의의 근거 없는 이념에 의미를 부여하기 위해 정체불명의 감성과 신비주의를 불러들이게 되고 영국에서는 데이비드 흄 이래 조성된 지적 회의주의에 대응하기 위해 새로운 인식 기저인 감성을 불러들이게 된다. 낭만주의는 따라서 합리적으로 설명될 수 없는 고유의 이상주의를 감성이라는 정체불명의 인식 수단으로 대치한다.

　그럼에도 낭만주의의 새로운 인간관은 그 후로도 항구적인 영향력을 지니게 된다. 낭만주의의 최대의 업적은 사회적 패자들에 대한 공감과 동일시에 의해 얻어진다. 낭만주의 시대에 이르러 비로소 사회적 잔류물은 본연의 사회적 패배 이상으로 사회가 가한 고통 혹은 불평등에 의한 것이라는 사실을 밝힌다. 사회 속의 누구도 모두 우리 동포이다.

　사실주의 시대에 이르러 비로소 현대의 여명이 보이기 시작한다. 근대와 현대는 전통적인 연역적 인식론과 새로운 구조주의적 인식론에 의해 갈라지게 된다. 중세 말에 신이 죽듯이 근대 말에 인간 지성

이 죽는다. 지성이 구성하는 인식 체계는 존재론을 우선적인 것으로 다루게 된다. 그것은 지성의 속성은 연역의 기반 — 기하학의 경우 공준 postulate과 같은 — 의 존재를 가정해야만 하기 때문이다.

로크에 의해 개시되고 흄에 의해 종지부가 찍히게 되는 영국의 경험론은 지성이 대상의 인식에 있어 행사하는 사유양식의 방향을 뒤집어 놓는다. 경험론은 연역의 기반이 되는 최초의 단순자를 가정하지 않는다. 경험은 단지 감각인식의 문제이다. 경험 속에 단순자와 같은 것은 없다. 거기에는 끊임없이 변전하는 다채로운 개별적 대상과 사실들이 있을 뿐이다.

예술의 하나의 양식으로서의 사실주의는 감각이 경험하는 사실만이 우리 인식의 전부라고 말하는 이념에 기초한다. 고전적 이념에서의 공간과 대상의 표현은 먼저 그 전체를 포괄하는 기하학적 종합을 기초로 하는 데 반해 사실주의에서의 공간과 대상의 표현은 단지 사실의 중첩된 나열에 지나지 않는다. 이것은 인식론적 경험론이 결국 고전적 이념을 완전히 밀어냈다는 사실을 의미한다.

발자크나 디킨스의 소설, 쿠르베나 도미에의 회화 등은 전체를 포괄하는 건축적 구도를 제시하지 않는다. 그 작품들은 계속해서 실증적 사실들을 병렬로 제시한다. 이렇게 해서 고전주의가 구성하는 전형으로서의 세계는 물러가고 좀 더 박진감 넘치는 세계가 도입된다. 실제 삶은 고전적이지 않다. 그것은 변덕스럽고 다채로운 것이다.

인상주의는 감각인식에서 최소한의 지적 요소조차도 증발시킨다.

대상이나 사실의 명료한 표현은 (그것이 아무리 단편적이라 해도) 결국 지성의 개입 없이는 불가능하다. 이름 짓는 것 자체가 결국 지성의 영역이기 때문이다. 만약 대상에 대한 인식에서 지성을 완전히 배제한다면 피인식되는 세계는 분절되지 않은 채로의 2차원적 스크린이 된다. 모네의 〈해돋이: 인상〉이나 〈루앙 대성당〉 등은 지성을 최대한 잠재운 시지각이 대상을 어떻게 표현하는가를 보여주는 인상주의의 대표작이다.

인상주의 회화의 인식론적 이념은 베르그송의 생철학에 기초한다. 베르그송은 지성 전부를 부정하기보다는 그 전능성을 부정한다. 베르그송은 물론 우주의 이해가 철학의 목적임을 천명한다. 그러나 그것은 인간 자신에 대한 이해가 선행되어야 한다. 인간 자신에 대한 이해는 인간이 세계를 이해하는 수단을 말해준다. 그는 지성은 전체 생명으로부터의 인간의 소외를 의미한다고 말한다. 생명에는 본래 본능과 지성이 맹아의 형태로 애매하게 결합되어 있었다. 그러나 곤충과 포유류는 서로 분기하면서 곤충은 주로 본능을, 인간은 주로 지성을 생존의 도구로 삼았다. 인간은 전적으로 지성만을 인식의 수단으로 삼음에 의해 자신의 출신 성분과 자신을 싸고 있는 그 흔적을 부정하고 있다.

생명에 대한 이해는 그러나 인간이 주로 무엇이냐에 의해서가 아니라 인간을 포함하는 생명 그 자체가 무엇이냐에 달려 있다. 지성의 극단적인 발현, 다시 말하면 인간 스스로의 전적인 속성으로 간주하는 지성의 배타성은 그에게 있는 희미한 본능을 도외시할 때에만 가정될 수 있는 것이다. 인간이 스스로에 대해 이해하기 위해서는 그리고 그를 둘러싸고 있는 우주에 대해 이해하기 위해서는 생명의 흐름을 되돌려서

자기의 근원이 무엇인가를 느껴야 한다. 이것은 지성에 의해서가 아니라 "직관intuition"에 의해서 가능하다. 인간은 지성을 잠재우며 눈을 가느스름하게 뜬 채로 자연의 근원 속으로 잠겨 들어가야 한다. 이때 의식은 지적 분석을 멈추게 되고 생명의 흐름 속에 편입하게 된다.

인상주의 회화는 이러한 생철학에 대한 예술적 카운터파트이다. 여태까지의 예술은 "무엇"인가를 묘사했다. 그러나 새로운 예술은 무엇인가를 묘사할 수는 없다. 왜냐하면 우리가 자연에서 "무엇"인가를 특정하는 순간 이미 그 대상을 전체에서 오려내는 것이기 때문이다. 이때 생명 전체에서 오려내어진 지성이 거기에 대응한다. 거기에서는 어떤 대상도 전체에서 분리되지 않은 채로 연속해서 묘사된다. 물론 이 연속된 묘사는 매끈하고 완결된 전체로서는 아니다. 거기에는 단속적인 색채의 조각patch들이 병렬된다. 직관으로 대상을 볼 때에는 거기에 "언뜻언뜻"하는 색조의 반점들만이 있을 뿐이다. 이것이 베르그송과 인상주의 예술가들의 성취였다.

인상주의의 이러한 세계상에는 반박의 여지가 없다. 확실히 인간도 세계도 베르그송이 말하는 바대로이다. 그러나 여기에 문제가 없지만은 않다. 문제는 두 갈래로 분기된다. 하나는 직관을 좀 더 밀고 들어가면 거기에는 태초의 거칠고 표현적인 덩어리들이 있기 때문이다. 인상주의는 매우 소극적이고 수줍은 세계 묘사이다. 그러나 일군의 예술가들은 그 소극성을 받아들이지 않았다. 만약 직관이 본질적인 것이라면 그것이 무엇인가를 내세워 스스로를 표현하지 못할 이유가 있는가?

이러한 이념은 표현주의 양식으로 나타난다. 뭉크, 루오, 마티스, 앙소르 등은 거칠고 과격하고 야수적인 느낌을 주는 선과 채색으로 인간성 깊은 곳에 자리 잡은 거친 본능을 스스럼없이 드러낸다. 그것이 인간의 본래 모습이었다. 인간은 지적 동물이 아니라 하나의 야수였다. 이것이 인상주의 이후에 나타난 하나의 경향이다.

인상주의 이후의 두 번째 흐름은 위의 표현주의 양식과는 완전히 상반된 이념에 기초한다. 직관을 인식 수단으로 하는 태초의 생명체에 대한 인식은 그리고 거기에서부터 비롯되는 표현주의는 결국 인식의 무정부주의를 불러들인다. 왜냐하면, 거기에는 그 주관성으로 인하여 우리에게 구속력을 행사할 수 있는 보편적 질서가 없기 때문이다. 거기에 더하여 또한 베르그송이 말한 바와 같이 우리의 지성이 사물의 본질과는 관련 없이 행사되는 것이라면 거기에 더욱이 질서는 없게 된다. 이때 세잔은 거짓 질서보다는 차라리 만들어진 질서가 규약적 세계로 작용한다면 우리에게 가능한 새로운 질서를 불러들일 수 있다고 믿었다. 이것은 현대에 이르러 몬드리안 등의 추상형식주의로 이르는 새로운 길이 될 예정이었다.

이 책은 미술사 교과서도 아니고 도상학적 설명도 아니다. 이 책은 하나의 양식이 어떻게 하나의 세계관과 맺어지는가에 대한 설명이다. 따라서 고전적 예술의 감상 경험과 간략한 철학에의 학습이 책의 이해를 위해 도움이 된다.

조중걸

II. 신고전주의 NEOCLASSICISM

IV. 사실주의 REALISM

V. 인상주의 IMPRESSIONISM

Ⅳ. 후기인상주의 POSTIMPRESSIONISM

Rococo

I

로코코

1

정의

1

용어
Nomenclature

양식 명칭으로서의 매너리즘이나 바로크가 부정적인 의미를 띠고 있듯이 rococo도 부정적인 의미를 띠고 있다. 그것은 자갈(rocaille, 로카이유)과 조개껍질(coquille, 코키유)의 합성어로 추정된다. 로코코 예술은 먼저 장식 예술로 출발했고, 당시의 실내 디자인에 자갈과 조개껍질 문양을 많이 사용했다는 점에서 이 어원의 이러한 추정은 근거 있다.

매너리즘이나 바로크 등의 용어는 20세기에 들어 독자적이고 긍정적인 의미를 부여받는다. 그러나 로코코는 아직도 상당히 부정적인 뉘앙스를 풍긴다. 그리스 고전주의와 르네상스 고전주의 등이 당대에 이미 긍정적이고 바람직한 용어를 얻은 반면에 고딕이나 매너리즘 등이 나중에야 독자적이고 긍정적인 의미를 부여받는 동기는 심미적 이유 때문만은 아니다. 이것은 형이상학적 인식론의 문제이다.

고전주의를 제외한 대부분의 예술양식이 일단 편견이 섞인 평가를 받는 이유는 인간 내면에 선험적 지식의 가능성에 대한 스스로의

자신감 혹은 오만이 있기 때문이다. 모든 상승하는 사람들 그리고 이미 상승한 사람들은 자신들의 우월적 위치에 대한 확고한 토대와 정당화를 원하는바, 그것은 진지하고 엄숙하고 변화 불가능한 기반, 한마디로 선험적인 토대여야 한다. 양식의 명칭은 이들이 붙인다. 그들이 세계의 주인이다. 아마도 민족이동시기에는 뼈대가 탄탄하고 근육이 많은 사람들이 주인이었을 것이다. 그러나 르네상스 이후에는 이재에 밝은 부르주아가 주인이었다. 항상 그렇듯이 우월한 계층은 자신의 지위를 항구적인 것으로 만들어줄 정적 세계관을 원한다. 거기에 어떤 선험적 원리도 없이 단지 세계는 우리가 창조한 세계일 뿐이라는 세계관 — 이것이 인식론적 경험론인바 — 은 "정의는 강자의 이익"이라는 사회적 카운터파트를 갖게 된다. 이 경우 기득권 계급은 사회적 변천을 받아들여야 한다. 정의는 더 이상 확고하고 필연적인 실재를 내재한 것은 아니다. 그것은 힘의 종속변수일 뿐이다. 현재의 정의가 언제까지고 그들을 지탱해 주지는 않는다. 엄밀하게는 정의란 환각이다. 그러한 것은 없다. 예술사 대부분의 양식명이 부정적인 이유는 정적 세계는 언제나 일시적이지만 변화하는 세계는 빈번하기 때문이다. 르네상스 이래 학문은 신고전주의의 일시적인 반동을 제외하고는 계속해서 폭로적이었다.

고전주의는 언제나 정적인 세계의 독립적 존재와 그 인식 가능성에 의해 즉각적인 찬사를 받을 수 있었고, 바로크는 나중에서야 동적인 세계의 독립적 법칙과 그 인식 가능성에 의해 긍정적인 의미를 부여받을 수 있었다.

로코코 예술은 집안의 장식을 위해 매우 쓸모 있는 예술이었다. 그러나 그것은 예술이라면 마땅히 가져야 할 진지함과 엄숙함을 결하고 있었다. 로코코 예술은 현재까지도 일반인들뿐만 아니라 예술사가에게서도 그 양식이 마땅히 누려야 할 존중을 이끌어 내지 못하고 있다. 그것은 결국 자갈과 조가비의 예술이다. 엄숙하고 진지한 사람들은 가벼움을 경멸한다.

로코코 양식은 후기 바로크Late Baroque 혹은 작은 바로크Little Baroque라고도 불리는바, 이것은 매너리즘 예술을 전성기 르네상스의 일부로 포함시키는 것과 같은 오류이다. 매너리즘이 자신들의 세계 표현이 실려 가기 위한 하나의 "도구"로서 표준적 르네상스 양식을 사용했듯이, 로코코 역시 자신들의 새로운 이념이 실려 가기 위해 바로크적 주제를 빌렸을 뿐이다. 그러나 양식은 먼저 표현의 문제이지 주제의 문제가 아니다.

베르메르(Johannes Vermeer, 1632~1675)와 샤르댕(Jean-Baptiste-Siméon Chardin, 1699~1779), 혹은 렘브란트(Rembrandt, 1606~1669)와 와토(Jean-Antoine Watteau, 1684~1721)를 비교한다면 두 양식은 완전히 다른 세계관을 반영하고 있다는 사실을 즉시로 알 수 있다. 샤르댕과 와토의 예술에는 확고함과 안정감이 결여되어 있다. 또한 거기에는 바로크 고유의 자신감과 진지함과 엄숙함도 없다. 로코코는 매너리즘과 마찬가지로 하나의 독자적이고 적극적인 예술양식으로 수용되어야 한다. 세계관에 따른 표현양식이 독자적이기 때문이다.

특징
Characteristics

로코코 예술은 볼테르(Voltaire, 1694~1778)의 "우리의 정원을 가꾸어야 한다.Il faut cultiver notre jardin."는 경구에서 드러나는 소박하고 겸허하지만 한편으로 안일한 세계관의 예술적 대응물로서 시작한다. 만약 세계의 실체에 대한 탐구와 이해가 우리의 삶의 목적이라면 — 아리스토텔레스나 토마스 아퀴나스 등이 말하는 바와 같이 — 로코코 예술은 경멸받아 마땅하다. 로코코 예술은 먼저 경박하고 유희적이기 때문이다. 매너리즘이 실체의 소멸에 대한 당황과 불안을 표현한다면 로코코는 그것에 대해 현실도피와 꾸며진 쾌락을 표현한다. 아마도 이러한 자기인식적 현실도피가 진지한 감상자나 예술사가들의 혹평을 받는 이유일 것이다.

로코코 예술은 전체적으로 인위적 우아함, 경박함, 장난스러움, 재기wit, 소규모화된 과장과 유희 등의 특징을 지닌다. 이 양식이 지니는 비대칭성 — constraste 라고 말해지는 — 역시도 바로크의 장려하고 역동적인 조화에 대한 일종의 권태와 약간의 야유를 보여주는 것이

며, 동시에 예술이 반드시 말끔해야 할 이유는 없다는 자기인식적 자신감을 보여주는 것이다. 로코코 예술이 종종 묘사하는 목가적이고 전원적인 풍경은 "우아한 연회Fête galante"를 위해 재창조된 자연이다. 거기에서의 연회도 삶의 진정한 국면은 아니다. 이것은 진정한 자연을 구하기 싫다거나 삶의 진지함을 피하고 싶기 때문은 아니다. 로코코 예술가들은 단지 거기에 우리가 신념을 부여하는 실체로서의 신앙은 없고, 또한 거기에 우리가 진정으로 신념을 부여하여 추구할 삶의 실체도 없다고 느낄 뿐이다. 로코코 예술의 꾸민듯한 인위적 가식성은 실체에 닿지 못하는 인간 스스로가 만든 인공적 세계와 인공적 삶을 구했다는 점에서 매너리즘 예술이나 현대예술의 "예술을 위한 예술"의 이념과 동일한 세계관을 공유한다.

바로크 예술은 — 카라바조에서부터 바흐에 이르기까지 — 종교와 신화 등의 장려하고 기념비적인 주제를 다루었던 데 반해 로코코 예술은 부르주아 가정, 그들의 연회와 유희 등을 주제로 다루고 또한 그것을 밝고 빛나는 푸른색과 금빛을 사용해 묘사한다. 또한 거기에서는 에로스와 노골적인 관능이 때때로 묘사된다. 바로크까지의 관능은 신화나 설화 속에 감춰진, 어느 정도 위선적인 것이었다. 로코코에서의 관능은 관능 그 자체를 위한 것이었고 따라서 노골적인 관능이었다. 그러나 로코코 예술가 누구도 그들이 묘사하는 세계가 의미 있는 것도 항구적인 것도 아니라는 사실을 알고 있었다. 만약 누군가가 그들에게 "예술가는 마땅히 예언자여야 하지 않느냐?"고 묻는다면 그들은 "그럴 수 있다면 우리도 행복했겠다."라고 말했을 것이다.

어떤 의미와 실체가 세계와 삶에 있어서 존재하고, 또한 그것이 단지 우리의 노력으로 획득될 수 있는 것이라면 이제 남은 문제는 우리의 자유의지free will이며 탓할 사람은 자신밖에 없게 된다. 세계는 베일을 벗었다. 그리고 그 벗겨진 세계는 먼저 신을 추방한 세계였다. 뉴턴(Isaac Newton, 1642~1727)이 신을 대체했다. 세계는 반으로 갈라졌다. 그러나 천상의 반쪽은 무의미했다. 지상은 분명하고 확실한 세계였지만 천상은 추구될 이유조차도 없는 불가지의 세계였다. 또한, 천상은 원죄를 가지고 있었다. 형이상학과 신학은 오랫동안 근거 없는 권위를 행사해왔다. 18세기의 계몽주의자들은 단지 지상적 삶이면 충분하다고 생각했다.

오컴(William of Ockham, 1288~1348)과 쿠사누스(Nicolaus Cusanus, 1401~1464)는 이미 세계를 둘로 가른다. 이들의 이중진리설은 신앙을 위한 것이었다. 그들은 신을 구원하기 위해 세계를 나눴다. 그러나 로코코의 이중진리설은 지상적 삶을 위한 것이었다. 신이 죽었다는 것은 엄밀한 표현이 아니다. 신이 필요 없게 되었다. 로코코 시대는 바로크적 호언장담이 무의미해지기 시작한 순간이다. 르네상스적 신념이 붕괴되었을 때 매너리즘의 예술을 위한 예술이 대두되고 다시 그 회의주의가 바로크적 신념에 의해 교체되었지만 결국 이러한 호언장담은 먼저 뉴턴의 자연법과 계몽주의와 더불어 다음으로 데이비드 흄(David Hume, 1711~1776)의 경험론과 더불어 부질없는 것으로 드러났다. 인간은 천상 세계에 대한 신념을 잃었지만 그것도 나쁘지 않았다. 우리의 정원을 가꾸면 됐다. 그러나 궁극적으로는 볼테르

의 세계조차도 근거 없는 것으로 드러날 예정이었다. 계몽주의에 의해 천상이 먼저 붕괴했고 영국 경험론자들에 의해 지상도 뒤이어 붕괴한다. 로코코는 이 "붕괴의 시대"의 예술이다. 데카르트(Rene Descartes, 1596~1650)의 철학적 신념이 천상과 지상 모두에 대한 바로크적 자신감을 주었지만 과학혁명이 지니고 있는 경험적 성격, 로크(John Locke, 1632~1704)와 버클리(George Berkeley, 1685~1753)와 흄에 의해 사라지기 시작하는 인간 오성human understanding의 역량에 대한 자신감 등은 다시 한번 인간을 "유희를 위한 유희"의 틀 안에 머무르게 한다. 이러한 좌절에 대해 매너리즘은 불안으로 대응했지만 로코코는 자기인식적 현실도피로 대응한다. 모차르트(Wolfgang Amadeus Mozart, 1756~1791)의 「35번 교향곡」의 2악장은 목가적이지만 꾸민 듯한 우아함과 인위성 등을 지닌다. 그것이 로코코였다.

작은 바로크
Little Baroque

로코코는 전문가들에 의해 소규모의 바로크baroque on small scale 로 불려 왔다. 로코코는 바로크의 업적을 계승한다. 로코코는 특유의 장식성, 여전한 키아로스쿠로의 사용, 소묘에 대한 채색의 우월성 등에 있어 바로크적 특징을 여전히 가진다. 바로크는 커다란 스케일의 예술이었다. 그것은 너무도 장대해서 왕과 교황의 예술로서 어울리는 것이었다. 바로크의 이러한 성격은 물론 그것을 뒷받침하는 세계관의 반영이었다.

케플러(Johannes Kepler, 1571~1630)의 법칙이나 뉴턴의 법칙만 큼 스케일이 큰 우주의 일반화가 어떻게 가능하겠는가? 뉴턴은 만유인력의 법칙으로 천체 전체의 운동을 단숨에 해결한다. 그 법칙은 삼라만상 전체에 휘몰아치는 운동을 한꺼번에 해결한 인과율이었다. 바로크는 자연과학적 성취에 의해 얻어진 자신감의 심미적 반영이었다.

유럽인들은 매너리즘과 표현되는 바의 회의주의에 의해 갈 길을

잃고 있었다. 전통적인 관념론과 새로운 실증주의의 충돌은 혼란과 불안과 동요의 세계를 불러왔다. 실증주의는 그 자체로서 회의주의적인 인식론이다. 우리의 직접적인 감각인식 외에 어떠한 관념도 신뢰할 수 없다는 생각, 관념은 사실은 하나의 의견에 지나지 않는 것이라는 생각은 먼저 회의주의를, 다음으로 불가지론을 불러들이게 된다. 불가지론은 그러나 회의주의보다는 희망적인 것이었다.

포기는 동요보다 받아들이기 쉽다. 그러나 이 전면적인 포기는 20세기 초에나 올 예정이었고 그 새로운 세계관의 예술적 대응은 추상이 될 것이었다. 물론 16세기의 마키아벨리(Niccolo Machiavelli, 1469~1527)나 칼뱅(Jean Calvin, 1509~1564)은 거의 독보적으로 실증주의적인 세계관을 불러들인다. 마키아벨리는 현실정치 외에 다른 정치는 존재하지 않는다고 말함에 의해, 칼뱅은 인간은 신에 대해 어떤 것도 알 수 없다고 말함에 의해 전자는 현실적 삶에서, 후자는 신앙의 세계에서 전면적인 실증주의를 주장한다. 특히 칼뱅은 중세 말의 오컴의 유명론이 했던 일을 근대 초기에 예정론으로 하고 있었다. 인간은 무엇도 알 수 없다. 그는 자신의 근원의 조건을 모른다. 자기의 행위가 신의 의지를 유도할 수는 없다. 왜냐하면, 신은 전능한 존재로서 인간과 관련 없이 모든 것을 미리 알고 있기 때문이다. 인간이 구원을 위해 할 수 있는 일은 없다. "신이 먼저 알고 나중에 모른다는 것은 불가능하기 때문"이었다.(오컴)

만약 행위에 의한 구원이 가능하다면 신은 미리 알고 있지 않다는 것을 의미한다. 만약 누군가가 어떤 행위를 함에 의해 구원받고 어

떤 행위를 하지 않음에 의해 구원받지 못한다면 신은 그가 어떤 행위를 할지를 혹은 안 할지를 미리 알지 못한다는 것을 의미하고 이것은 신의 전능성을 부정하는 것이기 때문이다. 신의 전능성을 인정하는 순간 인간은 신으로부터 즉시로 소외된다. 자신과 신은 관련 없는 것이 되고 만다. 자신이 구원을 위해 할 수 있는 일은 없다.

이와 마찬가지로 인간이 먼저 모르고 나중에 아는 것도 불가능하다. 실증주의에 의하면 인간에게 가능한 지식이란 단지 그가 현재 눈앞에서 확인하고 있는 사실밖에는 없다. 실증주의는 인간이 내내 지성이라고 알아왔던 인식 능력의 소멸을 의미한다. 지성이란 무엇인가? 그것은 고·중세의 용어로는 이데아와 개별자 사이의 관계의 필연성을 의미하는 것이고 근·현대 용어로는 인과율과 거기에서 도출되는 개별적 운동(변화를 포함한) 사이의 관계이다. 어느 시대이건 우리가 인간의 지성이라고 말할 때 그것은 하나의 원칙principle의 천명에 의해 과거와 미래를 재구성하고 예견할 수 있는 역량을 의미한다. 실증주의는 인간이 정립할 수 있는 인과율은 없다고 말한다. 인간이 먼저 알 수 있는 것은 없다.

바로크가 한 것은 회의주의와 불가지론의 일소였다. 회의주의는 르네상스의 플라톤주의와 16세기의 실증주의자들 사이에서의 동요였고 불가지론은 새로운 실증주의자들이 불러들인 것이었다. 과학혁명은 인간에게 세계를 이해할 수 있다는 신념을 주게 된다. 새로운 인과율은 우주의 운동을 한꺼번에 해결할 수 있는 것이었으며 따라서 인간

지성은 다시 한번 개가를 부를 수 있게 된다. 데카르트가 먼저 한 것은 그의 "사유하는 나"에 의한 회의주의의 일소였다. 모든 회의에도 "사유하는 나"의 존재를 회의할 수는 없었기 때문이다.

과학혁명과 거기에 동반하는 바로크는 인간 지성의 새로운 자신감을 바탕으로 가능한 것이었으며 또한 그것 자체가 바로 새로운 자신감이었다. 세계는 의문의 여지 없는 것이었다. 인간의 노고는 새로운 패턴의 발견, 즉 만유인력의 법칙의 발견으로 보상받았다. 80여 년간 유럽인들은 회의와 불가지에 의해 혼란을 겪었지만, 열정적인 분투에 의해 보상받게 되었다.

로코코는 이를테면 이 당연해진 우주관을 "우리의 정원"(볼테르)에 실현하는 예술양식이었다. 그것은 마치 오랜 분투 끝에 시험을 통과한 학생이 느끼는 허무감과 향락에의 요구이다. 그는 묻는다. "이 모든 것이 무엇을 위한 것이었는가? 이것이 과연 확고하며 영원한 것인가? 나는 새로운 회의주의를 전면적으로 만들기도 싫고 그것 때문에 고통받고 싶지도 않다. 나는 그 세계를 나의 소시민적 향락과 안일함을 위한 토대로 삼겠다. 장엄한 투쟁은 이제 끝나지 않았는가?"

그러한 개가에도 불구하고 뉴턴적 신념도 곧 의심받게 된다. 그것 자체가 문제이기보다는 인간 지성의 역량이 문제였다. 버클리와 흄에 걸치는 인과율에 대한 의심은 과학의 확고함을 의심하는 것이었다. 볼테르는 물론 끝까지 자연과학의 인과율을 신봉한다. 그는 그러나 형이상학과 신학에 대해서는 매우 회의주의적인 입장을 지닌다. 볼테르

는 형이상학이 불가능할 때 인과율 자체도 불가능하다는 사실을 몰랐다. 형이상학이나 인과율이나 실증적인 것이 아니었다. 그는 형이상학이나 신앙 등의 비실증적 세계보다는 밝혀진 세계의 정체 가운데에서 "너의 삶을 소박하게 이끌라"고 말한다. 볼테르의 이러한 소시민주의가 로코코를 불러들인다. 그러나 로코코는 곧 회의주의의 예술이 된다. 그 회의주의는 이제 과학혁명의 성취조차도 의심하는 회의주의가 된다.

로코코가 작은 바로크인 이유는 두 가지이다. 하나는 바로크적 성취를 단지 우리의 지상적 삶에만 한정시킨다는 점에서이고, 다른 하나는 대안 없는 회의주의의 시대에 이미 존재하는 예술양식에서 그 영혼을 제거한 채로 단지 "형식을 위한 형식"으로서의 바로크를 이용한다는 점에서 그렇다. 따라서 로코코의 이념은 단일하지 않다. 그것은 바로크의 성취에 대한 개인적이고 안일한 보상이다. 로코코 예술가들은 야유와 냉소로 거대담론을 비웃는다. 따라서 이들은 지상적이고 세속적인 향락을 누리는 데 있어 장애는 없다고 생각한다. 그러나 지상적 세계의 해명에서조차도 바로크적 이념이 의심받기 시작할 때에는 대안 없는 세계에서의 "삶을 위한 삶"으로서의 바로크가 이용된다.

신고전주의자들의 로코코에 대한 비난은 계몽주의자들의 매너리즘에 대한 비난과 비슷하다. 어쨌거나 로코코는 유물론적 향락에 젖은 예술이다. 한 측면으로는 성취의 보상으로서, 다른 한 측면으로는 신념의 새로운 결여로서.

PART 2

이념

꾸며진 세계
A Decorated World

"창조와 지움"은 자기인식적 세계와 관련하여 매우 중요한 주제가 된다. 이러한 이념의 궁극적 결말은 현대의 포스트모더니즘의 이념이다. 실체의 부재가 우리 삶을 엄습할 때 우리는 두 개의 대안 중 하나를 택하게 된다. 하나는 프란츠 카프카(Franz Kafka, 1883~1924)가 묘사하는 K의 삶이나 베케트(Samuel Beckett, 1906~1989)가 묘사하는 디디와 고고의 삶이다. 이들은 결국은 실체가 찾아지리라 믿는다. K는 계속해서 떠돌며, 디디와 고고는 계속해서 기다린다. 실체의 부재와 관련한 두 번째 대안은 좀 더 나긋나긋하고 안일한 생활양식이지만 자못 창조적일 것을 요구하는 종류이다.

실체가 없다면 이제 실체를 만들면 된다. 그것을 가능한 한 가장 장식적이고 기분 좋고 에로틱하고 경박하고 정묘하게 창조한다면 이제 새로운 삶은 성공한다. 인간은 이 인위적 세계를 벽으로 삼아 바깥 세계와 담을 쌓는다. 바깥 세계에는 폭풍과 해일, 가뭄과 빈곤이 만연한다. 물론 벽이 밖에서 엄습하는 공포스러운 것들을 지켜주지 못할

것을 안다. 로마의 성벽도 무의미했고, 만리장성도 무의미했다. 어떤 벽인들 영원한 요새를 구축해 주겠는가? 볼테르의 "우리의 정원"은 사실상 언제까지 우리 것일 수는 없다.

나중에 베르그송(Henri Bergson, 1859~1941)은 실재에의 요구 없이 살아갈 수 있다는 유물론자들에 대해 "오만한 겸허"라고 말한다. 그들은 자신들이 실재에 닿을 수 없다는 사실을 인식함에 의해 겸허하지만, 실재 없이 살 수 있다는 바로 그 자신감에 의해 오만하다. 로코코는 이 오만한 겸허의 예술이다.

그들이 할 수 있는 것은 그러나 그것밖에 없었다. 우리는 그들에게 물을 수 있다. 벽을 왜 만들었고 또한 그것을 왜 폐기하지 않았느냐고. 그들은 답할 것이다. "대안이 없었다."고. 만약 그들에게 그 너머에서 무엇인가 세계를 고착시켜줄 토대를 발견할 수 있다는 신념이 있었다면 그들 사이에서도 소크라테스(Socrates, BC469~BC399)가 나왔을 터이다. 그러나 실체의 존재에 대한 의심은 신념의 문제가 아니다. 그것은 실증적으로 확인되어야 할 사실이기 때문이다.

과학혁명은 두 개의 날을 가지고 있었다. 그것은 물론 세계의 실체의 존재와 그 포착에 대한 인간의 자신감에 기여했다. 바로크는 이러한 신념을 대변한다. 과학혁명은 그러나 동시에 그 성취가 데카르트가 말하는 그러한 선험성에 의해서가 아니라 먼저 관찰과 검증이라는 경험이 필요하다는 사실을 말하고 있었다. 경험론과 회의주의는 함께 한다. 경험적 사실이 필연적이고 일반적인 참을 말할 수는 없기 때문이다. 물론 이때의 회의주의는 지상의 세계에 대해서는 아니다. 지상

의 세계는 분명해 보였다. 계몽주의자들이 부정한 것은 전통적인 형이상학과 신앙이었다. 이제 지상적 삶이 신앙의 침해를 받을 이유가 없었다. 조촐한 지상적 삶을 즐기기만 하면 됐다. 그러나 이 회의주의는 신과 형이상학에 대해서만 행사되지는 않았다. 그것은 결국 과학도 파산시킨다. 회의주의가 유럽을 물들였다.

물론 삶의 이러한 양상이 모든 사람을 만족시키지는 않았다. 영혼의 구원에 대해 무심할 수 있는 사람들은 부셰(Francois Boucher, 1703~1770)나 프라고나르(Jean Honore Fragonard, 1732~1806) 등의 경박하고 밝은 로코코의 고객이 되었지만, 신의 소멸과 영혼의 방황이 두려운 사람들은 와토의 무의미와 덧없음의 예술의 고객이 되었다.

부 혹은 권력은 K의 방황이나 디디와 고고의 기다림을 다른 방향으로 돌리는 것을 가능하게 한다. 프랑스의 부르주아들과 독일의 영주들은 꾸며진 세계 — 가장 우아하고 예쁘고 화사하게 꾸며진 — 를 만들었다. 이것이 로코코였다.

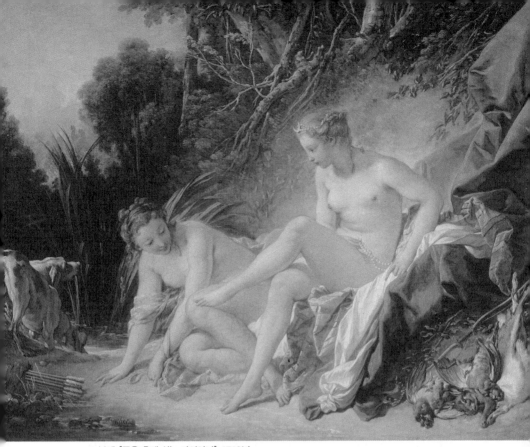

▲ 부셰, [목욕 후에 쉬는 다이아나], 1742년

유물론과 로코코
Materialism & Rococo

주관관념론subjective idealism의 순진한 형식이 유물론이다. 또한, 주관관념론 역시도 경험론의 인식론적 측면에 대한 언급이다. 유물론이 물질이 우리 인식을 구속한다고 말할 때 주관관념론은 우리 각각의 인식 외에 다른 것은 없다고 말한다. 주관관념론은 세계가 무엇인지, 또한 그 무엇인가가 실재한다면 우리가 그것을 포착할 수 있는지 없는지에 대해서조차 묻지 않는다. 주관관념론자들은 단지 우리에게 감각 인식의 다발만이 있다고 말한다.

만약 우리가 관념의 존재와 그 인식 가능성에 대한 의심을 회의주의라고 한다면 유물론과 주관관념론은 모두 회의주의이다. 우리의 관념적 편견은 관념의 존재를 당연한 것으로 여기기 쉽고 또한 그 부재의 가능성을 두려워한다. 인간은 어쨌건 "이데아적 동물homo idea"이다. 인간의 이러한 성향이 관념을 이상으로 만들고 또한 관념에의 의심을 이상주의의 부재라고 말한다. 유물론자들과 주관관념론자들이 동일하게 불온한 회의주의자가 되는 이유는 여기에 있다.

유물론과 주관관념론은 그러나 엄연히 다르다. "세계는 물질의 소산"이라는 주장과 "세상은 나의 감각인식의 다발"이라는 언명은 엄연히 다르다. 인식론적 견지에서는 유물론은 거칠고 유치하다. 거기에는 전통적인 의미에서의 인식이 존재하지 않는다. 모든 것이 물질일 때 정신활동 역시도 신경세포와 동일시될 뿐이기 때문이다. 만약 세계에 관한 유물론적 주장이 그 자체로서 세계에 관한 모든 것이라고 한다면 "우리의 세계"는 무엇인가?

세계의 근원이 물질이라고 말하는 것은 세계의 사태case는 우연이라고 말하는 것과 같다. 원소들의 존재가 먼저 우연이고 그것들의 조합에 의한 대상의 발생 역시도 우연이기 때문이다. "있는 것은 그대로 있고, 발생하는 것은 그대로 발생한다."(비트겐슈타인)

버클리나 흄이 위대했던 것은 그전 시대의 유물론자들이나 돌바크(Baron d'Holbach, 1723~1789) 남작이 단지 직관적으로 세계를 물적 우연으로 치부할 때, 이 두 사람은 이 우연적 세계에서 우리가 어떻게 필연을 불러들였는지, 또한 그 필연은 어떻게 근거 없는지에 대한 치밀하고 논리적인 탐구에 몰두함에 의해서였다. 버클리와 흄은 존재와 인과율에 대한 인간의 믿음이 어떻게 생성되었는가를 분석적으로 밝힘에 의해 유물론이 결국은 주관관념론으로 진행할 수밖에 없다는 것을 보였다.

17세기의 파리는 마치 기원전 5세기의 아테네와 비슷했다. 소크라테스가 타파하기 원했던 무인식적 전통은 이번에는 신앙과 그 교의,

그리고 거기에 입각한 형이상학적 체계였고, 볼테르와 디드로(Denis Diderot, 1713~1784), 달랑베르(Jean le Rond d'Alembert, 1717~1783) 등은 새로운 소크라테스로서 형이상학과 가톨릭 신앙을 공격했다. 아테네 국가를 새로운 이성적 인식을 기반으로 혁신시키기를 원했던 소크라테스와 플라톤(Plato, BC427~BC347)의 역할은 이번에는 뉴턴, 로크, 볼테르, 디드로, 달랑베르 등이 맡았고, 또한 상대주의자이며 회의주의자였던 소피스트의 역할은 이번에는 돌바크 남작, 데이비드 흄, 에드먼드 버크(Edmund Burke, 1729~1797) 등이 맡았다. 여기에 더해 조지 버클리는 순수하게 로크의 경험론에서 출발하여 오히려 중세적 관념론으로 회귀하는 매우 반동적인 주관관념론을 주장했다.

이들은 이러한 차이에도 불구하고 모두 구체제ancien régime가 새로운 체제로 바뀌어야 한다는 점에서는 일치된 의견을 지니고 있었다. 그러나 만약 이들 모두가 루소(Jean-Jacques Rousseau, 1712~1778)가 주장하는 사회계약론이 지닌 급진적이고 파괴적인 양상이 프랑스 혁명을 가장 과격하게 만드는 이념이었다는 사실을 알았더라면 구체제의 전복이 당위는 아니라는 사실을 알았을 것이다. 루소는 구체제의 일소 이상으로 사회주의적 신체제를 원했다.

언제고 구체제는 — 시대를 막론하고 — 마땅히 붕괴될 이유를 가진다. 그러나 이러한 구체제를 대신할 신체제를 고려하지 않는 파괴는 오히려 더 큰 혼란과 고통을 불러온다. 무정부주의는 구체제의 붕괴와 신체제의 도입 사이를 파고든다. 이것이 마키아벨리나 홉스(Thomas Hobbes, 1588~1679)로 하여금 전제군주를 용인하게 한 동기였다. 시

저(Gaius Julius Caesar, BC100~BC44)의 독재와 올리버 크롬웰(Oliver Cromwell, 1599~1658)의 전제, 나폴레옹(Napoleon, 1769~1821)의 독재 모두는 무정부 상태를 막는 데 있어서 공허한 이상주의에 젖은 공화정 지지자들의 아름다운 정치보다 훨씬 유효한 것이었다. 그러나 계몽주의자들 대부분은 그 신체제로서 "공화제적 국가Republican state"를 염두에 뒀다. 영국이 이미 그 예를 제시하고 있었다. 엘리자베스 1세의 통치하에서 영국은 왕권과 의회권이 비교적 균형을 이루며 새로운 체제로 이행하고 있었다. 경험론적 분위기의 영국은 이미 경제적 생산성에 의한 권력의 새로운 배분을 승인하고 있었고, 이에 따라 권력은 자연스럽게 하원으로 이동하고 있었다.

로코코는 왕권과 의회권 사이에 존재한다. 왕과 교황은 바로크를 원하고 의회는 신고전주의를 원했다. 로코코는 신념을 거부한다. 로코코는 세련된 회의주의이며 현실도피였고 자기인식적 기만이었다. 돌바크 남작이나 데이비드 흄, 에드먼드 버크 등이 모두 경험론적 인식론을 주장했지만 이들이 로크와 달랐던 것은, 로크는 모든 것이 경험에서 오지만 그중 어떤 경험 — 소위 제1성질the primary qualities — 은 선험적인 것으로 응고한다고 말함에 의해 부르주아를 그 "어떤 경험"의 소유자로 배정한다는 점에서이다. 이 부르주아의 어떤 경험이 장차 인권선언이나 권리장전 등에 "양도할 수 없는 권리inalienable rights"로 성문화될 예정이었다. 이러한 제1성질은 숭고하고 장엄한 것으로서 나중에 루이 다비드(Jacques-Louis David, 1748~1825) 예술에 의해 보일 것이었다.

로코코는 매너리즘과 마찬가지로 "이미 없고 아직 없는" 세계를 대변하는 예술이다. 그 예술이 지니고 있는 우아함, 가식성, 기교 등은 모두 형식상의 문제이다. 로코코는 진지하게 추구될 이념적 내용의 진 공에서 존재한다. 이 예술의 이념은 돌바크, 흄, 버크 등의 회의주의이 며 동시에 볼테르 등의 기계론적 합리주의의 세속적 측면의 강조였 다. 여기서 매우 주의해야 할 사실은 볼테르도 어떤 의미에서는 회의 주의자라는 사실이다. 물론 볼테르는 뉴턴의 물리학이 성립시킨 인과 율을 믿는다. 그러나 볼테르의 신념은 거기까지였다. 그는 형이상학 이나 신앙의 신념에 대해 매우 부정적인 회의주의자였다. 다시 말하면 그는 이중진리설을 믿는 사람이 아니었다. 그는 지상의 진리를 믿었 다. 그것은 시계 장치 이상도 이하도 아니었다. 여기에 더해 어떤 지상 적 탐구도 필요하지 않을 정도로 그것은 분명한 세계였다. 그러나 형 이상학과 천상의 세계는 그에게는 불가지였다. 그는 신앙을 부정하지 않는다. 또한, 뉴턴의 물리학에 대해서조차 회의적인 돌바크 남작의 회의주의를 격렬히 비난한다. 그러나 이것은 그가 회의주의자가 아니 어서는 아니었다. 지상의 실증적 세계 너머에 있는 것에 대하여만 그 는 회의주의적이었다. 따라서 우리가 우리의 정원을 가꾸는 외에 특별 히 할 수 있는 일도 없었고 또한 특별히 할 필요도 없었다. 이것은 매 우 애매한 입장이다. 만약 거기에 일반적 참 ― 볼테르가 뉴턴 물리학 에 부여한 ― 이 있다면, 그것은 당연히 우리 지성의 소산이다. 그러나 일반적 참은 경험을 넘어선다. 천체의 운동에 대한 선험적 법칙이 존 재하고 우리 지성이 거기에 부응한다면 이러한 가정은 어디에 기초하

는가? 이것은 자기모순에 빠진다. 만약 선험적 참이 있다면 거기에 형이상학도 있어야 하고, 신학도 있어야 한다. 그렇지 않고 모든 지식이 경험에서 온다면 뉴턴 물리학도 당연히 선험적 성격을 잃는다. 이 문제는 나중에 칸트(Immanuel Kant, 1724~1804)가 평생을 매달릴 주제가 된다.

회의주의 이념은 내재적 내용을 지니지 않는 철학이다. 그것은 단지 우리 지식이 사실은 우리가 믿는 바의 지식일 수가 없다는 사실을 밝힐 뿐이다. 회의주의자들은 예리한 논리와 심적인 자기포기에 의해, 우리를 오히려 안심시키며 우리에게 토대를 제공했던 관념적 응고물들을 해체해 버린다. 이때 새로운 토대를 찾을 수고를 감당할 자신도, 그만큼의 성실성도 없는 사람들을 위한 예술이 로코코이다. 로코코는 절대로 "작은 바로크"가 아니다. 거기에는 바로크적 신념도 없고 또한 바로크 예술양식을 특징짓는 운동성도 없다. 와토, 프라고나르, 부셰, C. P. E. 바흐(Carl Philipp Emanuel Bach, 1714~1788), 비오티(Giovanni Battista Viotti, 1755~1824), 라모(Jean-Philippe Rameau, 1683~1764), 륄리(Jean-Baptiste Lully, 1632~1687) 등의 예술 어디에 바로크 특유의 역동성이 있는가? 로코코는 물론 조촐한 예술이다. 그러나 그것은 바로크를 조촐하게 흉내 내는 예술은 아니다. 만약 바로크적이기를 원했다면 바로크 예술을 소규모화하면 끝났을 것이다. 로코코 예술은 한편으로 바로크의 장엄한 운동을 벗어나면서 다른 한편으로 신고전주의의 독창적이고 신념에 찬 고형성에는 진입하기를 기피하는 예술이다. 로코코 예술이 한편으로 덜 부담스럽지만 다른 한

편으로 무엇인가 격정적인 것을 기대하는 느낌을 주는 것은 이것이 이유이다. 로코코는 우리로 하여금 현실에서 발을 떼고 꾸며진 꿈속에서 살기를 권한다. 우리는 어떤 세계에 발을 딛고 산다. 우리는 부유하지 않는다. 그러나 그 어떤 세계 자체가 하나의 부유물이다.

도덕의 문제
Ethical Problems

볼테르, 디드로, 루소 등과 혁명을 직접 담당했던 생쥐스트(Louis Antoine de Saint-Just, 1767~1794), 로베스피에르(Maximilien de Robespierre, 1758~1794) 등은 로코코 예술을 혹독하게 비판하며, 동시에 그뢰즈(Jean-Baptiste Greuze, 1725~1805)의 작품을 격찬한다. 이들 모두는 예술성을 결정하는 요소는 예술형식이 아니라 그 표현이 착륙하는 내용에 있다고 생각했다. 우아하고 사치스럽고 작위적인 로코코 예술에서 그들은 부도덕하고 상스러운 잉여밖에는 발견할 수가 없었다. 그것은 부도덕하며 쓸모없고 인간을 타락시키는 예술이었다.

예술을 위한 예술이 도덕적 이상주의자들에게서 비난을 받는 것은 어제오늘의 문제가 아니다. 물론 이러한 비난은 부당한 것이다. 왜냐하면, 예술이 도덕에서 분리되는 것은 먼저 예술의 문제가 아니라 도덕의 문제이기 때문이다. 바로크 예술은 기독교가 제시하는 도덕률, 즉 "선한 행위에 의한 구원"에 기초할 수 있었다. 그러나 17세기에 들어서는 기독교의 이념이 쓸모없는 것이 되어 가고 있었다. 만약 과학

혁명이 프랜시스 베이컨(Francis Bacon, 1561~1626)이 말하는 바의 경험 위에 기초한 것이라면 — 그렇지 않다고 말할 수도 없는바 — 이제 인간 지식의 가능성은 두 개의 길로 갈린다. 하나는 로크와 볼테르 등이 말하는 바의 경험과 관념의 조화이다. 이것은 진보와 반동이 결합한 것이고 다음 시대의 부르주아를 위한 철학이 될 예정이었다. 다른 하나의 길은 "경험"의 속성을 그 끝까지 밀고 나가는 것이다. 엄밀한 인식론적·원칙하에서는 이 경우가 좀 더 설득력 있다. 왜냐하면, 전자는 중간에 멈춘 논리학이지만 이 경우에는 끝까지 밀고 나간 논리학이기 때문이다.

후자의 철학이 로코코 예술의 이념이다. 전자의 이념은 일단 프랑스 혁명의 신고전주의 이념에 의해, 다음으로는 낭만주의 이념에 의해 진척된다. 후자의 이념은 결국에는 실증주의로, 그리고 현재의 분석철학과 추상예술로 이어질 것이었다. 로코코 예술은 따라서 향락적인 예술이었지만 부도덕한 예술은 아니었다. 어떤 종류의 심미적 가치가 있다면 그것은 예술에 내재하지 않는다. 예술은 그 자체로는 도덕적이지도 부도덕적이지도 않다. 예술은 도덕의 문제가 아니다. 예술은 도덕적 등가물을 갖지 않는다.

우리는 때때로 하이든(Franz Joseph Haydn, 1732~1809)이나 모차르트에게서 가뜬한 즐거움을 누리지만 베토벤(Ludwig van Beethoven, 1770~1827)의 3번이나 9번 교향곡의 그 경련적 자기주장에서 부담스러운 거부감을 느낀다. 공화제적 이상으로 열렬한 감상자들에게는 그렇지 않았을 것이다. 그러나 우리가 비오티, 하이든, 모차

르트, 프라고나르 등에서 느끼는 무책임한 가뜬함은, 그 가장 이상적인 형태에서조차도 우리를 강제하고 옭아맸던 고전적 규준과 규범이 힘겹게 느껴질 때 더욱 편하게 다가온다.

나중에 아나톨 프랑스(Anatole France, 1844~1924)는 혁명기의 사회상에 관한 소설 《신들은 목마르다》를 쓴다. 거기에 공화제적 신념에 찬 사람들 사이에서 유물론자이며 회의주의자이고 무신론자인 모리스 브로토Maurice Brotteaux라는 인물이 나온다. 바로 이러한 사람이 로코코적 정서의 대변자였다. 그는 삶에 대해 예술에 대해 딜레탕트 dilettante였다. 그리고 로코코 예술 자체가 딜레탕트를 위한 예술이다.

만약 로코코가 경박하고 유희적인 이유로 부도덕하다면, 허영과 거드름과 가식성이 없다고는 말할 수 없는 신고전주의 예술은 도덕적인가? 와토나 샤르댕의 예술을 카바넬(Alexandre Cabanel, 1823~1889)이나 앵그르(Jean-Auguste-Dominique Ingres, 1780~1867)의 예술과 비교했을 때 어느 쪽이 더 부도덕한가? 저속함과 거드름 중에서 어느 것이 더 큰 부도덕인가?

로크

John Locke

철학은 때때로 미래를 예견한다. 이때 철학자는 예언자가 된다. 루소나 니체(Friedrich Nietzsche, 1844~1900) 같은 철학자들은 잠언적이고 선언적인 문장을 통해 예언자를 자처한다. 실제로 그들은 예언자였다. 이것은 드문 경우이다. 철학은 일반적으로 이미 진행되고 있는 사회적 삶이나 세계관을 종합한다. 과학이나 예술이 펼쳐 놓은 세계에 대해, 혹은 그 경제적 삶이 이미 진행시켜 놓은 사회에 대해 철학은 그것을 정돈하고 그것에 확고한 존재론적, 인식론적 토대를 마련해 준다. 이때 철학은 전위부대에 대한 작전 본부의 역할을 수행한다. 그것은 다른 학문이나 사회경제적 삶이 점령한 대지를 확고하게 자기 영토로 삼도록 그것을 이를테면 법제화한다. 이것이 이를테면 이념ideology이다.

로크의 철학은 다분히 이데올로기적이다. 그것은 한편으로 이미 진행된 과학혁명의 인식론적 토대를 마련해 주고, 다른 한편으로 앞으로 오게 될 새로운 사회경제적 체제에 존재론적 토대를 마련해 주었

다. 로크가 도입한 새로운 철학은 그러나 애매하고 모순적이었다. 로크는 "모든 지식은 경험으로부터"라고 부르짖지만, 그의 《인간 오성론》은 선험과 경험 그 중간 어디쯤엔가 우리 지식이 있다고 말한다. 인간 지식의 근원을 경험으로 보았다는 점에 있어 그의 인식론은 대담하고 혁신적이었다. 그러나 그는 '어떤 지식'에 대하여는 선험적 성격을 부여함으로 절충적인 입장에 서게 되었고 자신의 철학을 인식론적 혁명으로까지 밀고 가지는 않았다.

그는 모든 지식의 기원을 경험에 놓아야 한다고 말하면서도 사물과 지식에 제1성질the primary qualities과 제2성질the secondary qualities을 나누어 부여한다. 그렇다면 제1성질의 기원과 그것에 대한 우리 지식의 기원은 무엇인가? 로크의 제1성질에는 플라톤의 이데아, 아리스토텔레스(Aristotle, BC384~BC322)의 형상, 토마스 아퀴나스(Thomas Aquinas, 1225~1274)의 순수현실태 등의 분위기가 감돈다. 로크가 제1성질에 객관적이고 보편적인 성격을 부여한 것은 확실하다. 또한 우리의 인식에도 거기에 대응하는 선험적 성격이 있다는 것을 인정한 것도 확실하다. 그렇다면 그의 경험론은 이상한 것이 되고 만다. 모든 지식이 경험에서 온다고 그는 말한다. 그렇다면 어떤 지식은 더욱더 확고한 경험에서 온다는 말인가? 그는 그렇게 믿은 듯하다.

로크는 우리 인식 과정을 둘로 나눈다. 인상impression과 반성reflection이 그것이다. 인상은 사물이나 그 사물의 변화에 대한 감각적 혹은 객관적 인식이고, 반성은 지각된 사물에 대한 숙고이다. 거듭된 숙고는 기억 속에 축적되고 거기에서 관념idea이 싹튼다. 개념과 그 변

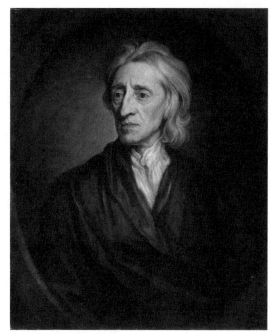

▲ 존 로크, 1632~1704

화 및 운동에 대한 이러한 종류의 인식이 과연 옳은 것인가에 대한 논의는 차치하고라도, 여기에는 경험론 고유의 문제가 내재되어 있다.

경험은 보편적이고 필연적인 지식의 기반일 수 없다. 왜냐하면, 먼저 경험은 모든 귀납적 사례를 다 더듬을 수는 없기 때문이다. 두 번째로는 경험에 의한 지식은 개인적이고 상대적인 것 — 왜냐하면, 각각의 경험은 각자에게 고유한 것이므로 — 이기 때문에 보편성을 확보할 수 없다. 경험론적 인식론에 기반을 둘 경우, 우리는 먼저 우리 지식의 확고함이라는 신념을 포기해야 한다. 심지어는 과학혁명으로 얻어진 자연법에조차도 인식론적 확실성을 부여할 수 없다. "태양은 동

쪽에서 뜬다."는 법칙은 어떻게 얻어진 것인가? 매일 아침 얻게 되는 경험 — 우리의 경험뿐만 아니라 조상의 경험도 포함하여 — 의 축적에 의해서이다. 그렇다면 우리는 내일의 태양을 보았는가? 물론 보지 못했다. 그렇다면 어떻게 이것을 하나의 확고하고 필연적인 지식으로 정립시킬 수 있는가? 사실 그것은 불가능하다. 그러나 로크는 가능하다고 말한다. 만약 우리가 우리 경험에 대해 올바른 숙고를 한다면 우리의 경험 중에는 보편성을 부여받을 수 있는 요소가 있다고 그는 말한다. 이것이 그의 제1성질이다.

옳은 철학은 없고 옳은 것으로 인정받는 철학만이 있다. 그러므로 과거의 철학에 대한 탐구는 그것이 요구하는 세계상에 대한 탐구와 병행되어야 한다. 로크를 비롯한 경험론자들은 과학혁명이 이룬 성과에 의해 로저 베이컨(Roger Bacon, 1214~1294) 이래 발효되어 온 그들 고유의 인식론이 폭발할 때가 되었다고 생각했다. 물리적 세계에 대한 포착에서의 성공으로 새롭게 가능해진 그러한 인식은 확실히 신앙이나 전통적인 형이상학에 의해 가능한 것은 아니었다. 심지어 그것은 성경과 교권계급이 주장해 온 세계상과는 상반된 것이었다. 지구가 우주의 중심이기는커녕 오히려 은하계의 변방이고, 인간이 창조의 목적이기는커녕 우연의 소산이었다. 이제 세계상에 대한 해명을 신에 의존할 수는 없게 되었다. 경험론의 전통은 신과 현실적 삶을 분리시킨다. 영국 경험론이 도입한 '면도날'은 지상적 삶에 대한 교권계급의 신을 빙자한 개입을 베어내고자 한다. 이제 이러한 면도날이 신앙과 우주에

대한 해명 사이에서 작동하게 되었다.

데카르트는 물리적 법칙의 해명에 있어 신을 인간 이성으로 대체했다. 데카르트는 화려하고 다채롭게 펼쳐지는 정리들 — 경험에 호소하지 않기 때문에 역시 선험적 지식인바 — 이 세계의 본질을 구성한다고 생각했다. 그러나 이 정리 중 어느 것이 케플러의 세 개의 법칙이나 뉴턴의 만유인력의 법칙에 대해 말했는가? 여기에서의 무능 때문에 선험적 학문으로서의 수학의 실재성은 의심받을 만했다. 이제 수학은 기껏 하나의 언어가 될 예정이었다. 그것은 실재에 대한 것은 아니었다.

과학혁명 이후의 철학자들이 경험론을 설득력 있는 인식론으로 받아들인 것은 당연했다. 물리적 세계에 대한 통찰이 신이나 수학에서 온 것이 아니라면 남은 것은 인간 경험으로부터였다. 그러나 문제는 과학혁명에 의한 세계상은 선험적이고 보편타당한 지식이라는 것이었다. 우주는 우리 눈으로 바라보고 우리 지성으로 종합되는 세계라는 새로운 사유가 18세기 유럽인들에게 싹텄다. 결국, 우리의 경험이 지식의 기원이었다. 로크의 철학은 그러므로 먼저 과학혁명이 이룬 성과의 인식론적 성격을 밝히기 위한 것이었다. 그러나 과학적 성취에 대한 이러한 인식론적 기초가 문제가 없는 것은 아니었다. 말해진 바대로, 만약 경험론을 지식의 기원에 대한 유의미한 원칙으로 받아들인다면, 과학적 법칙 역시도 보편성과 필연성을 가질 수는 없을 터였다. 그것 역시도 우리 경험에서 온 바의 지식이고 경험은 선험적 인식에 대한 자격을 갖고 있지는 않기 때문이다. 과학법칙도 그 출신 성분이 비

천하기는 마찬가지였다. 로크는 그러나 여기까지 나아갈 수는 없었다. 이렇게도 명석하고 간결하게 우주를 해명한 법칙이 어떻게 보편적이지 않을 수 있겠는가?

로크가 제1성질을 가정한 것은 과학혁명이 이룬 성과를 보존하기 위해서였다. 그러나 그는 자기 욕심 가운데 억지를 부리게 된다. 우리 경험으로부터 도출된 지식 중 어떤 종류의 지식은 보편성과 항구성을 지닌다는 이상한 모순을 그의 철학은 지닐 수밖에 없었다. 그는 어쨌든 상당한 정도로 보수적인 성향을 지니고 있었다. 그러나 그 보수성은 '상승하는 중산층the rising middle class'을 위한 보수성이었다. 로크는 인민의 자유와 생명, 사유 재산을 양도할 수 없는 천부적인 것으로 간주한다. 그는 철학적 경험론과 신성불가침 — 그것이 무엇이건 — 은 공존할 수 없다는 사실을 몰랐다. 경험론은 결국 자연법에 대한 전면적인 부정으로 나아가게 된다. 경험론 철학이 궁극적으로 가정하는 정치철학은 사회계약론이다. 철학적 실재론이나 합리론이 권력의 선험성 — 이를테면 왕권신수설 등의 — 으로 나아갈 수밖에 없는 것처럼 철학적 유명론이나 경험론은 계약으로서의 권력으로 나아갈 수밖에 없다. 다시 말하면 통치 권력은 사회적 합의에 따른 것으로 단지 사회적 동의에 의해서만 유지되고, 또한 사회적 동의에 의해 다른 정부로 교체될 수도 있는 것이었다. 경험론은 우리 인식에 있어 어떤 선험성도 인정할 수 없는 것처럼 권력에 대해서도 어떤 항구성이나 필연성을 인정할 수 없다.

로크는 왕권의 신성불가침성을 부정한다. 그러나 그는 신성한 왕

권을 단지 "신성한 중산층"의 권력으로 바꾸었을 뿐이다. 만약 경험론에 따라 왕권의 신성불가침함과 필연성과 항구성이 부정된다면 왜 자유와 생명과 사유재산은 신성불가침함과 보편성을 향유하는가? 왜 왕권을 향한 그의 경험론의 잣대가 중산층의 권력을 향해서는 행사되지 않는가? 로크의 철학이 모든 인민을 위한 것은 아니다. 왜냐하면 빈민은 자유가 구속되더라도 물질적 생존을 택하고, 그들의 생명은 정치적 보호 이전에 이미 기아와 질병에 노출되어 있고, 또한 그들에게는 수호할 만한 사유재산도 없기 때문이다. 선험으로서의 자유와 생명에 대한 주장은 언제나 물질적 적빈을 벗어났을 때의 논의이다. 그의 철학은 그가 말하는바 인민 전체를 위한 것은 아니었다. "대표 없이 과세없듯이" 과세 없이 대표 없었다. 그의 정치철학은 다분히 재산을 가진 사람, 즉 사회적 생산성을 효율적으로 행사하는 사람을 위한 것이었다.

　　로크의 철학은 과학혁명과 관련하여 다른 기준을 제시하듯이 중산층의 안전과 번영을 위해 다른 기준을 제시한다. 로크의 제1성질은 그들을 위한 것이었다. 그는 인민이 동의하지 않는 권력에 대한 저항권을 말한다. 그러나 이것은 중산층의 저항권이다. 만약 프랑스 혁명에서와같이 파리의 빈민들이 혁명의 주도세력으로 나서기 시작하고, 로베스피에르가 모든 인민과 관련한 사회적 평등에까지 혁명을 밀고나아갔을 때 로크는 이것을 용인했을까? 혁명에 동조한 영국 철학자는 없었다.

　　존 로크의 경험론적 측면이 로코코 예술의 이념이었다. 그것은 삶

에 있어 모든 진지함을 제거하면서 새로운 유물론을 불러들인다. 그러나 로크의 제1성질은 신고전주의와 관련된다. 그뢰즈에서 루이 다비드와 베토벤에 걸쳐지는 신고전주의 이념은 로크의 제1성질의 사회적이고 정치적인 실현이었다. 혁명가들은 이를테면 새로운 신 — 아나톨 프랑스가 '신들은 목마르다'고 말할 때의 그 신 — 이었다. 그들은 신성하고 고결한 이념을 실현하고, 인간성을 고양하고, 새로운 공화제적 이념으로 국가를 재편하고, 부도덕하고 무능한 귀족과 교권계급을 처벌하겠다는 열렬한 이념에 물들어 있었다. 예술가들 역시 동일한 이념에 들떠 있었다.

그러나 논리와 전통적 이성이 이 이념을 뒷받침할 수는 없었다. 경험론은 이념의 폐허로 이른다. 다행히도 새로운 화약이 공급될 수 있었는바 이것이 감성이었다. 신고전주의가 낭만적 고전주의가 된 동기는 여기에 있었다. 물론 로크는 감성을 이성의 진공상태에 불러들일 생각은 없었다. 열렬성 없이도 영국은 새로운 사회로 바뀌어 가고 있었다. 이것은 주로 프랑스와 독일의 문제였다. 영국은 고전주의 없이 낭만주의로 이행할 수 있었지만, 프랑스가 고전주의를 거친 것은 프랑스의 정치적 후진성이 원인이었다.

새로운 예술가들은 다시 한번 예술이 가진 사회적이고 정치적인 기능에 주목하게 된다. 어떤 의미로는 신고전주의 예술은 철저히 사회참여적engagement 예술이었다. 관념적 세계관은 문화구조물의 통합적 성격을 요구한다. 다시 말하면, 추구할 만한 이상이 있을 경우, 예술도 이 이상을 위해 봉사하기를 요구한다. 예술도 지성이나 덕성의 성격을

지녀야 한다. 플라톤은 그의 공화국에서 음악을 제외한 다른 예술을 추방하기를 요구한다. 플라톤은 예술에서 모방적 유희 외에 다른 것을 볼 수 없었으며, 유희는 그 자체로 무의미하고 때때로는 부도덕한 것이었다. 이러한 이념하에서는 로코코 예술의 수명은 끝나게 된다.

물론 어떤 예술이 단지 어떤 이념에 물들어 있다는 사실이 그것을 사회 참여적인 것으로 만들지는 않는다. "어떻게 물들어 있는가?"가 더 중요하다. 이 점에 있어 신고전주의 예술은 각각의 예술가에 따라 상당한 편차가 있었다고 해도 그전 어느 시기의 예술보다도 더 노골적인 실천적 목적에 봉사했다. 베토벤의 혁명적인 「3번 교향곡」도 이미 혁명 그 자체를 반영하고 있었다.

현대라는 시점에서 바라볼 때, 예술이 하나의 유희라면 모든 철학과 모든 자연과학, 다시 말하면, 모든 순수한pure 문화구조물은 모두 유희이다. 직접적인 실천적 계기를 벗어난 문화적 활동은 진리라거나 도덕이라는 등의 내재적 성격을 결여하고 있다는 것 — 만약 그러한 것을 주장한다면 하나의 독단인바 — 이 현대 철학의 결론이다.

실재론적 혹은 합리론적 철학은 이와는 상반되는 길을 걷는다. 플라톤이나 데카르트는 순수한 관념이 실재한다고 믿는다. 모든 문화구조물은 이것을 향하여 정렬된다. 확신은 통합과 충성을 요구한다. 이 경우 문화구조물은 이데아를 닮아야 한다. 아리스토텔레스가 예술에 나름의 존재 의의를 부여한 것은 그것이 자연을 모방할 수도 있기 때문이었다. 이때 예술은 도덕과 윤리와 지성이라는 짐을 짊어져야 한다. 여기에 부응하는 예술양식은 고전주의밖에는 없다.

그러나 이 역이 성립하지는 않았다. 이제 실재론적 인식론과 무관한 새로운 고전주의가 나타났다. 이 고전주의는 적어도 인간 이성에는 어떤 토대도 갖고 있지 않았다. 그러나 이러한 고전주의는 단지 만들어진 고전주의일 뿐으로 주로 정치적 강령에 봉사하기 위한 것이었다. 이 강령이 장차 로코코 예술을 밀어내게 된다.

데이비드 흄
David Hume

흄은 볼테르나 돌바크 남작이 디드로나 콩도르세(Marquis de Condorcet, 1743~1794)와 다르듯이 그리고 당통(Georges Danton, 1759~1794)이 로베스피에르나 생쥐스트와 다르듯이 루소와 달랐다. 루소는 신념과 강령에 의해 진실한 세상을 불러올 수 있다고 믿었지만, 흄은 어떤 종류의 신념과 강령의 진실성도 인간에 달린 것이라고 생각했다. 그는 아무리 먼 곳, 아무리 깊은 곳까지의 탐구도 모두 인간의 모습을 하고 있다고 믿었다. 그에게 있어 진리란 인간의 얼굴이기 때문에 상대적인 것이고 상식에 입각하기 때문에 잠정적인 것이었다. 흄은 경험론자로 출발하지만 회의주의로 끝나게 되는바, 이것은 인식론적 경험론에 필연적으로 따르는 결과였다.

흄의 업적은 로크가 구분한 바의 제1성질과 제2성질의 차별성은 없다는 사실을 밝히면서 시작된다. 엄밀히 말하면 이것은 버클리가 방법론적으로 밝힌 사실이었다. 흄은 단지 버클리가 뒷문으로 신을 불러들일 때 그 문을 계속 닫고 있었을 뿐이었다. 만약 우리의 지식이 경험

으로부터 온다는 전제라면 거기에 제1성질이라고 부를 만한 선험적이고 필연적인 지식은 존재할 수 없었다. 다시 말하면 우리 지식 가운데 항구성을 부여받을 만한 종류는 없었다.

두 개의 철학이 있을 뿐이다. 실재론적 독단과 경험론적 회의주의. 흄은 경험론에 입각할 경우 결국 회의주의로 이를 수밖에 없다는 사실을 밝힌다. 지식에 관한 흄의 이러한 고찰은 매우 노골적이고 혁명적이었다. 흄의 견해대로라면 과학혁명이 이룩한 업적, 즉 행성의 운행에 관한 포괄적 법칙조차도 보편적이라 할 수는 없었다. 그 지식 역시도 인간을 닮은 것이고 그렇기 때문에 잠정적인 것이었다.

만약 경험론적 인식론을 우리 지식의 전제 조건으로 본다면 흄이 다다른 결론은 필연적인 것이었다. 흄은 망설임 없이 전제로부터 결론으로 밀고 나갔을 뿐이었다. 세계에 대한 우리 지식은 인과율 속에 집약된다. 그러나 흄은 인과율이 선험성을 가질 근거가 없다고, 다시 말해 인과율에 대한 우리 확신은 다시 한번 면도날의 세례를 받아야 한다고 말한다. 인과율에 대한 우리 신념은 원인과 결과의 선후성, 근접성, 항상성 등에 의해 우리의 습관으로부터 고형화되었을 뿐이었다. 그러므로 우리의 지식은 경험에 의해 누적된 습관이 형성한 것이었다.

오컴으로부터 시작된 영국의 경험론은 흄에 이르러 그 근대적 모습을 띠게 된다. 오컴은 진실한 신앙을 위해서 경험론을 불러들였지만, 흄은 신념과 교의와 거창한 형이상학적 체계에 대한 의심에서, 더 나아가 인간의 모든 선험적 지식에 대한 의심에서 경험론을 불러들였다. 흄에 이르러 데카르트의 합리론은 붕괴하게 된다. 사상사에 주기

적으로 발생했던 사건, 고대 말과 중세 말에 발생했던 유물론적 회의주의가 이제 근대에 새롭게 발생했고 결국 이 인식론이 근대를 끝내고 현대를 불러올 것이었다.

역사상의 한 시기는 확신에서 시작되어 회의로 끝난다. 회의주의는 기존의 세계관을 먼저 붕괴시키기 때문이다. 근대 역시도 인간 이성이 구축하는 합리주의적 지식에 대한 신념에서 시작되어 흄으로 이어지는 회의주의에 의해 붕괴한다. 그러나 이러한 붕괴는 상당 기간 유예된다. 산업혁명이 불러온 생산성의 향상이 인간의 자부심을 한껏 증가시켰기 때문이었다.

이 새로운 철학은 20세기에 이르기까지도 그 사회적 영향력이 미미했다. 정치 혁명과 산업혁명이 불러온 진보에의 신념과 인간의 기술적 가능성에 대한 자신감 등이 이 새로운 회의주의의 범람을 한동안 막을 수 있었다. 흄의 철학은 반박되기보다는 외면되었다.

물론 계몽주의 시대에도 볼테르와 돌바크 남작 등은 흄의 회의주의에 심정적 동의를 한다. 그러나 이들 역시 혁명의 분위기 속에서 루소와 신고전주의자들의 신념에 의해 덮인다. 회의주의는 구체제에 대해서 뿐만 아니라 새로운 체제에 대해서도 회의적이다. 회의주의자들은 어디에도 항구적이고 신뢰할 만한 신성불가침한 교의는 없다고 믿는다. 그러므로 신념에 의해 불러들여지게 될 새로운 세상도 의심한다. 이들은 단지 현존하는 체제의 적극적인 악을 제거하고자 할 뿐이지 새로운 선을 불러들이고자 하지 않는다. 어디에도 내재적 속성에 의한 선은 없다고 믿기 때문이다.

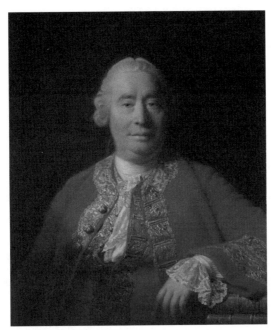

▲ 데이비드 흄, 1711~1776

　　예술사상의 로코코는 먼저 기계론적 합리주의와 다음으로 사상사
상(思想史上)의 회의주의에 일치한다. 로코코는 볼테르와 흄 모두에게
만족스러운 양식이었다. 흄은 신념이나 확고함을 구하려 애쓰기보다
는 상식에 준해 살고 소박한 즐거움을 구하라고 권고한다. 회의주의하
에서 다른 세계관이 있을 수도 없다. 삶은 덧없는 것이고 세계는 미지
의 것이다. 우리는 모르는 것에 대해 안다고 생각해왔다. 그러나 우리
가 안다고 믿었던 것은 우리 환각의 결과였다. 인간은 그렇게 대단한
존재가 아니었다. 우리는 우리 감각의 다발을 바라보면서 실체를 보고
있다고 생각했다. 그러나 우리가 아는 것은 기껏해야 우리 감각의 다

발일 뿐이다. 결국 우리가 확고부동하다고 믿었던 우리 지식은 감각인식의 다발을 관계 지은 것이다. 지식과 관련하여 인간은 좀 더 겸허해야 한다.

'예술을 위한 예술'의 이념적 기반은 유물론적 회의주의이다. 물론이 회의주의는 단지 실증적 세계를 벗어난 것에 대해서일 수도 있고(볼테르) 실증적 세계를 포함한 모든 것에 대해서일 수도 있다(흄). 이때 예술을 지탱하는 이념의 결여로부터 예술은 하부구조의 진공상태에 놓이게 되며 따라서 예술은 자기충족적인 형식 유희가 된다. 예술사상의 매너리즘도 이념적 혼란 가운데에서 '예술을 위한 예술'의 방향을 취하고 있었다. 로코코 역시도 내용의 진공상태에서의 형식 유희적 요소를 가진다. 거기에는 향락과 예술적 기교 이외에 어떠한 이념도 존재하지 않는다. 로코코가 계몽주의자들로부터 허식성과 난잡성과 무의미로 비난받은 이유는 이것이었다. 즉 로코코 예술은 예술적 동기가 아닌 다른 동기로, 이를테면 도덕이나 신념의 결여라는 동기로 비난받았다. 이러한 비난은 부당한 것이다.

로코코 예술가들은 자신들이 바라보는 세계를 정직하게 묘사했다. 단지 그것은 신고전주의가 바라보는 세계와 달랐을 뿐이었다. 와토와 다비드의 차이는 흄과 루소의 차이이다. 흄과 루소의 세계관은 달랐다. 물론 이 둘은 구체제가 안고 있는 문제점, 거창하고 근거 없는 형이상학적 체계, 특권 계급, 종교적 독단과 우행 등이 교정되어야 한다고 생각하는 점에서는 일치한다. 그러나 문제 해결의 수단과 각각이 바라는 결과에 대해서는 현저히 다르게 생각하고 있었다. 흄은 구체제

의 문제점을 교정하기만을 원했지만, 루소는 새로운 세계를 불러들이기를 원하고 있었다. 흄은 회의주의자였지만 루소는 혁명적 철학자였다. 흄은 어떤 신념이고 간에 모든 신념을 거부했다. 그의 인식론상 신념이 존재할 근거가 없기 때문이었다. 그러나 루소는 인간 영혼의 숭고함에 대한 신념을 가지고 있었다. 이것이 두 사람을 가를 뿐만 아니라 두 세계를 갈랐고 궁극적으로 두 양식을 갈랐다.

예술사상의 로코코는 볼테르가 말하는바, 우리의 현실적 삶을 가꾸는 데 집중한다. 만약 세상이 일치하여 추구할 만한 교의와 원칙이 없다면 이제 이 무의미하고 덧없는 삶 속에서 자기 삶을 영위하는 문제만이 남는다. 이때 예술은 스스로만의 형식 유희에 갇히게 되고 삶은 인위적이고 만들어진 것, 즉 삶을 위한 삶으로 변모해 나간다. 로코코 예술의 인위적이고 가식적으로 보이는 기교의 동기는 이것이었다. 로코코 예술가들이 부도덕하고 피상적인 것이 그들 예술의 화사함의 동기는 아니었다. 그렇다면 와토나 랑크레(Nicolas Lancret, 1690~1743)의 우수 어린 심미적 깊이는 어떻게 해명되는가?

자기 세계의 세계관에 대해 정직하다는 이유로 누군가가 비난받는 것이 부당하다면 그것은 예술가들에 대해서도 마찬가지이다. 오히려 어떤 예술가들이 자기의 정치적 강령을 앞세워 예술적 표현을 피상적이고 보잘것없는 것으로 만든다거나, 자기 시대의 인식론을 배반하는 자기 기만적 예술 행위를 할 때 — 르브룅의 경우에서처럼 — 비난받는 것이 마땅하다는 것을 생각하면 오히려 호가스(William Hogarth, 1697~1764)나 그뢰즈가 비난받아야 한다. 예술은 도덕이나 교의의 짐

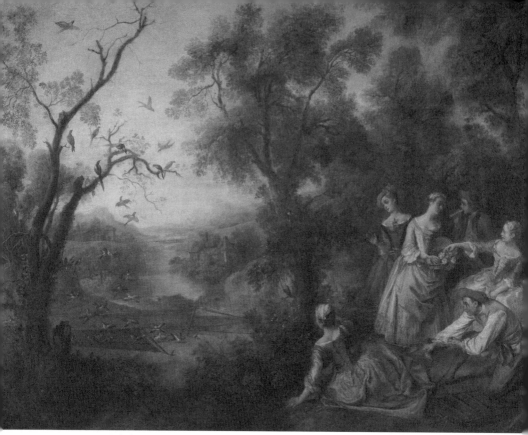

▲ 랑크레, [봄], 1738년

을 짊어질 의무가 없을 뿐만 아니라 오히려 예술 외적인 것들로부터 자유로워야 하기 때문이다. 혹은 짊어진다 해도 예술적 표현 가운데에 그것들을 용해시켜야 하기 때문이다. 심미적 완성은 도덕과 관련되지 않는다. 다른 말로 하자면 어떤 양식하에서도 예술적 완성은 있을 수 있다. 거듭 말하는바 예술의 가치는 거기에 담긴 내용보다는 그 표현에 있기 때문이다.

　　로코코 양식의 예술은 한정된 공간과 시간에서의 보잘것없는 유행으로 그친다. 그 양식은 기껏해야 장식 예술로만 보편적인 인기를 얻을 뿐이었다. 흄의 철학이 완전히 묻히고 유럽이 혁명과 진보에 들

떠 있었기 때문이다. 흄의 철학은 당시로써도 매우 진보적인 것이었다. 그러나 18세기와 19세기의 유럽은 이중혁명에 의해 유례없는 기술적 진보를 맞는다. 이것이 세계의 모든 비밀을 밝힐 수 있다는 자신감을 주었다. 이러한 진보의 시기에 회의주의는 받아들여질 여지가 없었다.

6

로코코 예술의 전개
Development of Rococo Art

바흐(Johann Sebastian Bach, 1685~1750)는 위대한 바로크 예술가이긴 했지만, 예술사적으로 큰 의의를 갖지는 않는다. 그가 1750년에 사망하기 이미 이전에 바로크는 유행에 뒤떨어진 것이 되었으며 회화에서는 특히 렘브란트나 루벤스(Peter Paul Rubens, 1577~1640)의 회화는 이미 역사가 되고 있었다. "버림받은 렘브란트"는 예술사의 상투 어구이다. 바흐는 바로크가 이룩한 여러 성취를 종합해서 커다란 성취를 이룬 작곡가이지 바로크의 선구자나 개척자는 아니다. 예술사적으로는 오히려 몬테베르디(Claudio Monteverdi, 1567~1643)가 더 중요하다. 이것은 바흐가 음악의 여러 성취에 대한 공헌이 없었다는 얘기는 아니다. 그가 평균율의 이론과 예시와 대위법, 그중에서도 특히 푸가의 기법 등의 대위법 음악에 도입한 공헌은 형언할 수 없을 정도이다. 바흐가 죽기 이전에 이미 푸가의 기법 등의 음악은 시대에 뒤진 것이 되었지만, 그 성취는 작곡의 역사 속에 살아남아 심지어는 모차르트의 교향곡에 부분적으로 사용되기도 하고(41번의 4악장), 베토벤

의 후기 현악 4중주에 쓰이기도 한다.

로코코는 바흐가 죽기 이미 이십 년 전에 프랑스의 여러 화가에 의해 개시된다. 부셰와 프라고나르와 같은 화가로 대표되던 로코코는 또한 샤르댕이나 와토, 랑크레와 같은 탁월한 화가들도 배출한다. 확실히 부셰와 프라고나르의 회화에는 그 화사하고 아름답고 안일한 표현 안에 어느 정도 경박하고 사치스러운 정서가 함께 담겨 있다. 로코코 회화가 많은 계몽주의자들에게서 비난받은 동기는 예술적 표현 때문만은 아니었다. 어떻게 보면 칭찬받은 그뢰즈와 비난받은 프라고나르 사이에 표현적 차이는 없다. 단지 주제의 차이와 깊이의 차이가 있을 뿐이다. 호가스나 그뢰즈의 회화가 부셰와 프라고나르의 회화가 현재 누리는 인기를 누리지 못하는 이유는 결국 예술적 표현에 있어서 깊이와 가치가 부족해서이기도 하지만 다른 한편으로 현재의 철학이 세계에서 모든 종류의 도덕이나 덕을 증발시켰기 때문이기도 하다. 현대의 미적 인식은 모든 계몽서사와 거대담론을 예술에서 제거해야 한다고 말한다. 현대철학도 이것을 지지한다. 호가스나 그뢰즈의 회화는 현대의 미학에서 바라보았을 때 오히려 도덕적이지 않다. 그것은 정치적 목적을 노골적으로 드러내고 있다.

로코코 예술이 지닌 가치와 특징 중 아마도 가장 의의 있는 것으로 간주되는 "우아 양식style galante"은 감상자들에게 어떠한 심리적 짐도 얹어 주지 않는다. 그것은 안일하고 편안하게 삶을 향유하라고 말한다. 추구해야 할 도덕적, 이념적 의의가 결여된 사회에서 이것은 커다란 즐거움을 ― 아마도 유일한 즐거움을 ― 제공한다. 어떤 측면으

로는 로코코 예술의 가치는 오히려 그것이 비난받은 그 동기에 있다. 혁명적 정열 혹은 공화제적 이념에 들뜬 사람들에게 로코코는 공허하고 부도덕한 유희 외에 아무것도 아니었다. 그러나 이념과 도덕은 결국 독단인 것으로 드러난다. 이것은 단순히 18세기의 도덕에만 해당하지는 않는다. 19세기의 철학적 탐구는 모든 종류의 정언적 명제를 부정하게 된다. 그러므로 어떤 문화구조물에도 이념의 천명을 요구할 수는 없게 되었다. 로코코 예술의 자기충족적 유희는 오히려 겸허한 것으로 드러나게 된다. 베토벤은 부담스럽게 감상되지만 모차르트는 상대적으로 편하게 울린다.

나중 시대의 철학자들은 이념에의 "반항"을 하나의 삶의 양식으로 보기도 하고(실존주의), 이념과 실증과학을 "보여져야 할 것"과 "침묵 속에서 지나쳐야 할 것"으로 구분하기도 한다(언어철학). 과거의 예술을 그 시대적 한계 내에서 이해해야 하지만 현재의 가치판단과 현재의 미적 인식을 배제하고 과거의 예술을 바라볼 수도 없다. 이해와 공감은 같지 않다.

물론 그렇다 해도 모든 로코코 예술이 동일한 가치를 갖지는 않는다는 사실을 아는 것이 중요하다. 거기에도 우열이 존재한다. 이것은 단지 기술적인 문제만은 아니다. 어떤 예술은 삶에 대한 깊이 있는 통찰을 드러낸다. 그리고 그 표현에 있어 어떤 종류의 탁월한 심미적 가치를 드러낸다.

로코코 예술의 가장 큰 의의는 와토나 랑크레와 샤르댕과 같은 화

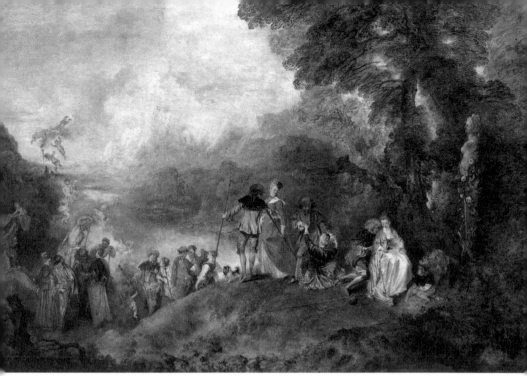

▲ 와토, [시테르 섬의 순례], 1717년

가나 하이든이나 모차르트와 같은 음악가를 배출했다는 데에 있다. 와토의 회화 표현은 물론 전형적인 로코코 양식에 의한 것이다. 그것들은 일련의 "페트 갈랑트Fête galante"이며 세속적이고 육체적인 향락이다. 거기에는 우아하고 향기로운 삶의 멋과 유희가 존재한다. 그러나 와토의 천재성은 여기에 그 이상의 어떤 것을 담는다. 와토의 회화는 유희에 고즈넉하고 서글프고 쓸쓸한 아쉬움을 담는다. 그것은 즐거움과 덧없음을 동시에 말하고 있는 듯하다. 이러한 즐거움은 기약 없는 것이며 부유하는 삶은 흐려진 안갯속으로 소멸할 것이다.

황혼 속에서 연인들은 현실 세계로 가기 위해 선착장으로 내려간다. 거기에는 아름답고 세련된 삶의 양식이 존재하지만 그 색조와 연

인들의 표정은 아쉬움과 공허함을 드러낸다. 즐거운 삶이 동시에 쇠락해 가는 삶이라는 회의적 인생관을 와토처럼 표현할 수 있는 화가는 없었다. 통찰과 진실이 예술은 아니지만, 예술에 그것이 결여될 수는 없다.

와토의 회화에 담기는 이러한 정서가 유물론적 회의주의의 세속적 삶이 이르는 비극적인 결론을 말한다. 이러한 정조는 나중에 헤밍웨이(Ernest Hemingway, 1899~1961)나 피츠제럴드(F. Scott Fitzgerald, 1896~1940) 등의 모더니스트들에 의해 본격적으로 다뤄진다. 로코코 시대와 우리 시대는 놀라울 정도로 흡사하다. 와토나 모차르트는 우리 시대에 더 가까운 들라크루아(Eugène Delacroix, 1798~1863)나 베토벤보다 더 친근하다. 이것은 흄의 궁극적인 승리와 관계된다.

흄은 상식과 분별 속에서 살기를 권한다. "철학의 방에 들어올 때는 상식의 우산을 가지고 들어오십시오."(비트겐슈타인) 추구해야 할 삶의 궁극적인 의의에 대해 우리는 알 수 없으며 세계에 존재의 필연성이라고 할 만한 것이 있는지 우리는 알 수 없다. 와토가 구현한 화사한 로코코 양식은 덧없음과 존재의 무의미를 순간순간의 향락에 몸을 맡김에 의해 잊고자 하는 삶이 다다르는 절망을 말하고 있다. "한 마리의 토끼가 절망을 잊게 할 수는 없지만, 그것을 쫓아다닐 때에는 어쨌든 절망을 잊는다."는 파스칼의 통찰은 와토의 회화에서 더없이 훌륭하게 구현되고 있다. 와토의 묘사와 색조, 그리고 인물의 표정 모두는 목적을 잃고 부유하는 삶을 그리고 있다. 단지 우아한galant 표현만이 아닌

심오한 통찰에 의해 와토는 천재적인 화가이다.

하이든과 모차르트는 베토벤이 신고전주의에서 낭만주의에 걸쳐 지듯 로코코에서 신고전주의에 걸쳐진다. 두 작곡가 모두 "우아 양식 style galante"을 가장 훌륭하게 소화해낸다. 하이든의 초기 현악 4중주 (작품번호 1번의 No.4, No.6) 등은 로코코 특유의 양식이 어떻게 새로운 형식 속에 녹아들 수 있는가를 보여준다. 물론 이 작품들은 앞으로 전개되어 나갈 하이든의 4중주에 비하면 그 구성이 상당히 빈약하다. 하이든은 「33번 현악 4중주」에서부터 네 개의 성부 전체에 동일한 비중을 두어 스스로 진지한 혁명적 이념에 동의하고 있음을 보인다. 제2바이올린이나 비올라, 첼로도 단순한 반주부를 연주하지는 않는다. 그것들도 제1바이올린을 반주부로 하며 주제를 연주한다. 부르주아 계급도 귀족들과 대등하다. 그러나 초기 4중주군은 나머지 세 개의 성부가 제1바이올린을 위해 봉사한다. 그럼에도 불구하고 적어도 선율만으로 보았을 때 이 작품들은 로코코 양식의 가장 아름다운 작품군에 속한다. 물론 어떤 측면에서 보면 하이든의 초기 작품들조차 전형적인 로코코 양식의 범주를 벗어난다. 거기에는 깊이가 있고, 표현의 직접성과 허심탄회함이 있고, 음악적 기교를 넘어서는 음악성 자체가 존재한다. 하이든의 이러한 개성이 하이든을 단순한 로코코 작곡가를 넘어 신고전주의 작곡가가 되게 한다.

예술에 굳이 도덕성의 잣대를 들이댄다면 그것은 그 주제에 대해서가 아니라 그 표현과 심미적 깊이에 대해서야 한다. 하이든은 모차

르트나 베토벤이 가지고 있던 것과 같은 종류의 사회적 문제의식을 갖고 있지 않았고, 스스로가 처한 종복의 지위를 벗어나려는 시도도 하지 않았다. 그는 「천지창조」나 「사계」와 같은 오라토리오Oratorio에서, 그리고 아리아Aria나 칸틸레나Cantilena나 칸타타Cantata를 통해 여전히 기존의 이념을 표현한다. 그러나 그의 예술은 예술 그 자체의 견지에서 도덕적이다. 그는 새로운 주제를 끌어들이지 않는다. 과거의 주제를 새로운 세계관에 입각한 표현 양식으로 표현한다. 그의 음악에는 다른 로코코 예술가들이 지닌 해석적 형식주의나 기교를 위한 기교 따위는 없다. 거기에는 간결함과 깊이 있는 단순함과 소박함이 있고 진실이 있다. 이러한 것들이 새로운 세계의 새로운 미덕이었다. 그의 음악은 순수하고 직접적이다. 거기에는 음악과 인간을 격리시키는 과거의 형식적 허식은 존재하지 않는다. 이러한 것들이야말로 유물론과 회의주의가 세계에 보태준 미덕들이다.

모차르트 역시 하이든이 지닌 것과 같은 동일한 미덕에 의해 위대한 예술가가 된다. 우아 양식을 포현하는 데 있어 모차르트와 같은 수준의 능란함을 보인 작곡가는 없다. 그의 30번대 교향곡들의 느린 악장들은 로코코의 그러한 우아함이 얼마나 높게 날아오를 수 있는가를 보여준다. 거기에는 여유와 한가로움에 의해 전개되어 나가는 나른하고 쾌적하고 세련된 삶이 존재한다. 그러면서도 소박하고 순수하고 솔직하다.

모차르트는 과거와 미래에 동시에 걸쳐 있다. 그의 전기 작품들은 상대적으로 더 로코코적이지만 후기 작품들은 상당히 신고전주의적이

다. 그의 이탈리아풍의 오페라 세리아Opera seria들은 과거에 속해 있다. 물론 그의 「황제 티투스의 자비La clemenza di Tito」는 후기 작품임에도 로코코적 오페라이다. 그러나 이것은 단지 새로운 황제에 대한 정치적 찬사를 위한 것이었을 뿐이다. 그런 동기로 거기의 선율들과 화음들은 그의 오페라 부파Opera buffa나 징슈필Singspiel의 그것들에 비해 생생한 표현과 인간적인 순수함을 결하고 있다. 모차르트는 그의 「피가로의 결혼Le Nozze Di Figaro」과 「마술피리Die Zauberflöte」와 「돈 지오반니Don Giovanni」를 통해, 그리고 마지막 교향곡들을 통해 신고전주의로 이행한다. 그의 「마술피리」는 상당한 정도로 앙가주망적이다. 자라스트로를 통해 신고전주의자들이 지향하는 공화제적 이념이 노골적으로 표현된다. 그럼에도 불구하고 「마술피리」는 걸작이다. 왜냐하면 그의 이념이 어떻든 간에 그것이 훌륭한 예술적 표현을 통해 나타나기 때문이다. 물론 어떤 이념이고 간에 그것이 없었더라면 더 좋았겠지만.

여기에 더해, 모차르트의 음악 역시도 한편으로 와토의 회화가 지닌 고즈넉한 애수를 담고 있다. 모차르트 음악의 가치와 깊이는 때때로의 쓸쓸하고 서글픈 정조에 있기도 하다. 모차르트 역시 고전적 이념과 더불어 그 시대 고유의 회의주의도 지니고 있었다.

Neoclassicism

II

신고전주의

PART **1**

정의

용어
Nomenclature

로코코가 현실도피를 위해 그들만의 세계를 만들었다면, 신고전주의 역시 그들의 이념을 위해 그들만의 세계를 만들었다. 그러나 로코코 예술가들이 그들의 세계가 "만들어진" 것이었다는 사실을 인식했던 데 반해, 신고전주의자들은 그들의 세계가 자신들로부터 독립해서 객관적으로 존재하는 엄정한 것이었다고 생각했다. 그들은 자유, 평등, 박애를 말하는 가운데 그러한 이념들이 기초해야 할 토대는 확인된 바 없으며 따라서 그러한 이념들은 진공 속에 공허하게 존재하는 것이었다는 사실을 몰랐다. 신고전주의는 하나의 정치적 강령에 기초한 예술이었지, 인식론적 토대를 가진 진실한 예술은 아니었다. 경박함은 때때로 상스럽지만 신념은 때때로 살인한다. 신고전주의 이념은 곧 혁명 이념이었다.

그리스 고전주의가 이상주의적 고전주의idealistic classicism였다고 한다면, 르네상스 고전주의는 재탄생한 고전주의reborn classicism였고, 신고전주의는 공화제적 고전주의republican classicism였다. 아마

도 현대의 추상형식주의의 세계는 자기인식적 고전주의self - perceptive classicism라고 정의될 수 있을 것이다. 추상형식 역시 견고하고 체계적이고 기하학적인 세계이다. 현대예술의 이러한 성격에 대해서는《현대예술; 형이상학적 해명》에 자세히 기술되어 있다. 고전주의는 인식론적 관념론과 뗄 수 없다. 그리고 이러한 인식론은 이미 플라톤에 의해 도입된 이래 새로울 것이 없었다. 정신이 물질에 대해 우위이며, 우리의 정신 속에 형성되어 있는 관념은 우리와 독립한 세계의 형상form에 준하는 것이며, 따라서 우리 정신 속에 형상의 위계가 있듯이 세계는 가장 추상화된 대상에서부터 덜 추상화된 대상에 이르는 위계적 모습을 지닌다. 예술가의 임무는 먼저 형상을 모방하는 것이며, 그 형상을 인간의 감각인식이 포착할 수 있도록 제시하는 것이었다. 이때 예술가는 숨어 있는 자연의 발견자라는 점에서, 그리고 그 발견을 가시화한다는 점에서 예언자였다. 결국, 모든 고전주의는 위에 기술된 고전주의 고유의 이념을 의미소episememe로 하는 변주이다.

신고전주의자들 역시 이러한 고전주의적 세계관을 공유한다. 르네상스가 되찾아진 인간 지성에 매혹된 고전주의였다면, 신고전주의는 — 그들의 공화제적 이념의 고양을 위해 — 한편으로 가장 공화제적이었다고 믿어지는 그리스 문화에의 심취에 의해, 다른 한편으로 고전주의야말로 인간에게 가능한 가장 고귀한 이념이라는 신념에 의해 전개되어 나간다. 빙켈만(Johann Joachim Winckelmann, 1717~1768)은 그리스 예술에 대한 탐구의 결론으로 그리스 예술이 지닌 "고귀한 단순성과 고요한 위대성edle Einfalt und stille große"이야말로 모든 시대

모든 예술이 규준으로 삼아야 하는 것이라고 말한다. 신고전주의자들은 그들의 예술이 하나의 양식에 지나지 않는다는 사실, 그리고 그것은 스스로도 인식하지 못하는 그들 무의식에 있는 정치적 강령에 지나지 않는다는 사실을 전혀 깨닫지 못했다. 그들은 그 양식이 하나의 양식이라기보다는 인간에게 가능한 유일한 양식이라고 생각했다.

모순
Contradiction

neoclassicism이라는 용어에서 neo와 classic은 그 자체로서 대립한다. 뉴턴이 과학에서 자연법칙natural law을 "새롭게" 발견했다는 점에서, 그리고 신고전주의는 이 자연법칙에 따르는 사회적 법칙이 있다고 믿은 점에서 그것은 새로운neo- 것이었지만 어떤 선험적 원리 — 여기에서는 뉴턴의 법칙인바 — 에 의해 세계를 견고한 것으로 만들 수 있다는 신념은 고전적classic인 것이었다. 다시 말하면 고전주의는 언제고 새로운neo- 것일 수는 없다. 그것은 단지 그리스 고전주의의 변주일 뿐이다.

문제는 자연과학이 더 이상 고전적인 양식의 기초가 될 수도, 또한 그 한 예증이 될 수도 없다는 사실이 이미 자연과학의 방법론 자체에 내재해 있다는 사실이었다. 바로크의 자신감은 데카르트가 구축한 "최초의 명석 판명한 전제로부터의 연역에 의한 선험적 세계 구성"에 대한 신념에 의해 가능하다. 선험성의 존재에 대한 신념 없이 자신감은 있을 수 없다. 자신감은 순진함에서 나온다. 그러나 이러한 데카르

트식의 추론을 아무리 전개시켜도 거기에서 자연에 관한 일반화가 도출될 수는 없다. 거기에 관찰과 경험과 검증이 없다면 그것이 아무리 치밀하고 화려한 논리에 실려 간다 해도 만유인력의 법칙은 나오지 않는다. 과학혁명의 성취와 그 성격에 부여하는 당시의 선험성은 인식론적인 견지에서는 사실은 모순이었다. 그 법칙은 선험적이라고 해도 될 만큼 보편적 완결성을 지니고 있었지만, 그 구축은 경험을 배제하고는 생각될 수 없기 때문이었다.

과학혁명의 성격에 대한 이러한 고찰은 로크의 《인간 오성론》의 주된 주제가 된다. 그는 사물의 제1성질과 제2성질을 구분 짓는다. 과학혁명에 이르는 길은 제2성질에 대한 경험으로부터 나오지만 일단 구축된 제1성질 — 그것이 뉴턴의 자연법인바 — 은 독특하게도 선험적 성격을 지니는 것이었다. 여기에서 시작하여 로크는 제1성질의 선험성을 사회적 교의로 확장한다. 이것은 부르주아를 위한 철학이었지만 억지스러운 결론이었다. 기득권 계급은 자신들의 우월적 권리를 어떤 선험적 원칙 위에 기초시킨다. 로크는 먼저 이것을 와해시키기를 원했다. 그는 모든 지식이 경험에서 온다고 말함에 의해 먼저 현존하는 기득권 전체를 말소한다. 그러나 이것이 끝이었다면 완전한 민주주의가 와야 했다. 왜냐하면, 경험은 사유 능력이 모자란 사람에게도 평등한 것이기 때문이다. 그러나 로크는 이것을 용납할 수 없었다. 스스로가 잘 교육받은 한 사람의 부르주아로서 그는 "생명, 자유, 사유재산권, 행복의 추구권" 등을 제1성질로 간주하지만, 그의 눈에는 기껏해야 불한당으로밖에 보이지 않는 하층민도 이것에 대한 대등한 권리를 가지

고 있다는 생각은 들지 않았다. 왜냐하면 하층민들은 이러한 제1성질에 대응하는 관념에 대한 추상화 능력이 없기 때문이었다.

이것은 그러나 로크, 볼테르, 디드로, 달랑베르 등의 생각일 뿐이다. 이들은 자신들의 새로운 철학, 즉 경험과 관념의 어울리지 않는 결혼을 진정한 결혼이라고 생각했으나 이 결혼은 이질적인 세계관을 가진 남녀의 일시적인 동거일 뿐이었다. 이 어설픈 철학에서 살아남은 것은 제1성질이 아니라 제2성질이고 이것은 버클리와 흄을 거쳐서 장차 현대의 이념이 될 예정이었다. 따라서 로크와 볼테르 혹은 백과전서파Encyclopédistes의 누구도 구체제의 파괴적인 전복에 의한 공포정치의 도래를 원하지 않았다. 그들은 절대정권이 계몽군주권으로 바뀌고, 새로운 세계는 부르주아적인 합리성에 기초하기를 원했을 뿐이다. 즉 경험의 세계에서의 승리에 의해 상당한 재산과 지식을 소유한 자신들에게 귀족과 대등한 자격으로 정치와 국가운영에 개입할 권리가 주어진다면 만족스러운 것이었다. 이들은 변화를 원했지만 체제의 전복을 원하지는 않았다. 그들은 귀족과 하층민 사이의 중간에 있었기 때문이었다. 그러나 이들이 혁명의 이데올로기를 제시한 것은 분명했다. 전통적인 체제가 새롭고 합리적인 이념에 의해 변해야 한다고 생각했고 또한 계몽주의를 통해 그 이념을 끈질기게 전파했기 때문이었다. 백과전서파들은 "우행을 분쇄하라écrasez l'infâme"(볼테르)에 있어 열렬했다. 그들은 전통적인 사변적 형이상학, 기독교의 우행, 자기충족적 목적론(라이프니츠) 등을 야유했다. 그리고 그 자리에 공화제적 그리스 — 단지 그들의 상상 속에서만 존재했던 — 를 들여놓기를 원했다. 이

러한 모순은, 한편으로 덕성에 찬 고전적 이념을 내용으로 하면서 다른 한편으로는 로코코적 안일함을 형식으로 하는 미덕에 찬 그뢰즈의 회화들에서 드러난다. 그러나 내용과 형식의 이러한 불일치는 언젠가는 균열을 불러온다. 새로운 내용은 새로운 옷을 입게 된다. 프랑스 혁명은 이념적인 동력에 의해 시작된 것은 아니다. 당시의 지성 세계의 지도자 누구도 — 루소 정도만 제외하고 — 피를 원하지는 않았기 때문이다. 그러나 혁명은 마치 언덕에서 구르는 눈덩이가 스스로 커지듯 예기치 못할 정도로 과격한 방향으로 흘러갔다.

부르주아들은 구체제의 기득권을 철폐하고자 했다. 그러나 새로운 국가가 전면적인 공화정이 되는 것도 원하지 않았다. 그들은 단지 자신들이 가장 유능한 영역, 또한 자신들이 가장 중요하다고 생각하는 영역, 즉 경제활동에 있어서의 자유의 획득과 제1계급과 제2계급의 특권 철폐 정도의 정치적 변화만을 원했다. 혁명은 그러나 전면적인 사회적 평등에까지 나갈 양이었다. 부르주아 계급은 이것까지는 용납할 수 없었다. 제1성질the primary qualities은 선험적인 것이었다. 테르미도르의 반동Thermidorian Reaction은 제2성질에 대한 제1성질의 반격이었다. 이제 나폴레옹이 부르주아 계급이라는 제1성질을 보호할 예정이었다.

신고전주의는 따라서 하나의 교의이고 선전이었다. 이것이 모순인 이유는 새롭게 시작된 경험론 철학을 수용하면서도 하층계급의 권리장전을 인위적으로 막으려 한 데서 비롯한다. 경험과 "양도할 수 없는 권리inalienable right"는 서로 모순된다. 경험론은 제1성질을 인정하

지 않는 방향으로 나갈 수밖에 없다. 그러나 양도할 수 없는 권리는 제 1성질이다. 말 그대로 양도할 수 없기 때문이다. 따라서 경험과 천부적 권리는 공존할 수 없다. 그것은 마치 칸트의 철학이 모순인 것처럼 모순이다. 경험 이전에 존재하든지, 경험에서 나오든지이다. "경험과 더불어with experience"는 단지 수사일 뿐이다.

특징
Characteristics

　베토벤의 「3번 교향곡」과 다비드의 〈호라티우스 형제의 맹세〉는 각각 음악과 회화에서 산출된 대표적인 신고전주의 양식의 작품들이다. 모차르트와 하이든의 태평하고 우아하고 가벼운 음악 — 물론 이 둘의 음악 전체가 그렇지는 않지만 — 과 부셰와 프라고나르, 티에폴로(Giovanni Battista Tiepolo, 1696~1770) 등의 투명하고 가뜬하고 경박한 "우아 양식"의 즐거움에 잠겨 있는 감상자들에게 이 두 작품은 심각하고 비장한 충격을 던져준다. 세계를 대치할 가공적인 아름다움을 창조해왔던 로코코는 이 두 작품과 더불어 그 생명력을 잃는다. 베토벤은 신념에 찬 공화정 주의자이자 고전적 이상주의자였다. 그는 인류가 이상을 공유함에 의해 하나가 될 수 있다고 믿었다. 그가 실러(Friedrich Schiller, 1759~1805)의 시를 「9번 교향곡」에 채택한 것은 그의 이상이 어떠한 것인가를 보인다. 그는 동포애라는 고상한 이상에 의해 인류가 하나 될 수 있다고 믿었다.

　위의 두 작품은 각각 인간의 숭고한 이상주의를 표현하기 위한 것

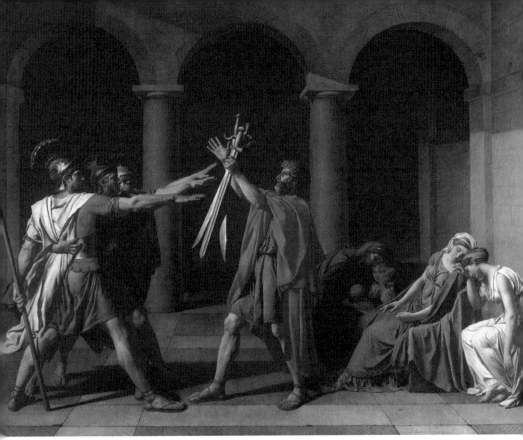

▲ 다비드, [호라티우스 형제의 맹세], 1784년

이지만 거기에는 동시에 경련적이고 표현적인 요소가 있다. 신고전주의는 그리스 고전주의, 혹은 르네상스 고전주의와는 그 억제된 정열에 있어 다르다. 베토벤의 3, 7, 9번 교향곡, 혹은 루이 다비드의 〈호라티우스 형제의 맹세〉나 〈마라의 죽음〉은 장엄한 비장감이 팽팽한 고전적 엄격성 속에 감춰져 있다. 이러한 정열은 나중에 낭만주의로 이르게 된다.

베토벤은 「3번 교향곡」에서 단호하고 강렬한 결의를 보여준다. 모차르트나 하이든의 교향곡은 20여 분의 연주로 충분했지만 3번 교향

곡은 50여 분에 이르며, 각각의 악장은 공화제적 이념이 어떤 양상으로 음악적 표현을 얻을 수 있는가를 분명히 보여준다. 느린 악장 — Marcia Funebre(장송행진곡)라는 부제가 붙은 — 은 이를테면 〈마라의 죽음〉의 음악적 표현이다. 그 악장은 공화제적 동포애는 어떠한 종류의 비장한 비극을 겪을지라도 그것 자체로도 의미 있다는 사실을 말한다. 그 악장은 조용하고 진지하게 시작해서 장렬하고 강력한 종지부로 끝난다. 네 번째 악장은 공화주의자들의 진군이다. 이것은 다섯 개의 변주되는 행진곡이 모인 것이다. 나폴레옹은 유럽대륙 전체에 공화주의를 전파하기 위해 진군한다. 구체제를 유지하려는 기득권 계층은 베토벤의 눈에는 단지 역사의 진보를 막는 구시대의 낡은 벽에 지나지 않았다. 이들은 프랑스에서 발생한 혁명이 자기 나라에까지 미칠 것을 두려워하며 프랑스 왕정을 복고시키려 한다. 그러나 공화주의가 여기에 밀리면 안 된다. 오히려 프랑스의 진격이 모든 유럽의 신민들을 구체제에서 해방해야 한다.

신고전주의 예술은 어떤 예술보다도 더 정치적이며, 의도적인 것이었다. 따라서 neoclassicism의 neo는 artificial 혹은 political이라는 용어로 바뀌어도 된다. 그것은 철저히 "만들어진" 고전주의였다. 고전주의를 뒷받침하는 인식론적 기반은 거기에 없었다. 루이 다비드는 자신의 예술이 신념과 정치적 이념의 소산이라는 사실을 이미 알고 있었다. 그는 자신의 예술이 신념에 의해서 유지된다는 사실을 알고 있었고, 또한 자신의 예술이 어떠한 종류의 인식론적 세계관 위에 기초한 것은 아니라는 사실도 알고 있었다. 그는 마라(Jean-Paul Marat,

1743~1793)나 로베스피에르 등의 자기희생적인 자유와 평등과 박애의 이념을 공유한 정치적 예술가였다.

Ideology

À MARAT
DAVID.

PART **2**

이념

루소

Jean-Jacques Rousseau

　루소는 기존의 권력과 권위에 대한 불신에 있어 로크와 입장을 같이하지만 새로운 세계에 대한 비전에 있어서는 완전히 다른 입장을 취한다. 로크는 새로운 세계를 불러들일 생각이 없었다. 당시 영국의 정치권력은 의회로 이동되고 있었다. 로크는 이미 진행되고 있는 중산층으로의 권력이동을 위한 철학적 정당화를 스스로 떠맡았다.

　루소는 로크와는 사회적 입장도 달랐고 기질도 달랐다. 어떤 측면으로 보자면, 루소는 단지 로크와만 다르지 않았다. 그는 대부분의 계몽주의자들과 입장을 달리한다. 루소는 이를테면 당시에 가장 과격한 정치철학자라고 할 만하다. 로크는 중산층의 이익을 대변했다 해도 왕권을 부정하지는 않았다. 왕정은 어쨌건 천 년의 세월 동안 그럭저럭 작동되어 왔으며 폭군이 많았던 만큼 지혜롭고 관용적인 왕들도 많았기 때문이었다. 로크는 먼저 전통적인 절대군주가 계몽군주가 되어야 한다고 생각했으며, 그 권력은 신민의 저항권과 의회의 견제로 제한되어야 하고, 왕 역시 법의 지배를 받아야 한다고 생각했다. 국가의 통합

과 질서, 행정권의 행사에 있어 왕은 필요한 존재였다. 그가 원한 것은 입헌군주제였다.

루소는 로크의 재산권을 박애와 평등이라는 천부인권으로 바꾸기 원했고, 국가의 존재근거를 단지 통치자와 신민 사이의 계약으로 보았다. 로크가 생명과 자유와 재산권에 대해 말할 때 루소는 '일반의지la volonté générale'라는 애매한 정치철학적 용어에 대해 말한다. 루소 역시 로크와 마찬가지로 모든 신성불가침한 권위의 소멸까지 밀고 나가지는 않는다. 그 역시 시대적 한계에 매여 있었다. 그는 '자연스러움'과 '단순함'과 '소박함'을 전적인 가치로 내세운다. 이러한 미덕은 지적 우월성에 입각하거나 사회적 유능성에 입각한 것이 아니었다. 이것은 '영혼의 고귀함'에 입각한 것이었다. 루소의 이러한 반주지주의적인 이념이 로크의 이념과 달랐다. 다시 말하면 루소가 혁명적이었던 것은 그의 정치철학이나 존재론이 과격해서가 아니라 문명과 지성에 대한 그의 극단적 혐오와 인간의 감성에 대한 그의 찬사가 과격한 것이기 때문이었다. 유럽의 역사에서 정열과 감성은 언제나 경계되고 버려져야 할 어떤 것이었다. 지혜는 정념에 대한 통제를 필요조건으로 했다. 루소의 정념에 대한 찬사는 당시에는 상상도 못 하던 것이었다.

오늘날의 시점에서 바라봤을 때 인간 정열의 가능성과 잠재력은 기지의 것이다. 루소 이후의 쇼펜하우어(Arthur Schopenhauer, 1788~1860)나 니체 등은 심지어 인간이 정념을 행사하는 것이 아니라 정념이 인간을 휘두른다는 사실을 주장한다. 또한 다윈(Charles Darwin, 1809~1882)과 프로이트(Sigmund Freud, 1856~1939) 등은 인

간의 현존은 스스로에게 내재한 심연의 지배를 받는다는 사실을 밝힌다. 이를테면 정념이 문화의 토대이다. 이런 의미에서 루소는 이후의 심리적 폭로주의자들의 선구이다. 인간의 지성은 그렇게 신뢰할 만한 것도 아니고, 삶을 살 만한 것으로 만들지도 못했고, 심지어는 인간의 주인도 아니었다.

낭만주의적 이념은 지적가치를 정서적 가치로 바꾸기 원한다. 예술사에 있어 그 주제가 사회의 비천한 사람에까지 이르게 되면 낭만주의의 이념이 대두한 것으로 판단할 수 있는 근거는 여기에 있다. 왜냐하면, 지적 위계는 사회적 위계에 대응하기 때문이다. 지배계급이 교양이나 지성에 가치를 부여하는 — 아니면 그것을 위장하는 — 동기는 여기에 있다. 그러나 낭만적 정서는 우리의 지성이나 지식이 혼란과 무의미와 부자연스러움이라는 것을 전제로 한다. 그러므로 영혼에서의 고귀함이 본질적인 가치로 대두된다.

역사상 낭만적 성격의 시대적 분위기가 없었던 것은 아니다. 인간이 선험적 지식의 가능성을 의심할 때 세계에 대한 통일적 종합의 신념 역시 물러간다. 이때 인간은 세계에 대한 대자적 입장을 포기하고 자연의 일부가 되기를 원하며, 동시에 종합으로서의 인간상도 포기한다. 여기에 따라 예술의 주제가 갑자기 사회의 하층계급으로 향하고, 예술가들은 삶의 부스러기들에 관심을 기울인다. 반고전주의 자체가 이미 낭만주의인 셈이다. 고대 말기의 헬레니즘 예술은 확실히 낭만적 전개를 보인다. 거기에는 노예 소년도 피폐해진 복서도 누추한 할머니

▲ 루소, 1712~1778년

도 있다.

낭만주의가 프랑스에서보다는 영국에서 더욱 융성했던 이유는 회의적인 영국인들에게는 생득지식에 대한 신념 따위는 없었기 때문이었다. 영국인들은 한 번도 플라톤주의자였던 적이 없다. 고전적 신념의 부재가 곧 낭만주의였다. 그러나 고전적 세계상에 대한 의심과 지적이고 형이상학적인 체계에 대한 혐오가 곧 감성과 정념에 대한 찬사는 아니다. 누구도 감히 하나의 철학적 교의로서의 정념을 내세우지는 못했다. 그러기에는 "서양철학사는 플라톤 철학의 주석"이고, 로마교회의 지배는 천 년을 지탱했고, 위대한 데카르트 역시 정념을 경계했

기 때문이었다. 그러므로 루소가 이제 정념과 감성과 정열에 적극적인 가치를 부여했을 때 그 혁명성은 대단한 것이었다. 인간에게 주어져 있던 것 중 언제나 어둡고 의심스러운 것으로 간주되던 감성적인 것들이 햇빛으로 나오게 된다. 존 스튜어트 밀(John Stuart Mill, 1806~1873)은 심지어 루소의 새로운 철학을 광장에 던져진 폭탄이었다고 나중에 그의 자유론에서 말한다.

이 점에서 루소는 최초의 낭만주의자라 할 만하다. 이것이 또한 그가 당시의 다른 계몽주의자와 입장을 달리하지만 흄과는 그 전제를 같이한 동기로 볼 수 있다. 흄 역시 우리 지성의 인식 가능성을 상식이나 습관으로 제한하기를 원했기 때문이다. 흄에게 지성은 의심스러운 것이었다. 대부분의 계몽주의자는 과거의 신념을 새로운 신념으로 대체하기를 원했고 구체제가 어쨌든 바뀌어야 한다고 생각했다. 다시 말하면 다른 계몽주의자들은 지성을 새롭게 혁신해야 한다고 생각했다. 즉 그들은 지성 자체가 폐기될 이유는 없다고 생각했다. 로크는 여전히 제1성질에 대해 말하고 있었다. 그러나 흄은 독특했다. 그는 제1성질 따위는 없다고 생각했다.

지성에 대한 이러한 의심에 있어 루소는 흄과 입장을 같이한다. 흄이 지성에 대한 확신을 버리고 양식에 입각하기를 권할 때, 루소는 지성에서 인간에 대한 구속과 인간 사이의 불평등과 허식적 삶의 양식을 본다. 그러나 그 둘의 동의는 매우 아슬아슬한 것이었다. 왜냐하면, 흄이 지성을 믿기를 거부할 때 이것은 그가 다른 어떤 것을 믿기 위해서는 아니었기 때문이다. 흄은 회의 가운데 머무르지만 루소는 새로운

확신, 즉 감성에 대한 확신을 불러들인다. 그 둘은 결별한다. 흄은 아마도 새로운 독단을 보았을 것이다. 그 기초를 인간의 정열에 놓는. 어떻게 보면 더욱 과격하고 독단적인.

루소 역시 사회계약에 대해 말한다. 그러나 그의 계약은 홉스나 로크의 계약과는 현저하게 다르다. 계약의 목적이 현저히 다르기 때문이다. 홉스는 지배권의 확립을 말하고, 로크는 중산층의 이익을 말하지만, 루소는 우리 영혼의 고양 — 일반의지라고 그가 부르는 것에 구현되는 — 을 말하기 때문이다. 아마도 흄은 계약 자체를 믿기보다는 국가구성원의 양식을 믿었을 터였다.

코페르니쿠스(Nicolaus Copernicus, 1473~1543)와 케플러를 거쳐 뉴턴에 이르기까지의 자연과학의 업적은 세계상의 단순화와 일치한다. 프톨레마이오스(Klaudios Ptolemaios, 90~168)의 세계상이나 아리스토텔레스의 세계상은 성경이 제시한 세계상과 일치한다. 그것은 스콜라적 복잡성을 가진 천체였다. 이러한 세계는 이론적인 세계였고 우리에게 어떤 직접적 호소를 하는 세계는 아니었다. 그것은 학자들만이 이해하는 세계였다. 여기에 대응하여 예술은 기교와 형식에 있어 대단히 복잡했다. 그러나 인간 자신에 의한 새로운 과학은 간결하고 직접적이었다. 이제 새로운 자연과학적 세계상에 대응하여 삶도 학문도 사회도 단순화되어야 했다. 영국의 새로운 철학적 조류는 인간 경험의 일반화를 제시했고, 이것은 매우 설득력 있었다. 모든 계몽주의자가 세계의 단순화에 대해 말했다. 그들 사이에서 루소는 무엇인가 달랐다. 삶도 천체에 맞추어 가식적 기교를 벗어야 한다고 믿는 점

에서는 루소 역시 다른 계몽주의자들과 견해를 같이한다. 그러나 그의 단순성은 자연 상태의 순수함을 말하는 것이었다. 다시 말하면, 다른 계몽주의자들이 간결하고 명석한 지적 단순성을 말할 때, 루소는 지성 그 자체를 의심하고 인간 정서의 본래적 단순성을 말했다. 이 둘 사이에는 커다란 균열이 존재한다. 볼테르가 "두 발로 걸은 지가 이미 오래여서 다시 네 발로 걷지는 못하겠다."고 루소에게 말할 때, 그는 자연 상태를 단지 문명 이전의 야만으로 본다는 것을 의미한다. 아마 흄의 생각도 같았을 것이다. 지성을 의심한다는 것과 지성을 폐기한다는 것은 전적으로 다르다. 기존의 권위와 기존의 사회질서는 인간의 합리적이라고 말해지는 지성 속에 구축된다. 루소가 견딜 수 없었던 것은 이것이었다. 그는 기존 세계의 붕괴를 원했다. 평등과 박애에 대한 자격은 인간의 심성이 공평한 만큼 누구에게나 공평하다. 이것은 더 고귀한 혈통이나 더 많은 자산이나 더 훌륭한 교육에 의해 갈리지 않는다.

지성에 부여하는 의미에 따라 세계관은 갈린다. 일반적으로 세계상은 주지주의Intellectualism와 주정주의Emotionalism로 갈린다. 세련과 우아와 문명이 주는 편안함에 물들 때 지성을 버릴 수는 없다. 그러나 문명에 의해 오히려 상대적 빈곤과 고초를 많이 겪어야 하는 계층은 원시공동체로 돌아가길 원하고 이들은 그 이념에 있어 주정주의로 돌아선다. 이것은 물론 목가적이거나 전원적인 삶과는 현저히 다르다. 목가적인 삶은 문명을 자연 속에 끌어들이기를 원한다. 이것은 자연에 대한 기만이며 문명이 저지르는 위선이다. 그것은 자연을 위장한 문명이다. 그러나 본질적인 자연주의자들은 자연과 하나가 되어야 할 뿐만

아니라 스스로가 자연이 되어야 한다고 말한다. 이 점에 있어 루소는 철저히 자연주의적이었다.

지성에 제한을 가한다는 것과 지성을 감성으로 대치한다는 것은 현저하게 다르다. 흄 역시 전통적으로 지성에 부여되는 신뢰와 확실성을 부정한다. 그러나 그는 분별에 대해 말하는바, 이것 역시 지성의 중요한 요소이다. 다시 말하면, 흄은 지성에 대한 전적인 신뢰가 오히려 독단인바, 우리 경험이 주는 양식에 머무르라고 말한다. 우리 지성이 확실성을 얻을 수 없을 때, 어디에도 확실성은 없다고 그는 생각하기 때문이다.

루소는 새로운 확실성을 들고 나오는바, 이것이 그의 감성이다. 지적 독단에 못지않은 감성적 독단이 있다는 생각이 그에게는 들지 않았다. 지성에는 우열이 있지만, 감성에는 우열이 없다. 낭만주의자들의 "고귀한 야만인"이란 이념은 이렇게 생겨난다. 샤토브리앙(François-René de Chateaubriand, 1768~1848)의 문학은 루소의 세계관에 일치한다.

신고전주의는 간단히 말해 고전적 형식 속에 응고된 낭만적 감성이다. 만약 진정한 낭만주의라면 거기에 고전적 형식은 없어야 한다. 예술에 의미를 담고자 한다는 점, 회화를 저부조bas relief와 같이 처리한다는 점, 확고한 모델링과 기하학적 공간구성을 한다는 점, 예술을 미덕과 가치에 통합시키려 했다는 점에 있어 18세기 중반 이후의 예술은 확실히 그 형식에 있어 고전주의적이다. 이러한 경향은 19세기 초의 다비드의 회화에 이르기까지 더욱 강화되어 나간다. 그러나 이 회

화는 인식론적인 측면에서 심각한 문제를 안고 있었다.

아마도 신고전주의라고 일컬어지는 이 시대의 예술만큼 인식론적인 의의의 결여를 존재론적인 요구로 채운 예술은 없을 것이다. 이 새로운 고전주의는 먼저 실체를 그 토대로 하지 않는다는 점, 다음으로 세계의 고정된 질서를 가정하지 않는다는 점, 그리고 오히려 지성이 아닌 감성을 그 동력으로 삼는다는 점에서 전통적인 고전주의와는 현저히 달랐다. 루소의 순수함은 영혼의 미덕이라는 주제로 응고된다. 이제 예술적 표현은 감성의 직접성을 전제해야 한다. 로코코 예술 특유의 기교적이고 예술을 위한 예술의 요소는 사라지게 된다. 이러한 예술이 고전주의적 형식의 옷을 입어야 하는 필연성은 없다. 그러나 계몽주의는 마침내는 자신의 이념의 표현을 위해 고전적 양식을 택한다. 따라서 계몽주의자들은 로코코로 시작하여 신고전주의로 끝난다.

이제 하나의 이념이 (독립적이고 오만한) 자연 — 아리스토텔레스의 그 "자연" — 이라고 말해지는 객관적 질서 없이 나타나게 되었다. 고전주의 특유의 질서가 인간에게 내재한 공통된 감성에 기초하게 되었고 이것은 예술사상 전례가 없는 일이었다. 그러나 이것 역시 위험한 것이었다. 스스로에게로 귀속하는 질서와 의미란 결국 또 다른 독단이며 이것은 전제정치와 폭압적 권력을 정당화할 수도 있다. 역사의 한 줄기는 이러한 방향으로 나가게 된다. 바그너(Richard Wagner, 1813~1883)의 허장성세에 가득 찬 「니벨룽겐의 반지Der Ring des Nibelungen」시리즈는 감상하기 거북한 예술일 뿐만 아니라 나중에 프로이센의 오만과 히틀러의 전제정치조차도 합리화하는 데 사용되는

예술이다.

　월리엄 호가스, 장 밥티스트 그뢰즈, 베토벤의 예술에서 도덕적 의의와 미덕의 고양을 배제할 수는 없다. 이들 모두 순수함과 미덕에 대해 말한다. 호가스는 타락한 귀족계급의 부도덕한 일상적 삶, 환락과 권태 사이를 왕래하는 그 유한계급의 삶을 통렬히 야유하고, 그뢰즈는 가난하고 덕성에 찬 하층민의 삶을 교조적으로 말하며, 베토벤 역시 공화제적 덕과 인간 심성의 덕에 대해 웅변적으로 말하며, 루이 다비드 역시 공동체를 위한 헌신과 자기희생에 대해 말한다. 기존의 학문과 지성과 생활양식은 인간을 타락시켜 왔다. 이제 영혼의 순수함에 의해 모든 것이 정화되어야 한다. 자연 상태의 고결한 영혼에 의해 인간은 자기 자신을 드높일 수 있다. 그러나 이것도 지적 오만 못지않게 큰 오만이었다. 오히려 더욱 위험한 오만이었다. 이러한 종류의 독단은 파국 없이는 그 위험성이 교정될 수 없기 때문에 더욱 위험했다.

이념을 위한 예술
Art for Ideology

　크게 보았을 때, 낭만주의는 '예술을 위한 예술'에 이르게 되지만, 고전주의는 궁극적으로는 '이념을 위한 예술'이 된다. 낭만주의의 전제 조건은 지성적 세계상의 폐기이다. 지성에 대한 의심이 모두 예술양식 상의 낭만주의에 이르지는 않지만 어쨌든 지성에 대한 확신과 낭만적 감성은 공존할 수 없다. 지성은 그것이 확고한 신뢰를 부여받을 경우, 세계를 통합적으로 구성하기 때문이다. 지성을 신뢰하며 동시에 유명 론자나 경험론자가 될 수는 없다. 지성은 기하학적 이데아의 도열에 의해 세계를 재구성한다. 세계에는 질서와 의미가 있으며, 인간은 이 러한 지성적 의미에 다가감에 의해 자기완성을 실현한다.

　이때 예술을 비롯한 기타의 문화구조물들은 이러한 지적 자아실 현에 전념해야 하고, 이상적인 인간상은 전인적인 것이 된다. 예술은 어깨에 도덕과 교훈과 지식이라는 무거운 짐을 심미적 요소에 더해 짊 어져야 한다. 다시 말하면 예술 역시도 지성이 구축해 놓은 세계상을 위해 봉사해야 한다. 인간 삶은 확고함을 구한다. 세계는 둘로 갈라진

다. 신념을 가진 세계와 그렇지 않은 세계로. 예술사상 19세기의 낭만주의가 독특했던 이유는 처음으로 지성이 아닌 감성에 확고함을 부여했다는 사실에 있다. 여태까지의 예술사는 지성에 대한 불신이 언제나 회의주의로 이르는 세계상에 대응하는 역사였다. 다시 말하면 지적 세계상의 폐기는 언제나 '예술을 위한 예술'에 이르러서 종결됐다.

낭만주의는 물론 지성에 대한 혐오로 시작된다. 그러나 이 혐오에 의해 낭만주의는 철학적 경험론과 균열한다. 의심과 혐오는 같은 것이 아니다. 인식론적 경험론은 지성의 선험성을 부정하지만, 분별과 양식으로서의 지성을 불신하지는 않는다. 이들은 삶이 조촐해야 한다고 믿으며, 우리가 할 일은 "우리의 정원을 가꾸는 것Il faut cultiver notre jardin"이다. 다시 말하면, 경험론은 유물론적 회의로 이르긴 해도 낭만주의와 직접적인 관련성을 가지지는 않는다. 물론 계몽주의자들을 회의주의자로 부를 수는 없다. 그들은 단지 경험을 배제한 주장만을 회의하기 때문이다. 경험에 입각했다고 믿어지는 뉴턴의 법칙조차도 선험적인 것이 아니라는 사실을 이들이 알았더라면 경악했을 것이다. 한편으로 경험을 넘어서는 세계에 대해 침묵하며, 다른 한편으로 물질적 세계에 대해서는 그 질서의 선험성에 대해 신념을 가진 새로운 회의주의가 유미주의적이고 향락적인 로코코의 이념이다. 이들은 혁명을 원하지 않는다. 이들은 구체제의 독단을 의심하는 것 이상으로 앞으로 도래하게 될 혁명 이념의 독단도 의심하기 때문이다.

신고전주의가 안고 있는 내재적 모순은 그것은 플라톤주의가 아

니면서 동시에 고전주의였다는 데에 있다. 18세기의 철학자들은 먼저 기존의 형이상학적 체계와 대륙의 합리론을 부정한다. 그들은 우리 이성이 지닌 선험적 능력에 심각한 의문을 제기한다. 이 경우 세계상의 플라톤적 구성은 해체될 수밖에 없다. 예술사상의 고전주의가 먼저 플라톤적 세계상을 전제한다는 것을 생각하면, 18세기의 세계상하에서는 고전주의가 가능하지 않다. 고전주의는 — 고대 그리스와 르네상스 고전주의에서 보이는바 — 먼저 세계의 수학적 질서와 거기에 대응하는 우리 인식 능력의 생득성 혹은 선험성을 전제하기 때문이다. 인식론적 경험론은 신념의 부재로 이르게 된다. 우리의 인식이 경험에 입각한다는 전제하에서는 동시에 세계는 변전하는 물질 이외에 아무것도 아니라는 이념이 생겨나고 여기에서 회의주의까지는 한걸음이기 때문이다.

18세기는 모순의 시대였다. 이것은 그들이 기존의 권위를 철학적 경험론을 빌어 붕괴시켰지만, 그 진공을 새로운 신념으로 채우고자 했기 때문이다. 철학적 경험론이 지닌 파괴적 양상은 그것이 기존의 권위뿐만 아니라 모든 권위를 붕괴시킨다는 데에 있다. "전체에 대해서 참은 부분에 대해서도 참이다." 이러한 점에서 보자면 계몽주의자들은 이중 기준을 가진 셈이었다. 그들은 경험론을 무기로 구체제를 부정했지만, 그들의 새로운 이념에는 그것을 적용시키지 않았기 때문이다. 경험론은 확실성에 대한 우리 신념을 도려낸다. 경험론자들은 묻는다. "그런 것이 왜 필요하냐?"고. 확실히 신념은 그것이 진실이기 때문에 존재하는 것이 아니라 필요하기 때문에 존재한다. 이것을 프랑스 혁명

처럼 노골적으로 보여주는 예도 없다.

부르주아의 새로운 신념은 공화제적 이념이었고, 그들의 이데아는 생명과 자유와 재산권이었다. 그들은 이것을 인식론적 진공상태에서 건설하기를 원했기 때문에 거기에는 "만들어진 확신"이 필요했다. 예술사상의 고전주의가 여기에 어울렸다. 18세기의 백과전서파의 계몽주의자들은 입을 모아 고대 그리스를 찬양했지만, 누구도 그리스 예술이 기초하는 플라톤에 대해서는 말하지 않았다. 그들은 그리스 예술이 간결하고 단순하고 소박한 미덕을 가지고 있다고 말했지만, 그리스 예술의 이러한 특징은 사실상 플라톤 철학이 지닌 간결, 특히 종합으로서의 간결에 의한 것이라는 사실에는 관심조차 두지 않았다. 그들은 공화제적 신념에 차 있었고 이 신념의 구현을 위해서는 그 신념의 논리적인 배경 따위는 언제라도 무시할 수 있었다. 누구도 그리스 고전주의는 당시의 귀족주의자들의 예술적 표현이라는 생각을 할 수 없었다. 아니면 오히려 이쪽이 더 정확한바, 계몽주의자들 자신이 이미 새로운 귀족이었고 그들이 바람직하다고 믿는 생활양식으로 살아가는 사람들이 귀족이었다. 그것은 혈통과 재산과 신분에 의한 귀족이 아니라 고귀한 영혼에 근거한 귀족이었다.

정치적 귀족주의 없는 고전주의는 생각할 수 없다. 그리고 인간에 대한 자부심 없는 고전주의도 생각할 수 없다. 궁극적인 민주주의는 형식의 해체에 대응한다. 그러므로 계몽주의자들 역시 귀족주의자였다. 단지 도덕적 미덕과 순수함이라는 매우 애매한 다른 우월성에 기초한 귀족주의자였을 뿐이다.

그들은 오히려 그리스 예술에서 낭만적 정서를 발견한다. 이것은 먼 시대와 낯선 땅이라는 정서가 낭만주의적 감상을 자극하기도 했지만 그들 자신의 내면이 모순에 차 있었기 때문이다. 그들은 스스로의 신념을 진공상에 확립시켜 놓았고 고전주의적 이념이 어떠한 인식론적 배경을 지녀야 하는가에 대해서는 완전히 몰이해했다. 빙켈만은 '고귀한 단순성과 고요한 위대성'에 대해 말하는바, 그리스 예술의 이러한 양식은 인간 내면의 순수함에 기초한 것이 아니라 플라톤적 이념의 필연적 귀결이라는 사실을 모르고 있었다.

헤르더(Johann Gottfried Herder, 1744~1803), 레싱(Gotthold Ephraim Lessing, 1729~1781), 실러, 괴테(Johann Wolfgang von Goethe, 1749~1832), 베토벤 등의 예술이 지니는 고전주의와 낭만주의의 야릇한 결합 ― 모순이라고 하는 것이 더 올바른바 ― 의 동기는 이것이었다. 그들은 지성을 의심했고 구체제의 붕괴를 원했다. 그러나 그것은 모든 성문화된 체제에 대한 의심 때문이 아니라 자신들이 올바르다고 믿는 바른 체제를 불러들이기 위해서였다. 그들은 과거의 체제에 대해서는 낭만적 반항을 했고 불러들이고자 하는 체제에 대해서는 고전적 신념을 가지고 있었다.

이 점에 있어 영국과 대륙은 현저히 달랐다. 영국은 구체제고 신체제고 간에 어떠한 종류의 선험적 체제를 불신했다. 그들은 상식에 입각하기를 원했다. 그들의 인신이 자유롭고, 경제 활동의 자유가 보장되고, 재산권이 보호받는다면, 체제는 부차적인 문제였다. 그들이

경계한 것은 어떤 체제고 간에 현 상태status quo를 부정하는 체제였다. 이러한 세계관은 다분히 흄적인 것이었다. 경험론이 관습법을 채택하고 성문법을 배제하는 동기는 관습법이 양식과 경험에 입각하는 데 반해, 성문법은 선험적인 자연법을 설정하기 때문이다. 흄은 양식과 습관에 대해서 말하는바, 이것은 신념의 배제를 말하는 것이었다.

영국에서는 신고전주의 양식이 본격적인 데까지 나아가지 않는다. 그들은 혁신적인 체제에 대응하는 신념에 찬 양식에 의심의 눈초리를 보낸다. 에드먼드 버크는 프랑스 혁명의 인권선언에 대해 "형이상학적인, 가장 형이상학적인"이라고 말한다. 계몽주의자들은 거창한 정언적 형이상학을 불신했지만, 그들이 불러들인 것은 그보다 더 거창하고 똑같이 근거 없는 — 관습과 분별의 기존 권위의 뒷받침조차 없는 — 형이상학일 뿐이었다.

그러므로 독일과 프랑스의 신고전주의는 이를테면 낭만적 고전주의라고 할 만한 것이었다. 계몽주의자들은 자유와 평등과 박애에 기초한 새로운 체제를 구축하기를 원했다. 그러나 그들은 이러한 체제로의 점진적인 이행이 불가능한 국가에 살고 있었다. 이 점에 있어 프랑스는 영국과 달랐다. 영국인들의 정치적 지혜는 입헌군주제와 대의제를 통한 신체제로의 이행을 가능하게 했지만, 대륙의 상황은 귀족들과 교권계급의 중세적 특권이 아직 유지되고 있었다. 결국 혁명밖에는 다른 수단이 없었고 혁명은 새로운 이념에 기초해야 했다. 모든 혁명은 그 이념으로 고전주의를 요구한다. 왜냐하면, 공화제적 신념 없이 혁명은 가능하지 않기 때문이다. 그러나 의지에 의한 새로운 세계의 건설은

낭만적 정서를 요구한다. 지성은 결국 기득권을 위한 것이기 때문이다. 이것이 또한 18세기의 예술이 낭만주의와 고전주의의 이상한 결합이 되고만 동기이다.

윌리엄 호가스가 구체제의 타락을 비웃고, 샤르댕이나 그뢰즈가 중산층이나 농민의 소박하고 단순한 삶이 지닌 미덕을 찬양할 때 그들은 이미 자연스럽고 순수한 새로운 세계를 구하고 있다. 이러한 미덕이 이제 고전주의로 고형화될 것이었다. 고전주의는 어떤 종류의 것이든 신념을 전제한다. 그리고 고전주의가 인간 이성 — 플라톤이 말하는 바의 "지혜" — 에 대한 신념의 소산이라면, 신고전주의는 인간이 지닌 자연적 권리와 그 천부적 숭고함에 대한 신념의 소산이었다.

이러한 신념은 혁명의 열기가 식어가며 동시에 식어갈 것이었다. 신념은 언제나 근거 없는 것이라는 환멸이 지배할 예정이었다. 인식론적 기반이 없는 이념은 공허한 구호로 끝나게 된다. 신고전주의 예술은 이미 어느 정도 공허하다. 베토벤의 「영웅」이나 「피델리오Fidelio」는 감상하기에 상당히 부담스럽고, 괴테나 실러의 문학은 교조적인 설교와 장광설일 경우가 많다. 이 둘의 결합은 극단적으로 공허하다. "환희여, 모든 인류는 그대의 부드러운 날개가 머무는 곳에서 다 같이 동포가 되도다."라고 노래할 때 이것은 도대체 뜻 없는 감상적 열기 이외에 아무것도 아니다. 이것을 나중에 아나톨 프랑스가 《신들은 목마르다》에서 모리스 브로토의 입을 통해 말한다.

앙가주망
Engagement

흄은 현상의 세계를 습관에 의해 일반화시키고는 그것을 실체라고 믿는 우리 인식의 허점을 지적한다. 그러나 계몽주의자들은 적어도 물리적 세계에는 선험적 법칙이 가능하다고 믿었다. 혁명의 시작은 이러한 이념에 의한다. 흄 이래 고전주의는 불가능해야 했다. 그러나 계몽주의자들 이전에 구체제의 특권 계급이 먼저 반동적이었다. 기득권 계급의 시대착오는 역시 진보적 집단의 시대착오를 부른다. 진보적인 영국에는 신고전주의 예술의 본격적 개화는 없었다. 계몽주의자들이 새로운 신념을 불러들여 고전주의를 되살린 것은 시대착오적 반동주의를 상대하기 위한 불가피한 선택이었다. 그러므로 신고전주의 예술은 상당한 정도로 현실참여적engagement이었다. 그리고 현실참여적 예술이 노출되기 쉬운 위험성에 신고전주의 역시 노출될 수밖에 없었다. 그것은 먼저 교조적일 수밖에 없었고 시대착오적일 수밖에 없었다. 만약 그렇지 않았더라면 예술은 자연스럽게 개인적 정서를 노래하는 낭만주의로 옮겨가야 했다. 로코코에서 본격적 낭만주의로는 자연

스러운 이행이지만 이 사이의 신고전주의는 사실상 위pseudo-고전주의였다. 그것은 예술이기 이전에 이념이었고 운동이었다.

물론 어떤 예술도 그 예술이 발생하는 시대의 세계관에서 독립적일 수는 없다. 예술양식은 예술 속에 응고된 세계관이다. 이것이 다수결의 문제가 아닌 것은 세계관이 다수결이 아닌 것과 같다. 어떤 예술양식은 — 지오토나 인상주의에서 보이듯 — 시대를 앞서 가기도 한다. 이 경우 예술은 앞으로 주도적인 것으로 드러나게 될 세계관의 전령이 된다. 그러나 예술이 세계관을 반영한다는 사실과 그 예술이 현실참여적이라는 사실은 같은 것이 아니다. 그리스 비극 작가들의 예술, 혹은 바흐의 미사곡들 역시도 그들이 바라보는 바의 세계의 묘사였지만, 그렇다고 현실참여적인 것은 아니었다. 예술이라는 이름으로 살아남은 어떤 예술도 현실참여적이지는 않다. 심지어는 자못 현실참여적으로 보이는 발자크(Honore de Balzac, 1799~1850)의 《인간희극》이나 쿠르베(Gustave Courbet, 1819~1877)나 도미에(Honore Daumier, 1808~1879)의 작품들조차도 현실참여적이지 않다. 그것들은 먼저 예술이다.

어떤 예술이 현실참여적인 것이 되는 것은 거기에 어떤 특정한 정치적 혹은 사회적 주제나 의미가 담겨서는 아니다. 이것보다는 예술적 표현과 그 의미 사이의 관계에 있어 의미가 주된 것으로 드러나거나 혹은 의미의 전달을 위해 예술적 표현을 이용할 때이다. 예술에 있어 줄거리나 의미는 예술적 표현(문학에서는 언어, 회화에서는 선과 면과 색채, 음악에서는 음악적 기호)이 실려 가기 위한 하나의 차량인 것이지 그

것들 자체가 승객일 수는 없기 때문이다. 다시 말하면, 예술이 예술이 되기 위해서는 먼저 심미적 표현이어야 한다는 것이다. 여기에서 줄거리나 의미는 단지 예술에 형상을 부여하기 위한 도구일 뿐으로, 만약 가능하다면 그것들이 제거될 때 오히려 예술은 순수성을 지닐 수 있다. 예술에 도덕을 요구해서도 안 되고, 거기에 정치적 강령을 부여해서도 안 된다. 왜냐하면, 예술적 표현을 부차적인 것으로 하며 동시에 사회참여적 내용을 일차적으로 할 경우, 그것은 먼저 예술이기를 그치기 때문이다. 삶의 궁극적 의미는 철학이나 신앙의 문제이지 예술의 문제일 수가 없고, 사회구조와 구성에 대한 논쟁은 정치학이나 사회학의 문제이지 예술의 문제일 수가 없기 때문이다.

이것은 물론 극단적일 경우이긴 하지만 현대예술이 지향하는바, 작품 속에서 표현적 요소를 어떻게 해서든 제거하려는 시도나 아니면 "표현을 부정하기 위해 표현을 사용하는 것(포스트모더니즘)"은 예술에서 예술 이외의 모든 것을 제거하고자 하는 시도이다. 흄 이래의 세계상은 해체와 후퇴와 수렴 이외에 아무것도 아니다. 이제 삶은 삶 자체를 위한 것이 되고, 과학은 실증적 사실의 종합화 외에 아무것도 아니듯이, 예술은 예술만을 위한 것이 되어야 한다. "행동하는 지식"이나 "실천하는 양심"처럼 공허하고 시대착오적인 ― 때때로는 어설픈 인텔리겐치아들의 사회적 허영을 위한 ― 구호도 없다.

예술 창작에 관한 이론이나 미적 형식을 고착화하려는 예술 아카데미들이 실패할 운명인 이유는, 즉 하나의 학문으로서의 미학이 무의미하거나 생산적이지 않은 이유는 예술을 예술로 만드는 것은 예술에

관한 이론이 아니라 예술가의 창조적 역량, 즉 예술적 표현에 달린 것이기 때문이다. 모든 예술 이론은 미적 감수성을 지성의 이론 위에 놓으려는 시도이다. 그러나 지성은 고유의 영역으로 후퇴해야 한다. 예술이라는 영토는 지성이 어떤 기득권도 주장할 수 없는 예술가 고유의 상속자산이다. 지성은 실증적이고 이론적인 고유의 영역 내에 있어야 하고 예술은 스스로 지성을 엿볼 이유가 없다. 예술적 표현은 심지어 가르쳐질 수 없는 문제이다. 그것은 창조적 영역에 속해 있기 때문이다. 학문은 예술을 구속해서는 안 되고, 예술은 지적 허영을 가져서는 안 된다.

이러한 예술관은 현대적 세계관에 기초한다. 과거의 예술이 이러하기를 바라는 것은 어느 정도는 부당하다. 우리는 나중 시대라는 유리한 조망권을 가지기 때문이다. 그러나 이러한 시대적 한계를 인정한다 해도 과거의 어떤 예술들이 이념적 선전이나 성급하고 설익은 교의에 지나지 않는다는 사실은 변하지 않는다. 어떤 예술들은 거기에서 정치적 강령을 배제할 경우 아무것도 아닌 경우가 많다. 이 경우 그것이 현실참여적 예술이라고 불리지만 그것들의 예술로서의 존재 의의는 의심스러워진다. 만약 어떤 예술이 사회와 정치에 대해 말하면서 동시에 좋은 예술이라면 그것은 그 예술이 지닌 강령 때문이 아니다. 강령이 때때로 예술에 실려감에 의해 더 설득력을 가질 수 있지만 예술이 그것이 지닌 강령 때문에 더 심미적이지는 않다.

하물며, 정치적 강령 혹은 도덕적 설교를 일차적인 목적으로 창조된 예술이 하나의 예술로서 인정받을 가능성, 혹은 가치 있는 심미적

창작의 소산으로 성립될 가능성은 없다. 그 당사자들은 정치가거나 설교가이지 예술가는 아니다. 감상자는 소위 서사구조라고 말해지는 줄거리에 대해 이야기할 수 있고, 예술이 담고 있는 심오할 수도 있는 실존적 의의에 대해 감동할 수도 있다. 그러나 이러한 서사구조나 의미에서 얻는 감동은 서사구조나 의미 자체에 있지는 않다. 어쩌면 감상자 자신도 그것을 의식 못 할 수도 있지만, 예술적 감동이나 공감은 서사구조나 의미가 "표현"되는 양식에 있다. 어설픈 감상자들은 주인공의 운명에 눈물짓지만, 진정한 감상자는 주인공의 운명이 전개되는 그 창조적이고 심미적인 표현에 눈물짓는다.

문학 작품의 줄거리는 의외로 단순하다. 복잡한 줄거리는 통속 소설의 문제이지, 순수 문학의 문제는 아니다. 《로미오와 줄리엣》의 줄거리도 단순하고 심지어 엄청난 분량의 《카라마조프가의 형제들》의 줄거리도 단순하다. 줄거리나 의미가 거의 없거나, 무의미한 줄거리만을 가진 걸작들도 즐비하다. 패러디가 가능한 것은 새로운 줄거리의 창조가 예술가의 본분은 아니라는 사실을 말한다.

여기에서 "심리적 거리psychical distance"라고 말해지는 미학적 문제가 대두된다. 심리적 거리는 아마도 "이해관계가 배제된 관심"이라고 정의될 수 있을 것이다. 이러한 심적 태도는 이미 쇼펜하우어가 천재적 재능의 소여라는 주제로 "의지에서의 해방"에 대해 말할 때 대두된다. 심리적 거리는 감상자만의 문제는 아니다. 이것은 예술가에게 있어 더욱 중요하다. 예술가는 지기 욕망과 이해에서 거리 두기를 해야 한다. 그는 먼저 삶과 인간의 내면이 관련한 깊이 있는 통찰과 심

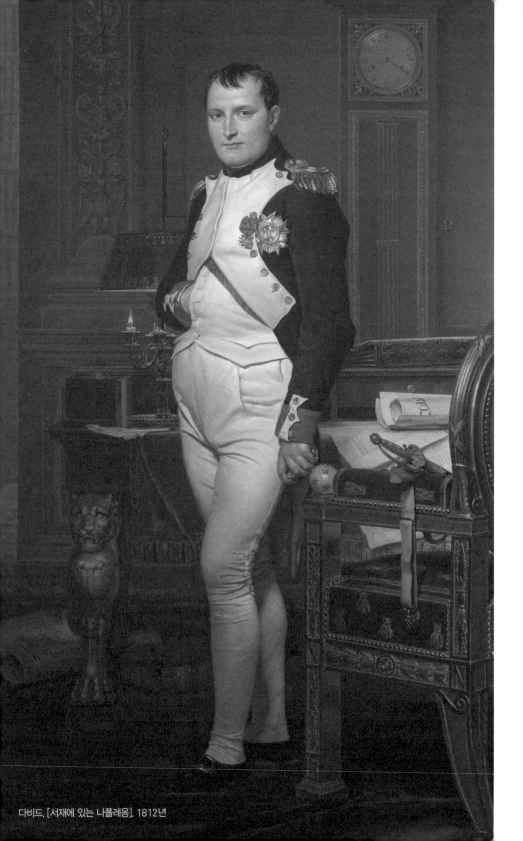

다비드, [서재에 있는 나폴레옹], 1812년

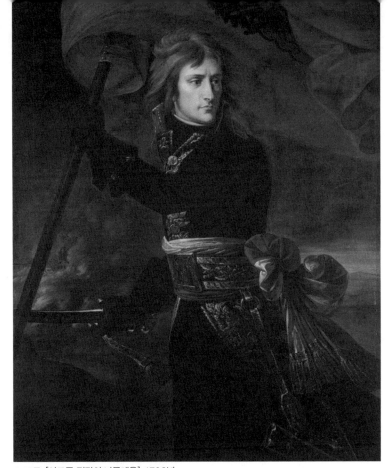

▲ 그로, [아르콜 전장의 나폴레옹], 1796년

미적 표현에 집중해야 한다. 거기에 그의 요구가 간접적으로 담겨야 한다. 다시 말하면 그는 보편이라는 틀 가운데서 자기 요구를 보아야 한다.

　　루이 다비드의 나폴레옹보다 그로(Antoine-Jean Gros, 1771~1835)의 나폴레옹이 더욱 탁월한 동기도 여기에 있다. 물론 다비드의 나폴레옹도 의문의 여지 없는 걸작이다. 거기에는 한 인간의 단호함과 유능함, 심리적 통찰력과 의지와 자신감이 잘 드러나고 있다. 그러나 그

것은 어쨌든 나폴레옹이다. 거기에서 초상화의 개인성을 빼면 많은 것이 소멸한다. 그러나 그로의 나폴레옹은 열정과 결의와 열기에 들떠 있는 한 위대한 인물, 그렇지만 인간이기 때문에 때때로 회의하고 감상에 젖기도 하는 한 인물이 먼저 있다. 나폴레옹은 그러한 인물 중 한 명이다. 여기에서 그로의 심미적 감수성은 한껏 발휘되며 감상자에게 예술적 아름다움과 관련된 감동을 준다.

현실참여적 예술은 구성원들의 사회적이고 정치적인 운명이 선험적으로 정해지지 않게 된 시대와 더불어 탄생한다. 이때 사회 계급은 정치적 투쟁에 의해 결정된다. 투쟁하는 파당들은 그들의 정치적 입장을 선전하기 위해 이용 가능한 모든 것을 동원한다. 물론 예술가와 예술작품도 이 선전장에 투입된다. 현실참여적 예술은 신고전주의 시대, 즉 혁명의 시대에 예술사상 처음으로 시도된다. 다비드는 예술가였을 뿐만 아니라 문화권력자였다.

계몽주의 철학자들의 몇몇은 안일하고 향락적이고 무책임하고 몰이상주의적인 귀족들의 삶을 경멸한다. 그것은 (그들의 용어로는) '비이성적'이고 '부자연스러운' 것이었다. 이들이 로코코에 대해 혐오감을 품었던 이유는 그것이 부자연스러운 기교에 물든 귀족들과 상층 부르주아들의 삶에 일치하는 예술이었기 때문이었다. 그뢰즈는 하루아침에 천재 화가로 찬양받는다. 이것은 그가 그린 〈마을의 신부〉 덕분이었다. 이 그림은 하류 농민 계급의 삶을 묘사한다. 그러나 이 그림은 루이 르냉(Louis Le Nain, 1593~1648)이나 샤르댕의 같은 주제의 그림이

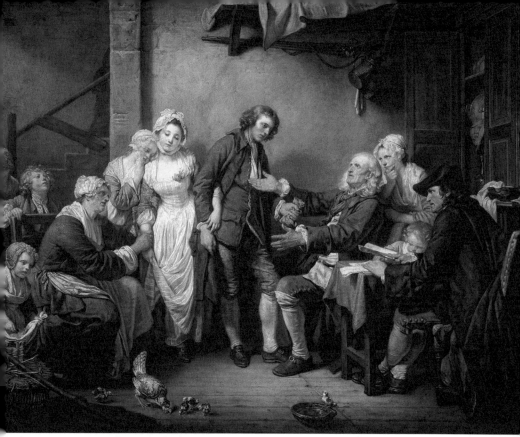

▲ 그뢰즈, [마을의 신부], 1761년

가진 심미적 긴장도를 결하고 있다. 그러나 사회적 교의에 있어서는 역겨울 만큼 노골적이다. 그뢰즈의 이 그림은 자연스러움과 소박함, 단순함과 건전함을 말하는 루소의 교의의 회화적 카운터파트라고 할 만하다. 그는 이 그림에서 가난한 농부의 삶이 전통적인 귀족이나 상층 부르주아들의 허식적이고 사치스러운 삶이 지니지 못하는 미덕과 정직과 소박함을 지니고 있다는 사실을 웅변적으로 말하고 있다.

유감스럽게도 이 그림은 아무리 후하게 보아준다 해도 예술적 가치를 지닌 것도 아니고, 감상의 가치를 지닌 것도 아니다. 사실 그뢰즈

는 애초에 천재적 화가가 아니었다. 인물들의 표정이나 태도에는 가치 있는 회화라면 반드시 지녀야 할 내면적 깊이나 진실함이 드러나지 않는다. 그뢰즈는 삶과 운명, 그리고 개인적 심리에 대한 어떤 심오함도 지니지 못한 그림을 그렸다. 여기의 인물들은 모두 내면이란 것을 지니지 않은 듯하다. 디드로나 콩도르세나 루소는 이 그림을 격찬한다. 그러나 이 그림은 계몽주의자들이 그렇게도 강조하는 자연스러움과 소박한 진실을 담고 있지 않다. 오히려 가장 허식적이며 부자연스러운 기교가 이 그림에 동원되고 있다. 인물들의 표정은 내면에서 우러나오는 미덕이 아닌 허식적이고 꾸민 듯한 미덕, 만들어진 미덕을 드러내고 있고, 인물의 배치와 실내의 분위기 그리고 바닥의 어미 닭과 병아리들조차 도덕적 교리와 정치적 강령을 위해 존재하고 있다. 그림의 어떤 부분도 예술적 깊이를 환기하기 위해 그려지지는 않았다.

이 그림이 이성과 자연스러움이라는 이유로 찬사받았다는 것, 그리고 그뢰즈가 둘도 없는 천재 화가로 인정받았다는 사실은 예술에 사회적이고 정치적이고 실천적인 요구를 들이댈 때 얼마만큼 감상자의 심미적 판단을 마비시키는가를 말하고 있다. 그뢰즈의 회화들은 확실히 현실참여적이다. 그것은 그가 심미적 분위기와 깊이 있는 표현 가운데서 어떤 것인가를 말하려 하기보다는, 먼저 그리고 주로 정치적이고 도덕적인 강령을 그림이라는 형식을 빌려 말했기 때문이다. 이 경우 가치 있는 예술에서 필수적인 것으로 간주되는 심미적 감상이나 깊이는 사라지고 만다.

윌리엄 호가스의 예술도 마찬가지이다. 그의 〈아침 식사 장면

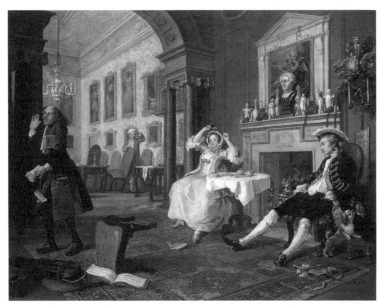

▲ 호가스, [아침 식사 장면], 1743년

Breakfast Scene〉은 회화라기보다는 교훈적 이야기이다. 거기에 있는 방탕한 부부와 하인 누구에게서도 개성이나 내면은 없다. 그것은 단지 타락한 풍속도가 민화처럼 그려진 것일 뿐이다.

'현실참여적 예술'은 '예술을 위한 예술'의 대척점에 있다. 예술을 위한 예술은 그 존재 의의를 먼저 즐거움과 심미적 유희에 둔다. 그러나 계몽주의자들은 이러한 예술에서 향락적 타락 외에 어떤 것도 발견하지 못한다. 베토벤이 「마술피리」를 찬양하며 동시에 「돈 지오반니」를 비난하는 동기도 여기에 있다. 그뢰즈는 예술가로서 찬양받지 않았다. 그는 재미와 향락을 배제한 도덕적 양심과 순수한 미덕의 고양자로서 인정받았다.

우리는 호가스나 그뢰즈의 예술에서 어떤 종류의 속물적 양상을 발견한다. 심리적 거리의 폐기는 심미적 격조를 떨어뜨린다. 이것은 표현의 주제와는 상관없다. 예술의 격조와 품위는 무엇을 묘사했느냐 보다는 어떻게 묘사했느냐에 달려 있기 때문이다. 이것이 《롤리타》를 걸작으로 만들지만 《마의 산》을 졸작으로 만든 동기이다.

혁명과 칸트
Revolution & Kant

다비드의 회화는 고전적 양식이라 해도 르네상스 고전주의의 회화와는 다른 분위기를 지닌다. 〈호라티우스 형제의 맹세〉나 〈마라의 죽음〉에는 르네상스기의 마사치오(Masaccio, 1401~1428)나 페루지노(Pietro Perugino, 1450~1523)가 보여주는 고요와 평온과 안정은 없다. 그리스 고전주의나 르네상스 고전기의 작품들에는 먼저 동적 요소가 없다. 거기에는 균형과 조화와 고요함이 있다. 르네상스 회화의 이러한 분위기는 레오나르도 다 빈치(Leonardo da Vinci, 1452~1519)나 미켈란젤로(Michelangelo, 1475~1564), 라파엘로(Raphael, 1483~1520)에까지도 그대로 이어진다. 그중에서도 특히 라파엘로의 회화는 영원 속에 고정된 것과 같은 안정성을 지닌다. 시간은 여기에서 멈추고 모든 것이 응고되는바, 르네상스기의 예술의 특징은 공간이 시간을 극복하고 있다는 사실이다. 그리스 고전주의나 르네상스 고전주의에는 고전적 양식으로서의 당연성과 자연스러움이 있다. 여기에는 인위적인 요소가 없다. 그러나 신고전주의에는 어떤 종류의 작위성이 있다.

다비드의 회화가 고전주의적이라는 데에는 물론 의문의 여지가 없다. 먼저 그는 주제를 고전적인 데에서 가져오며, 또한 인물을 확고하고 고형적인 입체로 다루고, 구도에서는 기하학적 원근법을 채용하고 있다. 이러한 점에 있어 다비드는 과거의 고전적 성취를 자기 회화의 기준으로 삼고 있으며, 고전적 이상을 고려하고 있음을 보여준다. 무엇보다도 전체 회화에 건축적 구도를 채택하여 회화의 삼차원적 공간을 꾀하고 있다는 점에서 그의 예술은 고전적이다.

다비드의 회화는 그러나 어떤 측면에 있어서는 그리스 고전주의나 르네상스 고전주의의 회화와는 다른 분위기를 지닌다. 다비드에게는 결의가 있다. 다비드의 회화는 르네상스 회화가 지닌 고요와 안정성과 태연자약함 등의 자연스러움, 고전주의 특유의 공간적 고정성을 결하고 있다. 다비드의 고전적 신념은 불안과 동요를 배경으로 하고 있다. 그의 모든 작품은 전면의 강렬한 채색과 배경의 암울한 어두움을 대비시킴에 의해 비장한 분위기를 자아낸다. 명암의 대비라는 측면에서만 보자면 다비드의 작품들은 바로크의 어떤 화가만큼이나 드라마틱한 효과를 자아낸다는 사실을 감상자는 곧 발견하게 된다. 이러한 대비, 즉 전경의 강렬한 붉은색과 후경의 어둠 속으로 급격히 사라지는 배경 등의 대비는 그의 회화가 지닌 두 성격, 즉 한편으로는 전체를 물들이는 비장함과 다른 한편으로는 공화제적이라고 믿어지는 결의를 동시에 드러내고 있다. 그의 작품이 드러내는 이러한 비장감과 결의는 엄밀한 의미에서의 신고전주의는 전형적인 고전주의는 아니라는 사실을 말한다. 그의 작품에는 오히려 낭만주의 예술의 고유한 정서, 즉 죽

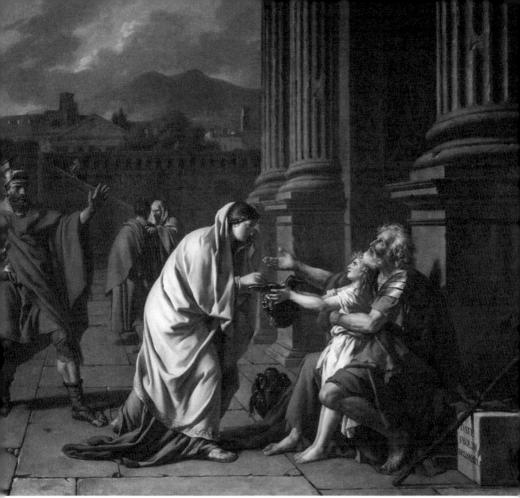

▲ 다비드, [걸인이 된 벨리사리우스], 1784년

음과 어두움과 자기 파괴의 비장함이 스며 있다.

　　전형적인 고전주의는 철학적 실재론을 전제한다. 실재론 없이 고전주의는 없다. 물론 모든 실재론이 고전주의를 부르지는 않는다. 중세의 실재론은 고전주의와는 무관하다. 그러나 거기에 인본주의적 실재론이 없다면 고전주의는 성립하지 않는다. 아테네의 고전주의는 플라톤과 아리스토텔레스의 실재론적 이데아에 대응하는 예술적 표현이

었고, 르네상스 고전주의 역시 새롭게 표현된 인본주의적 플라톤주의에 입각한 것이었다. 그리스 고전주의의 부조나 페루지노의 회화가 지니고 있는 고요와 평정은 마치 시간이 공간 속에서 응고한 것과 같은 양상을 보이는바, 이것은 변화와 운동의 이면에 있으면서 변화와 운동을 완전한 무의미로 만들어 버리는 고정된 이데아에의 닮음을 드러내기 때문이다. 거기에는 표현적이고 경련적인 양상이 있을 수 없다. 유클리드 기하학이 세계의 다채로운 변화와 운동과 상관없이 초연하게 자기의 정리들을 연역적으로 도출해가듯, 전형적인 고전주의 회화 역시 혼연한 감각적 다채로움을 극복하며 기하학적 양상을 닮아간다.

그러나 새롭게 시작된 신고전주의 운동에는 강력하고 자기 인식적인 주의와 주장이 담기는바, 이 운동의 결과로 나온 예술 작품들은 상당히 표현적이고 때때로 격렬하다. 이러한 경련적 표현주의는 특히 베토벤의 신고전주의적 이념에서 가장 잘 드러난다. 베토벤은 기존의 고전주의가 기초하는 모든 음악적 형식을 단지 부차적인 것으로 만든다. 그는 형식을 자신의 이념과 의지를 주장하기 위해서라면 언제라도 무시할 수 있는 거추장스러움으로 치부하고 있다. 그의 「3번 교향곡」은 음악으로 표현된 프랑스 혁명이었다. 그 교향곡은 기존의 교향곡들을 앙시앵 레짐ancien régime으로 만들어 버린다. 전형적인 로코코 교향곡이나 온건한 하이든과 모차르트의 교향곡들은 어떤 정해진 음악적 형식과 분위기를 따른다. 거기에는 예술이라면 마땅히 준수해야 하는 형식이 있다. 하이든이나 모차르트의 위대함은 그러므로 새로운 형식을 도입함에 있지는 않았다. 그들의 위대함은 단지 기존의 음악에 더 큰

생명력을 불어 넣었다는 데 있다. 물론 이것이 하이든이나 모차르트의 교향곡이 구태의연하다거나 독창성이 결여되었다는 사실을 말하지는 않는다. 특히 모차르트의 교향곡군은 로코코의 갈란트 스타일을 수용하면서도 감성 표현의 솔직함과 직접성, 그리고 화성과 선율의 신선함과 깊이에 의해 기존의 로코코 작품들을 매우 안일한 것으로 만든다. 그러나 모차르트를 전적으로 신고전주의 작곡가라고 말할 수는 없다. 오히려 모차르트는 한편으로 회화에서의 앙투안 와토와 같은 분위기와 이념을 가진 음악가이다. 와토는 그의 회화에 있어 약간은 암울하고 슬픈 분위기와 함께하는 솔직하고 인간적인 묘사로 부셰나 프라고나르 등의 다른 로코코 화가들과는 차별되는 분위기를 지닌다. 와토는 그의 예술이 우리 감성에 솔직하고 직접적으로 호소한다는 점에서 음악에서의 모차르트의 탁월성과 같은 종류의 탁월성을 지닌다.

이 예술가들은 자신들의 예술이 기초하는 기존의 세계를 행복한 것으로도, 의미 있는 것으로도, 지속할 수 있는 것으로도 보지 않는다. 이 세계는 극복되어야 할 세계이다. 다른 모든 로코코 예술가들이 의미의 상실을 기다리고 있기나 했던 것처럼 이 의미를 잃은 세계를 의무를 벗은 세계로 바라볼 때, 그리하여 향락과 유희에 자신을 맡기기를 권할 때, 모차르트와 와토는 여기에서 덧없음과 절망을 보며 그들의 예술로서 단지 유미주의적이고 잠정적인 도피처를 제공할 뿐이다. 모차르트나 와토가 제시하는 갈란트 스타일은 그러므로 다른 로코코 예술가들의 갈란트 스타일과는 다르다. 그것은 단지 심미적이고 방법론적이고 잠정적인 도피처일 뿐이다. 로코코 예술가들은 그들의 예술

을 통해 프랑스 혁명의 동기를 말한다. 그러나 각기 다른 측면으로 말한다. 부셰나 프라고나르는 혁명으로 붕괴되어야 할 세계에 대해 말한다. 그러나 모차르트의 예술은 혁명으로 도입되어야 할 세계에 대해 말한다.

다비드와 베토벤에 와서야 예술은 하나의 도피라기보다는 이념의 강력한 표현 도구로서 작동해야 한다는 고전주의적 예술관이 생겨난다. 문제는 새로운 고전주의가 기초할 실재론적 이데아가 부재하다는 사실이었다. 다시 말하는바, 고전주의는 고전적이기 위해 실재론을 전제해야 한다. 우리 외부에 "자연"이라고 하는 우리와는 완전히 독립된 객관적 세계가 하나의 이상으로 존재하며 우리는 이것을 포착할 수 있는 어떤 종류의 선험적 지성을 지닌다는 것이 고전적 이념의 기초이다. 이때 우리의 지성은 일종의 기하학적 지성이다. 왜냐하면, 기하학적 형상이야말로 가장 냉담하며 비감각적인 실재이기 때문이다. 고전주의 예술은 그러므로 기하학을 닮는다. 그리스 고전주의나 르네상스 고전주의가 가진 초연함과 평온은 — 강조해서 언급할 필요조차 없는 — 당위에 기초하기 때문이다.

실재론의 붕괴는 대륙의 합리론이 영국 경험론자들에 의해 공격받은 결과로 오게 된다. 로크에 이르기까지는 그래도 합리론이 버틸 여지가 있었다. 당시의 과학혁명의 결과로 나온 자연법은 어쨌든 그 필연성과 보편성에 의해 선험적 성격을 지닌 것으로 보였다. 그러나 이 업적은 한편으로 합리론자들에게는 매우 커다란 충격이었다. 그것은 합리론적 연역 속에 들어 있는 정리theorem가 아니었기 때문이었

다. 그렇다고 해도 그것이 전적으로 경험에만 입각한 것으로 보이지도 않았다는 측면에서는 경험론자들의 결론을 받아들이기 어렵게 만드는 측면이 있었다. 그러기에는 그것은 너무도 보편적으로 보였다. 과학법칙의 이러한 성격이 철학자로서의 로크를 애매한 입장에 놓는다.

로크는 우리 지식이 모두 경험에서 온다고 말하면서도 다시 어떤 종류의 지식은 제1성질, 즉 선험적이고 보편적인 성격을 지닌다고 말함에 의해 모순적 입장에 있게 된다. 로크가 제1성질에 대해 말할 때 그것은 과학법칙을 말하는 것이었다. 다시 말하면, 로크는 "모든 지식이 경험에서 온다."고 천명함에 의해 과학법칙조차도 경험의 소산으로 돌리지만, 다시 그 경험적 지식 중 일부를 선험적인 것으로 만듦에 의해 절충적 입장에 있게 된다. 만약 모든 지식을 경험의 소산으로 돌리게 되면 사람들은 과거에서는 전혀 전례를 찾아볼 수 없는 새로운 사회적 이념을 가질 각오를 해야 했다. 각각의 정치사회적 비중은 경제적 능력과 거기에 대응하는 담세능력에 준하게 되는 것이고, 국가는 하나의 이익사회로서 구성원 상호 간의 계약에 의해 존립하는 것이고, 사회적 신분은 유동적인 것이 될 것이었다. 로크는 이러한 사회를 받아들일 수 없었다. 그는 지식이 경험에서 온다고 말함에 의해 기존의 신분사회와 왕권신수설을 부정하지만, 어떤 지식은 선험적이라고 말함에 의해 새롭게 성장하는 중산층에게 새로운 우월권을 주기 원했다. 그는 결국 부르주아의 대변인이었다. 그러나 제1성질이란 없고 만약 어떤 종류의 성질이 있다면 그것은 모두 제2성질일 수밖에 없다는 버클리와 흄의 과격한 경험론에 의해 실재론은 붕괴하게 된다. 근대는

새로운 국면을 맞이하게 된다. 플라톤 이래 망령처럼 철학에 붙어 다니던 이데아는 적어도 영국에서는 영원히 사라질 것이었다.

어떤 지식도 선험적 지식을 지닐 수 없다는 주장은 어떤 지식도 우리를 벗어나서 가능하지 않다는 사실, 즉 우리의 모든 지식은 결국 우리 자신에게 기초하는 것으로서 어떤 객관적인 보증도 지니지 않으며 단지 우리 습관과 편견이 고착시킨 감각인식의 결정체라는 결론으로 이르게 된다. 계급사회는 실재론을 전제한다. 실재론적 세계에서는, 경험에 앞서 고형적 개념이 존재하듯, 사회적 역량에 앞서 신분이 존재한다. 그러나 경험론이 자기 전제를 끝까지 밀고 가면 이러한 세계는 붕괴한다. 최후의 성채로 보였던 과학적 법칙도 선험적인 것은 아니었다. 과학은 상속자도 지정하지 않은 채로 사망했다. 과학혁명이 커다란 사건이었던 만큼 그 붕괴 역시 큰 사건이었다. 신념의 붕괴는 일단 유미주의적 도피처를 구한다. 이것이 회의주의자들의 로코코이다. 따라서 로코코는 두 개의 기원을 가진다. 하나는 세계를 "시계 장치"로 봄에 의해 개인이 할 수 있는 것은 단지 자기 정원을 가꾸는 것밖에는 없다는 볼테르 등의 세계관에 의한 로코코이고, 다른 하나는 말해진 바와 같은 현실도피로서의 로코코이다. "삶의 문제의 해결은 그 문제의 소멸에서 보인다."(비트겐슈타인) 로코코 예술가들은 삶의 문제를 소멸시켰다.

문제는 많은 사람이 통합된 세계를 원하고 있었다는 사실이다. 부르주아는 이제 자신들에 입각한 새로운 세계를 요구할 만큼 충분히 성장해 있었다. 안일하고 향락적인 생활양식은 대부분의 상승하는 사람

들에겐 단지 혐오의 대상이다. 기존의 실재론은 정치적 귀족주의에 대응하는 것이었다. 그러나 11세기 이래 꾸준히 성장해온 새로운 계급은 스스로를 위한 새로운 실재론을 원하고 있었다. 신고전주의는 이러한 "상승하는 중산층the rising middle class"의 예술이념이며 이것은 또한 프랑스 혁명에 대응하는 예술이기도 했다. 이러한 새로운 세계의 새로운 이념은 철학적으로는 칸트에 의해 집약된다.

칸트는 기꺼이 과거의 실재론을 포기한다. 그것은 독단이었다. 그러나 그는 흄을 받아들이지 않는다. 만약 흄의 견해를 그대로 받아들인다면 그것은 중산층의 존재 의의와 우월성조차도 소멸시키게 된다. 종교개혁 이래 중산층은 경제뿐만 아니라 도덕의 대변인이기도 했다. 절도와 근면과 자제에 의해 중산층은 기존의 향락적인 귀족계급보다 도덕적 우월을 자신하고 있었다. 어떤 실재론적 이념 없이도 삶이 가능하다는 생각은 칸트에게는 완전히 낯선 것이었다. 영국은 여기에 있어 대륙과는 다른 길을 밟아 나간다. 영국인들은 어떤 종류의 선험적 원칙 없이도 삶은 가능하다고 생각했다. 사회적 계급은 사회적 역량에 따른 것이지 그 역은 아니라고 영국인들은 생각했다. 모든 형이상학적 원칙은 마땅히 베어져야 했다. 그들은 중세의 가우닐론(Gaunilon, 11th-century)처럼 "그러한 것이 왜 필요한가?"라고 묻는다. 오컴의 유명론은 이와 같이 영국 철학자들에 의해 계승된다. 산업혁명에 있어서의 영국의 선도적 역할과 빅토리아조의 제국의 건설은 영국인들의 이러한 이념에 의해 가능한 것이었다. 경험론자였던 고대의 로마인들

이 제국을 건설하듯, 새로운 경험론자들인 영국인들 역시 제국을 건설할 수 있었다.

윌리엄 호가스나 장 밥티스트 그뢰즈의 작품에는 우월적 지위를 누려온 기존 계급 — 귀족과 상층 부르주아 — 에 대한 도덕적 분노가 드러난다. 그들은 중산층의 조촐하고 소박하고 정직한 삶의 양식을 약간은 유치하고 약간은 웅변적으로 찬양한다. 호가스나 그뢰즈는 그러므로 로코코 양식에 종언을 고한 예술가들일 것이다. 이들의 예술은 「피가로의 결혼」이 안일한 로코코 음악과 준엄한 베토벤 사이에 있듯이 프라고나르와 다비드 사이에 있다.

문제는 그러나 새롭게 성립될 세계의 실재론적 이념은 어떠한 것이 되어야 하냐는 데에 있었다. 이 점에 있어 영국은 말해진 바와 같이 독특한 길을 밟아 나갔다. 그들은 실재론적 신념 없이 사는 방법에 대해 이미 익숙해 있었다. 그들은 실증적이고 경험론적인 해결책을 구해 나간다. 그들은 삶을 변화 그 자체로 받아들이기 시작했으며 사회적 계급을 경제적 성공 여부에 예속시켰다. 영국인들은 실재에 대한 신념 없이 사는 방법을 익혔다. 영국의 이러한 진보적 경향이 앞으로 영국이 제국을 건설할 수 있는 동력을 제공할 것이었다. 영국은 신분에 의해 사회적 자격이 주어지는 것이 아니라 사회적 능력에 따라 신분이 정해지게 된다. 이렇게 새롭게 상승하는 계급이 영국 하원을 메우게 되며 유능한 관료가 되고 새로운 개척 정신으로 국가를 확장한다. 이때 이래 영국은 실재론적 이념을 전혀 가지지 않게 된다. 영국의 예술사가 신고전주의의 공백 가운데 낭만주의로 전개되어 나간 이유는 여

기에도 있다.

영국에서 이념의 확립을 정립하려는 마지막 시도는 — 존 로크에 의한 것인바 — 버클리와 흄에 의해 곧 좌절된다. 만약 로크의 시도가 성공했더라면 영국에서도 신고전주의와 같은 것이 있었을 것이다. 혁명이 일어났을 것이기 때문이다. 윌리엄 호가스가 어떤 추종자도 지니지 못한 채로 끝나게 된 것은 로크의 제1성질이 흔적도 없이 사라진 이유와 같다. 이제 로크의 시도는 대륙에서 칸트에 의해 재시도될 것이었다.

세계를 통합해서 설명하려는 시도, 다시 말해 경험론이 해체시킨 세계를 새로운 보편적 원칙으로 봉합하려는 시도는 원칙과 이념에 의해 이득을 보는 기득권 계급을 전제한다. 잃을 것이 없는 사람들은 세계의 변혁을 바라는바, 세계를 고정시키려는 시도에 반대하게 된다. 이런 의미에서 흄이나 루소는 잃을 것이 없는 사람들이었고 그러므로 이들에 의해 경험론과 그 정치적 대응인 사회계약론이 성립되게 된다. 고대 그리스에서 대립했던 파르메니데스(Parmenides, BC515~BC445)와 헤라클레이토스(Heraclitus of Ephesus, BC540~BC480)의 상반되는 이념은 이제 대륙과 영국으로 나뉘어 다시 대립하게 된다. 대륙은 공간 속에 시간을 응고시켜 변화를 부정하지만, 영국은 모든 고형성을 시간 가운데에 해체시켜 변화를 삶의 숙명으로 만든다.

프랑스 혁명의 의의와 이념은 칸트에 의해 철학적으로 정리된다. 프랑스 혁명은 부르주아 계급의 이익을 위한 것이었다. 혁명은 자유와 평등과 박애를 내세운다. 그러나 이러한 이념들은 모두 기회의 자유와

평등을 의미하는 것이었고 박애는 부르주아의 온정주의를 의미할 뿐이었다. 동일한 기회와 동일한 경제적 자유가 주어질 때 부르주아는 스스로의 우월성을 확신할 수 있었다. 문제는 이러한 이념들은 실재론적 기초를 가질 수는 없다는 사실이었다. 왜냐하면 모든 실재는 이미 새로운 철학적 물결 속에서 소멸하였기 때문이었다. 혁명은 기존 형이상학을 부정한 것이었지 형이상학 자체를 부정한 것은 아닌 것으로 드러난다. 인권선언을 뒷받침할, 다시 말하면 부르주아의 우월성을 보장해 줄 인식론적 근거가 필요했다. 이것은 에드먼드 버크가 빈정거리듯이 "형이상학적인, 가장 형이상학적인" 것이 되고 만다. 계몽주의와 혁명은 그것이 혐오했던 형이상학을 없애지 못한다. 단지 낡은 형이상학을 새로운 형이상학으로 대체한다.

칸트는 인권선언을 뒷받침할 새로운 이념을 실재에서 찾기보다는 우리에게 내재한 생득적 틀에서 찾게 된다. 칸트의 비판 철학의 의의는 경험론에 의해 몰락해 가는 지식의 보편적이고 선험적인 토대를 다른 어떤 곳에서 구축하려는 데 있었다는 사실에는 논의의 여지가 없다. 칸트는 그것이 무엇이든 간에 먼저 그것이 과학적 지식을 보편적이고 필연적으로 만들 기초로 작동해야 한다고 생각한다. 이념의 다양한 색채를 갖고 있던 계몽주의자들은 그러나 한 가지에서는 서로 일치된 의견을 지닌바 그것은 형이상학에 대한 그들의 혐오였다. 그들에게 형이상학은 비실증적이고 공허한 헛소리에 지나지 않았다. 기존의 앙시앵 레짐의 이념적 기초는 이러한 공허한 형이상학이라는 것이 계몽주의자들의 생각이었다. 형이상학이 구태의연하고 근거 없는 것만큼

기존의 신분제 사회 역시도 구태의연하고 근거 없는 것이었다. 볼테르는 "(종교적) 우행을 분쇄하라"고 외치는바 이것 역시도 기존의 형이상학에 대한 분노의 표현이었다. 신학 역시도 형이상학의 하나였기 때문이었다.

기존의 형이상학을 영국 경험론이 붕괴시키듯이 프랑스 혁명은 그 형이상학에 기초를 둔 앙시앵 레짐을 붕괴시킨다. 문제는 이러한 붕괴와 해체가 지속될 수 없다는 것이 대륙의 철학자들의 생각이었다. 과거의 형이상학에 의해 과거의 귀족들은 그들의 철학적 존재 의의를 부여받은바, 새로운 부르주아 계급 역시 그들의 철학적 존재 의의를 보증해줄 새로운 철학을 요구했다. 이것이 끝없는 해체에서 찾아질 수는 없는 노릇이었다.

기득권을 지니게 된 계층들은 현 상태status quo를 고착시키기를 원한다. 영원한 운동과 변화와 해체는 그 안에서는 어떤 기득권도 인정될 수 없는 불안이고 동요이기 때문이다. 앙시앵 레짐을 붕괴시킨 부르주아는 이제 그들 고유의 공화제적 이념 위에 그들의 주권적 지위를 갖고자 한다. 칸트는 그의 비판 철학을 통해 과학적 지식의 구원을 시도하는 한편, 그의 형이상학과 윤리학을 통해 공화제적 이념을 제시해 나간다. 끝없이 진행될 것 같은 형이상학의 해체는 적어도 대륙에서는 칸트에 의해 새로운 통합을 노리게 된다.

칸트는 이러한 통합의 가능성을 선험적 자연에서 찾기보다는 인간에게 내재한 고유의 인식적 틀에서 찾는다. 이것이 칸트 고유의 "transcendental"의 의미이다. 다시 말하면 우리 인식은 우리와 독립

하여 객관적으로 존재하는 자연 법칙에 준하는 "a priori"한 것이 아니라 오히려 대상 — 그는 현상phenomena이라고 부르는바 — 을 우리 인식 틀에 맞추어 나가는 "transcendental"한 것이었다.

공화제적 이념 역시도 마찬가지이다. 과거의 세계는 선험적 질서를 구축하고 있는 실재라는 이데아의 반영이었다. 그러나 그러한 객관적 세계를 토대로 공화국을 건설할 수는 없었다. 그러한 종류의 형이상학은 이미 붕괴되었기 때문이다. 그 이념은 결국 우리 스스로에게 귀속되는 종류이어야 했다. 칸트는 그의 윤리학에서 정언명령 categorical imperative에 대해 말한다. 이 명령은 실재하는 이데아에 기초하는 것은 아니다. 그것의 근거는 우리 자신이다. 우리는 그것을 하나의 당위로 받아들이도록 태어난 존재이기 때문이다. 공화제적 이념 역시도 마찬가지이다. 그것은 어떠한 유형적 근거를 우리 외부에 지니고 있지 않다. 그것은 단지 정치 철학과 관련한 우리에게 내재한 틀일 뿐이다.

신고전주의 예술의 강력한 자기주장과 장엄하지만 비장한 분위기, 화폭 전체를 물들이는 어두운 불안, 고전주의라면 마땅히 있어야 하는 고요와 평온의 결여 등은 이 예술이 그리스 고전주의와 르네상스 고전주의가 기초하는 동일한 토대와는 다른 토대에 있다는 것을 말하고 있다. 이제 그들의 정치적이고 사회적인 운명은 더 이상 수동적인 것이 될 수는 없었다. 새로운 공화국은 단지 결의라는 비고형적인 이념 위에서만 가능하기 때문이었다. 다비드의 회화와 베토벤의 교향곡

은 이러한 결의를 노골적으로 드러내고 실러의 시 역시 이러한 결의를 나타낸다. 모든 인류는 공화제적 이념하에서 하나가 될 수 있을 것 같았다. 이러한 새로운 세계의 형이상학적 토대를 순수이성비판이 제공했다.

PART 3

예술가들

모차르트

Wolfgang Amadeus Mozart

음악 세계에 있어 모차르트는 음악의 로코코와 신고전주의 시대를 대표하는 가장 다작의 그리고 가장 영향력 있는 작곡가이다. 그는 600개가 넘는 작품을 발표했고 그 대부분은 각각의 장르 — 교향곡, 협주곡, 실내악, 피아노 솔로, 오페라, 종교음악 등 — 의 음악적 정점을 이룬다. 모차르트가 신동이었던 사실에는 의문의 여지가 없다. 그러나 그의 대부분의 걸작은 비엔나에서의 그의 만년에 작곡되었다.

모차르트가 처음 작곡을 시작했을 때에 유럽에는 소위 갈란트 스타일style galante이 유행하고 있었다. 이 양식은 고도로 기교화되고 복잡해진 바로크의 대위법적인 작곡 양식에 반발하여 화성과 선율을 단순화하고 푸가 등의 대위법적 기교를 배제한 양식이었다. 모차르트는 어린 시절에 분명히 이 갈란트 스타일의 로코코 양식에서 출발한다. 그러나 그는 자신만의 세계를 발달시켜 나감에 의해 새로운 음악적 세계를 연다. 이 새로운 세계는 형식에 있어서만 새로운 것은 아니었다. 그는 로코코 양식이 지니고 있는 기교적이고 가식적이고 허식적인 껍

질을 음악 세계에서 완전히 벗겨낸다. 모차르트의 음악은 우리 감정과 지성에 직접 호소한다. 그가 자신의 음악을 통해 불러일으키는 음악적 감흥은 먼저 로코코 음악에서의 관례화된 감성적 표현을 스스로의 음악에서는 좀 더 진실하고 솔직하고 직접적으로 표현했다는 데 있다. 이것이 그의 음악의 개성뿐만 아니라 그가 불러들인 고전주의라는 새로운 양식의 지표이다. 물론 그의 작품 중에는 로코코적 분위기를 지니는 것들이 있다. 그의 「4번 바이올린 협주곡」, 「신포니아 콘체르탄테 Sinfonia Concertante」, 「35번 교향곡」의 느린 악장, 「코시 판 투테Cosi fan Tutte」와 「돈 지오반니」의 아리아와 이중창 등은 아직 로코코 음악이다. 베토벤이 고전주의와 낭만주의에 걸쳐지듯 그는 로코코와 고전주의에 걸쳐진다.

모차르트는 형식에 구속되지 않는다. 그는 새로운 이념의 대변자라 해도 만약 필요하다면 바로크의 대위법적 복잡성을 자신의 음악에 과감하게 불러들인다. 그러나 그것은 그의 손을 통해 단순화되고 명료화된다. 그의 대위법은 바흐의 대위법은 아니었다. 그는 과거의 양식과 작품들에 대한 열렬한 탐구가였으며 동시대의 다른 작곡가나 음악 양식에 대해서도 열린 마음을 가지고 있었다. 그러므로 그의 음악에는 음악의 천재들이 과거에 이룩한 업적들이 새로운 심미적이고 사회적인 상황에 맞추어 재탄생되고 있다.

아마도 모차르트처럼 음악의 모든 장르에 있어 탁월한 작곡가도 없을 것이다. 그는 당시까지의 모든 음악의 장르에 손댔으며 그리고 거기에서 이룩한 업적은 곧 그 장르의 최고의 곡이 되었다. 그는 교향

곡, 오페라, 독주 협주곡, 현악 4중주와 5중주, 피아노 소나타 등을 작곡했다. 이 형식들은 물론 모차르트의 창안은 아니다. 그러나 그는 이 기존의 형식에 새로운 내용을 불어넣는다. 거기에는 음악적 세련이 있으며 감성적 고양이 있다. 거기에 더해 그는 피아노 협주곡을 거의 만들어 나간다. 모차르트의 작곡을 통해 피아노는 비로소 협주곡의 솔로 악기로서의 지위를 획득한다. 여기에 더해 모차르트는 상당한 수의 종교음악을 작곡한다. 여기에는 대미사나 대관미사 등의 대규모 작품이 들어 있다. 그의 종교음악은 하나하나가 모두 걸작이다. 그는 또한 춤곡, 디베르티멘토divertimento, 세레나데 등을 포함하는 가벼운 음악도 작곡한다.

갈란트 스타일은 단순하고, 밝고, 상당한 정도로 관례적이고, 형식적이다. 이것은 미술에서의 로코코 양식의 음악적 대응물이다. 부셰, 프라고나르, 와토, 랑크레 등의 화가들은 바로크 양식의 급격한 운동성과 과장을 배제하며 경쾌하고 안일한 세계를 도입한다. 마찬가지로 음악의 갈란트 스타일은 바흐나 헨델(Georg Friedrich Handel 1685~1759)의 끝없이 전개되어 나갈 것 같고 전혀 분절articulation을 지니지 않으며 통주저음에 의해 뒷받침되며 지속적이고 통일적 운동을 해나가는 조곡이나 협주곡 등의 전형적 양식을 밀어내고, 거기에 조성과 악장 간의 그리고 각 조성 간의 분절을 명확히 하는 새로운 양식을 불러들인다. 이것이 갈란트 스타일에 명석성과 가벼움을 부여한다.

이러한 양식이 모차르트에 의해 고전적 음악으로 이행해 나간다.

사실상 고전주의 음악의 음악적 장점들은 모차르트에 의해 빠짐없이 표현된다. 명석성, 직접성, 진실성, 숭고함, 균형, 투명성 등이 모차르트 음악의 특징이다. 물론 어떠한 수식 어구도 모차르트의 천재성을 표현하기에는 부족하다. 피아노 협주곡 20번이나 24번, 40번 교향곡, 오페라 「피가로의 결혼」 등에서 현저하게 드러나는 모차르트의 천재성은 그의 음악 자체의 감상에 의해서만 느껴질 수 있다.

음악사에 있어 고전주의 시기는 미술사에 있어 신고전주의와 시대적으로 일치한다. 그러나 이 일치는 단순한 시대적인 성격을 넘어선다. 이 시기는 과학혁명과 산업혁명 그리고 그 사회적 카운터파트인 계몽주의와 정치혁명이 팽배한 때였다. 많은 철학자들과 예술가들이 공화제적 미덕과 때 묻지 않은 인간성과 기존 사회구조의 불합리와 시민적 도덕률을 부르짖고 있었다. 고전주의 양식은 이러한 시대적 분위기의 음악적 표현이기도 했다. 그 예술은 간결하고 명석하고 진실해야 했다. 여기에는 어떤 기존의 허례와 관습, 계급적 구조와 겉치레가 끼어들면 안 됐다. 예술에 대한 이러한 요청이 모차르트의 음악에 진실성과 명석성 그리고 솔직성과 깊이를 제공한다. 그의 음악이 지니는 절도와 균형은 이러한 고전적 이상의 반영이다. 그러면서도 모차르트의 음악에는 내면적 쓸쓸함과 슬픔이 배어 있다. 그것은 마치 로코코적 유미주의나 고전적 이상조차도 모든 가치는 아니라고 말하는 듯하다. 아니면 이 고전적 이상 역시도 헛된 꿈이라고 말하는 듯하다.

모차르트에 이르러 독일과 오스트리아의 오페라는 세 개의 장르로 구분되게 된다. 먼저 오페라 세리아Opera seria. 바로크 시대의 오

페라는 일반적으로 오페라 세리아를 의미했다. 르네상스로부터 시작된 고전고대에 대한 열망과 그 극적 결과물인 고전비극에 대한 열망은 「오이디푸스 왕」이나 「오레스테스 3부작」 등의 형식에 준하는 오페라를 요청했고 이 결과물이 오페라 세리아이다. 이 오페라는 먼저 스케일이 크고 공연시간이 보통 3시간에 이르며 반드시 비극적 결론을 가져야 했다.

모차르트는 이 장르에서 「이도메네오Idomeneo」나 「황제 티투스의 자비La clemenza di Tito」 등을 작곡한다. 그러나 고전주의 시대에 이르러 약간은 과장되고 허식에 가득 찬 이러한 전통적인 오페라들은 이미 가치를 상실하고 있었다. 모차르트 자신도 이 오페라에 그렇게 커다란 의미를 부여하지는 않았다. 그러나 아직까지도 귀족의 후원이나 청중의 인기를 위해서는 이러한 종류의 오페라가 가장 안전했다. 모차르트는 오페라 세리아에서는 커다란 인기를 얻지는 못한다.

오페라에서의 모차르트의 진정한 가치는 그의 오페라 부파opera buffa에 있다. 오페라 부파는 원래 오페라 세리아의 막간에 상연되는 이를테면 짧은 길이의 소극이었다. 나폴리의 바로크 작곡가 페르골레시(Giovanni Battista Pergolesi, 1710~1736)는 「마님이 된 하녀La Serva Padrona」라는 오페라 부파를 발표한다. 이 오페라는 센세이션을 일으켰다. 극적 흥미, 단순 간결함, 아리아의 아름다움과 재기, 극적 전개의 경쾌함에 의해 이 오페라는 단숨에 알려지게 되며 이 인기를 힘입어 오페라에 있어 오페라 부파라는 새로운 형식이 생겨나게 된다.

모차르트는 오페라 부파를 큰 스케일로 끌고 나가고 그것에 극적

장대함을 부여하며 동시에 각각의 아리아와 중창과 합창에 상당한 정도의 깊이 있고 아름다운 음악적 가치를 부여한다. 그는 이 오페라 부파를 그의 신고전적 이념을 표현하는 음악으로 만든다. 이렇게 작곡된 오페라 중 가장 잘 알려진 것이 「피가로의 결혼」이다. 이 오페라는 세 시간의 공연 시간 전체를 화려하고 심오하고 슬프고 코믹하며 성스러운 음악으로 채운다. 아마도 음악의 역사에 있어 이러한 대규모의 음악이 없어도 좋을 음악적 요소를 하나도 가지지 않는 경우는 없을 것이다.

모차르트는 상당한 정도로 반귀족적이며 친시민적인 대본libretto을 그의 오페라를 위해 선택한다. 이것은 유럽 전역에 이미 무르익은 계몽주의와 정치혁명의 이념을 그 자신도 가지고 있었다는 것을 의미한다. 여기에서 귀족은 시대착오적인 중세의 권리를 주장하는 헛되고 어리석은 사람으로 묘사되고 피가로와 수잔나 등의 시민 계급은 현실적이고 합리적인 사람들로 등장한다. 이 대본은 사회적 측면의 인간을 두 개의 계급으로 가르는바, 그것의 기준은 시간이다. 과거에 집착하는 사람들과 미래로 나아가는 사람들로.

물론 「피가로의 결혼」의 가치는 그러한 비음악적인 데에 있지는 않다. 미덕과 예술적 가치는 반드시 일치하지는 않는다. 여기에는 여러 개의 아름다운 아리아와 듀엣과 합창곡들이 있다. 서곡이 끝남과 동시에 시작되는 피가로와 수잔나의 이중창은 이미 이 오페라의 가치를 예견하며 고조되기 시작한 극의 분위기는 백작부인의 아리아와 편지의 이중창에 이르러 정점에 이른다. 이 아리아와 이중창은 아마도

오페라 역사를 일관하여 가장 깊이 있고 아름다운 곡들일 것이다.

징슈필Singspiel이라고 이름 붙여진 새로운 형식의 오페라가 탄생한다. 이것은 리브레토가 독일어이다. 또한 일반적인 이탈리아의 오페라가 대사를 레치타티보recitativo로 처리하는 데 반해 징슈필은 그냥 대사로 진행한다. 모차르트는 이 형식으로 「마술피리」를 작곡한다. 「마술피리」의 대본 역시도 당시의 미덕과 공화제적 공동체를 이념으로 하는 프리메이슨이라는 비밀 결사에 대한 이야기이다. 이 오페라는 짜임새와 아리아에 있어 「피가로의 결혼」에는 미치지 못하지만 소박하고 신비스러운 아름다움이라는 측면에 있어 독자적인 가치를 가진다. 아마도 밤의 여왕 아리아나 "한 여자나 한 아내를 원하오." 등의 아리아를 들어보지 않은 사람은 없을 것이다. 이 오페라는 동화적이고 신비적인 색채에 의해 매년 어린이를 위해 각색된 오페라로 인기를 모은다.

음악사에 있어서 혁신과 심미적 의의를 동시에 지닌 작곡가는 드물다. 몬테베르디는 바로크 양식을 새롭게 불러들였다는 점에서 매우 혁신적인 작곡가였고 또한 그의 몇 개의 기악곡과 아리아는 상당한 미적 가치를 지녔다고는 해도 막상 바로크 양식의 최고의 결실은 비발디(Antonio Vivaldi, 1678~1741)와 헨델과 바흐에 이르러서 이루어졌다. 음악은 하나의 양식의 종말에 이르러 궁극적인 결실을 이룬다. 이것은 음악이 지닌 보수적 성격에 기인한다. 음악은 그 비표현성 때문에 다른 어떤 예술 분야보다도 변화가 더디고 실험적인 시도에 있어 많은

제한을 받는다. 이것이 많은 작곡가로 하여금 기존의 양식에 머물게 한다. 더 심각한 문제는 새로운 이념을 과거의 양식 속에 담기도 한다는 사실이다.

베르디(Giuseppe Verdi, 1813~1901)는 낭만적 주제를 구태의연한 음악 양식에 담는다. 그는 여전히 분절적 조성을 사용한다. 베르디는 오페라 사상 처음으로 불구자, 창녀, 배신자 등의 사회 잔류물들을 그의 주인공으로 삼는다. 이들은 고전적 이념에서는 불가능한 주인공들이다. 어쩌면 그가 문학적 가치에 있어 매우 보잘것없다는 평가를 받는 멜로드라마를 대본의 토대로 삼았다는 사실 자체가 이미 그의 한계를 보여주고 있다. 「라 트라비아타La Traviata」는 낭만적 주제를 가지고 있음에도 불구하고 그 표현에 있어 구태의연하다. 마찬가지로 베르디는 구태의연한 음악적 표현 속에 낭만적 주제를 담는다. 그는 낭만주의적 분위기를 위해서도 필요불가결한 반음계적chromatic 조성을 사용하지 않는다. 그는 단지 음이 전통적인 시원스러움과 편안함 속에 머무르기만을 바랐다.

음악의 이러한 일반적인 특징을 고려할 때 모차르트가 이룩한 음악적 고전주의로의 이행은 진정한 혁명이라 할 만하다. 이것은 재능과 용기와 결의를 함께 가진 예술가가 아니라면 불가능하다. 모차르트는 갈란트 스타일에서 고전주의로의 이행을 스스로 완성했다. 거기에 더해 그는 아마도 음악사상 가장 높고 풍부한 미적 가치를 이룩한 작곡가일 것이다. 음악사에 있어서의 고전주의로의 이행은 미술사에 있어서의 신고전주의로의 이행과는 비교할 수 없을 정도로 창조적

인 혁신이었다. 미술사에서는 이미 르네상스가 고전주의의 근대적 예를 보였다. 모차르트는 이를테면 음악사에 있어서의 지오토(Giotto di Bondone, 1266~1337)이며 푸생(Nicolas Poussin, 1594~1665)이었다. 그러나 지오토에게는 그리스 고전주의의 예가 있었지만 음악사에서는 고전적 완성의 전례가 없었다. 모차르트의 혁신은 그러므로 미술사에서의 지오토의 혁신을 훨씬 뛰어넘는 것이었다. 모차르트가 이룩한 음악사상의 성취의 수준을 가늠하기 위해서는 장 필립 라모의 「밤이여La nuit」와 모차르트 「피가로의 결혼」의 아리아 「그리운 시절은 가고Dove sono I bei momenti」를 비교해 보는 것만으로 충분하다. 라모의 음악은 그 품격과 절제와 기술적 성취에도 불구하고 모차르트의 직접성과 투명함을 지니고 있지 않다. 이것은 두 음악가의 미적 성취에 대한 이야기가 아니다. 이것은 단지 로코코 사조에 준한 갈란트 스타일과 새로운 시대의 음악의 차이에 대한 이야기이다.

다비드와 베토벤

David & Beethoven

다비드의 〈호라티우스 형제의 맹세〉나 〈마라의 죽음〉, 베토벤의 「3번 교향곡」이나 「5번 피아노 협주곡」은 혁명 정신의 예술적 구현이다. 그럼에도 불구하고 이 두 예술가의 작품들을 현실참여적이라고 말할 수는 없다. 호가스나 그뢰즈의 회화를 예술 그 자체로 즐길 수는 없다. 이들의 회화는 정치적 강령을 함께하는 사람들에게만 호소력이 있는 종류로 이를테면 회화로 나타난 정치 팸플릿이다. 그러나 다비드와 베토벤의 작품들은 거기에서 굳이 혁명의 의의를 읽어내지 않더라도 그 자체로서 위대한 예술적 성취이다.

〈호라티우스 형제의 맹세〉의 인물들은 자기희생적 결의와 스토아주의적 슬픔을 드러낸다. 약간은 암울하고 약간은 호쾌한 분위기 속에서 이러한 인간적 감정들이 화가의 깊은 내면적 통찰에 의해 보편적 가치를 획득한다. 이 작품은 부조와 같은 확고한 모델링, 깊은 음영, 기하학적이고 통일적인 구도에 의해 고전주의적 성격을 드러낸다. 여기에서의 정치적 교의는 적절하고 깊이 있는 심미적 표현에 의해 감정적인

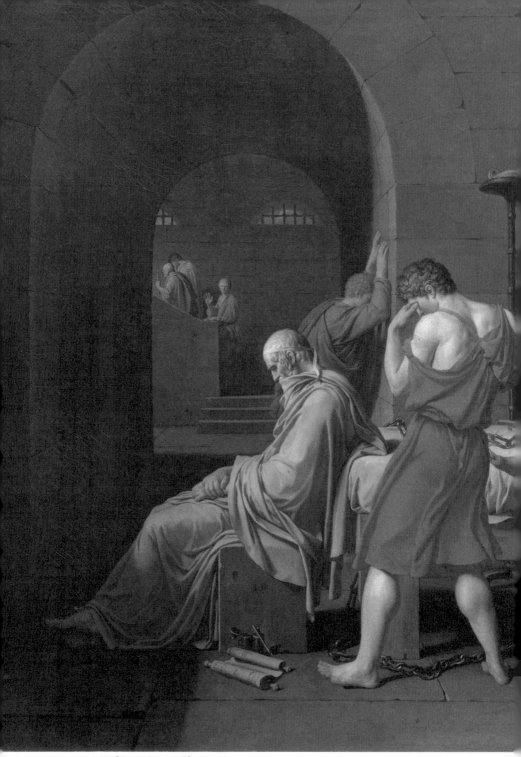

▲ 다비드, [소크라테스의 죽음], 1787년

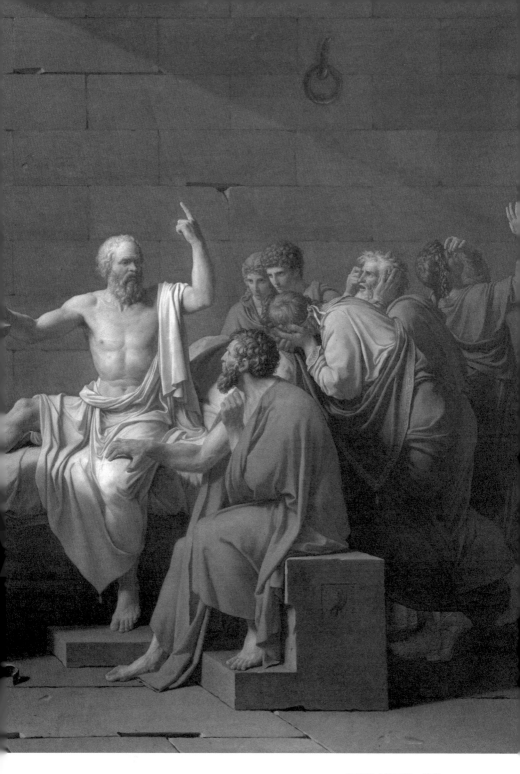

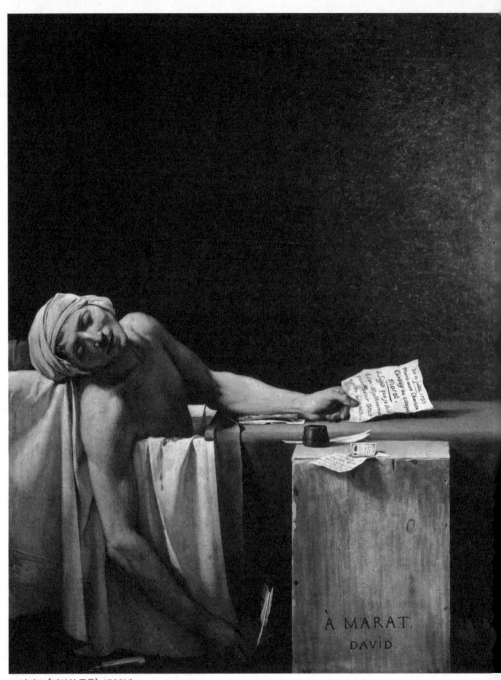

▲ 다비드, [마라의 죽음], 1793년

느낌으로 드러난다. 여기에는 어떠한 서술적 요소도 없다. 호가스나 그뢰즈의 회화들이 그림을 통한 이야기라면, 다비드의 〈소크라테스의 죽음〉이나 〈호라티우스 형제의 맹세〉는 먼저 하나의 회화이다. 여기에서의 이야기는 특정한 것이 아니다. 그것은 자기의 철학적 신념 혹은 공화제적 가치를 위한 희생과 자기포기의 승화로 드러나는바, 단지 어떤 시대, 어떠한 국가에 한정된 것이 아닌 보편적인 인간적 가치이다.

다비드의 최고의 걸작은 아마도 〈마라의 죽음〉일 것이다. 어떤 표현적 배경도 배제된 채로 머리를 오른쪽으로 늘어뜨리고 혁명가는 살해당한 시체로 남았다. 결의와 용기와 인내로 혁명을 수행해 나갔다 해도 어떠한 자만이나 두드러짐 없이 헌신만으로 살아가던 한 명의 혁명가가 살해당했다. 여기에는 인간성의 고귀함에 대한 깊은 공감과 연민이 있으며 죽음에 의해 오히려 승화되는 혁명이념이 존재한다. 그러나 이것은 마라이기 때문에 의의 있지는 않다. 이것은 마라 이전에 한 혁명가, 한 인간의 죽음이라는 보편성을 획득한다.

모차르트 역시 계몽적 이념을 구현한다. 그의 「피가로의 결혼」이나 「마술피리」 혹은 「41번 교향곡」은 전형적인 신고전주의 음악이며, 동시에 상승하는 중산층의 공화제적 이념을 드러내는 예술이다. 「피가로의 결혼」의 리브레토를 택했다는 사실이 이미 모차르트가 구체제를 부정한다는 것을 의미한다. 그는 과거의 음악들이 신화나 영웅에 관한 허장성세이고 허식이라고 비난한다. 확실히 모차르트의 음악은 인간 정서에 대한 깊이 있는 순수함과 직접성을 표현한다. 아마도 루소

가 말하는 자연스러움과 순수함은 모차르트를 통해 가장 먼저 음악적 구현을 볼 것이다. 모차르트는 음악적 형식에 의해서가 아니라, 과거의 형식에 새로운 표현을 담아내며 동시에 그 표현을 깊이 있고 순수한 곳으로 이끌어감에 의해 음악적 혁명을 이룬다.

「피가로의 결혼」에서 백작은 전통적인 귀족계급의 도덕적 타락, 허식, 사회적 무능성을 상징하는 인물이 되어 마음껏 조롱당한다. 이제 그 계급의 사회적 의의는 수명을 다했다. 거기에서 주역은 상승해 가는 건전하고 건강하고 성실한 피가로이고 수잔나이다. 모차르트의 「마술피리」에는 당시의 중산층 지식인들이 구현하고자 하는 세계상이 잘 드러난다. 이 오페라는 프리메이슨이라는 비밀결사에 대한 이야기이다. 이러한 도덕적이고 동포애적인 이념하에 구체제는 새로운 세계로 대체되어야 한다.

모차르트의 고전주의 역시 존재론적인 것이었다. 그 역시 인식론 없는 이념에 기초했고 새로운 세계의 보편성에 대한 신념만을 가지고 있었다. 그러나 그의 예술은 단지 이념 이상이었다. 그의 음악에는 모차르트만의 특유한 약간은 슬프고 고즈넉한 분위기가 감돈다. 이러한 음악적 성취가 그를 천재로 만들고 있다.

베토벤은 다비드의 회화에 대한 음악적 카운터파트를 제시한다. 그의 3번 이후의 교향곡군과 중기 이후의 현악 4중주, 오페라 「피델리오」, 4번과 5번 피아노 협주곡과 바이올린 협주곡 등은 그 깊은 곳에 공화제적 강령과 순수한 도덕적 교의를 품고 있다. 베토벤의 예술은 이미 음악이 장인적인 기술, 즉 정해진 틀 속에 선율과 화성을 채워 넣음에

의해 완성되는 어떤 것이라는 음악관을 벗어나고 있다. 그에게 있어 새로운 음악은 새로운 세계이며 전적으로 예술가의 창조력의 소산이라는 이념은 새로운 사회적이고 정치적인 질서는 언제고 시민의 결단과 의지에 의해 새롭게 창조된다는 정치학적 이념과 일치하고 있다.

그러나 이것들이 그의 예술을 현실참여적인 것으로 만들지는 않는다. 그의 예술 역시도 정치적 강령 이전에 심미적 표현이기 때문이다. 그의 「3번 교향곡」은 나폴레옹에게 헌정되기 위해 작곡되었다. 그러나 4악장의 행진곡은 혁명군과 관계없이 호쾌하며 아름답다. 그의 공화제적 이념 — 박애에 기초하기 때문에 보편적 가치를 지닌다고 믿어졌던 — 은 「9번 교향곡」의 합창에서 절정에 이른다. 이러한 신념이 어떠한 인식론적 기초를 갖고 있지 않다는 사실은 당시에 누구도 의식하지 않았다. 왜냐하면 그들은 자유와 평등과 박애가 천상적인 선험적 원칙이라고 생각했기 때문이었다. 베토벤의 음악이 지닌 낭만주의적 정서와 강력한 자기표현은 그럼에도 고전적 형식을 견지한다. 그 역시 자신의 이념이 보편적인 질서를 의미한다고 믿은 점에서 고전주의자였다. 그러나 그 신념은 이성적이고 냉정한 구도에 의한 것이 아니라, 열의와 도취에 의한 것이었고 따라서 그는 이만큼은 낭만주의자였다. 그는 열렬한 심적 공감에 의해 새로운 세계가 열릴 것이라고 믿었다.

그의 음악이 환기하는 심적 분위기는 이미 상당히 경련적이며 표현적이다. 전형적인 고전적 예술이라면 있어야 할 고요와 평정은 어디에도 없다. 이것이 다비드와 베토벤의 차이이며 그가 본격적인 낭만주의로의 길을 연 예술가로 평가받는 이유이다.

Romanticism

III

낭만주의

정의

반격
Negation

　낭만주의는 실증주의에 대한 관념론의 반격이다. 이것은 고대 말의 회의주의와 실증주의에 대해 관념론이 새로운 종교, 즉 기독교라는 관념적 신앙을 통해 반격한 것과 같은 양상이다. 플라톤이나 플로티노스(Plotinus, 204~270)의 철학은 유물론적 회의주의나 스토아주의적인 실증주의와는 상반되는 세계관에 입각한다. 플라톤의 철학은 그 비실증적 성격으로 인해 상당한 정도로 우리 영혼의 신비하고 이상주의적인 관념적 인식 — 현대적 관점에서는 이러한 종류의 관념을 "인식"이라고 하지는 않는바 — 을 가정할 수밖에 없다. 플라톤은 우리 영혼soul은 이미 본유관념innate ideas — 로크식의 표현으로는 — 을 지니고 태어난다고 말한다. 다만 그 신성하고 고귀한 영혼은 지상적 삶의 질료의 개입에 의해 먼지가 쌓여 있는 상태이다. 만약 우리가 그 때를 벗겨내면 우리는 이데아에 우리를 일치시킬 수 있었다. 문제는 이러한 고귀한 가능성이 어떻게 인간에게 주어질 수 있느냐이다. 플라톤은 결국 인간의 영혼은 지상의 삶 이전에 이데아만이 존재하는 천상 세계에 있

었다고 가정할 수밖에 없었다. 그러나 이것은 신비주의 아니면, 모든 신비주의가 기초하는 독단dogma이었다. 이것은 비실증적 사실이었다. 아리스토텔레스의 플라톤에 대한 염증은 바로 이러한 비실증적 신비주의였다. 그러나 아리스토텔레스 역시 부동의 동자의 가정에 의해 새로운 신비주의로 진입한다. 본유관념을 가정하는 한 이러한 비실증성은 어떻게 해볼 수 없다.

이러한 관념론이 가진 장점은 그것이 인간의 이상주의에 공헌할 수 있다는 점에 있지만, 그것의 단점은 인간의 오만과 허영에도 똑같이 공헌할 수 있다는 점이었다. 앞에서 말해진 대로 지적 관념은 입체의 세계이고 그만큼은 두껍고 믿음직한 세계였다. 그러나 그것은 실증적인 사람들에게는 근거 없는 독단에 지나지 않았다. 실증적인 사람들은 동시에 회의주의자이다. 회의주의를 인식론적으로 정의하면 그것은 "관념의 실재와 그것에 대한 인간 인식 능력에 대한 회의"이다. 이들은 따라서 인간의 감각인식만을 진정한 인식 기제perceptive mechanism로 본다. 우리의 관념idea은 단지 비슷한 것들에 대한 명칭 monen에 지나지 않으며 동시에 인간의 규약agreement에 지나지 않는다. 따라서 두꺼운 관념은 사라지고 얇은 표층만이 남게 된다. 관념은 두껍고 감각은 얇다. 실증주의는 인간을 자연 속에 집어넣는fur sich 것이며 인간의 인식 능력을 동물의 그것과 다르지 않게 보는 것이다. 이 것이 플라톤의 철학에 대한 섹스투스 엠피리쿠스(Sextus Empiricus, 200~250)나 루크레티우스(Titus Lucretius Carus, BC99~BC55)의 반명 제였다. 그러나 이러한 삶은 그 존재론적 카운터파트로서 걷기 위해

걷는 삶, 목적 부재의 삶을 불러들인다. 인식론적 실증주의는 존재론적 실존주의 철학에 이르게 된다. 실존주의의 윤리는 허무와 향락주의에 대한 변명을 마련해주기도 하지만 다른 한편으로 현존을 사는 극기적인 삶의 태도를 가능하게도 한다.

계몽주의는 근본적으로 실증적인 것이었다. 세계는 바로크의 두터움을 벗어났다. 새로운 과학은 경험에 기초한 것이 분명했다. 데카르트가 가정한바 최초의 공준에서 출발해서 도달한 정리의 세계가 모든 세계여야 했다. 그러나 그 세계에 과학적 법칙은 없었다. 물리학은 실증적인 것이었고 따라서 우리의 감각인식에 의존하는 것이었다. 계몽주의의 주된 의의는 관념이 기초하는 거대 형이상학에 대한 의심, 종교적 관념에 기초한 기독교의 우행에 대한 분노였다. 그 의의는 또한 과학법칙의 사회에의 적용이었다.

종교는 본래부터 신앙과 이성 사이를 왕복하는 진자였다. 신앙faith과 이성reason은 대립적인 것이었다. 그러나 중세 말의 신학자들은 신앙이 이성적으로 설명될 수 있다고 주장했다. 토마스 아퀴나스가 집대성한 것은 이성으로 설명되는 신앙이었다. 그러나 신앙의 이성에 의한 설명은 결국 신비주의를 가정할 수밖에 없다. 만약 신이 영속적이고 불변하는 존재being라면 창조 전과 창조 후의 신은 서로 다른 신, 즉 변화한 신이지 않는가? 토마스 아퀴나스 역시 이 문제에 부딪혔고 결국 얼버무릴 수밖에 없었다. 플라톤과 아리스토텔레스가 세계의 기원에 관한 어떤 얘기도 안 했던 것은 이것이 이유였다.

성 아우구스티누스(Aurelius Augustinus, 354~430)와 성 안셀무스

(Saint Anselm of Canterbury, 1033~1109)가 모두 "믿기 위해 이해하는 것이 아니라 이해하기 위해 믿는다."고 말할 때 그들은 결국 신앙과 이성이 충돌하는 그 지점에서 신비주의를 택할 수밖에 없었다는 사실을 말한다. 이에 반해 회의주의는 이신론deism이나 무신론atheism — 사실은 같은 말이지만 — 을 택할 수밖에 없게 된다. 회의주의자들은 먼저 유물론자들로서 세계의 감각적 표층 이외에 우리가 알 수 있는 것은 없다고 말함으로써 세계의 실재에 대한 이해는 불가능하다는 입장에 선다. 이들 모두가 불가지론자agnostic는 아니다. 물리적 세계에 관한 한 우리는 우리가 시계의 기계적 장치를 이해할 수 있는 것처럼 그것을 이해할 수 있다는 신념이 생기는바 이들이 이신론자이며 근대의 대부분의 과학자이다. 여기에서 신은 시계 제작자Watchmaker로서 세계가 시계처럼 운행할 수 있도록 손가락을 튕겨주고는 사라지게 된다. 이때 이데아라는 관념, 신이라는 관념은 사라지게 되고 세계에는 표층만 남게 된다. 미술사에서 인물들의 묘사에 있어 그것들이 두텁게 묘사되는 때는 언제나 관념이 지배할 때이고 그것들이 얇고 야위게 묘사되는 때는 감각적 표층이 지배할 때이다. 그리스 고전주의, 르네상스 고전주의, 바로크, 신고전주의, 낭만주의를 통해 인물들은 두터운 질량감을 지닌 채로 존재하지만, 로마제국의 예술, 고딕예술, 매너리즘, 로코코, 사실주의에 있어 인물들이 야위게 묘사되는 것은 이것이 이유이다.

근본적으로 로코코는 계몽주의의 예술이고, 신고주의는 프랑스 혁명의 예술이다. 신고전주의의 감상이나 평가에 있어 중요한 것은 그

것은 이미 낭만주의적 색채를 띤 고전주의 예술이라는 사실이다. 우리가 만약 〈마라의 죽음〉에서 고전적 규범만을 본다면 중요한 한 가지를 빠뜨리게 된다. 그 그림은 이념에 있어 공화제적 고전주의를 말하고 있지만, 거기에의 결의와 헌신에 있어 매우 낭만적인 정서를 보이고 있다. 죽음처럼 낭만적인 것이 어디에 있겠는가? 《르네》(샤토브리앙)도, 베르테르도, 「죽음과 소녀」의 그 소녀도, 《마왕》(괴테)의 그 소년도 모두 죽는다. 두 명의 호라티우스Horatius도 세 명의 쿠리아티우스Curiatius도 죽을 것이었다. 이 예술들의 낭만적 요소는 단지 내용에만 있지는 않다. 다비드는 그의 회화에 있어 배경을 검고 암담하게 처리하고 그 표현에 있어 공감적 요소를 이미 드러내고 있다. 베토벤의 「3번 교향곡」도 마찬가지로 고전주의적 엄정성과 낭만주의적 비장감을 모두 지니고 있다. 느린 악장은 장송행진곡이다.

낭만주의는 신념을 원하는 이념이었다. 그러나 신념의 심적 경향은 엄밀히 말해 그리스시대 이래 모든 이상주의자들이 지녀온 바로 그 신념이었다. 실증주의와 관념론은 충돌한다. 18세기 후반에 관념론은 실증주의에 반격한다. 단지 반격의 무기가 이성이 아니라 감성emotion 혹은 느낌feeling일 뿐이었다.

계몽주의 — 혁명 — 민족주의
Enlightenment - The Revolution - Nationalism

18세기의 유럽의 이념을 정리하는 것이 낭만주의의 이해를 위해 매우 중요하다. 계몽주의는 확실히 인간의 지성에 대한 신뢰를 바탕으로 한 것이었다. 그러나 여기에서 계몽주의가 말하는 지성은 고·중세와 르네상스, 바로크 시대의 지성과는 성격을 달리한다. 먼저 후자의 지성은 비실증적 세계에 대한 지적 이해를 상정하는 것이기 때문이다. 그러나 계몽주의자들은 단지 실증적 질서 — 당시에는 자연법natural law이라고 불린바 — 에 부응하는 지성만을 지성이라고 불렀다. 우리가 지성이라는 것을 아리스토텔레스가 말하는바, "존재하는 것을 존재하게 하는 제1원리causa pirma에 대한 탐구"에 부응하는 것이라고 정의한다면 계몽주의 시대의 지성은 전통적인 의미에서의 지성은 아니었다. 계몽주의자들이 말하는 지성은 오히려 분별 혹은 상식bon sens이었다. 우주를 지배하는 원칙은 누구에게도 이해 가능할 정도로 분명하고 단순한 것이었다. 우주는 정교하게 만들어진 시계였다. 시계 장치의 메커니즘을 이해하고 그 메커니즘을 우리 삶에서도 작동하게 만들

면 모든 것은 완성될 것이었다.

바로크가 세계에 대한 동적 이해의 가능성에 들떴다면 계몽주의는 이미 발견된 동적 사실의 실증성에 의해 냉정할 수 있었다. 이것이 바로크 예술이 역동적이고 로코코 예술이 "작은 바로크"인 이유이다. 개종자는 열렬하지만, 개종 후에 그 종교에 익숙해지는 신앙인은 미지근하다. 막상 우주를 지배하는 원리가 발견된 다음에는 들뜰 요소가 없었다. 단지 이 기계장치의 법칙을 사회에까지 일반화시키면 됐다. 이것이 계몽주의자들이 교육에 힘쓴 이유이다. 따라서 계몽주의자들은 두터운 세계를 거부했다. 형이상학을 하는 지성은 단지 비웃음의 대상이었다. 볼테르, 디드로 등은 이신론자로서 세계를 지배하는 역학적 법칙 외에 다른 것은 인정하지 않았고 — 따라서 형이상적 지성을 거부한바 — 돌바크 남작이나 달랑베르 등은 유물론적 회의론자로서 또한 그 지성을 거부했다. 세계는 상식만으로 이해될 수 있었다.

이러한 상황의 이해를 위해서는 현대에의 유비가 도움된다. 현대의 제정신인 사람들 — 특히 자연과학이나 공학에 몸담은 사람들 — 은 자신이 할 수 있는 일이 매우 제한되어 있다는 사실을 알고 있다. 그들은 자신들의 의무는 단지 이미 알려진 과학적 주제들을 실천적 상황에 적용시켜 물질적 현존을 좀 더 편안하고 풍족하게 만드는 것이라는 사실을 안다. 자신들은 거대한 기계의 작은 부품들에 지나지 않는다. 거기에서 부품의 소임을 다하는 것이 자신이 할 수 있는 일의 모두이다. 이때 자기 일에 의미를 부여하는 사람들이 스토아주의자들이고, 그것을 단지 물질적 생존을 위해 불가피한 일로 간주하는 사람들이 회

의주의자들이다. 만약 누군가가 이상주의적인 이념을 말한다면 그는 제정신이 아니다.

계몽주의자들이 단지 사회와 삶을 좀 더 분별 있게 만들고자 애쓰는 가운데 기득권은 여기에 저항했고 이 저항이 결국 계몽주의자도 상층 부르주아도 기득권자도 누구도 바라지 않았던 과격한 혁명으로 이르고 말았다. 계몽주의자들은 전혀 혁명적이지 않았다. 모든 것이 빤한 가운데 혁명이 있을 이유가 없었다. 단지 점진적인 개선이 있으면 됐다. 그들은 만약 기득권자들을 계몽적 이념으로 이끌면 사회의 개선이 가능하다고 생각했고 또한 군주들은 자신들의 양식에 의해 계몽군주가 될 수 있다고 생각했다. 그러나 계몽적이기 위해서는 자신들과 신민들 사이에 존재하는 질적 차이를 먼저 파기해야 했다. 자신들이 차별적인 기득권자이면서 동시에 계몽주의자가 될 수 없었다. 이것은 캐비아 좌파gauche caviar가 진정한 좌파일 수 없는 것과 마찬가지이다. 결국, 혁명이 이 문제에 대한 해결책을 내놓을 수밖에 없었다. 혁명은 되먹임feed back에 의해 점점 과격해지고 오늘의 좌파가 내일의 우파가 되는 상황이었다. 모두가 안정을 바랐고 전제적 정부가 필요한 상황이 오고 말았다. 나폴레옹이 이 역할을 했다.

이것을 뒷받침할 이념이 필요했고 루이 다비드가 이 역할을 했다. 신고전주의는 먼저 혁명에 의해, 다음으로는 나폴레옹에 의해 새로운 공화제적 이념의 토대가 된다. 그러나 이때의 고전주의는 그리스 고전주의와 르네상스 고전주의와 같은 확고한 인식론과 고전적 원리에 준한 것은 아니었다. 새로운 고전주의는 이성에 입각할 수 없었다. 플라

톤적 이성은 이미 우스운 것이 되었다. 그것은 계몽주의의 기계론적 합리주의에 의해 쓸모없는 것이 되었다. 플라톤적 이념은 신앙과 결합하여 중세 내내 그리고 심지어는 르네상스에 이르기까지 영향력을 지니고 있었다. 그러나 이것은 독단이었다. 이 독단은 몽테뉴(Michel de Montaigne, 1533~1592)나 파스칼(Blaise Pascal, 1623~1662)의 회의주의에 의해 이미 붕괴하기 시작했고 계몽주의 시대에 이르러 완전히 붕괴하고 말았다.

새로운 고전적 이념은 새로운 인식 수단을 요구하고 있었고 이상주의의 열기에 휩싸인 유럽은 감성과 직관을 새로운 고전주의의 토대로 삼았다. 따라서 낭만주의는 사실은 "감성적 고전주의"라고 할 만한 것이었다. 낭만주의는 인식 수단으로는 감성을, 내용으로는 고전적 이념을 지닌 것이었다. 괴테, 노발리스(Novalis, 1772~1801), 헤르더, 레싱, 실러 등의 문학, 베토벤의 교향곡과 미사곡, 카스파르 다비드 프리드리히(Caspar David Friedrich, 1774~1840) 등의 회화는 모두 감성을 채택하면서 낭만적 정서를 말하지만 동시에 세계를 합리적으로 개선할 수 있다는 고전적 이념을 그들의 예술에 부여한다.

Modern Art;
A metaphysical interpretation Ⅱ

Means of
Expression

표현의 수단

신비로운 것
The Mysterious

 감성은 그 자체로 신비로운 것이다. 그 실체와 작동 기제를 언어로 표현할 수 없기 때문이다. 이것은 단지 낭만주의만의 문제가 아니다. 나중의 베르그송 역시도 직관적 인식 위에 기초한 자기 철학이 기존의 언어로 표현될 수 없다는 사실에 난감해 한다. 우리의 지식은 결국 개념이라는 매개수단을 통하지 않는 한 신비로운 것이고 체험적인 것일 수밖에 없다. 플라톤과 중세 철학자들 대부분은 개념에 실재성을 부여했다. 이들은 개념이야말로 세계의 본질이고 거기에 들러붙어 있는 질료matter들은 필연적인 것이 아니고 단지 개념을 혼탁하게 만들며 존재한다고 주장했다. 그러나 개념에 부여하는 이러한 전통적 이상주의는 한편으로는 계몽주의 시대의 유물론과 이신론에 의해, 다른 한편으로는 존 로크에게서 시작된 경험론에 의해 붕괴되고 있었다. 경험론에 의하면 개념은 순수한 형상이라기보다는 오히려 자연에 대한 인간의 횡포였다. 그것은 모든 것이 단속discontinuity 없이 이어진 자연에서 무엇인가를 강제로 떼어낸 것, 또한 그 떼어낸 것에서 무엇인가를

감쇄시킴에 의해서 얻어진 것이었다.

이제 세계에 대한 새로운 인식적 도구를 찾아야 했다. 이 새로운 도구는 전혀 지성적인 것이거나 상식적인 것이어서는 안됐다. 왜냐하면 그것들은 실패했기 때문이다. 낭만주의를 반계몽주의counter-Enlightenment라고 말하는 것은 한편으로 옳다. 그러나 동시에 낭만주의는 반플라톤주의counter-Platonism였다. 낭만주의는 분별과 상식의 조촐한 세계를 거부한다는 점에서는 반계몽주의적이지만 플라톤적인 지적 이상주의를 거부한다는 점에서는 반플라톤주의였다. 물론 낭만주의는 플라톤적 관념론과 이상주의적 열정을 공유한다. 그러나 플라톤적 관념론이 관념의 포착을 우리 지성에 의한 것으로 주장할 때 낭만주의는 그것을 우리 감성에 의한 것으로 대치한다.

우리 시대는 감상주의sentimentalism를 거짓되고 과장되고 희극적인 감성으로 치부한다. 양차 세계대전을 겪으며 우리는 감성적 독단은 지적 독단 못지않게 파국적이라는 사실을 알게 되었다. 19세기 말에 이미 오스트리아와 영국에서는 논리실증주의가 싹트고 있었고 예술은 사실주의의 시대에 접어들었다. 그러나 독일은 계속해서 낭만적 정서에 잠겨 있었고 이것이 근거 없는 독일 민족의 우월성과 헛된 민족주의를 부르고 말았다. 결국 감상적 독단은 파시즘과 전쟁으로 끝나게 되었다.

지성적 고찰과 신비주의는 대립한다. 중세 말기 에크하르트(Meister Eckhart, 1260~1328)가 신앙에서의 신비주의를 말할 때 그는 감성에 의한 신과의 일체에 대해 말하고 있다. 우리는 지금은 이러한 신비적 체

험을 "침묵 속에서 지나쳐야 할 것What should be passed in silence"(비트겐슈타인)으로 치부한다. 그것은 개인적인 문제이지 주장될 문제는 아니다. 그러나 18세기 말의 독일인들과 19세기 초의 영국인들은 신비스러운 것에서 자신들의 낭만을 연역해야 했다. 아마도 낭만주의가 최후의 "의미meaning"일 것이다. 그때 이후로 가치체계가 연역되는 기초로서의 의미, 곧 실체substance는 아직까지 없다.

낭만주의자들은 그러나 이 "침묵 속에서 지나쳐야 할 것들"이야말로 궁극적인 세계의 본질이 될 수 있다고 생각했다. 먼 곳에의 동경Fernweh과 (원초적인) 고향에의 동경Heimweh 등이 낭만주의의 정서일 수 있었던 이유는 바로 이 먼 곳의 기원이 감각과 그 종합인 이성reason으로 포착될 수 없는 신비로움the mysyerious이기 때문이다. 낭만주의의 이국적 정서에 대한 선호와 "고귀한 야만인"과 전래동화 등에 대한 낭만적 신화는 스스로가 체험한 것이 아닌 단지 상상 속의 세계에 불과했다. 이들이 실제로 야만인에 부딪혔다면 먼저 그 야만성에 고귀함을 찾을 겨를조차 없었을 것이다.

감성의 강력한 표출, 이성에 대한 상상력의 우위, 합리성에 대한 불합리성의 우위, 건실하고 평범한 사람들에 대한 창조적인 개인의 우위, 객관적 참의 가능성에 대한 포기, 초인에 대한 경외 등이 궁극적인 낭만주의의 이념이었다. 이것들 모두는 사실상 개념으로 표현될 수는 없는 것들이었고 따라서 결국 신비스러운 것이었다. 냉소적이고 초연하고 차가운 거리 두기psychical distance를 삶의 심적 태도로 삼는 현대는 따라서 낭만주의에 대해 더욱 회의적일 수밖에 없다.

셰익스피어(William Shakespeare, 1564~1616)는 당시에도 그리고 바로크 시대와 신고전주의 시대에 이르기까지도 소위 잘난 사람들에 의해서는 그렇게 탁월한 극작가로 불리지는 않았다. 이것은 그의 희곡이 전형적인 고전적 희극의 3일치의 법칙을 전혀 지키지 않았고, 거기에서 사용되는 언어가 어떤 경우에는 상스럽고 — 로미오와 줄리엣, 헛소동 등에서 심한바 — 대사는 언어를 위한 언어, 즉 말장난이었기 때문이었다. 스스로를 잘 교육받은 품위 있는 인물이라고 생각하는 사람들은 고전적 품격과 형식을 벗어나는 모든 것에 호의적이지 않다.

셰익스피어의 가치는 낭만주의의 시대에 와서야 진정한 것으로 드러나게 된다. 셰익스피어 희곡의 비고전적 요소가 오히려 낭만주의의 이념에 잘 들어맞았다. 먼저 셰익스피어의 인물들은 전형적이지 않다. 그들은 악인이면서 때때로 선한 사람이고, 어리석은 사람이면서 때때로 분별 있는 사람이고, 먼저 방탕한 사람이었다가 나중에 책임감 넘치는 사람 등이곤 했다. 우리는 햄릿, 오셀로, 맥베스, 헨리 5세 등에서 이러한 입체적인 사람들을 보게 된다. 그러나 낭만주의 이전에는 셰익스피어의 인물들이 지니고 있는 이러한 모순적 요소가 제대로 평가받지 못했다. 낭만주의 시대에 들어와서야 인간이란 그렇게 전형적인 동물이 아니라, 즉 이성이나 분별에 의해 포착되는 동물이 아니라 오히려 그 모순을 표출시키는 이해 불가능하고 신비한 동물이라는 인간관이 새롭게 형성되었다. 셰익스피어의 극의 다채로운 개성을 가진 주인공들은 이러한 낭만주의 이념에 들어맞는 사람들이기도 했다. 이것은 그의 극이 낭만적이라는 말은 아니다. 그의 희곡은 낭만적이기에

는 그 주제에 있어 다분히 전형적이고 고식적인 요소가 있고 또한 그의 언어유희는 낭만주의자들의 감성적인 심오함과는 맞지 않는 것이었다. 인간은 보고자 하는 것을 보듯이 낭만주의자들은 셰익스피어의 희곡에서 비고전적인 요소만을 보았다.

그의 《로미오와 줄리엣》은 영국인에게는 전혀 알려져 있지 않은 이탈리아의 베로나 시the city of Verona를 무대로, 그의 《햄릿》은 덴마크 왕국을 무대로, 그의 《템페스트》는 도대체 어딘지도 모를 곳을 무대로 한다. 셰익스피어는 고전적 희극보다는 단지 대중들이 좋아할 만한 신기하고 새로운 이야기들을 이리저리 늘어놓으며 비극도 아니고 희극도 아닌, 전형적인 것도 아니고 전적으로 창조적이지도 않은 것들을 잡다하게 섞어 그의 극을 완성한다. 그의 극에는 심지어 유령과 마녀들도 등장한다. 그의 극의 이러한 요소는 낭만주의 시대에 긍정적인 평가를 받게 된다. 괴테는 그의 《파우스트》에 《맥베스》에 등장하는 마녀들을 출연시키고, 베토벤은 템페스트라는 부제가 붙는 소나타를 작곡한다. 이들 모두는 셰익스피어의 낭만주의를 회복한 것이 아니라 거기에 없는 낭만주의를 끌어다 썼다. 이것이 토머스 칼라일(Thomas Carlyle, 1795~1881)로 하여금 심지어 한 극작가에 대해 "인도와도 바꿀 수 없다"고 말하게 된 동기이다.

표현주의와 형식주의
Expressionism & Formalism

　세계가 지적 종합에 의해 포착된다고 생각할 때 예술양식은 고전주의가 되고, 세계는 단지 기계적인 것이라고 생각할 때 그것은 로코코가 되고, 세계는 본래 알 수 없는 것이므로 신비적 체험만이 그것을 알 수 있다고 생각할 때 낭만주의가 되고, 인간은 지성의 종합에 의해서건 감성의 종합에 의해서건 무엇에 의해서도 세계를 이해할 수 없다고 생각할 때 형식주의 — 기하학주의라고도 하는바 — 가 생겨난다.

　우리의 감성 혹은 직관이 세계를 포착하기 위한 유일한 도구라고 생각하는 하나의 형이상학적 흐름, 또한 그것들에 의해 포착된 세계로부터 현상이 연역된다고 생각하는 바로 그 이념은 "낭만주의-인상주의-표현주의"로 이르는 하나의 계열을 형성하고, 세계는 어차피 감각인식에 의한 표층적 사실 외에는 드러나 있는 바가 없고 따라서 세계 본질은 우리에게는 미지의 영역이라고 생각할 때 "사실주의-후기인상주의-형식주의"로 이르는 다른 계열을 형성한다. 물론 여기서 후기인상주의에는 기하학적 요소와 표현적 요소가 공존한다. 세잔(Paul

▲ 세잔, [모던 올랭피아], 1873년

▲ 세잔, [지붕들], 1877년

Cezanne, 1839~1906)은 어떤 경우에는 표현주의 — 올랭피아가 대표적인바 — 를 표방하고 다른 경우에는 기하학주의 — 마을의 지붕들 — 를 표방한다. 또한 고흐(Vincent Van Gogh, 1853~1890)도 마찬가지로 때때로는 표현적이고 때때로 형식주의적이다. 현대의 추상표현과 형식주의formalism 모두 후기인상주의에서 시작된다. 후기인상주의는 한편으로 표현적이었지만 단지 형식주의적 경향이 좀 더 지배적이었다. 궁극적으로 형식주의의 길을 밟은 세잔이 현대예술의 아버지로 불리는 이유는 여기에 있다. 후기인상주의 예술에서 최초로 현대의 형식주의 예술이 시작됐다는 점에서 그것을 후자의 계열 쪽에 포함시키는 것이 좀 더 적절할 뿐이다.

표현주의와 형식주의 모두 세계를 이해하는 도구로서의 지성이라는 전통적인 이념을 가지고 있지 않다. 표현주의는 우리로 하여금 세계의 일부가 되기를 원한다. 우리가 세계의 심연 — 현상을 도출하는 — 에 몸을 담그면 거기에서 완전히 비재현적인 세계의 태초의 마그마를 만날 수 있고 우리 자신이 그 마그마의 일부가 되어야 한다. 이것은 그러나 우리의 지성을 도구로 해서는 불가능하다. 왜냐하면, 지성은 우리를 자연에서 유리시키고 유리된 자연을 개념화하기 때문이다. 낭만주의에서 인상주의로 이르는 예술양식의 한 흐름은 바로 이 마그마를 표현해야 한다고 말한다. 이때 우리의 양식과 분별은 방해되는 요소이고 또한 수학적 지성도 방해요소이다. 낭만주의자들이 지성과 분별을 비웃고 스스로의 "강력한 감성의 자발적 넘쳐흐름the spontaneous overflow of powerful feelings"(윌리엄 워즈워스)이야말로 세계의 본질에

의 일치라고 생각한 것은 이것이 이유이다.

베르그송은 우리의 뒤를 직관에 의해 포착할 때 거기에는 우리의 원초적 충동, 즉 생의 충동Élan vital이 있다고 말한다. 마르셀 프루스트 (Marcel Proust, 1871~1922) 역시 스스로를 자신의 직관이 이끄는 곳에 맡김에 의해 자기의 무의식 속에 잠길 수 있고, 우리는 시간의 흐름과 죽음을 극복할 수 있다고 말한다. 낭만주의의 이러한 요소는 새로운 것은 아니다. 신비적 체험에의 권유, 지성의 포기에의 권유 등은 항상 있어 왔다. 다만 낭만주의는 바로 그 이성의 포기를 권유하면서 풍부한 예술적 성취를 이루었다는 점에서 더 본격적일 뿐이다.

세잔과 고흐 이후의 본격적인 표현주의자들, 즉 루오(Georges Rouault, 1871~1958), 앙소르(James Ensor, 1860~1949), 뭉크(Edvard Munch, 1863~1944), 칸딘스키(Wassily Kandinsky, 1866~1944), 말레비치(Kazimir Malevich, 1879~1935) 등은 모두 낭만주의의 자식들이다. 이들은 모두 직관과 감성에 따라 세계의 심연에 가라앉아야만 세계의 본질에 스스로를 일치시킬 수 있다고 말하며, 그 세계에 대해 표현주의로 대응한다. 낭만주의의 자기포기와 환각에의 도취는 그들 이념의 이러한 측면에 의해 정당화된다. 그들은 분별과 상식은 잠재워야 할 어떤 것이고, 또한 지성에 의한 세계의 종합 역시 무의미한 것이라고 말한다.

낭만주의는 그러나 어떤 측면으로는 하나의 오만이며 독선이고 과장이다. 우리의 지성이 실패했을 때 우리의 감성이나 직관은 성공하는가? 우리는 물론 낭만주의가 실패했다고 말할 수는 없다. 왜냐하면,

지극히 주관적인 감성을 반박할 수는 없기 때문이다. 낭만주의는 반박되기보다는 일련의 유산을 남기고는 버려지게 될 뿐이다. 우리의 지성이 때때로 우리를 오도할 때 우리의 감성은 오도하지 않을까? 그러나 문제는 지성은 반명제에 노출되지만 감성은 그렇지 않다는 데에 있다. 우리는 차가울 수 있다. 그러나 이것은 낭만주의를 논리적으로 반박함에 의해서가 아니라 낭만적 감성의 결과가 불러온 독선과 우월주의와 파시즘 때문이었다. 낭만주의가 마음 놓고 독선적일 수 있었던 이유는 이것이었다.

사실주의가 반낭만주의적counter-Romanticism인 것은 사실주의자들의 초연함과 겸허에 의해서였다. 세계에서 본질이라고 할 만한 것을 발견할 수 없다면 차라리 밖으로 드러나는 실증적 세계만을 나열하는 것이 낫다는 것이 사실주의자들의 생각이었다. 따라서 사실주의자들은 세계의 본질, 혹은 원형에 다가가기보다는 차라리 세계의 표층에 머물러 그 현상에 대해 객관적인 시지각을 보이려 애쓰게 된다. 이 사실들은 궁극적으로 명제들로 드러나게 되고 이 명제들은 다시 논리학에 의해 지배받는다. 이때 세계는 철저히 추상예술의 시대로 접어들게 된다. 그러나 이것은 20세기에 들어서의 문제이다.

유산

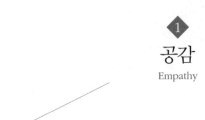

◆1
공감
Empathy

낭만주의는 감성적 인식을 강조하는 가운데 타인에 대한 이해에 있어 공감과 감성적 일치sympathy를 중요시하게 된다. 전통적인 고전적 이념에 있어 인간이란 그 자체라기보다는 그 외연적 성취였다. 고전적 이념이 위계를 형성하는 것은 실재에 대한 인식에 있어 지성이라는 매개체만을 인정하기 때문이다. 지성적 지식은 어떤 측면으로는 외연적인 것이고 객관적 평가에 노출되는 것이다.

낭만주의는 감성을 중시하는 가운데 지성의 차별성을 철폐하게 되며 동시에 동포애를 강조하게 된다. 이러한 이념이 사회적 패배자들, 노인들, 어린이들, 광인들에 대한 관심을 불러일으킨다. 패배자들이 더 순수한바 삶이 더럽혀진 것은 문명에 입각한 지성 때문이었다. "인간은 자유롭게 태어났으나 사슬에 묶여 있다."(루소) 어떤 양식인가에 패배자들이 주제로서 자주 등장한다면 그 양식은 낭만적 이념 위에 입각해 있다는 사실을 이미 말한다.

제리코(Théodore Géricault, 1791~1824)는 "광인(狂人)"을 그린

다. 그러나 거기에서의 광인은 비참하거나 비루하지 않다. 오히려 그는 정신적 공허 가운데 더 고귀하다. 그에게서는 문명의 때나 삶의 야비한 측면이 없다. 그는 분명히 우리 사회의 한 일원으로서 인정받을 만큼 고귀하다. 어쩌면 우리 누구보다 고귀하다. 광인인 만큼 순수하기 때문이다. 들라크루아는 〈키오스 섬의 학살〉에서 학살당하는 사람

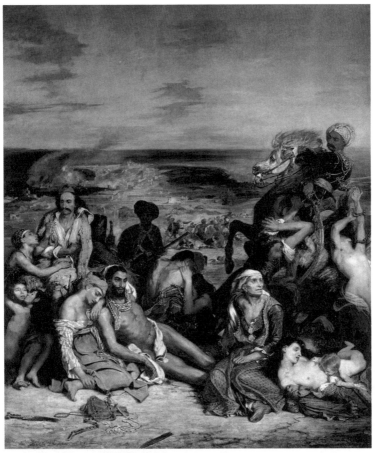

▲ 들라크루아, [키오스 섬의 학살], 1824년

들에게 깊은 공감과 애정을 보인다. 어떤 인간이나 집단의 가치는 오늘의 사회적 승리 혹은 패배에 의해 평가될 수 없다. 그들의 의의는 그들 내면의 순수함과 자기포기에 의해 높게 평가받는 데에 있다. 오스카 와일드(Oscar Wilde, 1854~1900)의 "행복한 왕자"와 안데르센(Hans Christian Andersen, 1805~1875)의 "인어공주", 도스토옙스키(Fyodor Dostoyevsky, 1821~1881)의 "소냐"는 모두 패배자이다. 그러나 그들은 패배 가운데 승리한다. 외연적 패배 가운데 내적 승리를 얻기 때문이다.

낭만주의는 또한 존재being에 대한 생성becoming의 우위를 강조한다. 헤겔(Georg Wilhelm Friedrich Hegel, 1770~1831)의 철학은 헤라클레이토스의 가치를 재평가하며 시작한다. 그는 역사는 끝없는 모순 가운데 더 큰 종합을 향해 나아가는 것이며 따라서 존재와 비존재는 같은 것이라고 말한다. 전형적인 관념론과 독일 관념론의 차이는 전자는 존재에 중심을 놓고 후자는 생성에 관심을 기울인다는 데에 있다. 우리 삶 역시 변화해 간다는 사실에 의해 그 의의를 부여받는다. 고전주의는 종점을 미리 정해 놓는다. 이것이 플라톤에게 있어서는 이데아였고 아리스토텔레스에게 있어서는 현실태actuality였다. 아리스토텔레스는 현실태를 가능태보다 선행하는 것으로 본다. 그러나 낭만주의는 상상력과 창조성에 있어 개인이 어떻게 영웅이 될 수 있는가에 대해 문을 열어 놓는다. 개인이 어느 방향으로 향할지 그리고 결국 무엇이 될지는 미지의 사실이다. 목표를 미리 설정한다는 것은 인간 역

량에 대한 딱딱한 틀이며 제한이다. 나중에 베르그송이 "그것(지성)은 생명을 수용하기에는 너무 좁고 딱딱하다"고 말할 때 거기에는 주지주의에 반대하는 낭만적 이념이 메아리치고 있다.

이러한 낭만주의 이념은 "교육"에 새롭게 적용되기 시작함에 의해 교육의 과정과 그 목표에 있어 혁신을 이루게 된다. 루소의 《에밀》이 던진 충격은 당시의 어린이들에 대한 기존의 관념을 뒤흔들었다. 우리의 순간의 삶은 이데아를 지향하는 의미밖에 없다는 고전주의자들에 대해 낭만주의자들은 거기에 이데아가 있다면 그것은 결과적으로 성취될 것이지 미리 설정될 수 있는 것은 아니라고 말한다. 그들은 현존을 살기를 권유한다. 한갓 노예의 아들에게 그가 실현할 이데아가 미리 있었다면 그것이 어떻게 로마제국 황제의 이데아일 수 있겠는가? 미천한 신분의 포병장교에게 미리 설정된 현실태란 무엇인가? 영웅은 단지 그의 상상력과 창조력과 행동에 있는 것이지 영웅의 이데아에 따른 무엇이 아니다. 그는 현존을 살았고 그 결과 초인적인 übermenschlich 영웅이 되고 말았다. 출생신분과 천품은 영웅에 대한 어떤 장애도 되지 않는다.

루소는 따라서 아이들의 교육에 있어 그들을 덜 자란 — 아직 덜 이데아적인 — 어른으로 생각해서는 안 된다고 말한다. 어린아이의 삶은 그 자체로서 존중받아야 한다. 아이들은 어른의 세계를 겨냥한 교육에 의해서가 아니라 그들만의 유희에 의해 교육받아야 한다. 어린이는 "예비 어른"이 아니라 고유의 존재이다. 그가 무엇이 되어야 한다는 틀은 미리 정해질 수 없다. 그는 단지 한껏 자랄 뿐이다.

루소의 이러한 교육이념은 교육학에 있어서 중요한 유산으로 남게 된다. 어린아이들은 훈육에 의한 것 이상으로 즐거움과 행복에 의해 키워져야 한다. 훈육은 규범을 미리 정해놓고 아이들을 그 틀에 맞추려는 시도이다. 그러나 단지 훈육만으로는 좋은 어른으로 성장할 수 없다. 그는 먼저 삶을 사랑해야 하고 삶을 살 만한 가치가 있는 것으로 느껴야 한다.

이러한 루소의 낭만주의적 교육관은 물론 모든 경우에나 옳은 것은 아니다. 어린아이에 대한 존중과 관용은 때때로 그를 의존적이고 자기중심적인 어른으로 만든다. 그럼에도 불구하고 루소의 교육학의 한 측면은 그 이후로 커다란 영향력을 행사하게 된다.

낭만주의 음악
Romanticism Music

낭만주의 시대에 이르러 모든 예술 장르 중 음악이 가장 주도적인 장르가 된다. 들라크루아나 제리코에 대해 무심한 사람들도 슈베르트(Franz Schubert, 1797~1828)나 쇼팽(Frédéric Chopin, 1810~1849)에 대해서는 상대적으로 많은 관심을 가진다. 또한, 낭만주의 시대에 이르러 음악은 귀족이나 상층 부르주아의 독점물에서 점차로 프티부르주아의 일상적인 예술이 된다. 이제 음악가들은 개인적 후원보다는 대중적 인기에 의해 살아가게 된다. 이것은 많은 사람을 수용할 수 있는 콘서트홀의 건축과 음량이 커진 악기의 도움도 받게 된다.

그러나 이러한 사회학적 고찰은 음악의 보급을 설명할 수는 있어도 음악이 다른 예술 장르를 누르고 가장 주도적인 장르가 된 사실을 설명하지는 못한다. 만약 어떤 특정 장르의 예술이 일반적 보급에 의해서라면 시나 소설이 훨씬 더 쉽게 보급되고 또한 미술 역시도 훨씬 용이하게 보급되기 때문이다. 오히려 낭만주의의 이념 자체가 음악의 내재적 성격과 일치했다고 보는 것이 — 즉 형이상학적 해명이 — 훨

씬 그럴듯하다.

낭만주의 이념은 감성의 우월성을 강조한다. 감성은 그러나 언어로 포착할 수 없는 것이다. 다시 말하면 음악은 자연에 대한 재현이 될 수 없다. 재현representation은 자연 세계로부터 개념을 추출하여 그것을 모방하는 것이기 때문이다. 이것은 물론 지성의 역할이다. 감성은 개념을 형성하지 않는다. 그것은 단지 직관이며 느낌일 따름이다. 낭만주의 시대에 기술적descriptive이고 설명적인 산문보다는 좀 더 추상적이며 관념적인 시문학이 융성한 이유도 여기에 있다. 시는 산문보다 덜 재현적이다.

음악은 언어로는 설명될 수 없는 어떤 느낌을 전하기에 좋은 양식이다. 그것은 우선 비재현적이며 강렬하게 표현적인 것이기 때문이다. 셸리(Percy Bysshe Shelley, 1792~1822)가 "시인들은 세계의 비준되지 않는 입법자이다."라고 말할 때 리스트(Franz Liszt, 1811~1886) 역시도 음악가에 대해 똑같이 말할 것이다.

여기에 더해 낭만주의와 맺어진 민족주의가 다양하고 풍부한 음악을 산출할 수 있게 한다. 말해진 바와 같이 게마인샤프트 Gemeinschaft는 공동체의 일원들로 하여금 미지의, 그리고 무조건의 일체감을 형성하게 함에 의해 그들로 하여금 공동체가 안전의 보장이나 경제적 이익에 의한 것이 아니라 하나의 "당위"이며 정언적인 것이라고 믿게 만든다. 따라서 음악가들은 그들 감각의 민속적 선율 — 민족에 내재해 있는 — 과 분위기를 가진 음악들을 작곡하게 된다.

쇼팽의 폴로네이즈Polonaise는 말 그대로 폴란드의 춤곡이며 리스

트의 헝가리 랩소디Hungarian Rhapsodies 역시 리스트의 조국의 선율들의 세련화이며, 차이코프스키(Pyotr Ilyich Tchaikovsky, 1840~1893)의 안단테 칸타빌레Andante cantabile도 러시아 농민들의 선율의 변주곡이다. 그러나 이 중 누구도 바그너의 허장성세와 독단을 이길 수는 없다. 그는 「니벨룽겐의 반지」를 통해 그들 민족의 설화를 음악으로 드러낸다. 이것은 니체가 격렬하게 비난했을 정도로 유치하고 공허한 음악적 거드름이었다. 여기에 비하면 드보르작(Antonín Dvořák, 1841~1904)이나 스메타나(Bedřich Smetana, 1824~1884)나 그리그(Edvard Grieg, 1843~1907)의 음악은 차라리 소박하고 진실했다. 독일민족에 대한 이 화려한 자화자찬은 결국 게르만족의 최후의 민족이동, 즉 양차 세계대전에 대한 음악적 정당화이다. 이것이 과격한 국민악파 음악의 결론이었다.

이념

루소의 승리
Prevalence of Rousseau

　신고전주의 시대 이래로 예술은 인식론에서 독립하여 이념으로 옮겨가기 시작한다. 계몽주의 시대와 혁명의 시대를 거치며 시민계급은 자신의 정치적이고 사회적인 운명이 선험적 규정에 입각한 것이 아니라 스스로가 만들어 가는 것임을 중세 이래로 처음으로 깨닫는다. 고대 그리스와 로마공화국 시대 때에도 평민의 소요와 복무거부 등에 의해 밑으로부터의 혁명이 가능했다. 고대 세계의 상당한 수준의 민주주의나 공화제는 이러한 반항의 덕분이었다. 오랫동안 잠자던 혁명정신은 시민계급에 의해 부활한다. 이 사람들까지도 세계관은 선택과 동의의 문제라거나 혹은 그것은 결국 강자의 이익이라는 통찰을 하지는 못하고 있었다. 시민계급 역시도 단지 보편적이고 항구적인 원칙에 대한 신념을 가지고 있었을 뿐이다. 그리고 이 새로운 원리하에서 스스로가 주인공이었다. 중요한 것은 어쨌든 세계가 스스로의 노력에 의해 바뀔 수 있다는 것이었고, 스스로가 자기 운명의 주인이 될 수 있다는 자신감이었다. 이것이 이념의 경연이 벌어진 원인이었다.

예술이 이념이 된다는 것은 예술 역시도 하나의 주의 혹은 하나의 주장이 된다는 것을 의미한다. 다시 말하면 예술양식도 매우 주관적이고 자의적이고 선택적인 것으로 변해 나간다는 것을 의미한다. 로코코까지의 예술은 동시대의 인식론과 대체로 같은 발걸음을 걸었다. 옳다고 인정되는 세계상이 예술가 스스로와 관련 없이 이미 있었으며, 따라서 예술의 양식이 여기에 준할 때 예술가의 소임은 끝나는 것이었다. 그러나 이렇게 '자연을 닮는 예술'은 새롭게 도입된 경험론적 세계관하에서는 불가능하다. 경험론하에서의 예술은 예술가들이 창조해내는 어떤 것이 된다. 이것이 '예술을 닮는 자연'의 개념의 시작이다. '예술을 닮는 자연', 그리고 궁극적으로는 '예술을 위한 예술'은 먼저 고정된 세계상이 파기되어야 가능하다. 인식론상의 경험론은 세계상을 우리 동의에 입각시킨다. 우리가 세계를 구성하고는 세계가 그것을 닮을 것을 요청한다. 이것은 마치 지도가 먼저 존재하고 도시를 거기에 준해 요청하는 것과 같고, 과학 교과서를 제시하고는 물리적 세계가 그와 닮을 것을 요청하는 것과 같다. 우리 인식이 세계를 요청한다. 우리 인식이 진공에서 존재하지 않으려면 자연이 예술을 닮아야 한다.

경험론에 기초한 인식론은 우리의 지성을 우리 감각의 가변적인 종합의 영역만으로 한정시킨다. 이때 인간 이성은 감각의 벽을 뚫고 실체에 다가가지 못한다. 이에 반해 관념론적 인식론에서는 우리 인식에서 감각의 혼연함을 제거하기를 요구한다. 다시 말하면 우리의 일상적 경험은 혼란과 불안과 동요이다. 가장 고귀한 지혜는 우리의 인식을 감각으로부터 독립시킬 때 가능해진다. 그러므로 우리 감각은 우

리의 수학적 이성을 실천적으로 합리화해주는 한에서만 의미를 지니게 된다. 그러나 경험론은 감각을 가장 중요한 인식 수단으로 본다. 중요한 인식 수단이라고 말하지만 사실은 유일한 인식 수단이다. 감각에 의한 인식은 직접적이고 생생한 것이지만 그것의 잔류물을 종합하는 우리 지성은 희미하고 의심스럽고 편견에 차 있다. "보는 것이 믿는 것"이다.

이때 감각은 우리의 한계를 말해 주는 것, 즉 우리와 실체를 가로막는 벽으로 작동하게 된다. 이 벽이 칸트의 '초월적transcendental'의 의미이다. 인간 이성은 현상세계에서의 종합으로서 '선험적 종합지식'이나 언어(비트겐슈타인의)를 갖게 된다. 흄 이후의 인간 조건은 이와 같은 것이었다. 새로운 철학은 과거의 관념론이 단지 현상의 추상적 종합을 실체로 오인했고, 날 것 그대로의 현상을 무의미한 인상으로 치부했다고 말한다. 과거의 철학자들은 현상을 바라보며 실체에 대해 말해왔다. 볼테르를 비롯한 계몽주의자들이 과거의 형이상학적 체계를 부정했던 것, 그리고 현대의 얼치기 철학자들이 거대담론을 해체하겠다고 날뛰는 것은 관념론이 지닌 이러한 문제 때문이다.

예술양식이 하나의 이념의 반영으로 변해나간 것은 예술가들의 자유와 관련되어 있다. 근대 말과 현대의 세계관은 세상에는 우리를 구할 수 있는 보편적 진리 같은 것은 없다는 주장에 의해 근대와 결별하게 된다. 근대와 구별되는 현대의 기원은 이러한 인식론의 대두와 관련된다. 이때 예술은 보편을 드러내기보다는 주장을 드러내게 되며,

지성을 통한 강제가 아니라 감성을 통한 공감을 요구하게 된다. 우리 이성은 구속력 있는 지식을 제공한다고 믿어져 왔고 예술은 이성을 닮아야 했다. 그러나 말해져 온 바와 같이 "취미판단에 구속력은 없다"는 금언에 준할 때 세계 전체가 일치하며 옳다고 할 만한 예술양식은 존재하지 않게 된다. 감성은 규정될 수 없고 또한 내밀하며 개인적이다. 우리의 지성은 구속력 있다. 따라서 그것에 대한 불신이 만연할 때 이제 무한대의 자유가 남게 된다. 예술의 존재 의의는 그것이 옳기 때문이 아니라 단순히 일군의 사람들이 여기에서 나름의 통찰과 즐거움을 구하기 때문이 된다.

이것이 앞으로 전개될 예술이 −ism이라는 접미사를 갖게 된 두 번째 동기이고 그것은 상당히 인식론적이었다. 이제 미를 결정짓는 보편적 기준은 사라졌다. 관념론하에서의 예술은 양식을 당연한 것으로 치부했다. 거기에서의 예술가들은 새로운 양식의 창조를 위해 고심할 이유가 없었다. 그것은 우리의 지성이 세계관이라는 이름으로 먼저 정립했다. 예술가는 정해진 세계관의 틀 내에서 나름의 독창성을 발휘하면 됐다. 예술은 통합된 세계에서 '아름다움의 표현'이라는 자기 고유의 기능에 전념하면 됐다. 그러나 경험론의 대두와 함께 이러한 장인적인 예술 창작의 개념은 사라지게 된다. 구속력 있는 세계관이 증발했다. 이제 예술가들은 스스로 양식을 창조해 나간다는 의무를 자유의 대가로 갖게 된다. 예술가들의 고심의 정도는 한결 커졌다. 이것이 바흐의 다작과 베토벤의 소작의 차이의 중요한 이유이다. 그리고 베토벤의 음악의 자기주장이 한껏 담긴 표현적 경향의 동기이기도 하다. 심

지어 그의 예술은 때때로 경련적이기도 하다. 이제 예술은 주의나 주장에 기초하게 되었기 때문이다.

말해진 바와 같이 루소가 역사상 처음으로 지성에 대한 감성의 우월성을 말한 철학자일 것이다. 그러나 감성의 고양은 지성에 대한 불신이라는 선결문제 해결의 오류를 지닌다. 다시 말하면 과거의 관념론자들이 지성이라는 이름으로 저질러온 독단에 대한 인식론적 고발이 감성의 자기주장에 앞서 존재해야 한다. 감성을 위한 이러한 길은 루소가 닦을 필요가 없었다. 이것은 영국 경험론자들이 누누이 강조해온 바였다. 유럽은 루소가 제시한 길을 따라간다. 심지어는 신고전주의조차도 그 감성적 내용은 낭만적 정서였다. 신고전주의는 이를테면 형식주의적인 낭만주의였고, 19세기의 본격적인 낭만주의는 자연주의적인 낭만주의라 할 만했다.

물론 낭만주의라는 새로운 양식이 필연적인 것은 아니었다. 또한, 그렇게 되어야 할 이유도 없었다. 왜냐하면 이제 예술양식과 그 정조가 하나의 선택이 되었기 때문이다. 유럽은 낭만주의를 선택한다. 칸트가 나중에 보여준 바대로 우리 지성은 실체에 육박할 수 없었기 때문이다. 이제 다른 가능성이 우리 감성에 놓인다. 그 새로운 우상은 과거 우상의 자리를 차지한다. 그러나 이것 역시 위험한 우상이었다. 더구나 그것은 그것이 가진 개인성과 내밀성 때문에 더욱 위험했다. 지적 독단뿐만 아니라 감성적 독단이 존재한다는 사실은 프랑스 혁명의 담당자들이 터무니없는 감상적 독단을 내세워 피를 뿌렸을 때, 그리고

양차 세계대전이 파국적인 결과를 불러일으키며 벌어졌을 때 불현듯이 깨닫게 된다. 그리고 그 독단 역시 이성의 독단 못지않게 위험하며 역겹다는 것도. 낭만적 영웅은 전제적 폭압을 위해 더없이 좋은 구실이었다.

세 흐름
Three Streams

칸트는 세계를 이원화한다. 물자체의 세계와 현상의 세계로. 그러나 어떤 철학자들은 세계의 이원화를 경계한다. 아리스토텔레스는 이유 없이 세계를 이원화시켰다고 플라톤을 비난하고, 오컴은 면도날을 들고는 보편개념의 세계가 따로 존재해야 할 필연성은 없다고 말한다. 세계를 둘로 나누는 것은 관념론의 특징이다. 관념론은 그것이 어떠한 종류의 관념론이든 실체의 존재를 가정하기 때문이다. 그러나 경험론의 입장에서 이것은 '근검의 원칙the doctrine of parsimony'에 위배된다. 실체의 세계는 베어져야 한다. 19세기의 경험비판론자들이나 20세기의 실용주의자들은 경제성을 말하는바, 이것 역시 근검의 원칙의 새로운 표현일 따름이다.

칸트의 철학은 칸트의 죽음 이후로 곧장 무너진다. 일군의 과학자들이 인간에게 공유되는 선험적 감성transcendental aesthetics이나 선험적 범주transcendental categories 등은 없다는 것을 실험으로 간단히 밝혔기 때문이다. 결국, 철학은 흄에게로 돌아가게 된다. 지식은 경험으

로부터였다. 이러한 폐허에서 이제 하나의 철학적 흐름이 생겨난다. 그 조류는 경험으로부터 어떻게 세계에 대한 지식이 구성되는가를 밝히는 것이었다. 이 흐름은 경험비판론empiriocriticism과 논리실증주의로 흐르고 20세기의 분석철학에 이르게 된다. 결국, 철학의 이 흐름은 오컴의 유명론과 흄의 경험론의 논리적 자손이 된다. 이들은 '존재하는 것을 존재하게 하는 원인'이나 '세계의 통일적 이해' 등에 대한 탐구를 멈추게 된다. 그것은 물어지지 말아야 할 것이었고 거기에 대한 답변은 '침묵 속에서 지나쳐야 할 것what should be passed in silence'이었다. 세계에 대한 탐구보다는 우리 자신의 인식 구조에 대한 탐구가 선행되어야 했다. 즉 세계의 실체는 무엇인가를 묻기보다는 우리가 아는 것은 무엇인가를 물어야 한다.

칸트 이후의 철학의 또 다른 흐름은 물자체에 대한 탐구였다. 이들은 인간의 고유한 인식구조가 인간됨의 숙명이라는 칸트의 가설을 거부한다. 다시 말하면 인간의 인식적 수단이 이성만은 아니라는 것이 이들의 주장이었다. 감각 기관에 의한 직접적 인식과 이성에 의한 감각의 종합에 의해 인간이 지식을 얻는다고 할 때 새로운 몇 명의 철학자들은 이성을 감성이나 본능 혹은 직관으로 대체하기를 원했다.

확실히 창세기의 신화에서 말하는 바와 같이 우리를 자연에서 몰아낸 것은 우리의 판단이었다. 만약 그 이성적 판단을 폐기하고 그 자리를 감성으로 메운다면 우리는 세계를 설명할 수는 없다 해도 세계와 하나가 될 수는 있었다. 어쩌면 세계에 대한 이해와 세계와 하나가 된다는 것은 배치되는 것이었다. 이해는 대자적 입장을 말하지만 일

체는 즉자적 공감을 말한다. 함께한다는 것은 지성이 할 수 있는 것이
아니다.

세 번째의 흐름은 아마도 가장 융성했지만 가장 무의미한 종류이
다. 대부분의 사람들은 여전히 시대착오에 잠겨 있었다. 심지어는 학
자나 예술가들도 예외가 아니다. 그들은 철학이 인식론의 덫에 걸려
들어 파산했다고 생각한다. 이들은 철학이 플라톤이나 데카르트가 했
던 것과 같은 작업이라고, 즉 '세계의 총체성에 대한 형이상학적 탐구'
라고 생각한다. 그들은 새로운 시대의 부도덕과 방종이 세계의 질서와
통합을 붕괴시켰다고 안타까워하며 자신들과 같은 지식인들이 과거의
낙원을 회복해야 한다고 주장한다. 이들은 예언자적 소명의식에 불타
고 있다. 이들이 강단 철학자거나 이상에 젖은 인텔리겐치아이다.

학문과 예술은 다수결의 문제는 아니다. 시대착오는 무식하고 분
별없는 사람들에게 속해 있다. 그러나 신념과 계몽에의 전통적인 요구
가 이들에게 자기합리화의 기회를 준다. 항상 그래 왔던 것처럼 이들
이 도덕과 발언권의 독점자들이다.

칸트가 세계에 대한 선험적 인식의 가능성을 주장한 마지막 철학
자일 것이다. 칸트 이후의 철학자는 그가 어떤 입장에 있는 철학자라
할지라도 세계의 종합을 말하기 위해서는 먼저 우리 인식의 선험성을
가능하게 하는 가설을 발견해야 할 뿐만 아니라 그 가설이 실증적 검
증에서 살아남도록 해야 했다. 그러나 이것은 불가능했다. 우리 지식
이 우리 경험에 준하여 모두 설명될 수 없다는 사실이 분명하긴 하다.

우리는 수동적인 입장에서 감각인식의 먹이가 되지만은 않는다. 무엇인가가 경험을 종합하고 또한 종합할 가치가 있는 경험을 먼저 취사선택한다. 현대는 이 종합적 구성력에 대해 모르고 있고 또한 알려고도 하지 않는다. 왜냐하면, 알 수 없기 때문이다. 아마 이것의 정체가 확연한 것으로 드러난다면 우리는 다시 한번 통합된 세계를 살 수 있을 것이다.

칸트 이후에 현상의 세계로 탐구의 가능성을 제한하는 흐름 — 유명론에서 시작해서 실증주의로 흐르는 계보에 위치하는 — 에 전념하는 일군의 철학자들은 지식의 근원을 캐기보다는 지식의 완결성을 가능하게 하는 외적 동기를 탐구한다. 다시 말하면 그들은 무엇이 지식을 가능하게 하느냐고 묻기보다는 현존하는 지식 체계를 정당화하는 동기는 무엇인가를 묻는다.

세계를 설명하는 지식체계가 존재한다. 그것이 어떠한 종류의 것이건 설명 없는 세계는 우리가 존재하지 않는 세계이다. 우리의 존재란 곧 세계에 대한 설명이다. 이것이 새로운 선험성이다. 세계에 대한 설명이 없을 수는 없다. 그것은 인간의 존재 조건이다. 칸트 이후에는 세계를 단지 실증적인 것으로 먼저 제한한다. 과거에는 "존재하는 것을 존재하게 하는 제1원리"나 "세계의 본질" 등에 대한 탐구를 해왔지만 이것은 모두 물자체에 속한 것이다. 그것은 우리의 탐구 대상이 아니다. 왜냐하면, 그것들은 우리 경험적 인식의 대상이 아니기 때문이다. 그러므로 세계를 설명하는 지식 체계는 우리가 과학이라고 이름 붙인 학문체계이며, 이제 과학은 세계의 설명에 있어 특권적인 입장에

있게 된다. 즉 철학은 더 이상 세계의 해명을 하지 못한다. 왜냐하면 모든 과학의 의문이 해결되어도 삶의 여러 문제는 그대로 남기 때문이다.

이제 철학은 "과학적 지식이 세계를 설명할 수 있는 것은 어떻게 해서인가?"를 묻게 된다. 다시 말해 과학철학이 전체 철학이 된다. 이러한 방향으로의 인식 전환에 의해 형이상학이나 윤리학, 미학, 정치철학 등은 존재 의미를 잃는다. 이러한 것들은 품어도 소용없는 의문을 품었으며, 알 수 없는 것을 알 수 있다고 주장해왔고, 답변할 수 없는 질문에 답변해왔으며, 스스로가 마치 신이라도 된 양 행동해왔다. 실증주의로의 흐름 가운데 이러한 학문은 존재 이유를 잃으며 심지어는 혐오와 경멸의 대상이 된다. 누구도 본질에 대해 말해서는 안 되는 것이었다.

이제 예술은 종합하거나 설명하려 해서는 안 된다. 예술의 임무는 표현에 있다. 예술 역시도 과학과 마찬가지로 사물과 사태의 표면에 머무르며 감각인식상에 드러나는 사실만을 어떤 가치평가 없이 표현해야 한다. 그것은 더 이상 "왜"를 물어서는 안 된다. 단지 "어떻게"에로 관심을 제한해야 한다.

문학의 경우 형용사와 부사는 불가피한 경우가 아니라면 그 사용이 기피되어야 한다. 왜냐하면 형용사와 부사는 설명이며 평가이기 때문이고, 그러므로 실증적 중립성을 잃는 것이기 때문이다. 가장 이상적인 문장은 명사만으로 이루어져야 한다. 명사만이 그나마 실증적 대상이다. 다른 품사는 설명을 위해 도입된다. 그러나 이것들은 면도날

의 세례를 받아야 한다. 심지어는 여기에서는 명사조차도 관념적 두터움을 가져서는 안 된다. 그것은 표층으로서의 명사일 뿐이다. 예술에 있어서의 '오컴의 면도날Ockham's Razor'은 본질에 대한 육박에 대해 행사된다. 본질에 다가서려는 시도는 철학에 있어 무용할 뿐만 아니라 오만한 시도인 것처럼, 예술에 있어서도 터무니없는 시도이다. 어차피 본질은 신비이다. 우리에게 가능한 것은 그것이 드러나는 양상의 포착 정도이다. 그러므로 감각적 인식상에 드러나는 실증적 사실의 건조한 묘사만이 문학이 할 수 있는 전부이다. 그것은 매우 직접적인 것이긴 하지만 그 묘사의 대상은 신비 속에 머무르게 된다. 왜냐하면 표면만 묘사되므로.

이러한 흐름이 사실주의로의 흐름이다. 예술사상의 사실주의로의 전환은 일반적으로 말해져 온 것처럼 당연한 것도 아니고 이해가 그렇게 용이한 것도 아니다. 먼저 "사실"이라고 말할 때 그것이 무엇을 의미하는가를 알아야 하고, 또한 예술양식이 사실주의로 이르게 되는 필연적 동기에 대한 이해가 있어야 한다. 모든 예술가는 사실을 묘사한다고 믿는다. 그럼에도 불구하고 어떤 양식인가가 특별히 "사실주의"가 되는 이유는 사실이라는 것에 특별한 의미가 부여되며 동시에 사실이 아닌 것에 대해서도 특별한 의미가 부여되기 때문이다. 19세기의 사실주의자의 입장에서는 플라톤적 이념이나 거기에 입각한 고전적 표현은 사실적인 것이 아니다. 왜냐하면 그것은 종합이며 판단이고 평가이기 때문이다. 이것이 불가능한 것은 철학자에게뿐만 아니라 예술가에게도 마찬가지이다. 본질과 실체에 대해 알 수 있다는 신념이 종

합과 평가를 부른다. 그러나 이것은 시대착오이며 오류이다. 사실은 객관적이고 중립적이며 따라서 인간의 관념에서 자유로워야 한다. 사실주의는 객관적이고 선입견 없는 감각인식만이 객관성을 보장할 수 있다는 이념이다.

이것이 칸트가 자신의 철학에서 부분적으로 수용한 흄의 경험론의 예술적 카운터파트이다. 결국, 칸트 이후의 철학의 한 흐름은 다시 흄으로 돌아간 것이고 이 철학은 경험비판론과 논리실증주의가 된다. 예술사상의 사실주의는 이 흐름 위에 얹히게 된다.

이러한 사실주의적 흐름에 상반되는 다른 하나의 중요한 흐름이 있다. 칸트는 물자체의 세계를 우리 인식에서 배제한다. 그것은 경험적 인식 대상이 아니라는 간단한 이유에서다. 흄과 칸트의 철학은 전통적인 주지주의가 어느 지점에서 그리고 어떤 방식으로 제한되어야 하는가를 명백히 보여준다. 실체로부터 유리되어 우연적인 삶을 덧없이 살아야 하는 것이 인간의 운명인 것은 분명해 보였다. 이러한 인식론은 존재론적인 견지에서 결국 절망적인 자기포기를 받아들일 것을 요구한다. 이 세계관이 받아들여질 수 있을 것 같았다. 그리고 많은 사람들이 받아들였다. 예술사상의 로코코는 이러한 절망을 배경으로 한 유희이다. 낭만주의는 전통적인 지성도 새로운 절망도 모두 거부한다.

예술사상의 낭만주의는 그러나 현상의 세계에 머무른 채로 무의미를 운명으로 살아가는 삶에 대한 거부이다. 낭만주의는 일단 기존의 모든 것에 대한 반항이다. 데카르트가 도입한 기계론적 합리주의에 대

한 반항이며, 계몽주의의 유물론적 회의주의에 대한 반항이며, 실증주의에 대한 반항이며, 심지어는 앞으로 전개될 모든 종류의 현대적 삶의 양식과 문명에 대한 반항이다. 그것은 감성feeling을 갖지 않는 모든 것에 대한 반항이다.

사실주의는 신념 없는 삶을 받아들인다. 사실주의자들은 존재와 세계의 실체와 본질에 대한 어떤 희구도 없이 살기를 원한다. 왜냐하면 그러한 희구가 결국 독단을 불러들이기 때문이다. 그러나 낭만주의자들은 이러한 사실주의적 삶의 양식을 비판한다. 낭만주의자들이 보기에 사실주의자들의 초연하고 의연한 자기포기는 오만에 지나지 않는다. 물론 사실주의자들은 세계의 표면에만 머무른다고 주장함에 의해 스스로를 겸허하다고 생각한다. 그러나 낭만주의자들에게 이것은 "오만한 겸허arrogant modesty"이다. 어떻게 삶의 의의와 세계에 본질에 대한 의문 없이 삶을 살아간다는 말인가? 자기 기원에 대해, 자기 소멸에 대해, 실체에 대해, 그리고 우주의 생성과 소멸에 대해 어떤 의문 없이도 삶이 가능하다는 주장이 어떻게 겸허한 삶의 태도라고 말해질 수 있는가? 그것은 새로운 견유주의이자 오만한 스토이시즘이다.

낭만주의자들은 칸트가 불가지라고 경계를 표시해놓은 그 영역 안에 들어가기를 원한다고 또 들어갈 수 있다고 말한다. 먼저 이성을 폐기해야 한다. 그러고는 우리 영혼 속에 솟구치는 감성과 정열에 몸을 맡기면 된다. 세계에 위계는 없다. 인간은 이성의 기준에 의한 도상적 우월권을 포기하고 자연의 일부가 되는 것이 낫다. 그렇다고 인간이 동물이 되는 것은 아니다. 인간은 감성을 지니고 있다. 이것에 의해

세계는 우리에게 모습을 드러내게 되고 우리는 세계와 하나가 된다.

낭만주의와 사실주의 모두 동일한 지점에서 출발한다. 세계를 지적으로 통합할 수 있다는 신념의 붕괴 없이는, 다시 말하면 우리 지성은 세계에 대한 선험적 인식을 가질 수 있다는 신념의 붕괴 없이는 사실주의도 낭만주의도 있을 수 없었다. 낭만주의에서 사실주의로의 이행이 하나의 연속적 발전이냐 혹은 반명제냐는 질문이 예술사상에 계속 있어 왔다. 이러한 질문에 대한 답변은 절충적인 것이 될 수밖에 없다. 왜냐하면 지성의 전능성을 부정한다는 점에서는 두 사조는 연속선상에 놓이지만 그 대안으로 제시하는 인식 수단은 서로 다르기 때문이다. 낭만주의는 감성에 의해 세계의 본질을 포착할 수 있다고 믿는다. 그러나 사실주의는 세계의 포착 가능성 자체를 부정한다. 사실주의자들은 오로지 표층에 머물 수밖에 없는 것이 인간 운명이기 때문이라고 말한다. 그 표상을 분별 있게 종합하는 것만이 유일하게 우리에게 허용된 삶이라고 말한다.

제3의 길이 있다. 그것은 무지와 위선 혹은 자기기만에 기초하는 새로운 예술의 발생이다. 만약 예술사가 유의미한 예술적 흐름에 대한 탐구라면 이러한 예술은 여기에 자리가 없다. 그것은 사회학의 문제이지 예술사의 문제는 아니다. 그것들은 먼저 예술이 아니기 때문이다. 여기에서 이러한 예술이 논의되는 이유는 나중에 현대예술의 발생은 이것과 뗄 수 없는 관계에 있기 때문이다. 이 예술이 키치Kitsch이다. 유의미한 모든 현대예술이 이 사이비 예술과 힘겨운 투쟁을 해왔

다. 이러한 사이비 예술의 대두에는 두 가지 동기가 있다. 하나는 인식론적인 것이고 다른 하나는 사회경제적인 것이다.

종합은 해체보다 이해하기도 받아들이기도 쉽다. 거기에는 손에 잡히는 어떤 것이 있으며 희구와 원망wish의 대상으로서의 어떤 확정적인 것이 존재한다. 종합에 의한 세계상은 먼저 세계에 대한 관념적 토대를 제공하며 깔끔하고 귀족적인 기하학적 도상을 제공한다. 세계의 도상 가운데 인간은 존재론적 의의를 가지게 된다. 이러한 세계는 유의미하고 필연적인 세계이다. 자기 삶과 자기활동의 유의미는 필연적 세계를 전제한다. 그리고 이 필연적 세계는 다시 관념적 실체를 전제한다. 이 관념적 도상 가운데서 우리의 삶은 가치를 획득하게 된다. 다시 말하면 우리 삶과 죽음은 거대하고 질서 잡힌 우주의 일부분으로서의 의미를 획득한다.

그러나 종합된 것으로서의 세계의 파산이 종종 형이상학적인 탐구 끝에 발생하곤 한다. 인간은 때때로 위안보다는 진실을 더 소중히 하고 폭로 가운데서 오히려 위안받는다. 실체는 환각이었다. 그것은 우리 희망이 허공에 던져 넣은 신기루였다. 위안을 위해 거짓 신념이 필요했던가? 이러한 의심이 우리 안으로 파고들 때 세계 안의 모든 것은 해체되고 각각은 스스로에게로 후퇴해 들어간다. 일단 해체가 시작되게 되면 인간은 자기 자신 속에 갇히게 되고 만다. 삶은 없고 살아가는 각각이 있을 뿐이고, 구원은 없고 구원을 구하는 각각이 있을 뿐이며, 의미는 없고 의미를 찾아 나선 분투만이 있을 뿐이다.

인간은 이상주의 가운데 편안하다. 거기에서 인간은 삶의 의의를

발견하고 살아갈 이유를 발견한다. 해체는 먼저 이상주의를 파괴한다. 이러한 세계관은 쉽게 받아들이기 어렵다. 그것은 먼저 자기포기를 의미한다. 삶은 무의미이고 우리가 신념을 부여할 만한 지식은 없다. 세계가 우연이고 내가 우연이다. 무지는 지식의 결여가 아니라 용기의 결여이다. 삶의 부조리를 냉정하게 바라보며 의미가 박탈된 자신을 바라보기 위해서는 용기가 필요하지만 대부분은 이러한 용기를 갖고 있지 않다. 이때 거짓 의미가 진정한 의미로 포장된 채로 제시된다. 다시 말하면 우리가 세계의 실체를 알 수 있다고 주장하는 철학과 예술과 종교 등이 생겨난다. 이것이 키치Kitsch이다.

이러한 사이비 철학은 감상적 이상주의자들에게 호소력이 있다. 삶이 어떠한 것인가를 먼저 살피기보다는 삶은 조건 없이 유의미하고 아름다워야 한다고 주장하는 사람들이 싸구려 이상주의자들이다. 키치는 이러한 헛된 이상주의에 기초해서 생겨난다. 키치는 "고상함을 가장하는 싸구려 예술"인바, 그것은 세계와 나 사이에 엄연히 존재하는 긴장이 마치 존재하지 않는 듯이 말한다. 그것은 감상의 이불로 부조리를 덮는다. 키치는 시대착오이다. 그것도 위선적인 시대착오이다.

싸구려 예술이 존재해왔다. 문제는 낭만주의 시대 이래로는 고상함을 가장하는 천한 예술이 폭발적으로 증가했다는 데 있다. 낭만주의는 그 이념에 있어 그렇게 귀족적이지 않다. 또한 낭만주의의 주정주의와 개인주의는 예술에 대한 모든 종류의 보편적 기준을 폐기한다. "취미판단에 구속력은 없다."는 칸트의 발언 자체가 낭만주의의 소산이다. 그러나 이 금언은 사이비 예술을 옹호하기 위한 것은 아니었

다. 구속력이 없다는 말과 수준이 무차별이라는 말은 같은 것이 아니다. 물론 감식안이 떨어지는 사람도 나름의 예술을 즐길 권리를 가진다. 그들에게는 그들의 예술이 있다. 문제는 이 수준 낮은 사이비 예술이 진지한 예술로 위장한다는 데에 있다.

통속적인 예술은 일반적으로 스스로가 통속적이라는 사실을 인식하고 있다. 그것이 스스로에 대해 그렇다고 말하는 한 거기에는 어떤 위험도 없다. 그것은 하나의 상품일 뿐이다. 위선이 가장 큰 위험이다. 위선이 싸구려 감상이나 악덕을 선으로 포장하듯이, 키치는 조잡하고 피상적인 예술을 고급예술로 위장한다. 이것이 위험한 이유는 이것은 사람들로 하여금 천박한 자기만족에 잠기게 하면서 삶이 부딪히고 있는 문제를 덮어 버리기 때문이다. 이것이 건강한 불행을 병든 행복으로 바꾼다.

산업혁명과 정치혁명은 예술 감상자층을 폭발적으로 증가시켰다. 상당한 수준의 경제력을 갖춘 예술 애호가들의 수가 혁명이 불러온 생산성의 폭발적 증가와 더불어 큰 폭으로 증가되었다. 그러나 양의 증가와 더불어 질은 저하되었다. 감상자들은 엄청나게 늘었지만 일반적인 감상자의 수준은 오히려 후퇴했다. 왜냐하면 감상자가 많아질수록 수준은 다수에 맞춰질 수밖에 없기 때문이다. 진정한 예술의 애호가층은 어떤 시대에서고 매우 얇다. 심미적 안목은 부나 교육에 의해 증진되지는 않는다. 심오하고 가치 있는 작품을 알아보는 사람들은 감상의 기회와 상관없이 언제나 소수였다. 그러나 자기기만과 허영은 대부분의 사람의 악덕이다. 이러한 사회적 상황이 키치의 토양이었다. 소수

의 천재적 작품과 소수의 애호가가 예술과 관련된 전형적인 사회적 상황이었다. 애호가는 폭발적으로 증가했으나 가치 있는 예술 작품은 그렇지 않았다. 다행히 대부분의 애호가는 예술을 알아볼 안목이 없었다. 오히려 대부분의 애호가들은 안일하고 자기위안적이고 시대착오적이고 위선적인 작품을 더 좋아했다. 이들의 요구를 키치가 맞춰 주었다.

이성과 감성
Reason & Emotion

예술사를 좀 더 커다란 시간 단위로 쪼갠다면 신고전주의 역시도 낭만주의 이념의 전개 과정의 일부로 보아야 한다. 신고전주의는 지성이 아닌 감성에도 질서와 규율이 가능하다는 이념에 의해 도입되었지만 이러한 신념은 나폴레옹의 대관과 왕정복고에 의해 곧 붕괴한다. 이제 낭만적 이념은 고전적 형식을 털어버리고 고유의 형식을 구축해 나가는바, 그 형식은 어떤 일관된 형식도 존재하지 않는다는 새로운 형식이었다. 이것은 예술의 역사에 있어 신기원을 이룬다.

여태까지의 인류의 역사는 관념론적 신념과 유물론적 회의주의를 왕복하는 것이었다. 이 경우 주제는 인간 이성이 구축하는 통합적 확립과 그 붕괴에 있었다. 그러나 새로운 시대는 이성에 대한 신념 대신에 다른 종류의 신념을 새롭게 불러들이는바, 그것은 직관, 본능, 느낌 등의 종합인 감성emotion이었다. 역사상 처음으로 이성에 대응하는 새로운 세계 파악의 매체가 등장했다.

우리가 인간 이성 혹은 순수이성이라고 말할 때 이것은 이를테면

수학적 이성이다. 우리가 우리 이성에 세계와 자아의 포착에 관한 전권을 부여한다면 이성은 먼저 어떤 경험에의 호소도 없이 스스로의 사변에 의해 하나의 체계 — 유클리드 기하학과 같은 — 를 구축하고는 이것이 세계의 원형이므로 세계는 이것을 모방해야 한다고 말한다. 여기에는 순수한 형태에 있어 어떤 질료의 개입도 용납되지 않는다. 이 원형이 아리스토텔레스가 말하는 자연이며 동시에 이것을 본래적인 자연으로 삼는 철학이 실재론적 혹은 합리론적 철학이다. 이 철학에서는 수학적 구도의 세계가 선험적으로 존재하는 본질적인 세계이다.

이러한 철학에 준하는 예술이 고전주의이다. 인간 이성이 수학적 투명도를 내세워 세계의 본질과 규준을 제시하듯이 고전주의 역시도 가장 규범적이고 대표되는 세계를 기하학적으로 묘사하며 세계의 여러 변천과 다양성을 무의미로 돌리면서 자신의 세계관을 실재하는 것으로 여긴다. 그러므로 고전주의적 예술은 건물의 설계도가 건축적 기호만을 제시하듯이 세계의 골조 — 일종의 기하학적 도상 — 를 주된 것으로 제시하고, 또한 그 설계도가 정적이고 절대적이듯이 고전주의 예술 역시도 정적이고 절대적이라고 주장한다.

고전주의적 이념의 사회적 카운터파트는 계급적 위계질서이다. 세계에는 지성에 준한 가장 규범적이고 고귀한 존재가 있는바 이 계급이 귀족계급이다. 그러므로 인간 이성의 우월성에 대한 신념은 곧 사회의 위계적 질서에 대한 신념을 부른다. 여기에 더해 이성의 실재론적 기능은 이러한 사회적 위계질서를 마치 우리 이성이 선험적이듯이 신성불가침한 본래적인 것이라고 말한다.

마키아벨리는 정치권력에서의 실재론적 이념의 위선과 무용성을 폭로했다. 현존하는 사회적 위계나 질서 혹은 그 통치 권력의 부정이 마키아벨리의 의도는 아니었다. 오히려 그는 강력한 통치 권력의 필요성을 주장했다. 그리고 그것이 강력해지기 위한 수단을 제시했다. 그러나 결과는 의도를 훨씬 지나치게 된다. 그러기 위해서는 먼저 정치권력을 간결하고 솔직한 것으로 만들어야 했다. 그는 정치권력에 부가되어 있는 실재론적 보편자를 면도날로 베어냈을 뿐이었지만 이것은 신에 붙어 있는 보편자를 베어냄에 의해 지상 세계에서는 오히려 세속주의를 불러들이게 되는 결과를 불러온 오컴의 철학이 신학에 대해 한 것과 같은 일을 정치권력에 대해 한 것이 되었다. 그의 정치 철학은 윤리학에서 독립하게 됨에 따라 속되고 노골적인 것이 되고 말았다. 마키아벨리가 불러들인 충격은 주로 이 때문이었다. 그는 한마디로 "정의는 강자의 이익"이라는 칼리클레스(Callicles, 5th century)와 트라시마코스(Thrasymachus, BC459~BC400)의 금언을 예증과 더불어 확증했다.

루소의 독창성은 정치권력의 영역에 제3의 길을 제시했다는 데 있다. 실재론적 관념론자들이 정치권력은 이성이 구축한 선험적 보편자에 기초한다고 말하고, 소피스트들이나 마키아벨리가 정치권력은 힘에 기초한다고 말할 때, 루소는 그것은 인간의 고유한 감성에 기초한다고 말한다. 인간은 천성적으로 선하지만 문명이 그것을 타락시켰으므로 이성은 마땅히 경계되어야 하고 인간의 선천적인 고결성은 문

명을 벗어나서 순수해질 수 있다고 루소는 말한다. 소위 말하는 "고귀한 야만인noble savage"의 새로운 영웅은 이렇게 탄생한다. 샤토브리앙은 르네라는 주인공을 통해 그것을 보여주며 현대의 포카혼타스는 그의 여성적 대응물로 오늘날에도 유행하고 있다.

미국과 프랑스의 혁명은 이 제3의 이념에 기초한 것이었다. 또한, 프랑스의 신고전주의는 이러한 루소의 이념이 굳건하고 항구적인 틀을 가질 수 있다는 혁명주의의 환상에 기초한 것이었다. 예술사에 있어서의 신고전주의의 의의는 크지 않다. 그것은 위고전주의pseudo-classicism이다. 환상에 기초했기 때문이다. 군주의 권력이 신성불가침한 것이 아니듯 인권도 천부적인 것은 아니었다.

그러므로 두 개의 낭만주의가 존재한다. 하나를 정치적 낭만주의라고 한다면 다른 하나를 예술 고유의 낭만주의라고 할 만하다. 정치적 낭만주의는 고전주의의 냄새를 풍긴다. 심지어 들라크루아의 〈사르다나팔루스의 죽음〉이나 〈미솔롱기 폐허의 그리스〉 등의 낭만주의 전성기 때의 작품에서조차도 다비드가 이룩한 고전적 성취가 상당 부분 보존되어 있다. 그러나 프랑스 혁명이 그 궁극적 이념에 있어 좌절로 끝나고 권력이 중산층에게로 교체되어 나갈 때 우리가 전형적인 낭만주의로 부를 만한 것들이 시작된다. 이때 낭만주의는 고전주의에 대한 본격적인 반명제를 형성한다. 이 낭만주의는 혁명기의 "집단적 낭만주의"에 비해 아마도 "개인적 낭만주의"라 할 만하다.

중요한 것은 낭만주의 이념은 흄에게서 비롯된 회의주의에 대

▲ 들라크루아, [미솔롱기 폐허의 그리스], 1826년

▲ 들라크루아, [사르다나팔루스의 죽음], 1827년

해서도 반명제를 형성한다는 사실이다. 낭만주의는 고전주의의 이성과 합리주의에 대해서는 느낌과 감성과 상상력을 내세움에 의해, 회의주의의 향락과 세련과 극기주의와 분별에 대해서는 정열과 과도함 eccentricity을 내세움에 의해 반명제를 형성한다. 오스카 와일드는 "과도함만큼 성공적인 것은 없다."라고 말한다.

　　루소가 이성 대신에 감성을 불러들인 것은 이성이 만든 합리적이라고 말해지는 문명이 오히려 사회적 불평등과 차별을 불러왔고, 선천적인 인간의 선을 왜곡시켰다는 이유였다. 그는 이성은 인위적이고

비인간적인 것이지만, 감성은 자연적이고 인간적인 것이라고 생각했다. 그가 자연으로 돌아가자고 말할 때 그것은 감성을 인간 본연의 특질로 삼자는 호소였다. 이러한 루소의 호소가 큰 반향을 일으킴에 따라 그것은 단지 정치적인 문제뿐만 아니라 문화 전체의 문제가 되어 나가고, 궁극적으로는 역사상 처음으로 본격적인 주정주의의 시대가 시작된다.

루소의 주장은 과거의 목가적 동경과는 차원을 달리하는 것이었다. 문명에 지친다는 것과 문명을 부정한다는 것은 같은 차원의 문제가 아니다. 목가적 동경은 오히려 유물론적 회의주의의 결과이다. 그것은 로코코 예술가들이 애호하는 주제이다. 루소의 주장은 문명을 벗어난 잠깐의 휴식을 말하는 것이 아니다. 그는 문명의 폐기를 말한다. 만약 그가 많은 역사가에 의해 말해져 온 바대로 또다시 변주된 아르카디아를 말하고 있다면 그의 철학이 그렇게 큰 파괴력을 지니지는 못했을 것이다. 그의 이념의 영향력은 대단했다. 그리고 이 기간은 무려 백 년(1770~1870)에 걸쳐진다.

주지주의하에서 기대되는 것은 "보편"과 "전형"이다. 이러한 개념들은 이성의 소산이다. 그러나 이러한 주지주의의 대응물들은 주정주의하에서는 구태의연함과 무의미한 것으로 경멸받는다. 수학은 세계의 주인이 아니라 세계의 하인이다. 그것은 실재하는 대응물을 갖지 못한다. 그것은 단지 우리가 채용하는 약속된 언어일 뿐이다. 우리는 세계를 묘사하기 위해 다른 언어를 쓸 수도 있었다. 현존하는 수학은 단지 선택된 것이었다. 지성의 주인인 수학의 정체는 겨우 그것이었다.

감성은 추상적인 세계보다는 직접적이고 감각적인 세계에 공감한다. 그러므로 낭만주의적 주정주의는 세계에 흩어진 각각의 개별자에 관심을 기울인다. 중요한 것은 머리가 아니라 심장이고 과학이 아니라 예술이다. 과학은 보편자를 통해 개별자를 거기에 귀속시키지만 예술에 있어서는 개별과 각각의 집합이 전체 세계이다.

지성과 상상(분석과 종합)
Intelligence & Imagination

낭만주의는 지적 실재론을 거부하면서 감성적 실재론을 받아들인다. 낭만주의가 흄이 불러들인 회의주의와 동일한 이념을 표방하는 것은 지적 실재론의 거부에 있지만, 동시에 흄의 견해와 다른 점은 다른 하나의 새로운 실재, 즉 감성이라는 우상을 불러들였다는 데에 있다. 흄이 루소에게서 우정을 발견한 것은 루소가 공허한 형이상학적 체계와 구시대적 독단이 기초하는 지적 실재론을 거부했다는 점에 있지만 동시에 흄이 루소와 불화를 겪을 수밖에 없었던 것은 흄이 회의주의에 머물며 일체의 실재를 부정한 반면에 루소는 감성이라는 새로운 실재를 불러들였다는 데에 있다. 냉정하고 냉소적인 경험론자의 입장에서 감성은 새로운 우상 외에 아무것도 아니었다.

낭만주의는 신고전주의에 의해 경멸받고 오해받은 바로크를 재발견하고 그 가치를 재정립한다. 바흐의 많은 곡들은 낭만주의 시대가 돼서야 공개적으로 초연의 기회를 잡는다. 멘델스존(Felix Mendelssohn, 1809~1847)에 의한 「마태 수난곡」의 재발견은 음악사에

서 중요한 사건이다. 그것은 무려 백 년간이나 잠자고 있었고 어쩌면 망각 속에 소멸될 수도 있었던 창조물의 재탄생이었다. 르네상스가 고전고대를 재발견한 것처럼 낭만주의는 바로크를 재발견한다. 그러나 낭만주의의 바로크 열광에는 우리가 주의해야 할 사항 — 아마도 낭만주의자들 자신도 의식하지는 못했을 — 이 있다. 낭만주의는 신고전주의의 정적이고 고정된 세계상에 대한 반명제로서의 바로크를 받아들인다. 그러나 그것은 바로크가 입각한 세계의 운동 법칙의 실재성을 받아들인다는 의미는 아니다. 오히려 반대이다. 낭만주의와 바로크는 둘 다 고전주의의 정적인 규범을 부정한다는 점에서, 그리고 어떤 실재를 전제한다는 점에서 의견이 같다. 그러나 그 실재의 성격에 관한 견해에 있어서는 서로 전적으로 다르다.

낭만주의는 신고전주의의 정적이고 규범적인 세계상을 부정하는 한편 거기에 내포되어 있는 감성과 열정은 수용하고 — 사실상 그것이 낭만주의의 기초를 이루는바 — 바로크 이념으로부터는 그것의 역동성과 변화상을 수용하지만 그것의 또 다른 요소인 합리주의는 부정한다. 합리주의는 인간 지성의 분석적 역량에 기초한다. 낭만주의는 모든 이성을 부정하지 않는다. 낭만주의가 부정하는 것은 단지 분석을 행할 때의 인간 지성이다. 기계론적 합리주의의 세계상은 시계 장치로서의 세계이다. 시계의 많은 부분들이 인과율에 의해 운동하듯이 세계 역시도 여러 대상들이 인과율에 의해 정해진 운동을 한다. 그러므로 세계상에 대한 우리의 탐구는 먼저 세계를 각각의 부품으로 분석한다는 것을 말한다. 낭만주의가 받아들일 수 없었던 것은 세계에 대한 이

러한 분석이었다.

물론 분석은 기계론적 세계관의 문제만은 아니다. 분석은 아마도 인간 지성이 거의 태생적으로 행사하는 사물에 대한 이해의 기본적 수단이다. 우리는 예를 들면 x^3-x^2+x-1의 정식을 $(x^2+1)(x-1)$로 분석하고는 그 의문의 정식은 단지 x^2+1과 $x-1$의 곱으로 설명된다고 할 때 x^3-x^2+x-1에 대한 상당히 만족스러운 성과를 얻었다고 생각한다. 분석의 최종단위에 모든 것이 담겨 있다. 정수론에서의 소수prime number에 대한 탐구가 중요한 것은 그것이 분석의 최종단위이기 때문이다.

우리는 물리학에서 대상이 먼저 분자 단위로 잘리고, 분자는 다시 원자 단위로, 원자는 다시 핵과 전자로 분석되는 과정을 진행하며 분석의 최종결과가 사물 그 자체일 것으로 생각하고, 생물학에서는 생명현상이 세포 단위로, 세포는 다시 핵과 미토콘드리아 등으로 분석되어 나갈 때 생명현상의 이해에 있어 커다란 성취를 거두고 있다고 생각한다. 그러나 낭만주의는 이러한 분석의 과정 속에서 유기체로서의 종합성은 소멸된다고 믿는다. 사실 생명현상은 단지 물질적 기초의 문제는 아니다. 거기에는 물리화학적으로 분석될 수 없는 생명 고유의 것이 있다.

합리론적 사고가 모든 대상, 심지어는 생명체조차도 무생물로 치부하는 데에 반해 낭만주의는 무생물조차도 하나의 유기물organism로 본다. 이것은 아리스토텔레스의 자연관이 오랜 망각 끝에 재탄생했다는 것을 의미한다. 아리스토텔레스는 모든 대상의 성장과 변화에 대

해 생물학적 모델을 부여한다. 모든 대상에는 하나의 정향성(그가 엔텔레케이아라고 부른)이 있으며 대상의 운동과 변화는 그 정향성의 충족에 있다고 말한다. 물론 아리스토텔레스는 그 변화의 결과에 대해 변화 이전에 존재하는 형상(Form, 이데아)을 가정함에 의해 그의 유기체적 세계관에도 불구하고 결국은 전체적으로 플라톤적 관념의 세계로 돌아가지만 어쨌든 그의 자연관은 고정된 기하학적 현상에 세계의 근원성을 부여하는 무기물적 세계관과는 현저하게 다른 것이었다.

낭만주의자들은 이를테면 부품으로 분석되는 시계라는 개념보다는 부품을 그 일부로 가지고 있는 시계라는 개념을 세계에 부여한다. 분석은 차이와 개별성을 말하는바 낭만주의가 부정한 것은 바로 이것이었다. 낭만주의는 차이를 넘어서는 조화와 통합, 즉 종합synthesis에 대해 말한다. 어떤 대상에 대해 낭만주의자들은 그것을 예비된 분석으로 보는 합리주의자들과는 견해를 달리하며 그것을 단지 있는 그대로의 전체성을 가진, 스스로 존재하고 변화하는 유기물로 본다. 실러는 "환희여, 그대의 마술은 세계의 관습이 갈라놓은 것을 하나로 만드는 것. 그대의 부드러운 날개가 머무는 곳에서 우리 모두는 동포가 되도다."라고 노래한다. 실러는 종합하고자 한다. 종합된 것이 실체이며 그것은 바로 세계이다.

이성은 직관의 결과로서의 종합에 대한 기능이 없다. 그것은 분석한다. 그러므로 종합은 직관이나 감성에 의한 것이어야 한다. 합리주의자들은 x^3-1을 $(x-1)(x^2+x+1)$ 등으로 분석하고 $54 = 2 \times 3 \times 3 \times 3$ 등으로 분석하여 각각이 더 이상 분석 불가능한 최종단위의 묶음에까

지 이르렀을 때 그들의 과업이 끝났다고 생각하며, x^3-1이나 54 등의 복합적 대상은 완전히 정체를 드러냈다고 믿는다.

그러나 이러한 분석은 두 개의 고유한 존재론적 문제를 가진다. 우선 하나는 분석의 최종단위가 과연 존재론적인 최종단위인가의 문제이다. $x-1$이나 x^2+x+1 혹은 2나 3 등은 과연 분석의 최종단위인가? 그렇다면 정식에 있어 분석의 최종단위라고 오랫동안 믿어져 왔던 x^2+1이 $(x+i)(x-i)$로 또다시 분석된다는 것은 무엇을 의미하는가? 어쩌면 분석의 최종단위는 있을 수 없다. 현재도 아원자를 분석하려는 시도는 끝나지 않았다. 끝날 수가 없기 때문이다. 다시 말하면 "대상object의 예는 찾을 수 없고 그것은 단지 요청될 뿐"(비트겐슈타인)이다.

다른 하나의 문제는 다음과 같다. 어떤 대상이 분석에 의해 그 모든 것이 드러난다는 신념은 그 분석이 가역적reversible이어야 한다는 것을 의미한다. 확실히 수학에 있어서는 이 과정은 가역적이다. x^3-1은 $(x-1)(x^2+x+1)$이며 $(x-1)(x^2+x+1)$은 x^3-1이다. 흄이 수학적 지식을 논증적 지식demonstrative knowledge이라고 한 것은 수학적 지식이 가진 이러한 가역적 성격을 말하는 것이다. 그러나 예를 들면 생명현상은 가역적이지 않다. homo sapiens는 erectus×rudens×faber×habilis×loquens×... 등으로 환원된다. 그러나 이 역은 성립하지 않는다. 인간에 대한 아무리 많은 분석적 자료에 의해서도 그것은 결국 인간의 한 측면에 대한 설명에 지나지 않는다. 그러므로 분석적 계산에 의한 세계 파악에는 이러한 한계가 있는 것은 분명하다.

낭만주의자들이 인간 지식의 분석적 역량이 지닌 이러한 한계를

논리적이고 체계적으로 포착하고 있었다고는 생각할 수 없다. 그러나 예술은 언제나 논리의 문제가 아니라 느낌과 직관의 문제이다. 그들은 분석이 지닌 한계와 그 비인간성에 환멸을 느끼고 있었다. 그들이 분석보다는 종합에 대해 말하고 각각의 차이보다는 그 융합에 대해 말할 때 그들이 의식하고 있었던 것은 이러한 사실이었다. 그러므로 그들은 x−1이라는 대상에 대해 이것을 다른 인수와는 차별성을 가진 하나의 요소로 보기보다는 그 자체로서의 전체성을 지닌 채로 다른 전체성과 융합되어 점점 확장되어 나가는 유기적 단위로 본다.

분석은 지성의 영역이지만 종합은 상상력imagination의 영역이고 지성은 정적인 대상에 적용되지만 상상력은 변화에 대응한다. 낭만주의자들이 상상력을 단지 세계를 파악하는 도구로뿐만 아니라 동시에 무엇인가를 창조하는 역량이라고 본 것은 상상력이 지닌 이러한 종합적 역량을 중시했기 때문이다. 지성은 고전주의에 대응한다. 그것은 보편개념을 구하고 그것을 하나의 추상화된 대표로 해서 세계를 해명한다. 그러나 상상력은 낭만주의에 대응한다. 그것은 개별자들을 통합하여 하나의 유기적 전체성을 구성해 나간다. 그리고 이 유기물은 살아있는 실체로서 스스로 확장되어 나간다.

낭만주의 시대에 들어와 셰익스피어와 세르반테스(Miguel de Cervantes, 1547~1616)는 마침내 재평가되고 가장 탁월한 예술가 그룹에 속한 사람들로 평가받게 된다. 고전적 이념과 교양에 물들어 있었으며 지적 회의주의자였던 볼테르는 ─ 아마도 계몽주의 시대의 에

라스뮈스라고 할 만한 사람이었는데 — 셰익스피어를 일컬어 "야만인 barbarian"이라고 했다. 그러나 낭만적 시각에서 셰익스피어나 세르반테스의 예술들은 규준과 규범을 벗어난 자유롭고 창조적이고 약간은 과도한 성격의 문학들이다. 이 두 예술가의 주인공들은 규준과 규범과 전형적인 고전적 절도를 지니지 않는다. 그들은 사태나 심적 움직임을 개념화해서 말하지 않는다. 발코니에서의 줄리엣의 고백은 무려 두 쪽에 걸쳐지며 로미오, 신부, 햄릿의 폴로니어스, 돈키호테나 기타 주인공들의 장광설은 자기도취 속에서 분별없이 이어진다. 그들은 고전주의 특유의 균형 잡히고 자제하는 주인공들이 아니다. 이 두 예술가는 자유롭고 심지어는 환상적인 그들의 상상력에 의해 사랑스럽고 발랄한 그리고 인간미 넘치는 주인공들을 창조했다. 세르반테스는 《돈키호테》 2권에서 "주인공들이 스스로 확장됨에 따라 작가인 나도 어쩔 수 없다."고 말하는바, 이것은 매너리즘 시대의 예술은 르네상스 시대의 완전히 통제되는 고전주의적 주인공이 아닌 스스로 확장하는 유기체로서의 주인공을 내세웠다는 점에서 상당한 정도로 낭만적이었다는 사실을 말하고 있다.

낭만주의적 경향이 세계의 잔류물debris이나 삶의 패배자들에게 기울이는 관심 역시도 그들의 감성과 종합과 상상력의 중시에 의한다. 고전주의적 이념이나 바로크적 이념은 실재론적이라는 점에서 세계의 대표격인 전형이나 모범을 예술의 주제로 삼는다. 그러나 낭만주의적 경향은 부스러기에 오히려 관심을 기울인다. 낭만주의의 이러한 경향은 이미 헬레니즘 말기에 〈죽어가는 갈리아인〉이나 〈자살하는 갈리아

인〉 혹은 〈휴식 중인 복서〉, 〈장에 가는 노파〉 등에서 분명한 것으로 드러난다.

낭만주의자들은 세계의 여러 대상에서 각각의 차이를 보기보다는 전체의 필연적인 일부라는 통일성을 본다. 즉 분석적으로 보기보다는 종합적으로 본다. 사회의 잔류물 역시도 전체의 일부이다. 그것들 혹은 그들 역시도 사회의 주역들과의 차이에 의해 차별되는 대상이기보다는 주역들과 더불어 세계를 구성해나가는 불가피한 일부이다. 그러므로 그들에 대한 낭만주의자들의 시각은 공감과 연민과 존중이다. 이것이 아마도 낭만주의 미학관이 이룩한 성취 중 하나일 것이다. 박애주의와 민주주의는 낭만적 이념과 뗄 수 없다. 고전주의는 사회를 계층화시키지만 낭만주의는 평등화시키고 그것을 유기체적 전체로 본다. 사회학적 용어로는 이를테면 삶과 사회를 기능적인functional 것으로 본다.

신고전주의의 사회에 대한 시각은 계몽적이다. 사회구성원 대부분은 무식하고 시대에 뒤떨어졌기 때문에 지식인인 자신들이 이들을 교육해야 한다고 생각한다. 이 경우에도 사회는 계층화된다. 단지 구체제에서의 계층이 생득적 특권에 달려있다면 그들의 체제에서는 자기 교육에 달린 것이 된다. 혁명의 이념이 고전주의였던 동기는 여기에도 있다. 고전주의는 사회에 위계가 있다는 전제에 입각한다.

그러나 낭만적 이념은 사회 구성원 각각을 있는 그대로 본다. 낭만 이념 자체가 더 좋은 미래를 가정하지 않기 때문이다. 오히려 반대이

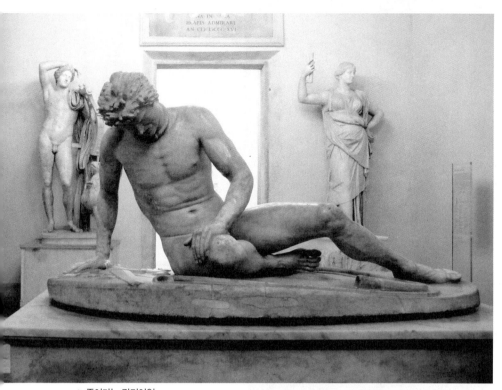

▲ 죽어가는 갈리아인

▲ 자살하는 갈리아인

◀ 휴식중인 복서

◀ 장에 가는 노파

다. 낭만주의는 과거를 지향한다. 진보는 지적 확장을 의미하는바 그 것은 시간의 흐름에 의해 획득되어 나간다. 그러나 낭만주의자들은 지식의 확장과 문명의 개화에서 오히려 인간의 선한 본성의 악으로의 전락을 본다. 그들은 원초적인 것, 문명의 세례를 입지 않은 것에서 궁극적인 가치를 찾는다. 그들은 세련된 학식을 가진 유럽의 철학자에게서 보다는 아메리카의 야만적인 인디언에게서 인간 고유의 선한 본성을 찾는다. 어쩌면 유럽에서도 그것이 찾아질 수 있다. 그러나 현재에서는 아니었다. 유럽이 아직 문명에 물들어 있지 않았던 시대에는 그들이 원하는 것이 존재했을 것이라고 그들은 믿는다. 그때에는 사람들은 세계를 분석하지 않았을 터이다. 그때에는 인간은 세계 가운데 통합된 존재였고 인간과 인간 역시도 동포로서 하나였을 것이다. 낭만주의자들의 이국과 과거 동경의 이유는 모두 지성에 대한 부정과 종합에 대한 요구에서 나온다.

문명 자체가 악이기보다는 악한 문명이 있을 뿐이라는 생각, 야만이 전적인 선이기는커녕 불가해한 잔인성과 무모함이라는 생각은 낭만주의자들에게는 전혀 떠오르지 않았다. 그러나 막상 혁명의 잔인함에 부딪혔을 때 이들 모두는 화들짝 놀란다. 그렇다 해도 19세기 초반에는 낭만적이지 않은 사람은 없었다. 그러나 19세기 중반에 접어들며 낭만주의의 물결은 조금씩 쇠락하기 시작한다. 그것은 이제 거대한 물결이기보다는 개인적이고 내밀한 정서를 표출하는 숨은 시냇물이 된다. 이제 낭만적 호언장담은 서정시로 교체된다.

낭만주의자들은 이처럼 사회의 개별자들 각각이 나름의 의미를

가진다고 생각했지만, 의미와 비중을 그것들에 부여함에서 공정하지는 않았다. 무엇인가 실재를 믿는 사람들은 공정할 수가 없다. 각각은 물론 있는 그대로 유기적 전체를 구성한다. 낭만주의자들은 그것들의 예술적 가치를 평가하거나 그것들의 순위를 매기지 않는다고 말한다. 차별하고 구분하는 것은 지성의 소임이다. 낭만주의자들은 공감할 것을 요구한다. 그리고 공감은 상상력의 문제이다. 그것은 논리로는 불가능하다.

그럼에도 불구하고 낭만주의자들은 새로운 차별을 불러들인다. 그들은 지성과 교육과 문명과 상류층에 대해 차별적 태도를 보인다. 낭만주의 예술에서는 상류층은 언제나 비웃음의 대상이다. 위고(Victor Hugo, 1802~1885)나 뒤마(Alexandre Dumas, 1802~1970)의 소설에서 하층계급은 고귀한 인간덕성을 가진 사람들로 찬사받고 상류층은 잔인함과 차가움과 몰이해로 비난받는다. 낭만주의자들은 버림받아온 대상을 구하기 위해 새로운 차별을 불러들인다. 모든 계층과 모든 대상에 대해 공정한 거리를 유지하기 때문에 더욱 큰 설득력을 가지는 예술적 양식은 좀 더 기다려야 했다. 그것은 사실주의에 와서 가능해진다.

낭만주의의 이러한 편견이 그러나 낭만주의가 이룩한 성취를 무의미한 것으로 만들지는 않는다. 낭만주의는 변혁의 시대를 대변하고 있다. 이제 대중민주주의의 시대가 도래할 것이었다. 상류층은 많은 것을 누려왔다. 상황을 역전시켜야 한다.

제리코가 그린 〈광인〉은 낭만주의의 이러한 이념이 성취한 최고

◀ 제리코,
[도벽 환자],
1823년

◀ 제리코,
[미친 여인],
1822년

◀ 제리코,
[편집증 환자],
1822년

◀ 제리코,
[도박에 중독된 여인],
1822년

의 걸작 중 하나일 것이다. 거기에는 이해받을 수 없고 또한 버림받아 마땅한 어떤 낯설고 흉측한 인물이 묘사되어 있지 않다. 그는 우리를 이해하지 못하지만 우리는 그를 이해한다. 그의 표정은 멍하고 그의 눈매는 어떤 것도 알아채지 못하고 있다. 그러나 거기에는 동정받아 마땅한 우리의 동포 시민이 존재한다. 그는 무방비이고 자신을 위해 어떤 것도 할 수 없는 사람이다. 그 그림에서 우리는 병에 의해 패배했고 그렇기 때문에 삶에 대해 완전한 수동성 외에는 어떤 것도 할 수 없는 불쌍한 사람을 본다. 그 역시 우리의 일부이다. 이 작품은 프란스 할스(Frans Hals, 1580~1666)의 〈말레 바베〉와는 확실히 다르다. 할스의 작품의 주인공은 분노와 혐오에 차 있고 격렬하고 거친 분노를 쏟아내고 있다. 그녀는 타락한 술주정뱅이이고 할스는 하나의 풍속화를 그렸을 뿐이다. 여기에는 공감이나 이해의 어떤 요소도 없다. 이것이 바로크 예술과 낭만주의 예술의 차이이다.

하나의 양식이 하나의 세계관이라는 전제에서 보자면 주제의 선택 자체가 양식을 설명하지는 못한다. 왜냐하면 다른 세계관하에서도 광인이나 노예 등의 사회적 하층계급이 다뤄질 수 있기 때문이다. 그러므로 양식에 대한 고찰에 있어 중요한 것은 어떤 주제가 다뤄지느냐보다는 그 주제가 어떤 비중과 어떤 시각으로 그려지는가, 그리고 그 표현의 형식적 측면이 어떻게 드러나는가이다.

말해진 바와 같이 낭만주의 양식은 사회적 하층계급에 대해 깊은 감정이입을 요구하고 또 실제로 그러한 미학관하에서 놀라운 성취를

이룩한다. 슈베르트의 주인공은 뜨내기와 방앗간 아가씨이고 발레 「지젤」의 여주인공 지젤 역시도 시골 아가씨이다. 그러나 이들은 어떤 귀족의 일원보다도 더 고귀하고 희생적인 영혼을 가지고 있다. 그들의 운명은 애처로운 것이었다. 그러나 애처로움은 공감의 동기일망정 경멸이나 무시의 동기는 아니다. 그들의 애처로움은 그들 영혼의 고귀함에서 비롯된다. 그들은 동정받아 마땅한 우리 사회의 일원이다.

낭만주의 예술의 표현 양식은 형식보다는 내용을 중시한다는 점에서 고전주의 형식과 다르고, 주제를 휘감은 운동보다는 주제 그 자체의 운동과 변화에 주목한다는 점에서 바로크와 다르다.

낭만주의 회화는 균형 잡힌 전체와 완벽한 구성적 마무리에 관심을 기울이지 않는다. 낭만주의 예술가들은 그들의 느낌이나 감성이 드러나기만 한다면 그것으로 충분하다고 생각한다. 그들은 거기에 공간이 있고 그 공간에 주제가 들어간다고 생각하기보다는 주제 자체가 전부라고 생각하며 주제만 제대로 제시되면 공간은 마땅히 거기에 부수된다고 생각한다. 고전주의 화가들은 치밀하고 계산적인 통일성을 먼저 생각하고 부분들을 그려나가지만, 낭만주의 예술가들은 때때로는 즉흥적으로 가장 중심이 된다고 생각하는 주제에 집중한다. 왜냐하면 낭만주의 화가들은 주제가 전체라고 생각하기 때문이다. 우리가 일반적으로 말하는 "완성도"라는 측면에서 볼 때 낭만주의 작품들은 상대적으로 완성도가 낮다. 심지어 그들은 그들의 감성이 적절하게 제시되었다면 미완성도 괜찮다고 생각한다. 낭만주의 예술에 즉흥곡이나 미완성 작품들이 많은 것은 이 이유이다. 지성과 달리 상상력은 암시와

제시로 모든 것을 다한 것이기 때문이다. 낭만주의 예술이 지니고 있는 형식 파괴적 자유로움의 동기도 이것이다. 결국, 그들이 높은 비중을 부여하는 것은 지성보다는 상상력이었다. 이 상상력은 특히 우리의 감성에 의해 뒷받침되는 종류였다. 물론 이것이 지적 무지를 가정하지는 않는다. 콜리지(Samuel Taylor Coleridge, 1772~1834)는 상상력에 대해 "지적 직관intellectual intuition"이라고 말한다. 낭만주의자들은 지성을 배제한 상상에 대해서보다는 지성보다 우월한 상상, 지성을 그 하부구조 중 하나로 하는 상상을 말한다.

제리코나 들라크루아의 회화는 이러한 종류의 자유로움을 가지고 있다. 낭만주의 화가들은 형식을 파괴하고자 의도하지 않았다. 그들은 단지 직관적인 상상력을 치밀하고 정적인 지성보다 중시하는 가운데 형식을 무의미한 것으로 만들었을 뿐이다.

감쇄와 확장

Reduction & Expansion

우리 지식은 개념화에 기초한다. 우리는 사물을 재단해서 형상 Form을 추출한다. 우리의 개념들은 사물들로부터 그 기하학적 공간성만을 남겨 놓고는 다른 것들을 감쇄시킨 결과이다. 결국, 개념은 감쇄의 결과이다. 우리의 수학과 과학은 감쇄된 개념들을 연쇄시켜 지식을 구성한다. 중세까지의 철학사에 있어서 중요한 주제를 이루었던 이데아, 형상, 보편자, 혹은 공통 본질common nature 등은 이 감쇄로 얻어진 개념의 기원과 본질과 역할을 싸고도는 문제였고, 근세 철학에 있어 중요했던 인과율, 종합적 선험지식, 그리고 현대 철학의 명제 혹은 언어는 이 개념들의 연쇄로 얻어진 지식의 기원과 본질을 싸고도는 문제였다.

개념과 관련된 문제에는 지성이 작동된다. 실재론과 유명론의 보편논쟁과 합리론과 경험론의 인과율 논쟁 등은 감쇄에 의해 얻어진 개념과 그 연쇄가 믿을 수 있는 확고함을 가지고 있느냐 그렇지 않으냐의 문제였다. 이것이 확고하지 않은 것으로 결판날 때 우리의 지성은

몰락한다. 지성과 개념은 부모와 자식의 관계이다.

예술사상의 고전주의는 지성에 보내는 신뢰와 맺어진다. 고전주의자들은 세계가 지성을 닮았다고 생각한다. 고전주의 예술이 기하학적 구도하에 사물을 정렬하고, 동시에 그것을 어떤 종류의 간결함을 지닌 것으로 만드는 이유는 고전주의자들은 기하학적 구도를 그들 예술에 적용하고자 하기 때문이다. 고전주의 예술의 간결성은 그러므로 감쇄에 의한 것이다. 그것은 이를테면 과학이 우리 경험에 대해 하는 것과 같은 것을 한다. 과학은 우리 경험에서 다채로움이라는 확장적 요소를 경계한다. 과학이 원하는 것은 경험에 공통으로 존재한다고 믿어지는 추상화된 개념의 추출이며, 그것들의 인과관계의 추출이다. 그러므로 예술양식에서 고전주의가 성행한다는 것은 동시에 과학적 신념이 성행한다는 것과 같다.

예술사상에서 낭만주의가 갖는 의의는 이러한 과학적 세계관에 대해 하나의 반명제를 제시했다는 데에 있다. 낭만주의자들이 가졌던 지성에 대한 불만은 지성이 우리 경험과 우리 자신과 세계에 대해 행하는 감쇄가 무엇인가 중요한 것을 포기하게 한다는 사실이다. 낭만주의자들이 보는 대상은 절대로 무기물이 아니다. 그것은 살아있는 유기체로서 스스로 생존하고 스스로 확장해나가는 절대적인 어떤 것이다. 어떤 존재도 부분은 아니다. 그것은 자체로서 전체이다. 그러면서도 더 큰 통합에 예비 되어 있는 전체이다. 다시 말하면 낭만주의가 묘사하는 대상은 거기에 무엇인가가 보태질 것을 예고하고 있다. 낭만주의의 주제들, 그리고 낭만주의 예술작품은 그러므로 하나의 닫힌 체계가

아니라 열린 체계이다. 그것은 변화와 성장 중의 한 시간적 계기일 뿐이다.

낭만주의는 이러한 점에 있어 고전주의의 반대 개념을 제시하고 있다. 고전주의가 구심력적이라면 낭만주의는 원심력적이고, 고전주의가 닫힌 견고한 체계라면 낭만주의는 열린 유연한 체계이다. 이러한 성격에 있어 낭만주의는 고딕과 이념을 공유하는바, 고딕 이념이 아우구스티누스적 실재론의 붕괴의 필연적 결과이듯이 낭만주의는 신고전주의의 실재론적 측면에 대한 거부, 다시 말하면 혁명 이념의 붕괴의 필연적 결과이다. 낭만주의자들의 고딕예술에 대한 열광의 동기도 여기에 있다. 그것은 "고귀한 야만인"의 건축적 대응물이었다.

낭만주의의 확장으로 향하는 경향은 감성과 상상력에 기초한다. 지성은 기지의 것에 작용하지만 느낌과 직관은 미지의 것에 대응한다. 지성은 주어진 것에 작동해서 그것을 분석하고 정돈하지만, 상상력은 미지의 것에 대해, 그리고 그것이 어떻게 새롭게 확장되어 나갈 것인가에 대해 느낄 수 있는 인간 인식의 유일한 기제이다. 직관과 상상력은 공감하고자 한다. 무엇인가 알 수 없는 어떤 계기로 인간 직관은 대상의 내면에 순식간에 육박하고 거기에서부터 대상을 확장해 나온다. 어떤 연인도 분석으로 상대편의 사랑을 정리하지 않는다. 그들은 사랑은 그러한 것이 아니란 것을 안다. 사랑은 무엇인가 설명할 수 없는 느낌에 의해 둘 사이에 개재한 공간이라는 벽을 뚫고 상대편의 마음에 닿음으로 확인된다. 그것은 점으로 시작되지만 그 점은 곧 면으로 확장될 것이다. 그리고 그 면은 입체가 되어나갈 것이다.

낭만주의라는 이 새로운 주정주의적 경향이 작품의 완결성에 관심을 기울이기보다는 앞으로 전개되어 나갈 확장의 가능성을 제시하는 것으로 만족하는 이유이다. 이것과 관련해서는 앞에서 자세히 설명했다. 낭만주의 음악은 확고한 종지부$_{coda}$를 갖지 않는 경우가 많다. 그것은 여린 여운을 남기며 의식되지 않은 채로 소멸하곤 한다. 왜냐하면, 어디에도 끝은 없기 때문이다.

낭만주의의 이러한 확장을 향하는 경향을 바로크 이념의 역동성과 혼동하지 않는 것이 중요하다. 바로크가 제시하는 것은 끝없는 운동이다. 그러나 거기에 미확정이나 확장의 요소는 없다. 바로크 예술에 있어 운동은 그 법칙이 이미 정해져 있다는 측면에서 확정적이다. 미지의 것은 없다. 바로크 예술이 매너리즘 예술과 다른 점은 매너리즘 예술이 확신 없이 부유하는 예술이라면 바로크 예술은 확고함을 제시하는 예술이라는 점에 있다. 물론 이 확고함은 고전적 예술이 지니는 정적 확고함은 아니다. 바로크의 확고함은 논란의 여지없이 밝혀진 세계의 운동 법칙에 기초하는 동적 확고함이다. 우리가 바로크 예술에서 느끼는 힘과 자신감의 동기는 이러한 바로크적 확고함에 기초한다.

반면에 낭만주의의 운동은 미확정과 확장을 향한다. 거기에는 정적인 요소이든 동적인 요소이든 어떤 확고함도 존재하지 않는다. 세계는 신비에 덮여 있을 뿐만 아니라 그것 자체가 신비이다. 우리는 생명 현상의 다음 순간의 심적 태도 혹은 행동이 어디로 향할지 전혀 알 수 없다. 세계가 그와 같다. 왜냐하면, 세계는 유기체이기 때문이다. 낭만주의 예술가들이 숭고미라는 새로운 미적 요소를 불러들인 것은 이러

한 유기체적 세계관에 기초한다. 세계와 자연은 포착 불가능하다. 변화하고 확장하는 것이 그것들의 본래 속성이기 때문이다. 우리는 알수 없는 아름다움에 숭고함을 느낀다.

확장이나 신비감에 대한 낭만적 이념에 대해 말할 때 그것은 물론 상태에 대한 것이 아니라 경향에 대해 말한다는 것을 이해하는 것이 중요하다. 낭만주의 예술 작품 역시도 내재적 복잡함이나 유기성에 함몰되지 않는다. 많은 경우에 낭만주의 예술은 오히려 간소하다. 몇마디의 서정적 선율로 충분히 하나의 가곡이 되고 몇 개의 어슴푸레한 주제만으로 교향곡이 완성된다. 그러나 이러한 간소함이 초라함을 의미하지는 않는다. 왜냐하면, 그 주제들은 살아 움직여 나가고 스스로에 무엇인가를 계속 덧붙일 터이니까.

자연
The Nature

　풍경화는 낭만주의의 소산이다. 이것은 물론 다른 양식하에서는 풍경에 대한 묘사가 없다는 것을 의미하지는 않는다. 다른 양식에서도 풍경은 있다. 그러나 이것들은 주제의 배경을 이룬다. 다시 말하면 진정한 풍경화라 할 만한 풍경화는 풍경 자체를 주제로 해야 한다. 물론 바로크 화가인 호베마(Meindert Hobbema, 1638~1709)도 풍경화라 할 만한 것을 그렸다. 그러나 그 풍경화는 자연 자체에 집중하기보다는 원근법의 하나의 도구로서의 자연을 드러내기 위해서였다. 거기에서 풍경을 이루는 자연은 단지 부수적인 것이 된다. 여기에서의 풍경은 기하학적 원리에 대해 보조적인 입장에 있을 뿐이다. 우리는 이 그림에서 프리드리히나 터너(Joseph Mallord William Turner, 1775~1851)의 풍경화에서 느끼는 세계의 주역으로서의 자연을 느끼지는 않는다. 호베마의 자연은 잘 정돈된, 기하학에 복종하는, 다시 말하면 비자발적이고 수동적인 자연이다.

　실재론적이나 합리론적 이념하에서는 우리가 현재 말하고 있는

바의 풍경화는 존재하지 않는다. 그러한 이념하에서의 자연이란 풍경을 이루는 어떤 것이기보다는 풍경의 이면에 있는 보편개념이나 인과율을 의미하기 때문이다. 아리스토텔레스가 "예술은 자연을 모방한다."고 말할 때 그의 자연은 우리 감각인식상에 제시되어 있는 자연이라기보다는 그 이면에 있는 형상Form ― 선험적으로 존재하며 감각인식상의 자연의 원인이 되는 ― 을 의미하는 것이었다. 실재론적 이념하에서의 예술은 지성을 닮아야 한다. 다시 말하면 지성이 구축해 놓은 형상의 모습을 닮아야 한다. 만약 예술이 자연을 모방한다고 할 때 이 자연이 구체적으로 감각인식상에 드러나는 풍경을 의미한다면 실재론적 의미하에서 예술의 존재 의의는 없어진다. 이때의 예술은 이데

▼ 터너, [바람 부는 날], 1808~1809년

▲ 호베마, [미델하르니스의 가로수 길], 1689년

아의 그림자인 자연의 또 다른 그림자에 지나지 않기 때문이다. 플라톤이 바라보는 바의 일반적 예술은 이와 같은 것이었고, 그런 동기로 플라톤은 표현적 예술을 그의 공화국에서 추방하고자 한다.

어떤 의미에서 보자면 아리스토텔레스는 그의 철학 자체가 매우 온건하듯이 예술에 대해서도 온건한 태도를 보인다. 이것은 예술이 그림자를 모방하는 것이 아니라 이데아를 모방하는 것이라고 규정함에 의해서였다. 그는 자연을 감각인식상에 드러나는 어떤 것이 아니라 지성적 추상에 의한 세계의 실체라고 규정함에 의해 일단 그 모방자로서의 표현적 예술을 구원한다. 아리스토텔레스는 아이스킬로스(Aeschylus, BC525~BC456)나 소포클레스(Sophocles, BC496~BC406)

에 대해서는 호의적이었지만 에우리피데스(Euripides, BC480~BC406)에 대해서는 불만에 찬 평가를 한다. 아이스킬로스나 소포클레스는 형상을 묘사하지만 ― 즉 자연을 묘사하지만 ― 에우리피데스는 있는 그대로의 삶을 묘사하기 때문이었다.

이러한 세계에서 우리가 말하는 바의 풍경화란 존재하지 않는다. 크레타 문명의 풍부했던 감각적 자연에 대한 묘사는 그리스 시대에는 존재하지 않는다. 실재론은 인물화를 지향한다. 그것도 규범적이고 이상화된 인물화에 집중한다. 그들의 휴머니즘은 인간의 지성적 역량에 대한 찬사였고 그러므로 지성의 대변자인 인간만이 중요했다. 실재론자들은 대자적 세계관을 가진다. 이때 자연은 감쇄를 겪는다. 자연은 정돈되고 설명되어야 할 어떤 것이다. 다시 말하면 이때 자연은 우리 지성의 분석적 대상이다. 진정한 풍경화는 우리 감각인식에 호소하는 자연에 대한 묘사이며 따라서 전체적으로 살아 움직이는 유기적 자연관에서만 가능하다. 풍경화는 감성과 상상력이 자연에 대해 물아일체의 즉자적 자연관을 부여할 때 융성해진다.

낭만주의자들에게 자연은 그들이 풍경화에서 묘사하는 대상이 아니라 그 안에 예술가를 포함하고 있는 하나의 예술이었고 그 장본인은 바로 진정한 상상력이었다. 휘트먼(Walt Whitman, 1819~1892)은 풀grass을 "자연의 상형문자"이며 "신의 손수건"이라고 표현한다. 그러므로 낭만주의자들에게 자연은 문명의 피로에서 잠시 도피하는 아르카디아는 아니었다. 와토 역시도 자연을 묘사한다. 그러나 그때의 자연은 문명과 사회적 삶의 번거로움에 지친 사람들의 잠깐의 환각을 위한

무대, 즉 연회Fête galante의 무대였다. 여기에서도 주인공은 인간이다. 자연은 단지 하나의 수단이었다. 그러나 낭만주의자들의 주인공은 자연이고 인간은 소나무나 개미가 거기에 속해 있듯이 거기에 속해 있을 뿐이었다. 이들에게 자연은 시계 장치일 수 없었다. 자연은 오히려 생명현상에 유비되었다. 그것은 유기적 전체이고 성장하는 나무나 인간처럼 성장하고 확장하는 것이었다.

오스카 와일드는 나중에 "예술이 자연을 모방하지 않고 오히려 자연이 예술을 모방한다."고 선언한다. 그가 말하고 있는 자연 역시도 아리스토텔레스적 의미의 자연이다. 그는 진실이 이데아에 있는 것이 아니라 오히려 유기적이고 예측 불가능한 자연 — 낭만적 의미의 — 에 있으며, 규범이나 원칙은 선재하는 것이 아니라 오히려 자연을 닮아서 만들어져야 한다고 주장하고 있다.

워즈워스(William Wordsworth, 1770~1850)는 좋은 시란 모름지기 "강력한 느낌의 자발적 분출"이라고 말한다. 이것 역시 오스카 와일드와 같은 것을 말하고 있다. 여태까지의 예술은 먼저 과거의 규범에 대한 이해에 기초해야 하고 고대인들의 전례를 닮아야 하는 것으로서 그것은 이를테면 습득되어야 할 어떤 기예와 같은 것이었다. 이것이 아리스토텔레스가 말하는 자연에 대한 모방이다. 그러나 예술가의 독창성을 규준이나 규범을 초월하는 것으로 간주함에 의해 예술의 의미는 새로운 것이 되었다. 과거의 예술은 그 모방적 기능에 의해 계몽과 교육의 의미를 동시에 지니고 있었다. 그러나 새로운 예술은 그 창조적 기능에 의해 세상을 새로운 아름다움으로 재창조하는 것이 되었다.

여기에서 "예술을 위한 예술"까지는 한걸음이다. 예술이 자연을 모방할 때 자연은 스스로만 보살피면 된다. 그러나 자연이 예술을 모방하게 되면 이제 예술이 스스로만을 보살피게 된다. 예술은 어깨에 어떤 짐도 짊어지지 않은 채로 세계를 창조해 나가게 된다. 예술가는 한 명의 창조자로서 세계를 독자적으로 만들어 나간다. 본래적인 자연이란 없었다. 예술이 곧 자연이다. 예술에 부여한 이러한 새로운 의미가 예술가들의 작품 수를 현저히 줄여 놓은 이유이다. 아니면 변명이든지. 과거의 예술가들은 정해진 틀 안에 무한히 많은 변주를 채움에 의해 새로운 예술 작품을 만들어낼 수 있었다. 그러나 새로운 시대의 예술가들에게 있어서는 하나의 작품은 하나의 세계의 창조를 의미하게 되었다. 이것은 전보다는 훨씬 많은 고투에 의해 얻어질 것이었다.

민족주의
Nationalism

낭만주의와 민족주의는 서로 간에 상승효과를 불러일으키긴 했지만, 원인과 결과의 관계에 있지는 않다. 민족주의 운동이 낭만주의에 의해 가능했다는 역사적 해명이 있어 왔다. 사태를 이렇게 보는 것은 라일락꽃이 매화의 결과라고 말하는 것과 같은 전형적인 인과혼동의 오류이다. 오히려 낭만주의와 민족주의는 유럽의 역사에서 11세기에 도시의 발생 이래 지속하여온 모종의 정치적 경향의 마지막 국면의 예술사적이고 정치사적인 반영일 뿐이다. 이 경향은 중세의 붕괴와 근대의 개화와 관련되어 있다.

민족은 애매한 개념이다. 더구나 민족과 국가가 얽힐 때, 개념의 정돈은 더욱 힘들다. 민족은 아마도 "공동의 운명을 겪어온, 동일 언어를 사용하는 상당한 구성원의 집단" 정도로 정의될 수 있을 것이다. 민족에 대한 이러한 정의를 따를 경우 민족국가는 "민족 단위에서 성립되는 정치적 집단"으로 정의될 것이다. 민족과 국가를 이렇게 규정할 경우 민족과 부족 사이의 차이의 기준은 사라지고 따라서 민족국가와

부족국가의 차이의 기준은 사라진다. 왜냐하면, 부족 역시도 공동의 운명과 공동의 언어를 의미하기 때문이다.

그러므로 민족에 대한 정의에는 장차 상당한 규모의 유의미한 정치 집단을 형성한다는 구성원들의 정치적 자기 인식을 전제한다. 모든 집단은 혈연적 관계에서 자라 나온다. 그러나 그 혈연 집단이 그들의 도덕 관계나 정치적 행위를 계속해서 혈연에 기초시킬 때에는 그 집단은 부족이 될지언정 민족이 되지는 못한다. 부족이나 민족의 차이는 도덕의 개인화와 객관화와 관련되어 있다. 다시 말하면 혈연집단의 구성원들이 자신의 정치행위에 공적의미를 부여해야 부족이 민족이 될 수 있다. 그러나 도덕률과 정치행위의 이러한 객관화는 "공통의 경험"이나 "동일 언어" 등을 부차적인 것으로 만든다. 다른 부족의 구성원일지라도 그리고 동일 언어를 사용하지 않는다 해도 동일한 정치적 단위에 속해 있고 또 동일한 규범을 준수할 경우 그들은 강력한 정치적 집단을 형성하기 때문이다. 그리고 동일 언어를 사용하는 운명공동체라 할지라도 그 구성원들이 단일한 정치권력을 수용하지 않을 경우 그들은 같은 민족일 수 없다. 왜냐하면, 민족이라는 개념에는 정치적 의미가 내포되고 또 그 구성원들의 정치적 자의식이 내포되기 때문이다. 스위스와 벨기에가 좋은 예이다. 스위스인들은 네 개의 언어를 사용하지만 강력한 정치집단이다. 반면에 벨기에는 프랑스어를 사용하지만 프랑스의 주권에 속하지 않는다.

언어를 달리하는 여러 민족이 단일한 국가를 형성할 수도 있고 공통의 언어를 사용하는 단일한 민족이 두 개 이상의 국가로 나뉠 수도

있다. 스위스가 전자의 예이고 유다 왕국과 이스라엘이 후자의 예이다. 그러므로 민족이라는 개념은 사실상 실체를 갖지 않는 하나의 환영이다. 그리고 거기에 선험적인 의미를 부여할 때 그것은 신화가 된다. 피히테(Johann Gottlieb Fichte, 1762~1814)와 헤겔이 주장하는 민족과 민족국가는 존재하지 않는 신기루이다.

피히테는 《독일 국민에게 고함Addresses to the German Nation》에서 다음과 같이 독일 국민에게 호소한다. "동일 언어를 말하는 사람들은 자연 그 자체의 수많은 보이지 않는 유대에 의해 함께 묶인다. 이것은 어떤 인간 문명 이전부터였다. 그들은 서로를 이해하며 점점 더 스스로를 선명하게 이해시킬 힘을 가진다."

이것은 어떤 유의미한 실증적이고 분별 있는 엄밀성도 지니지 못한, 환상과 감상과 신비에 싸인 수사이다. 여기에서는 민족이라는 허구적 개념에 기초한 편협과 독단의 냄새가 풍겨 나온다. 이것은 아마도 형이상학적 독단에 비견되는 낭만적 감상의 독단이라 할 만하다. 나치즘은 20세기 초에 이미 시작된다.

중요한 것은 민족이라는 개념의 정확한 의미보다는 이러한 종류의 감상적인 민족의 이념이 당시에 받아들여진 동기의 파악이다. 말해져 온 바대로 옳고 그른 것은 없고 단지 받아들여지는 이념과 버림받은 이념만 있기 때문이다. 중세의 정치는 왕과 제후들만의 문제였다. 이들을 제외한 나머지 신민들의 정치권력에 대한 관계는 단지 세금과 부역을 피보호의 대가로 영주와 교환하는 것뿐이었다. 신민들의 운명은 스스로의 것이 아니었다. 그들이 정치권력에 대해 할 수 있는 것은

없었다. 전쟁과 권력의 교체 등은 신민의 관심사가 아니었다. 왜냐하면, 그것은 단지 영주의 교체를 의미할 뿐이지 자기 운명의 교체를 의미하는 것은 아니었기 때문이다. 중세의 전쟁은 제후들의 계승전쟁이었다. 이것은 군주와 제후들만의 문제이다. 중세의 전쟁은 현대전에서와 같은 총력전이 될 수 없었다. 전쟁은 기사만의 문제였고 부역과 농사와 목축은 신민들만의 문제였다.

이러한 상황에서는 "민족국가"라는 개념이 자라 나올 수 없었다. 왜냐하면, 먼저 "민족"의 개념이 없었기 때문이었다. 다시 말하지만, 민족이라는 개념은 — 만약 낭만주의자들이 말하는 바의 그러한 민족이 실제로 있다면 — 각성한 정치의식을 가진 상당한 규모의 집단을 의미하기 때문이다. 그러나 중세의 신민들에게는 "대표 없는 과세"만이 있었다. 근대국가의 성립은 간단히 말해 대표권을 전제하는 과세에 의해 비로소 가능해질 것이었다.

국가의 정치권력이 자신의 운명과 긴밀히 얽혀 있기 때문에 그 체제의 유지를 위해 세금을 내고, 또한 그만큼의 공헌에 대해 국가권력에의 참여가 가능해지고, 결국 자기의 정치적 운명을 스스로가 결정한다는 개념이 가능해질 때에야 진정한 의미의 근대국가가 탄생한다. "참여"가 근대국가가 되기 위한 선결 조건이었다.

근대국가의 성립은 도시의 발달과 시장경제의 성립과 뗄 수 없는 관계가 있다. 근대국가는 "상승하는 중산층"의 국가를 의미한다. 중산층은 제조업과 교역에 종사한다. 이들은 그들 경제활동을 위해 대내적으로는 치안의 확보와 대외적으로는 국방, 그리고 영주에 대해서는 경

제활동의 자유를 요구한다. 여기에서 군주와 중산층의 이해관계가 일치한다. 절대군주제는 중산층의 지지에 의해 가능해진다. 군주는 기존의 거칠고 강력한 제후들을 중산층의 지지하에 길들이게 되고 그 대가로 자유로운 경제활동을 보장받는 중산층으로부터 상비군의 유지에 필요한 자금을 받는다. 이것이 소위 말하는 민족국가의 기원이다. 이러한 절대군주제의 국가는 그 경계가 대체로 언어와 거리에 의해 정해진다. 이 언어와 거리의 경계는 중세시대부터 이미 존재했었다. 그러나 전 유럽이 미분화된 장원 경제하에 있을 때에는 이 경계가 무의미했을 뿐이다. 이 경계는 도시의 발달과 교역의 발흥에 따라 확고한 것으로 변해나간다. 장원 경제하에서는 자신의 정치적이고 경제적인 운명에 대해 스스로가 할 수 있는 일은 없다. 그러나 제조업과 교역의 경제하에서는 정치가 매우 중요한 것이 되고, 또 종사자들 자신도 정치에 참여할 역량을 갖추게 된다. 근대사회의 개시는 정치와 경제가 긴밀한 관계를 맺는다는 것을 동시에 의미한다. 이때 국가는 매우 효율적인 경제단위가 된다. 언어와 거리에 의해 느슨하게 유지되던 경계는 경제적 동기에 의해 확고한 것이 되어 간다.

　신민들의 정치참여와 자기결정의 진행에 따라 신민들은 그 정치단위가 곧 자신의 것이라는 사실을, 그리고 그 정치단위의 번영과 쇠락이 동시에 자신의 운명이라는 사실을 깨닫게 된다. 이제 주권이라고 하는 매우 배타적인 권력이 생겨난다. 주권이 최고권이라는 인식은 국가 위에 그것이 어떠한 것이든 더 고차적인 권력의 존재를 부정하는 것이다. 중세에는 교황 혹은 황제 등이 보편적 최고권이었다. 그러나

근대국가에 그러한 것은 없다.

실재론은 위계질서를 상정한다. 모든 개별자를 넘어서는 보편자가 거기에 존재한다. 그러나 실재론의 붕괴는 개별자만이 존재한다는 새로운 존재론을 불러들인다. 유럽 전체를 묶었던 실재론의 붕괴와 개별적 민족국가의 탄생은 같은 사실의 양면이다.

민족주의는 프랑스에서 먼저 발생했다. 프랑스인들은 혁명에 의해 국가의 권력이 자신의 것이며 국가란 자신이 참여해서 만들어 나가는 그 무엇이라는 개념을 선명하게 가질 수 있었고, 또한 유럽의 반혁명세력들이 자신들을 상대로 전쟁을 일으킴에 따라 이러한 자기결정적 국가인식을 더욱 선명하게 가질 수 있게 되었다. 이제 국가권력은 좀 더 넓은 범위의 신민 — 중산층이라고 불리는 — 에게 속하게 되었고 이러한 새로운 국가가 가진 잠재력은 발미전투The Battle of Valmy에서 최초로 그 강력함을 드러낸다. 대륙의 다른 나라들이 아직까지도 중세적 권력관계하에서 전쟁을 치러나갈 때 프랑스만은 근대국가의 권력관계하에서 결집하였고 프랑스만이 총력전total war을 펼 수 있었다. 이것이 단 하나의 국가가 대륙 전체를 상대해서 승전을 거듭할 수 있었던 동기였다. 아마도 영국만이 프랑스의 국가개념을 공유했을 것이다. 영국 역시 일찍부터 대의제를 통해 중산층으로 권력이 이동되었기 때문이다. 결국, 전쟁은 프랑스와 영국의 문제가 된다.

근대국가는 중산층의 국가이다. 민족은 없고 국가만이 있다. 왜냐하면, 국가만이 생존과 경제활동의 단위이기 때문이다. 그러므로 생

존과 번영의 이해관계에 따라 다른 언어를 사용하는 다른 민족도 같이 국가를 구성할 수 있고 같은 언어를 사용하는 동일집단도 두 나라로 갈릴 수 있다. 피히테나 셸링(Friedrich Wilhelm Joseph Schelling, 1775~1854)이나 헤겔이 민족과 민족국가 등의 존재하지 않는 신화를 불러들인 것은 독일에서의 중산층의 발흥은 매우 미미했으며 ─ 30년 전쟁의 결과 ─ 그나마 국가권력의 중산층의 참여는 매우 제한된 것이었기 때문이었다. 그들 철학자는 현실에서 불가능한 것을 신화에서 구했다.

실재론은 위계질서를 가정한다. 그것은 모든 개별자를 넘어서 존재하는 절대적인 보편자를 전제한다. 중세인들에게 이 보편자는 신과 그 신의 대리인인 교황이었다. 교황청은 개별자 위의 보편자, 즉 국가 위의 국가였다. 어떤 측면으로 보자면 중세 유럽은 교황을 그 정점으로 하는 단일한 국가였다. 세속군주들과 제후들은 신앙의 신민들이었다.

그러나 교역의 발흥에 따라 도시가 발생하게 되고 여기에 맞추어 실재론은 붕괴해 나간다. 중세의 가을은 철학적인 견지에서는 실재론의 붕괴를 의미한다. 보편개념은 쓸모없는 복잡함이었다. 개별자만이 존재한다고 해서 문제될 것은 없었다. 이러한 개념은 개별자 위에 어떤 고차적인 권위를 인정하지 않는다. 마치 국민국가가 주권을 최고권으로 하듯, 개별자들은 스스로에 대해 군주였고 보편자란 기껏해야 만들어진 집단명사에 불과했다.

이러한 철학적 이념이 개별적인 국가의 탄생을 가능하게 한 것은

아니었다. 오히려 경제단위로서의 국가에 대한 요구가 이러한 철학을 불러들였다고 말하는 편이 개연성 있다. 신앙이나 철학에의 몰두는 물질적 빈곤을 의미한다. 물질적 풍요가 가능할 때에는 언제라도 인류는 그것을 우선시한다. 가난한 철학자는 자발적 선택이 아니라 경제적 무능을 의미한다.

지역색에 대한 관심, 민족 고유의 것에 대한 관심, 고유 언어와 민족적 요소에 대한 열광 등을 특징으로 하는 민족주의적 요소는 합리적이고 보편적인 질서와 가치에 반하는 낭만주의의 이념과 잘 들어맞는다. 낭만주의 이념 자체가 중세의 붕괴 이래 오래 지속되어 온 단일국가들로의 이행이라는 역사적 흐름의 예술적 카운터파트이기 때문이다. 낭만주의는 정치적 자기결정권과 단일한 경제적 이해관계의 예술적 표현이다.

그림 형제Brothers Grimm는 독일 고유의 민화를 수집한다. 그들은 그 과정에서 독일 고유의 것이 아닌 것들은 모두 배제한다. 그들은 어떤 보편성보다는 독일 고유의 개별성을 구하기 때문이다. 낭만주의자들의 "옛 것"에 대한 관심은 결국 보편에 반하는 개념과 특수와 고유성을 구하기 때문이다.

낭만주의의 음악에는 국민악파nationalist school가 큰 비중을 차지한다. 국민악파는 소위 당시의 음악적 중심이라고 할 만한 프랑스나 오스트리아의 궁정적 음악을 벗어나 민족 고유의 선율과 전통에 의한 음악 활동을 개시한다. 이러한 국민악파의 새로운 음악적 시도 역시 이제 음악 예술의 담당과 향유의 계층을 귀족에서부터 중산층으로 옮

기려는 시도였고 따라서 유럽의 보편적 음악보다는 각 국가 고유의 개별적 음악으로의 중심 이동의 시도였다. 그러므로 국민악파의 음악적 활동이 19세기 중반에 가장 활발했다고 해도 그 시작은 이미 모차르트가 「마술피리」를 작곡할 때부터였다. 「마술피리」는 이를테면 반오스트리아적이고 친독일적인 것이었다. 오스트리아는 신성로마제국의 대표선수였기 때문이었다. 국민악파 이념의 이러한 양상은 러시아의 상황에서 분명히 드러난다. 러시아의 국민악파 운동은 먼저 프랑스의 혁명을 저지하고 중산층을 억누르는 제정에 대한 반대 운동과 맺어진다. 즉 러시아의 경우 낭만주의 운동은 결국 중산층의 정치 운동과 맺어져 있는 것이라는 사실을 분명히 보여준다. 낭만주의 운동은 민족적 운동이 아니라 중산층의 이념의 예술적 표현이었다. 이것이 러시아 국민악파 운동에서 선명하게 드러난다.

낭만주의 운동은 철학적으로는 고전적 실재론의 붕괴와 정치적으로는 국민국가의 형성이라는 역사적 조류와 함께한다. 철학자들은 자기 무의식 속에 자리 잡은 정치적 자기결정권을 민족이라는 신화로 대치했고, 예술가들은 고유의 감성이라는 지역주의로 대치했다. 이것이 민족주의와 낭만주의가 서로 간에 피드백 관계에 있었다는 사실을 설명한다.

낭만주의의 이러한 이념은 국가권력의 참여계층이 피라미드의 아래쪽으로 계속 이행함에 따라 20세기에까지도 지속하게 된다. 결국 문제는 국가권력의 중심을 어디에 두느냐였다. 대중민주주의로의 이행은 대부분의 국가에서 필연적인 진행이었다. 이에 따라 낭만주의의 지

역주의는 문화인류학에서는 "문화상대주의"라는 이름으로 살아남고, 다른 유럽국가들에서는 계속된 민족선율의 수집으로 살아남는다. 영국의 벤저민 브리튼(Benjamin Britten, 1913~1976)은 영국민요를 수집한다. 「O Waly Waly」나 「The Oak and the Ash」, 「The Three Ravens」 등의 소박하고 순수하지만 아름다운 선율들은 낭만주의 운동의 20세기적 잔류물이 발굴해낸 탁월한 성취였다.

Modern Art;
A metaphysical interpretation Ⅱ

Realism

IV

사실주의

정의

1

용어
Nomenclature

어떤 묘사 양식에 대해 우리가 "사실적"이라고 말할 때 그것은 무엇을 의미하는가? 사실적realistic이라는 용어는 가치중립적이나 실증적인 것이 아니다. 만약 우리가 예술에 있어 사실적인 것은 이를테면 사진기에 찍히는 형식의 묘사 양식이라고 규정짓는다면 먼저 사진기가 찍는 양식은 어떠한 종류의 것인가를 또다시 물어야 한다. 사진기는 19세기 말에 발명되었다. 그것은 우리의 눈의 구조를 본떠 만들어졌다. 한쪽 눈만을 어설프게 복제한 사진기는 이를테면 한쪽 눈으로 보는 세계이다. 우리는 그러나 일반적으로 한쪽 눈만으로 대상을 바라보지는 않는다. 눈의 작동은 어떤 조건하에서도 동일한 것은 아니라는 사실이 더해져야 한다. 만약 우리가 우리의 의식을 서서히 잠재워나가면 대상은 사진의 모습보다는 모네(Claude Monet, 1849~1926)의 〈루앙 대성당〉에서 보이는 시지각에 오히려 가까워진다. 따라서 사진을 사실적이라고 말한다면 두 개의 난점이 생긴다. 하나는 사진기가 우리 시지각에 대한 우리의 관념을 따라 만들어진 것이지 우리 시지각

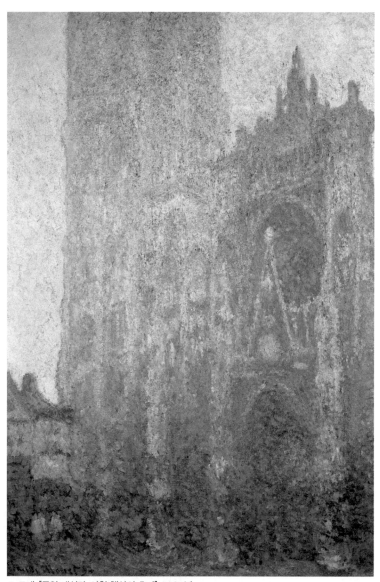

▲ 모네, [루앙 대성당, 아침 햇살의 효과], 1894년

자체에 준해 만들어진 것은 아니라는 사실, 그리고 두 번째로는 그 관념적 시지각은 우리의 주관적이고 개별적인 시지각과는 항상 일치하지는 않는다는 사실이다.

물론 우리는 사진과 풍경, 혹은 사진과 인물을 비교하고는 그 둘 사이의 일치identity 혹은 불일치를 말할 수 있다. 그러나 이것은 대상과 그 대상의 사진기의 재현을 일치시키는 훈련을 받았기 때문이지 대상과 사진이 본래적으로 일치하기 때문은 아니다. 만약 우리가 바로크 시대에 그려진 한 초상화와 인상주의 시대에 그려진 동일한 사람의 초상을 본다고 가정하자. 이것은 물론 또 하나의 불가능한 사실을 가능하다고 가정하고 있다. 그 초상의 인물이 동일한 모습으로 계속 생존해 있다는. 물론 여기에서 "동일한"이라는 가정은 논리적으로 있을 수 없다. 동일성이고 차이고 간에 그것들은 모두가 우리에게 속한 것이지 대상에 속한 것은 아니라는 것이 현대철학의 전제이다. 그럼에도 불구하고 단지 상식적으로 그 인물이 빛의 속도로 시간 여행을 하고 돌아왔다고 가정하자. 물론 이것은 단순한 가정이다. 바로크 시대의 인물이 인상주의 시대를 거쳐 오늘에 이르기까지 생존할 수도 없고 또한 그가 빛의 속도로 시간 여행을 할 가능성도 없다. 단지 그러한 이해할 수 없는 기적이 있다고 가정하자. 현대에 속한 감상자는 어느 쪽 초상화를 그 인물의 모습에 더 가깝다고 말할까? 만약 그가 바로크의 초상을 선택한다면 그것은 단지 시대착오이다. 만약 그가 후자를 택한다면 그에게 이유를 물어야 한다. 그는 간단히 답할 것이다. "더 사실적이어

서." 이러한 가정은 렘브란트의 초상화와 렘브란트의 사진에 대해서도 마찬가지이다. 바로크 시대에 속해 있는 감상자는 더 사실적이라는 이유로 렘브란트의 초상을 택할 것이다. 그러나 우리는 아마도 "생존한" 렘브란트의 사진을 택할 것이다.

"사실적"이라는 용어는 따라서 정의될 수 없다. 어떤 예술가도, 어떤 사진사도 자신이 비사실적 묘사를 하고 있다고는 생각하지 않을 것이다. 몬드리안(Piet Mondrian, 1872~1944)에게 물을 수 있다고 가정하자. "당신은 당신의 〈브로드웨이 부기우기〉가 사실적이라고 생각합니까?" 그는 대답할 것이다. "당신이 사실적이라고 할 때 그것이 무엇을 의미하는지는 정확히 알 수 없지만 만약 그것을 세계를 대치하는 하나의 개연성 있는 세계를 창조하는 것이라고 정의한다면 확실히 그 회화는 사실적입니다. 당신이 세계라고 할 때 그것은 아마 과학이 말하는 세계일 것이고 과학이 단지 언어라는 기호sign의 연계라는 사실에 당신이 동의한다면 나의 그 그림은 브로드웨이 부기우기를 대치하는 하나의 사실이 되지 못할 이유가 없기 때문입니다."

우리가 19세기 초반에 프랑스에서 시작하여 향후 50여 년간 유럽에 유행하게 될 독특한 예술양식을 그것이 대상을 사실적으로 묘사하기 때문에 사실주의라고 한다면 그것은 애매한 규정이 된다. 이 양식명은 단지 하나의 명칭으로서 이를테면 유명론적인 — 단지 이름에 지나지 않는 — 것이다. 그것이 어떤 고유의 묘사 양식을 가리키는 것은 아니다. 이를테면 사실주의라는 양식명은 신고전주의라는 양식명 혹은 낭만주의라는 양식명처럼 그 용어의 내재적 동기에 의해 고유의 것

일 수는 없다. 사실주의는 그 자체로는 고유명사일 수 없다. 따라서 우리는 예술양식명으로서의 사실주의realism를 그 이면에 있는 실증주의라는 인식론에 의해 뒷받침되는 19세기 고유의 예술양식으로 정의해야 한다. 사실주의라고 말할 때 그것이 위의 예술양식명을 가리키는 것으로 정의하자.

이 양식명과 관련하여 다른 하나의 유의점도 있다. 이것은 라틴어로부터 비롯된 것으로서 철학적 용어와 관련된 것이다. realismus는 철학적으로는 "실재론"을 가리킨다. 개념은 거기에 대응하는 대상을 실체로서 가진다는 것이 실재론의 요점이다. 이것은 19세기 예술양식명으로서의 realism과는 완전히 다른 — 어떤 의미로는 상반되는 — 의미를 지닌다. 양식으로서의 사실주의는 오히려 개념의 실재성을 부정한다. 사실주의는 고형적 입체로서의 실체를 부정하고는 단지 사물의 표면을 따라 흐르는 여러 실증적 사실만을 세세히 묘사해 나가는 것이기 때문이다. 이것과 관련해서는 나중에 상세히 설명될 것이다.

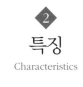

특징
Characteristics

　제리코의 〈광인〉 시리즈는 단지 낭만주의적이라고 하기에는 상당히 사실주의적 요소를 많이 내포하고 있다. 또한, 스탕달(Stendhal, 1783~1842)의 《죄와 벌》이나 《파르마의 수도원》 역시도 마찬가지이다. 낭만주의와 사실주의적 요소를 구별 짓는 요소는 그 내용에보다는 묘사의 양식에 있다. 낭만주의자들은 사회의 잔류물들을 전통적인 견지에서의 승자에 대해서보다 더욱 의미 깊은 것으로 묘사한다. 우리는 대체로 야만인이나 광인이나 고딕 사람들에 대해 상대적으로 잘 모른다. 이들은 관심을 끌 만한 가치가 없다고 생각해왔기 때문이다. 그러나 낭만주의자들은 알 수 없는 것을 신비스러운 것the mysterious으로 생각하고는 그것에 높은 가치를 부여한다.

　사실주의자들은 그러한 환상을 가지지 않는다. 사실주의의 가치는 어느 대상에 대해서나 날카롭지만 공정한 묘사를 한다는 사실에 있다. 제리코는 사회적 패자들을 그의 주제로 삼는다는 점에서 확실히 낭만주의적이다. 그러나 그 대상의 묘사에 있어서는 사실주의적이다.

그의 광인은 들라크루아의 덩어리진 입체에 의해서가 아니라 소묘적이고 설명적인 평면에 의해 묘사된다. 거기에는 어떠한 신비주의적이고 애매한 요소는 없다. 스탕달의 소설들 역시 영웅주의와 개인주의에 사로잡힌 개인들의 야망과 좌절 등의 묘사에 의해 매우 낭만주의이지만 그 심리와 상황의 묘사는 세밀하고 분석적이다.

이것은 사실주의가 전통적인 위계를 부정한다는 점에서는 낭만주의와 이념을 공유하지만 대상의 묘사에서는 — 인식론적으로는 — 완전히 상반된 이념을 지니고 있기 때문이다. 낭만주의는 사회적 위계를 뒤집음에 의해 그리고 사실주의는 어느 계층, 어느 대상에 대해서나 공정한 시선을 지님에 의해 전통적인 고전적 이념을 부정한다는 점에서는 같은 세계관을 공유하지만, 낭만주의는 감성이라는 덩어리진 실체substance를 연역의 기초로 보는 반면에 사실주의는 어떠한 본유적인 실체도 인정하지 않는 채로 냉정하게 표층만을 자세히 묘사함에 의해 모든 임무를 다한다고 생각하기 때문이다. 심층과 표층은 근대와 현대를 나누는 매우 중요한 기준이다.

물론 당시의 사실주의자들 누구도 스스로가 단지 표층만의 묘사에 의해 과거와 완전히 단절되기 시작하고 있다는 사실을 모르고 있었다. 쿠르베, 도미에, 발자크, 디킨스(Charles Dickens, 1812~1870) 모두 스스로는 자신들이 무엇을 하고 있는가에 대한 명확한 의식을 지니지 못한 채로 인식론적 실증주의와 정치적 민주주의를 불러들이고 있었다. 거기에 심층이 없을 때 사회적 위계도 없기 때문이다. 물론 낭만주의 역시도 오히려 사회 잔류물의 묘사에 의해 민주적인 이념이라고

생각할 수 있다. 그러나 동정과 자선은 민주주의적일 수 없다. 오히려 이것들은 자기만족적 키치의 위험성 위에 있었다. 다시 말하면 낭만주의자들은 고전주의자와 마찬가지로 거드름과 우월적 인식을 지닐 위험도 지니고 있었다. 자신이 묘사하고 있는 대상에 대한 완전한 감정이입을 잃는 순간 자선과 동정은 언제라도 그러한 고귀한 감성을 자기 자신에로의 감정적 전이 — 이차적 눈물the second tear — 가 일어나기 때문이다.

동정이나 감정이입이 진정한 것이라면 그러한 감정은 스스로가 그 불쌍한 사람이 되지 않는 한 벗어나지지 않는다. 그러나 이것은 불가능하다. 누구나 광인이 될 수는 없으며, 누구나《올리버 트위스트》의 유년의 운명을 지닐 수는 없기 때문이다. 실재론적 이념이 지닌 위험은 위선이다. 스스로가 감성적 귀족임을 주장하는 이상주의자들 역시 감성적 귀족이라는 착각에 빠질 수 있다. 이것이 낭만주의가 그것이 지닌 현저하게 혁명적인 성격에도 불구하고 사실주의에 비해 현대적이지 못한 이유이다.

사실주의는 실체를 연역의 기초로 보기보다는 결과로 본다. 세상의 거기에 객관적이고 선험적인 어떤 요소의 상세하고 치밀한 묘사에 의해 어떤 진실이 나타날 가능성을 제시하기 때문이다. 사실주의의 회화가 선적이고 그 소설들이 끝없는 묘사에 의해 두툼한 볼륨을 지니게 되는 이유이다. 사실주의 소설 중 얇고 종합적인 성격을 지닌 것은 없다. 심지어 발자크는 자기 소설들을《인간희극》이라는 단일한 주제 하에 묶는 것을 시도하고, 에밀 졸라(Émile Zola, 1840~1902) 역시《루공

▲ 쿠르베, [화가의 작업실], 1855년

마카르 총서Les Rougon Macquart〉라는 방대한 양의 소설의 기획을 시도
한다. 또한 쿠르베는 〈오르낭의 매장〉과 〈화가의 작업실〉 등의 대작에
삶의 요소들을 상세히 묘사한다. 그것은 파노라마적이다. 사실주의 예
술가들은 어떠한 종합된 추상성을 제시하지 않는다. 추상을 원한다면
그것은 감상자의 몫이다. 그러나 종합이고 추상이고 그것이 왜 필요한
가?

Modern Art;
A metaphysical interpretation II

PART **2**

이념

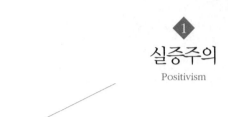

1
실증주의
Positivism

　"사실적"이라는 개념과 "사실주의"라는 개념은 구분되어 사용되어야 한다. 이 둘은 거의 구분 없이 사용되어 왔다. 예술에 있어 사실적 혹은 사실주의적이라는 표현은 일반적으로 환각적illusionistic 혹은 자연주의적naturalistic이라는 표현으로 대치될 수도 있다. 다시 말하면 우리가 어떤 예술작품에 대해 "사실적"이라고 말할 때에는 그 작품이 우리 시지각이 익숙해 있는 어떤 양식으로 묘사되어 있다는 것 혹은 의도적으로 어떤 왜곡을 피하고 있다는 것을 의미한다.

　그러나 이러한 개념 규정에는 심각한 문제가 있다. 우리 시지각 자체가 변하는 것이고 또한 감각은 — 다른 인식 수단 또한 다르지 않지만 — 언제나 상대적이기 때문이다. 우리 시지각에 보편적 기준은 없다. 예술가들의 작업에 대해 우리가 알아야 할 사실 중 하나는 그들이 어떤 양식하에서 작업을 하던 간에 그들은 스스로가 가장 사실적인 작업을 하고 있다고 생각한다는 점이다. 예술가들은 — 진정한 예술가라면 — 스스로가 진실과 미를 동시에 구현해야 한다고 생각한다. 그

에게 있어 진실은 "사실적인 시지각"이다. 우리는 왜곡deformation이라는 표현을 쓴다. 그러나 엄밀히 말하면 이러한 것은 없다. 그것 역시도 예술가의 입장에서는 "사실적realistic"이기 때문이다. 이러한 의미에서 본다면 모든 예술사조는 "사실적"이다.

이 경우 상식 혹은 분별이라는 기준이 제시될 수도 있다. "일반적인 경우" 혹은 "보통의 경우"에 사실적이라고 말해질 수 있는 어떤 기준이 있다는 것이 이러한 주장의 예일 것이다. 이 경우 아마도 르네상스 고전주의 정도가 일반적인 기준일 것이다. 그러나 이것은 편견이다. 그것도 심각한 편견이다. 심지어 이 편견에는 사회적이고 정치적인 요소까지도 숨어 있다. 계속 말해져 온 바대로 고전주의 자체가 감성이나 회의주의보다는 지성이나 신념을 바탕으로 하는 것이고 정치적으로는 사회적 계급의 존재, 다시 말하면 질서의 위계성을 말하는 것이기 때문이다. 현대가 근세와 구분되는 것은 기준의 유무이다. 현대는 어떤 경우에나 기준의 부재에 의해 특징지어진다. 그러므로 현대에 속해 있는 우리 입장에서 "사실적"이라는 가치중립적이지 않은 판단 기준을 어디엔가 행사할 수는 없다.

사실적이라는 표현 속에 암묵적으로 존재하는 박진성verisimilitude이라는 개념 자체가 가치중립적이지 않다. 인상주의 예술가의 박진성과 추상형식주의자의 박진성은 현저하게 다르다. 인간의 문화는 오랫동안 "실체" 혹은 "실체적 진실"의 포착 가능성을 염두에 두고 진행되어 왔다. 그러나 이러한 것은 없다. 있는 것은 어떤 것을 실체로 규정하느냐에 대한 우리의 잠정적이고 느슨한 동의만 있을 뿐이다.

우리는 실체에 견고성과 항구성을 부여한다. 실체의 포착 가능성이 사라짐에 따라 견고성과 항구성 역시도 사라졌다. 동의는 변화하는 것이고 따라서 실체 혹은 사실도 변화한다. 그러므로 "사실적"이라는 용어는 무의미하거나 위험한 용어이다. 그것은 실증적 개념이 아니다.

사실주의는 보통명사가 아니라 고유명사일 때, 다시 말하면 19세기 중반부터 20세기 초에 이르기까지 주로 프랑스를 중심으로 전개된 어떤 예술 사조를 지칭할 때 모종의 의미를 얻는다. 이때의 사실주의는 가치판단의 문제가 아니라 세계에 대한 하나의 독특한 시지각을 반영하기 때문이다.

19세기 사실주의자들이 "사실을 있는 그대로 묘사한다."고 말했을 때 의미했던 것은 과학이 사실을 대하는 태도에 의한 인식, 즉 실증주의적positivistic 태도에 입각한 시지각을 의미했다. 실증주의적 탐구는 몇 가지 사실을 전제하는바 그것은 먼저 실체에 대한 요구를 포기한다는 것을 의미했고, 다음으로는 종교적이거나 형이상학적 선입견을 배제한다는 것, 그리고 마지막으로는 가치판단 — 도덕적이고 사회적인 — 을 배제한다는 것을 의미했다. 실증주의는 그것이 19세기에 발생한 이래 그 영향력을 계속 확대해왔으며 오늘날까지도 실용주의와 분석철학이라는 이름으로 바뀌어 우리 시대를 지배하고 있다. 그것은 심지어 우리 일상조차도 완전히 지배하고 있다. 현대에 이르러 실증적이지 않은 것은 공허한 것이 되었다.

19세기 경험비판론empiriocriticism의 창시자인 아베나리우스

(Richard Avenarius, 1843~1896)는 "시작이 곧 끝"이라는 말을 하는바 이것은 연역의 토대인 실체substance에서부터 결과로서의 현상에 이르는 전통적인 탐구 양식을 버리고 단지 경험에 드러나는 현상에만 관심을 집중시켜 그것을 진공상에 정립시킴에 의해 과학은 자기 임무를 다한다는 말이었다. 이러한 그의 언명은 철학이 새로운 길에 진입했음을 선언하는 것으로 이제 적어도 과학과 철학에서는 환원적 탐구 양식이나 형이상학적 존재론이 포기된다는 것을 의미했다. 거기에 실체도 없고 그것으로부터의 연역도 없다.

이 말은 물론 분석이 무의미하다는 것을 의미하지는 않는다. 분석은 여전히 유효하다. 그러나 어떤 가설 혹은 어떤 지적 체계가 스스로의 정당성의 근거를 환원이나 분석에 놓지는 않는다. 어떤 체계의 참임은 분석의 최종단위에서부터 연역되어 나온 것이 아니라 단지 "그 체계를 우리가 받아들임에 의하여"라는 것이 실증적 탐구가 말하는 바이다. 분석에 대한 이러한 개념 규정은 분석의 토대를 가언적인 혹은 규약적인 것으로 보게 된다. 현상은 단지 우리의 "규약"에 의해 일반화될 수 있다. 다시 말하면 "지금 비가 온다."라는 현상에 대한 언명도 우리의 동의에 의해 그 참임을 보증받을 수 있다. 그때 비로소 우리는 그 언명이 무슨 논리로 의미를 가지는가에 대한 논리적 분석을 하게 되고 그 토대로서의 무엇인가를 요청demand할 수 있게 된다. 따라서 논리 실증주의는 거꾸로 된 환원주의이다. 환원주의는 환원의 궁극적 요소에서 현상이 연역된다고 믿지만 실증주의는 현상이 그 궁극적 요소를 단지 요청한다고 주장하기 때문이다.

칸트는 현상phenomena에 대해서만 우리의 인식 능력이 미친다고 하면서 경험론을 수용하는 한편, 지식의 선험적 요소는 그 경험을 수용하는 우리의 내재적 필연성에 있다는 이론을 내세움에 의해 다시 한 번 관념론을 끌어들인다. 그러나 말해진 바와 같이 이러한 관념론은 곧 붕괴한다. 아베나리우스의 새로운 관념론은 경험을 단지 우리 신경 세포에서 발생하는 모종의 변화와 평형equilibrium을 되찾는 시도로 환원시킨다. 그에게 있어 지식은 — 그는 E-value라고 말하는바 — 전적으로 신경세포에 국한된 문제이다. 그러한 E-value조차도 공동체 구성원의 동의에 의해야 한다. 정신착란 상태에 있는 사람의 그것이 하나의 일반적인 지식일 수는 없기 때문이다. 우리가 아는 것은 그것뿐이다.

다시 말하면 과학은 실체에 대한 것이 아니다. 그것은 단지 우리 감각인식의 다발에 대한 것이다. 감각의 다발들이 어떤 규칙에 의해 서로 엮어질 때 그것이 하나의 지식 체계가 된다. 이러한 이념은 우리에게 사물이나 사태의 존재론적 포착의 포기를 권한다. 왜냐하면, 심층으로 들어간다는 것은 실체의 실재를 전제하는 것이기 때문이다. 실체가 존재할 수도 있다. 또한, 그것이 존재하지 않을 수도 있다. 그러나 이것들은 중요하거나 의미가 있지 않다. 왜냐하면, 우리는 어차피 실체의 포착에 대한 인식적 능력이 없기 때문이다.

그러므로 사실주의가 "있는 그대로를 표현한다."고 주장할 때의 의미는 심층으로 들어가는 것이 아니라 사물이나 사태의 표면에만 머무른다는 것을 의미한다. 실증주의적 태도 역시도 분석과 판단을 시

행한다. 그러나 이러한 분석과 판단은 존재나 운동이나 변화의 실체에 대한 것은 아니다. 그것은 단지 우리의 감각적 다발에 대해서이다. 이 감각의 다발이 곧 "사례의 총체"(비트겐슈타인)가 되었을 때 그것이 세계the world이다.

콩트(Auguste Comte, 1798~1857)가 사회발전단계를 종교에서 철학으로 이르고, 거기에서 다시 과학으로 이르는 것으로 규정했을 때 철학의 시대를 혁명의 시대에 대응시킨 사실에는 적지 않은 의미가 있다. 이것은 사실주의가 형이상학적 체계의 부정에 있어 고전적인 지적 이념뿐만 아니라 감성에 입각한 낭만적 이념 역시도 배제하고 있다는 의미이다. 물론 콩트가 발전단계를 이와 같이 구분했을 때 그의 마음속에 가장 크게 자리 잡고 있던 것은 실증주의적 태도는 단지 종교적이거나 형이상학적 선입견의 거부라는 신념이었다. 그러나 그가 혁명의 시대를 형이상학적 시대로 규정지은 것은 혁명 역시도 하나의 이념이며 실체에 대한 신념이고 확증될 수 없는 사실을 확증하고 있다는 비판이었다. 이러한 통찰은 상당히 날카로운 것이다. 그는 혁명의 인권선언이 말하는 바의 천부인권이나 신성불가침 등의 주장을 모두 형이상학적인 것으로 치부한다.

영국의 철학자들은 혁명 그 자체보다도 혁명이 내세우는 선험적 원리들에 대해 매우 비판적이었던 바, 그들은 베이컨 이래 모든 형이상학적이고 감상적인 이념의 정립에 대해 부정적이었기 때문이었다. 콩트 역시도 형이상학을 시대에 뒤떨어진 학문으로 전면적으로 거부한다. 늦게나마 프랑스도 실증주의의 시대로 진입하고 있었다.

혁명은 볼테르적 비판에서 시작해서 루소적 신념의 구현과 좌절로 끝난다. 다시 말하면 구체제가 기초하고 있는 철학적 실재론에 대한 비판이 볼테르의 야유와 냉소이다. 여기에 관한 한 볼테르와 루소, 심지어 흄도 일치한다. 그러나 루소는 새로운 실재론을 불러들이는바, 그것은 인간의 기본권이라고 말해지는 것이었다. 다시 말하면 혁명은 하나의 계급을 다른 계급으로 교체하기 위해 하나의 형이상학적 신념을 다른 하나의 형이상학적 신념으로 교체했을 뿐이다. 콩트가 비판하는 것은 이것이었다. 이러한 점에 있어 실증주의는 흄의 인식론과 볼테르의 회의주의적 측면을 계승하고 있다.

인간의 가치판단은 도덕적인 기준이 보편적일 수 있다는 사실을 전제하는바, 이것은 인간의 역사에서 끈질기게 살아남는 편견이라고 실증주의자들은 말한다. 실증적 판단에 있어 유의미는 말 그대로 실증적인 사실에만 부여된다. 그러나 정언적 도덕률, 즉 하나의 명령으로서의 도덕률은 실증적이지 않다. 물론 이러한 실증주의자들의 주장은 인간행동을 규제하는 어떤 원칙의 불필요나 무의미를 말하고 있지는 않다. 실증주의자들이 부정하는 것은 그 행동 원리가 실증적 근거를 갖지 않는 도덕이라는 것이어서는 안 된다는 것이었다. 그것은 그 존재를 확증할 수 없는 것이었다.

실증주의자의 형이상학과 윤리학에 대한 이러한 주장은 나중에 니체의 철학에 의해 더욱 설득력 있는 것이 된다. 니체는 도덕의 기원을 파헤치는바, 그것은 인간의 공포와 위선에 기초한 것이었다. 도덕률 역시도 인간 생존경쟁의 소산이지 인간으로부터 독립되어 신성불

가침하게 존재하는 어떤 것은 아니었다. 그러므로 그것은 명령일 수는 없었다. 그것은 발명된 것이었다. 도덕률은 실증주의자들로부터는 실증적이지 않기 때문에 버려지고, 폭로주의자들로부터는 그것은 만들어진 생존경쟁의 무기로서 만약 그것이 하나의 명령임을 주장한다면 위선의 악덕까지도 지니기 때문에 버려지는 것이었다.

그러나 하나의 원리로서의 도덕률은 끈질기게 살아남는다. 그것은 기득권자들이 스스로를 옹호하기 위해 언제라도 사용하는 무기였다. 심지어는 20세기의 버트런드 러셀(Bertrand Russell, 1872~1970)조차도 "좋은 삶은 사랑에 의해 고취되고 지식에 의해 인도되는 것"이라고 말한다. 그러나 이런 종류의 멋진 말은 그 우아함에도 불구하고 비실증적이고 공허한 언명일 뿐이다.

도덕의 존재와 그 규정은 같은 것이 아니다. 사회적이거나 실천적 요구에 의한 도덕률은 법으로 대치될 수 있다. 문제는 법의 기초로서의 도덕이라는 주장이다. 실증주의자들이 부정하는 것은 이것이다. 사회적 계약으로서의 법은 실증적인 사실이지만 그 기초로서의 도덕은 "시작이 곧 끝"이라는 실증적 원칙에 어긋난다. 우리의 사회적 행위에 관한 한 법이 시작이고 곧 끝이다. 도덕이 존재한다면 그것은 법의 요청에 의하여서이다. 도덕이 법의 기초라고 말하는 현대 법철학자들은 시대착오를 범하고 있다. 이 시대착오는 오만이라는 심적 토대 위에서 번성한다. 법률 종사자들은 스스로가 단지 법률 기술자라고 믿기보다는 정의의 구현자라는 자부심을 갖고자 하고 또 실제로 그렇게 믿는다. 그러나 정의는 공허한 개념이다. 그런 것은 없다. 오히려 법이

도덕의 기초거나 도덕은 존재하지 않거나이다. 다시 말하면 도덕은 실증적인 것이 아니다. 법이 도덕을 요청할 수 있지만 도덕이 법을 요청하지는 못한다. 누군가가 법을 행사한다면 그는 단지 법을 바라보아야 한다. 그 너머에 무엇인가를 보고 있다는 믿음이 어리석음이며 오만이다. 지도가 있고 도시가 있을 때 우리는 지도를 본다.

과학은 사실을 발견하고 그것을 일반화한다. 다시 말하면 과학은 기술description과 예견prediction에 관한 것이다. 거기에 당위가 끼어들 여지가 없다. 당위가 사실과 같은 차원에 있지 않은 것처럼 도덕 역시도 법이나 과학과 같은 차원에 있지 않다. 인류의 인식 능력은 기껏해야 실증과학의 차원에 있으면서 여태까지의 인류는 다른 차원에 존재하는 도덕을 인간의 차원에 끌어들였다. 이것은 일종의 환상이고 오만이다.

실증주의 시대에 이르러 도덕률은 마키아벨리의 최초의 배제 이래로 버림받음의 끝을 보게 된다. 삶의 전제로서의 도덕률은 이미 오컴에 의해 베어졌었다. 단지 이 베어짐의 역사 역시도 시대에 따르는 변주를 하고 있을 뿐이었다. 이러한 하나의 전통은 결국 20세기에 이르러 "침묵 속에서 지나쳐야 할 것what should be passed in silence"으로 규정될 것이었다.

사실주의 예술은 도덕률에 대해 말하지 않는다. 이것은 사실주의 예술가들이 어떤 종류의 도덕적 판단도 하지 않는다는 얘기는 아니다. 그들 역시도 인간 본성의 허위의식과 이기심과 잔인함에 대해 날카로운 비판의식을 가지고 있었다. 그들은 그러나 그것을 어떤 도덕적 원

칙에 의해 비판하지 않는다. 그들은 그것을 매우 냉정하고 객관적으로 묘사해서 보여줄 뿐이다. 도덕적 판단은 불가능하다. 단지 인간이 때때로 얼마만큼 커다란 악덕에 빠지는가, 혹은 인간은 때때로 얼마만큼 신과 같은 고귀함을 지닐 수 있는가를 보여주는 것으로 충분하다.

2
양식
Style

사실주의의 표현양식은 먼저 냉담하게 그리고 객관적으로 감각인식상에 떠오르는 사실만을 표현하는 것이다. 사실주의 예술가들이 경계하는 것은 판단과 종합이다. 그들은 그들의 표현에 있어 선입견과 편견을 배제하는 것이 중요하다고 생각한다. 모든 판단은 하나의 선입견이고 편견이다. 그러므로 그들의 표현은 언제나 표면을 따라 전개된다. 심층으로 들어가는 것은 예술가의 몫이 아니다. 그것은 감상자의 추론이나 판단에 달린 문제이긴 해도 그 추론이나 판단조차도 확정된 것에 대하여는 아니다. 사물이나 사태의 본질은 불가지의 것이다. 왜냐하면, 본질은 실체에 대한 문제이기 때문이다. 사실주의는 다시 말하지만 실증주의 철학에 기초하고 실증주의는 경험론의 가설에서 출발한다. 경험론은 실체 혹은 실재의 인식 가능성을 부정한다.

사실주의의 이러한 태도는 예술사에 있어 심각한 변화를 의미한다. 과학이 가치와 이성 — 플라톤적 의미의 이성 — 에서 독립함에 따라 예술도 그것들로부터 독립한다. 과학은 먼저 과학적 자료 — 감각

인식의 다발 — 들을 병렬시킨다. 그러고는 그것들 사이의 관계를 규정해서 그것을 하나의 인과율로 제시한다. 마찬가지로 예술도 예술적 자료들을 병렬시킨다. 그러한 병렬은 물론 무작위한 것은 아니다. 그러한 자료의 나열은 어떤 하나의 사물이나 사태에 대한 것이다. 여기서 사실주의가 기피하는 것은 어떤 기지의 목적 — 이성이나 감성 등의 — 을 위해 미리 자료의 범위를 제한한다거나 거기에 맞추어 자료를 해석하는 것이다. 사실주의는 편견과 이념 없이, 다시 말하면 도덕과 이성으로부터 독립하여 사물을 표현하려는 시도이다.

그러므로 사실주의의 표현양식은 단지 간결하고 단순한 감각인식상의 사실들의 나열이다. 그러나 이러한 나열이 끝없이 전개됨에 따라 어떤 사물이나 사태에 대한 서술은 다채롭고 복잡하게 되어 간다. 사실주의 양식의 이러한 특징은 중요한 의미를 가진다. 사실주의는 먼저 어떤 사실을 환원적으로 분석하거나 추상화하지 않는다. 사실주의는 또한 전체적 보편자 아래에 개별적 사물이나 사태를 귀속시키고자 하지 않는다. 왜냐하면, 보편자란 하나의 실재이며 따라서 하나의 편견이기 때문이다. 경험론에 의하면 우리는 개별자만을 보고 그리고 존재란 곧 우리의 피인식이기 때문이다. 사실주의자들은 직접적으로 감각인식상에 닿는 사실을 수식을 배제시키며 묘사한다. 사실주의 문학은 형용사나 부사의 사용을 제한한다. 왜냐하면 수식은 판단이기 때문이다.

사물을 보는 측면은 여러 곳으로부터이므로 이러한 감각적 사실은 무한히 축적될 수 있다. 사실주의 예술이 그 표현에 있어 직접적이

고 노골적이지만 그 표현의 대상에 대해 계속해서 탐구의 여지를 남겨 놓는 동기는 사실주의 양식의 이러한 특징에 있다. 솔직함과 허심탄회함이 오히려 대상의 심층성을 강화한다.

사실주의 예술이 일견 냉담하고 오만한 느낌을 주는 이유는 그 예술은 감상자들과의 어떠한 종류의 감정이입도 직접적으로 겨냥하고 있지는 않기 때문이다. 적어도 직접적으로는 오히려 감상자들에게 거리를 요구한다. 이것이 사실주의 예술이 지닌 잠재력과 설득력을 설명한다. 만약 예술가들이 교육자를 자처하거나(고대 그리스와 르네상스 고전주의와 신고전주의에서의 예술가들과 같이), 예언자를 자처한다면(낭만주의 예술가들과 같이) 예술의 미적 요소와 설득력은 순식간에 증발해버린다. 세상에는 교육할 원칙도 없고 예언할 만한 실체도 없기 때문이다. 기존의 예술가들은 환영을 실체로 오인했다.

사실주의 예술가들은 공감과 감정이입을 요구하지도 않고 자기판단을 제시하지도 않고, 설교하고자 하지도 않는다. 그들은 감히 그렇게 하지 못한다. 이것은 사실주의 예술이 구태의연하거나 의미를 갖지 못한다는 얘기는 아니다. 사실주의 예술가들도 물론 하고 싶은 이야기가 있다. 그러나 그들은 그 판단을 조심스럽게 감상자에게 양도한다. 예술가들은 자신의 주의나 주장을 눈에 보이는 사실들만을 나열함에 의해 간접적으로 제시한다. 어쩌면 이 간접성이 사실주의 예술의 가장 중요한 특징이다.

겸허와 오만의 의미는 사실주의 예술에 이르러 뒤바뀌고 만다. 사실주의 예술가들은 자신이 알지 못하는 세계에 대한 언급을 피한다.

그러므로 그들은 말하려하기보다는 단지 묘사하려 한다. 그들은 자신들이 겸허하다고 생각한다. 어쩌면 이것은 진정한 겸허이다. "자기 인식"이야말로 겸허의 토대이기 때문이다. 그러나 기존의 교육과 설교와 설득을 위한 장광설에 익숙한 감상자들은 이러한 겸허를 냉담과 불친절과 오만으로 치부한다. 무식한 사람들은 누군가가 자기 판단을 대신 해주기 바란다. 그 경우 그는 거기에 스스로의 감정을 이입한 채로 만족해한다. 더구나 그러한 감정이입적 예술 ─ 사실주의 시대에 있어서의 그러한 예술들은 예술이라기보다는 쓰레기인바 ─ 이 자기 삶과 자신의 알량한 지식에 무엇인가 들어맞는 것이 있을 때 적이 행복해한다. 앞으로의 예술은 감정이입과의 투쟁을 따라 전개될 예정이었다. 감정이입은 일종의 감성적 무지이다. 그것은 싸구려 연속극이나 영화의 문제이다. 소격효과는 현대예술의 필요조건이 된다.

실증주의자들이 기피하는 것은 무엇인가 의미를 담은 언급이나 감성적 열렬성이다. 그들은 감상자를 전혀 의식하지 않은 채로 스스로에게 충실하다. 사실의 정확한 나열, 이것이 그들의 일이다. 더 이상은 그들의 분수를 넘어선다.

감상자는 이 실증적인 사실의 나열들로부터 스스로의 판단과 의미를 구성해 나간다. 예술가들은 모든 것을 감상자들에게 양도하면서 스스로는 주역의 자리에서 물러난다. 그러나 이렇게 형성된 감상자의 판단과 감동은 매우 큰 설득력을 가진다. 왜냐하면, 이때의 판단과 감동은 예술가의 것이 아니라 감상자 스스로의 것이기 때문이다. 발을 담그고 거기에 족쇄를 채운 것은 스스로이기 때문이다. 물론 이 판단

이나 의미가 항구적이거나 필연적인 것은 아니다. 이것들은 실체와 관련된 것들이다. 사실주의 예술은 그러나 실체를 가정하지 않는다. 그러므로 항구적이거나 필연적인 사실은 없다. 있는 것은 오로지 덧없는 "잠정성" 뿐이다. 그리고 그것이 감상자 스스로가 자기 내면에서 형성하는 판단의 의미일 뿐이다.

사실주의 예술의 이러한 잠정성은 동시에 묘사의 대상이나 사태를 계속해서 미지의 것으로 남겨 놓는다. 왜냐하면 사실주의 예술이 묘사한 것은 대상이나 사태의 결과물들이지 그 본래적인 원인, 즉 그것들의 실체는 아니기 때문이다. 우리가 사실주의 예술에서 얻는 긴 여운의 이유는 이것이다. 사실주의는 묘사의 대상에서 무엇도 증발시키지 않는다. 고전주의나 낭만주의는 무엇인가를 주장함에 의해, 즉 묘사의 대상을 일반화의 결과물로 만들거나 감성의 결과물로 만듦에 의해 그것을 완결시켜 버린다. 그 예술의 지지자들은 그러한 것이 가능하다고 믿었다. 그러나 사실주의 예술가들은 사태의 본질이나 그 궁극적 포착의 가능성은 염두에 두지 않는다. 그것들은 가능하지 않았다. 그러므로 우리가 어떤 대상이나 암시된 사실에서 얻는 판단들은 항상 잠정적인 것이고 부분적인 것이다.

다음의 예가 위의 설명들을 선명하게 할 것이다. 예를 들어 x^3-x^2+x-1이라는 정식이 있다고 하자. 분석적 환원주의자들은 이것을 $(x^2+1)(x-1)$로 분해하고는 이 정식에 대해 모든 것을 했다고 생각한다. 물론 어떤 경우에는 x^2+1조차도 $(x+i)(x-i)$로 분석될 것이다. 그

러나 환원적 분석은 본질적인 것을 밝히지는 못한다. 왜냐하면 분석의 최종단위가 존재하지 않거나 혹은 그것에 대해 모르기 때문이다. 도대체 $x+i$나 $x-i$는 무엇이란 말인가?

이것은 물질의 경우에도 마찬가지이다. 물질의 최종단위는 무엇인가? 모든 물질이 궁극적으로 원자 단위에까지 분석된다고 할 때 원자는 무엇인가? 환원주의자들은 원자에 대해 그것은 다시 핵과 전자로 분석된다고 말할 것이다. 그렇다면 핵은 무엇인가? 핵은 양성자와 중성자 등으로 구성되어 있다. 그렇다면 양성자는 무엇인가? 물리학자들은 아직까지도 양성자를 쪼개고 있다. 결국 우리는 물질의 최종단위에 대해 알지 못한다.

다시 x^3-x^2+x-1로 돌아가기로 하자. 어떤 철학자들은 이 정식은 이를테면 ㅁ−△+ㅁ−◇ 로부터의 유출물이라고 할 것이다. 즉 x^3은 천상에 존재하는 ㅁ라는 이데아에 질료가 더해져 유출된 것이라고 말한다. 이것이 관념론적 실재론이고 그 예술적 대응이 고전주의이다. 세계에 대한 이러한 이념은 흄에 이르러 파탄을 맞았고 그때 이래로 의미 있는 철학적 가설이 되지 못한다. 물론 의미가 없다는 것이 존재가 없다는 얘기는 아니다. 아직도 많은 철학자들이 이 세계를 믿고 있고, 많은 예술가들 역시 이러한 이념하에서 작업하고 있다. 이것은 철학의 경우 시대착오이고 예술의 경우 키치Kitsch이다.

사실주의는 x^3-x^2+x-1에 대해 다음과 같이 묘사한다. 사실주의는 분석이나 일반화나 추상화를 배제한다. 이를테면 사실주의자들은 감각인식에 직접 떠오르는 승수 3, 2, 1, 0을 나열하기도 하고, 계수인

1, −1, 1, −1을 나열하기도 하고, 부호 +, −, +, −를 나열하기도 한다. 사실주의는 그 심층에 들어가지 않는다. 그것은 눈에 직접 다가오는 사실들을 나열함에 의해 서술을 다채롭게 하면서 제시된 사물이나 사태를 에워싼다. 이것이 사실주의의 묘사 양식이다. 이렇게 함에 의해 x^3-x^2+x-1은 계속 그 신비를 유지한다. 사실주의는 직접성과 신비감을 동시에 제시한다.

사실주의 소설의 경우 줄거리의 단순함과 묘사의 다채로움이 대비를 이룬다. 이것은 사실주의 표현양식이 위와 같기 때문이다. 그러므로 사실주의는 열린 양식을 구성한다. 물론 바로크나 낭만주의 양식도 어떤 면에서 열려 있다고 말해질 수 있다. 바로크는 끝없이 계속되는 운동을 묘사하며 사물들을 열려진 공간으로 안내하고, 낭만주의는 고전주의의 정립된 세계를 부정하고 감성이라는 불분명한 세계로 예술을 이끌고 감에 의해 열려 있게 된다. 그리고 사실주의는 끝없이 다채로운 표층의 묘사에 의해 열려 있는 예술이 된다.

의의
Meaning

사실주의 예술은 그 양식적 특징에 의해 다른 예술양식과는 차별되는 우월적 의의를 지닌다. 사실주의 예술가들은 군림하지 않는다. 그들은 단지 감상자의 눈의 역할을 하며 대신 보아줄 뿐이다. 이러한 측면에서 사실주의 예술은 겸허하다. 이때 감상자들은 예술가들과 시지각을 함께하며 그들과 대등한 조건과 자격하에서 사물을 보게 된다. 사실주의 예술의 이러한 양식이 그 예술에 상당한 정도의 설득력을 부여한다. 왜냐하면, 감상자들이 예술에서 얻어내는 감동과 이해는 감상자 스스로가 조성한 것이기 때문이다. 다시 말하면 사실주의 예술가들은 감동이나 감상을 직접 제시하지 않는다. 그들은 그 기회를 제공할 뿐이다.

이것이 물론 사실주의 예술이 절대적인 공평성과 불편부당함을 지닌다는 사실을 말하지는 않는다. 여기에는 "사실"이 갖는 고유의 문제가 있기 때문이다. 사실이 객관적인 것은 상식의 문제라고 하자. 그러나 어떤 사실을 묘사의 대상으로 선택하느냐는 것은 객관적이지 않

다. 예술가는 수없이 많은 사실들에 부딪힌다. 그러나 그가 예술적 작업의 대상으로 삼는 것은 수많은 사실들이 아니라 그중 일부의 사실이다. 문제는 그가 선택하는 사실 자체에 있다. 그의 선택에는 이미 그의 목적과 편견이 개입된다. 그러나 "다른 곳에서 불가능한 것을 사실주의에 요구하는 것은 부당하다."(페리클레스) 사실의 선택에까지 공정성의 문제를 밀고 들어가면 과학조차도 객관적이지 않다. 과학도 원하는 사실만 선택적으로 수집한다. 정상과학이 흔들리는 것은 외면했던 과학적 사실들을 더 이상 외면할 수 없을 때이다.

사실주의 예술가들의 "사실들"의 정체가 이와 같아서 사실주의 예술 역시 편견과 선입견에 물든 세계를 감상자들에게 제시한다고 비난받는다면 그러나 이것 역시 부당하다. 왜냐하면, 객관과 완전한 공평성이란 실체적 진실 — 법학적 용어를 쓰자면 — 이 존재하지 않는 것과 마찬가지로 존재하지 않기 때문이다. 객관과 공평성이란 단지 거기에 다가가려는 노력 자체이지 확정된 어떤 실체는 아니다. 이 점에 있어 사실주의 예술가들이 객관적이고 공평했다고 — 고전주의 예술가나 낭만주의 예술가들에 비해 — 말할 수 있을 뿐이다. 그들은 최소한 이미 정해진 관념적 세계를 제시하지도 않았고, 자신들의 정치적이거나 경제적인 이익을 예술로 감싸지도 않았다. 그들은 그들이 선택한 주제에 대해 최대한 공정하려고 노력했다.

스탕달이나 도스토옙스키의 주인공들을 라신(Jean Racine, 1639~1699)이나 샤토브리앙의 주인공들과 비교하면 후자의 예술가들

의 주인공들은 갑자기 허깨비와 같은 환영으로 변하고 만다. 스탕달의 《적과 흑》의 줄리앙 소렐이나 도스토옙스키의 《카라마조프 가의 형제들》의 표도르 카라마조프 등은 단지 한 명의 선인이나 악인으로 나타나지 않는다. 그들은 생생하게 선하고 생생하게 악하다. 사실주의 예술가들은 전형을 묘사하지 않는다. 줄리앙 소렐이나 파브리스 델 동고(파르마의 수도원) 등은 예민하고 선량하고 자부심이 강하지만 동시에 어리석고 허영심이 강한 주인공들로 그려진다. 여기에는 어떠한 종류의 이상화도 없다. 스탕달의 눈은 주인공들로부터 거리를 둔 채로 그들의 선한 행위와 어리석은 행위를 담담하게 그리고 냉정하게 그려낸다. 그때의 묘사는 마치 불을 뿜는듯하다. 이것은 그러나 차가운 불이다. 스탕달이 프랑스 문학사에서 신기원이었던 이유는 이러한 냉정하고 정확한 묘사에 있다. 이렇게 되어 전형적인 악인이나 전형적인 영웅은 사라진다. 사실 그러한 것은 없었다. 모두가 인간이다. 그들이 선인이나 영웅이 되는 것은 인간을 벗어나서가 아니라 인간적 한계를 극복하려는 그 노력 자체에 있다는 것을, 그리고 그들이 악인인 것은 인간이라면 누구나 물들어 있는 악덕을 그들은 좀 더 야비하게 드러냈다는 사실에 있다는 것을, 사실주의적 묘사가 아니라면 이렇게 박진감 넘치게 묘사할 수는 없다. 우리는 여기에서 살아있는 선한 사람, 살아있는 악한 사람을 만난다. 그들은 누구라도 우리 주변에 있을 수 있는 사람들이다. 그들은 친근하고 인간적이기 때문에 더욱더 큰 공감을 불러일으킨다.

표도르 카라마조프나 드미트리 카라마조프도 마찬가지이다. 표도

르 역시도 여태까지의 문학에서 묘사되는 전형적인 악인이 아니다. 그는 동정심을 품기도 하고, 고상한 듯한 사랑에 빠지기도 하고, 때때로는 스스로의 감상에 빠지기도 한다. 그러나 그는 악인이다. 그것도 우리 옆에서 살아 숨 쉬는, 그래서 대할 때마다 몸을 오싹하게 만드는 악인이다. 과거의 악인은 전체적으로 악하기만 했다. 그러나 그 악인은 그렇게 무섭지 않다. 예견할 수 있기 때문이다. 그러나 표도르는 예견할 수 없는 미치광이 같은 진짜 악인이다. 여기에서 우리는 화석화된 악인이 아닌 생생한 악인을 만나게 된다. 그런 사람은 몸서리쳐질 만큼 끔찍하다. 만약 도스토옙스키가 표도르를 전형적인 악인으로 처리하여 일관되게 나쁜 것만을 일삼는 사람으로 그렸다거나 드미트리를 일관되게 방탕하고 역겨운 인간으로 그렸더라면 이 소설은 그것이 가진 대부분의 박진성을 잃었을 것이다. 도스토옙스키의 냉담하고 객관적인 인물 묘사는 소설 전체를 살아 숨 쉬게 한다. 이것이 사실주의 양식의 중요한 의의 중 하나이다.

우리는 표도르에게서 인간 내면의 다층적 측면을 발견하게 된다. 그리고 거기에서 우리는 악에 대해 느끼는 분노뿐만 아니라 야비한 심성에 대한 역겨움까지도 품게 된다. 드리트리도 마찬가지이다. 그는 방탕하고 무절제한 사람이지만 한편으로는 용기 있고 품위 있는 사람이기도 하다. 그 역시 우리 옆에서 살아 숨 쉬고 있다. 그가 오로지 방탕하기만 했다면 그는 방탕아이기 이전에 살아있는 사람이 아니었을 터이다. 도스토옙스키는 어떤 사람을 제시하지 않는다. 그는 단지 우리가 어떤 사람을 바라볼 때 발견하게 되는 그것들을 제시할 뿐이다.

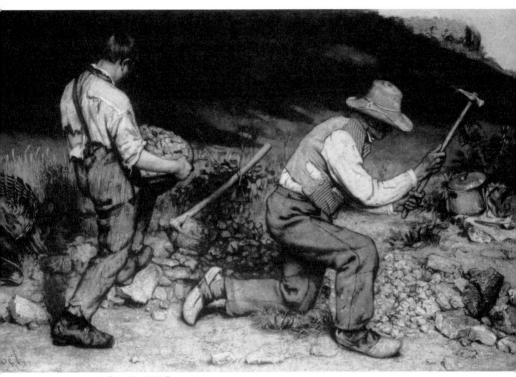

▲ 쿠르베, [돌 깨는 사람들], 1849년

그는 판단하거나 종합하거나 일반화하지 않는다. 그는 자신의 눈에 다채롭게 전개되는 인간 행위만을 제시한다.

쿠르베의 〈돌 깨는 사람들〉 역시도 마찬가지이다. 쿠르베는 냉담하고 객관적으로 아버지나 아들로 보이는 두 사람이 돌을 깨고 있는 장면을 묘사한다. 이 두 사람은 얼굴조차 보이지 않는다. 그러나 한 사람은 아직 학교에서 공부해야 할 나이일 것 같고, 한 사람은 이제 돌 깨는 고된 일을 하기에는 지나치게 나이가 든 듯하다. 그렇다 해도 이

회화는 우리에게 동정이나 공감을 요구하지 않는다. 여기에는 힘든 일을 하는 한 어린 사람과 한 늙은이가 매우 "사실적으로" 그려져 있을 뿐이다. 우리가 이 사실적인 그림에서 발견하는 것은 오히려 의연함과 고귀함이다. 그러므로 이러한 그들의 노역의 비참함은 그들의 인간적 무능에서 나온 것이 아니다. 그것은 오히려 사회적인 문제거나 운명의 문제일 뿐이다.

낭만주의 역시도 삶의 잔류물과 사회적 패배자들을 주로 묘사한다. 그러나 낭만주의 회화의 인물들은 우리의 정서에 직접 육박해 온다. 이것이 오히려 우리의 공감과 감동에 방해된다. 거기에는 확실히 어떤 주의와 주장과 의도가 있다. 낭만주의 예술가들은 감상자로부터 무엇인가를 직접 짜내려 한다. 다시 말하면 낭만주의 예술가들은 고전적 영웅을 새로운 감성적 영웅들로 대치했다. 그러나 어느 경우에나 영웅은 부담스럽다. 누군가를 영웅적으로 느끼는 것은 예술가 자신이 말해주어서라기보다는 오히려 감상자가 그렇게 느껴서이다. 이 점에 있어 사실주의 예술의 설득력은 낭만주의 예술의 설득력을 앞선다. "공유된 시지각"의 효과는 이와 같다. 감정이입의 시대가 끝나가고 있었다.

예술은 먼저 박진성을 지향한다. 어떤 예술인가가(르네상스 고전주의 예술에 견주어) 아무리 심한 왜곡을 했다 해도 그 역시 박진성을 겨냥하고 있다. 그 왜곡이 그가 보는 세계이다. 20세기의 추상화 역시도 기존의 구상적 회화가 제시해 온 거짓된 세계 — 그들은 그렇게 믿었는

바 — , 즉 박진성 없는 세계에 대한 하나의 대안이다. 환각적 효과와 왜곡은 상대적인 용어이다.

박진성이라는 측면에서 사실주의 회화는 커다란 발걸음을 내딛는다. 경험비판론자들은 경험을 비판함에 의해 "실체로부터의 세계"라는 전통적 인식론을 뒤집는다. 그들은 오히려 현존하는 세계를 제시하는 것으로 만족한다. 그들이 실체의 존재를 부정해서는 아니다. 그것은 단지 "쓸모없기 때문에 의미 없을 뿐"이다. 사실주의 역시도 실체에 대한 관심을 거둬들인다. 사실주의의 이러한 측면이 고전주의나 낭만주의와의 큰 차이이다. 사실주의자들은 실체 때문에 편견과 선입견을 품는 것을 두려워한다. 그들은 프랑스 혁명의 실패가 어떠한 양상이었는가를 잘 알고 있었다. 신념은 위험하다. 이제 사실주의자들은 가능한 한 객관성을 지향한다. 그들은 무엇인가를 하기보다는 무엇인가를 하지 않으려 노력한다. 즉 그들은 삶을 새롭게 규정지을 어떤 원리를 발견하기 위해 애쓰기보다는 그냥 그들 눈앞에 펼쳐진 현존만을 제시하려 했다. 예술가들은 철학자도 예언자도 아니었다. 그들은 스탕달이 말하는바, 거울일 뿐이었다.

이제 예술은 줄거리나 거기에 내포된 의미가 되기를 그만둔다. 주인공들의 장엄한 운명과 거기에 스민 의미의 제시는 사실주의 예술에는 존재하지 않는다. 사실주의 예술은 사회의 하층민들을 주제로 즐겨 삼는다고 말해져 왔다. 그러나 이것은 낭만주의 예술에 있어서도 마찬가지이다. 양식을 결정짓는 것은 오히려 무엇을 묘사하느냐보다 어떻게 묘사하느냐이다. 사실주의의 묘사가 냉담한 객관성을 유지한다는

것은 이미 말해졌다. 엄밀히 말하면 사실주의는 여기에서 한 걸음 더 나아간다. 완벽한 인물이나 완벽한 사랑 등을 제시하는 것이 사실주의 이념이 하고자 하는 것이 아니다. 사실주의 이념은 사물의 표면에만 머무르는바 그것은 완벽한 "표현"을 지향한다. 즉 사실주의 예술은 줄거리나 주제의 완벽성을 구하기보다는 그것들의 표현에서의 완벽성을 구한다. 사실주의 예술가들은 심층을 포기하면서 표면의 완벽한 묘사를 지향한다.

사실주의의 이러한 경향은 예술사상의 중요한 의의를 지닌 것이었다. 예술은 항상 의미와 표현 사이를 왕복한다. 많은 사람이 예술은 우선 하나의 이야기이기를 바라고 또 그것이 예술이 존재하는 가장 커다란 의의라고 말한다. 만약 이 주장대로라면 가장 완벽한 예술은 복잡하고 정교한 구성을 갖춘 추리소설이 될 것이다. 그들은 암묵적으로 예술적 표현은 단지 이야기를 전달하기 위한 수단이라고 생각한다. 이야기를 통해서만 "삶의 의미나 지향해야 할 목표" 등이 제시되기 때문이다. 아리스토텔레스가 고전비극에서 가장 중요한 것은 줄거리라고 했을 때의 의미는 이와 같았다.

근대의 붕괴는 삶의 의미나 지향해야 할 목표 등의 주제는 알 수 없는 사실이고 그러므로 물어지거나 언급되지 말아야 할 것이라는 인식과 더불어 시작된다. 사실주의 예술은 이 점에 있어 고전주의 예술과 낭만주의 예술과는 입장을 달리한다. 고전주의와 낭만주의는 어쨌든 실체가 존재하고 또 그것이 밝혀질 수 있다고 믿는다. 그러나 경험

비판론의 예술적 대응물이라 할 만한 사실주의는 이러한 것을 믿지 않는다.

예술은 줄거리에 부여해온 존재 의의를 거둬들인다. 예술은 무엇인가를 알아내거나 가르치기 위한 것은 아니었다. 비단 이것은 예술만의 문제가 아니다. 우리의 어떤 문화구조물도 인식과 계몽을 위해 나서서는 안 된다. 유일한 계몽이 있다면 그것은 "계몽은 주제넘고 무의미한 환각"이라는 사실의 계몽이다.

예술이 의미와 도덕적 가치로부터 완전한 해체를 겪고 스스로만의 영역, 아름다움을 위한 아름다움의 영역으로 후퇴하는 것은 나중에 상징주의 시대에 이르러서이지만 그 시작은 이미 사실주의 시대에 전개되었다. 예술은 단지 표현만을 위해 존재한다. 줄거리나 의미는 — 만약 그것이 아직도 잔류해 있다면 — 표현이 실려 가기 위한 들것에 지나지 않는다. 예술은 예술 자체만으로서 그 의의를 찾고자 한다. 사실주의 예술은 결국 표현에 집중한다. 의미나 가치는 감상자의 몫이다. 사실주의 시대 이래로 전개될 예술의 특징 중 하나는 서사의 증발이다. 마네(Edouard Manet, 1832~1883)의 〈풀밭 위의 점심식사〉 어디에 의미나 줄거리가 있는가.

낭만주의와 사실주의
Romanticism & Realism

　양식에 따라 분류했을 때 몇몇 예술가들은 낭만주의와 사실주의 양쪽에 걸쳐진다. 이것은 그들이 양쪽 양식에 모두 참여했다는 것이 아니라 그들의 작품에 낭만주의적인 요소와 사실주의적인 요소가 공존해 있다는 것이다. 스탕달의 작품들은 전체적으로 사실주의적이지만 상당한 정도로 낭만주의적이기도 하다. 줄리앙 소렐은 비천한 집안 출신이지만 예민한 감성과 탁월한 지적 잠재력을 지니고 있고 결국 사랑에 대한 순수한 열정에 의해 파멸한다. 푸치니(Giacomo Puccini, 1858~1924)의 「라보엠La bohème」 역시도 파리의 가난뱅이 예술가들의 일상을 어떤 감상 없이 묘사하고 있다는 점에서 사실주의적이지만 그럼에도 불구하고 그들의 고귀하고 순수한 자기희생이 의도적으로 강조되고 있다는 점에서 낭만적이다.

　푸치니의 오페라들은 낭만주의 양식에 속하는 것으로 잘못 해석되어 왔다. 음악 예술에 대한 평가에 있어 음악 그 자체가 아니라 음악에 부가된 다른 요소에 더 큰 의미를 부여하는 실수는 비전문가만 저

지르지는 않는다. 모차르트의 「마술피리」나 「피가로의 결혼」, 슈베르트의 가곡집 등에 대해 오페라 대본libretto이나 뮐러(Wilhelm Müller, 1794~1827)의 시집 등에 대해 많은 설명이 있었다. 그러나 그것들은 그 음악가들이 선택했다는 의미 외에 다른 의미는 없다. 그것은 엄밀히 음악가의 것은 아니다. 대본과 오페라의 관계는 글과 소설가의 관계와는 전적으로 다르다. 음악가들은 음악과 관련하지 대본과 관련하지는 않는다. 소설가의 글에 해당하는 음악가의 것은 대본이 아닌 음악 자체이다.

「투란도트Turandot」는 그 대본에 있어 다분히 낭만적이다. 그러나 대본은 푸치니의 것이 아니다. 푸치니의 것은 선율과 화성이다. 만약 푸치니의 음악을 베르디의 그것과 비교한다면 푸치니가 음악에 있어 사실주의로의 전환에 얼마나 결정적인 역할을 했는지를 곧 알 수 있다. 베르디의 음악들은 극적 요소를 지니고 있고, 하나의 음악으로서 대본과는 별도로 존재한다는 느낌을 줄 뿐 아니라, 스스로의 음악 속에서 음악 외적 요소에 대해서는 매우 폐쇄적인 견고함을 지닌다는 느낌을 준다. 그러나 푸치니의 선율과 화성은 오페라 대본의 극적 전개와 매우 긴밀히 조화되어 있고, 그 선율 자체가 개방적이고 유연하며, 어떤 음악적 심층성이나 견고한 완성을 지향하기보다는 표면에서 흐르는 듯한 느낌을 준다.

푸치니는 오페라를 전적인 음악으로 바라보기보다는 동시에 삶의 한 국면으로 바라보고 있다. 물론 그의 주인공들이나 그들의 아리아는 상당한 정도로 낭만적인 요소를 지니고 있다. 푸치니의 오페라의 특징

은 낭만적 주인공들을 사실주의적으로 표현하고 있다는 점에 있다. 그의 오페라에서 음악적인 요소만을 따로 분리할 경우 그것은 베르디의 오페라나 도니제티(Gaetano Donizetti, 1797~1848)의 오페라보다는 베리스모 오페라Verismo Opera에 가깝다. 여기의 음악들은 전형적인 고전음악의 성격을 잃고 갑자기 영화음악과 같은 종류의 사실성을 지닌다.

사실주의가 낭만주의의 전적인 반명제가 아닌 것은 확실하다. 그러나 동시에 이 두 양식처럼 대조적인 예술도 없다. 사실주의는 고전주의적 이념을 부정한다는 점에서 낭만주의 양식을 계승한다. 고전주의는 인간 이성이 세계를 포괄적으로 설명한다는 사실을 전제하지만, 낭만주의나 사실주의는 모두 인간 이성의 이러한 선험적 능력에 대해 회의적이다. 이때 낭만주의는 이성을 감성으로 대체하고, 사실주의는 인간 이성의 역량을 경험에 대한 종합으로 제한시킨다. 다시 말하면 사실주의는 인간 이성에 부여됐던 전통적 신뢰를 부정한다는 점에서 낭만주의를 계승하지만 — 이것은 동시에 예술양식 상의 고전주의에 대한 부정이기도 한바 — 낭만주의가 가정하는 새로운 선험적 인식 능력으로서의 직관이나 감성도 부정한다는 점에서 낭만주의의 반명제를 구성한다.

사실주의는 주어진 것으로서의 세계를 받아들이는바, 이것은 이를테면 우리가 보통 말하는 세계에 대한 과학적 해명을 의미한다. 그러나 사실주의자의 과학과 바로크 시대 예술가들의 과학은 상당한 정

도로 다르다. 바로크의 과학은 실재reality를 전제한다. 시계 장치를 작동시키고 있는 원리는 우주에 실재하는 것이며 이것에 대한 우리의 지식은 선험적인 것이다. 그러나 사실주의가 전제하는 과학은 이러한 종류의 실재성을 지니지 않는다. 어떤 의미로는 사실주의의 과학 역시 선험적이다. 그것은 이미 존재하고 있는 세계의 도상이다. 그 과학의 선험성은 설계도가 건물에 앞서 존재한다는 의미에서만, 그리고 이를테면 지도가 도시에 앞서 존재한다는 의미에서만 보증될 뿐이다. 우리가 어떤 낯선 도시에 떨어졌을 때 우리가 아는 도시는 그 도시의 지도이지 우리가 더듬은 도시의 곳곳은 아니다. 우리는 단지 지도에 맞춰 그 도시를 더듬을 뿐이다. 또한 우리는 과학 교과서에 의해 우리에 앞서 존재하고 있는 세계에서 우리 존재를 얻는다. 그러므로 사실주의의 선험성은 존재론 없는 선험성이다. 어떤 인식이 선험적으로 존재하며 우리를 하나의 동일한 문명으로 묶는바, 그러나 이 인식은 그 기원이 되는 실재를 가정하지는 않는다. 사실주의 선험성은 "시작이 곧 끝"이라는 측면에서 선험적이다.

사실주의의 이념에 따르면 우리는 실재 없는 진공에서 존재한다. 우리는 우리 시지각에서 그것을 인도하는 것으로 믿어져 왔던 선험적 실재를 제거한다. 따라서 우리의 지각만이 어떤 심층성도 지니지 못한 채 허공에 매달리게 된다. 이것이 사실주의 예술에 그 특유한 냉엄성과 객관성을 부여한다.

규준과 규범의 우월성을 부정한다는 점에서 낭만주의와 사실주의

는 견해를 같이한다. 그러나 낭만주의는 규준과 규범을 의도적으로 기피하지만 사실주의는 거기에조차도 공정한 시지각을 부여한다는 점에서 낭만주의와 다르다. 낭만주의와 사실주의는 사회의 하층계급이나 세계의 잔류물을 거리낌 없이 묘사한다. 그러나 낭만주의는 과거의 규준을 새로운 가치로 대체하기 위해 패배자들을 묘사하지만, 사실주의자들은 패배자들 역시도 사회와 세계의 일부분이기 때문에 묘사한다. 낭만주의자들은 세계에 어떤 가치인가를 제시하고자 하고 아직도 세계를 계몽하고자 하지만, 사실주의자들은 세계의 가치 부재를 당연한 것으로 받아들이고 세계에 대해 관찰자적 역할을 맡는다.

어떤 측면으로는 사실주의의 이러한 태도가 무심하고 차갑게 느껴지지만, 관심과 감정이입을 강조했던 낭만주의 이념이 얼마나 공허할 수도 있는가를 생각한다면 적어도 사실주의는 적극적인 오류를 피하고는 있다. 사실주의는 무책임하지 않다. 로코코를 뒷받침하는 세계관 역시 실재를 부정한다는 점에서 사실주의와 일치하지만, 로코코는 무책임하고 또한 세계에 대한 일말의 관심조차도 지니지 않는다. 유물론적 회의주의의 존재론적 카운터파트는 안일함과 현세적 향락이다. 그러나 사실주의 역시도 실재를 알 수 없다는 동일한 이념에서 자라나왔지만 회의주의에 빠져들지는 않는다. 칸트가 관념론자이지만 비판적 관념론자인 것처럼 사실주의자들 역시 경험론자들이지만 비판적 경험론자들이다.

사실주의자들은 우리 경험에서 상대주의와 불가지론을 보는 것이 아니라 우리를 한 데 묶는 우리의 동의와 우리의 문명을 본다. 사실주

의자들은 잘 조합되어 통일적인 하나의 세계를 제시하는 우리 경험의 종합에 대한 신뢰를 통해 회의주의를 극복한다. 알 수 있는 것은 우리의 경험뿐이고, 그 경험의 이미 존재하는 종합이 그 기능을 잘 행사하고 있다면 그것이 바로 실재이다. 물론 거기에 필연성과 항구성을 부여할 수는 없다. 그러나 그러한 것들이 왜 필요한가? 만약 거기에 필연성이 없기 때문에 우리 경험의 종합적 체계가 흔들린다면 언제라도 새로운 체계를 받아들이면 되지 않는가?

사실주의는 신이나 신비나 인간의 존엄성에 대해 말하지 않는다. 왜냐하면, 이것들은 사실이 아니기 때문이다. 사실은 먼저 우리의 경험체계 안에 수용되어 있어야 한다. 그러나 이것들은 우리 경험체계 안에 들어오지 않는다. 이 점에 있어 사실주의는 경험론에서 출발한다. 사실주의가 묘사하는 것은 신이나 인간의 천부인권이 아니라 신앙이나 천부인권에 대한 우리의 행동이다. 사실주의자들에게는 이러한 이념들은 설명되기 위한 것이 아니라 단지 묘사되기 위한 것이기 때문이다. 사실주의자들은 역사 속의 신앙을 묘사하지 않고 단지 신앙을 가진 역사를 기술할 뿐이다.

플로베르(Gustave Flaubert, 1821~1880)나 발자크는 그들의 어떤 주인공에게도 공감이나 해명을 부여하지 않는다. 그들의 주인공들의 심리나 행동은 다만 매우 치밀하게 묘사된다. 그들은 이해받을 만한 요소도 지니고 있고 비난받을 여지도 지니고 있다. 보바리 부인에 대한 플로베르의 묘사는 노라에 대한 입센(Henrik Ibsen, 1828~1906)

의 묘사와는 현저히 다르다. 플로베르의 눈은 외과의사의 손처럼 날카롭고 냉정하다. 그는 이 주인공의 타락의 동기에 대해 어떤 정당성도 부여하지 않고 또 그 파멸에 대해서도 일말의 감정이입도 없다. 보바리의 운명 역시 삶의 한 풍속도일 뿐이다. 여기에서 저자가 조성한 의미를 찾으려는 시도는 완전히 헛된 일이다. 저자에게 그런 것은 없었고 또한 의도되지도 않았다. 왜냐하면, 그는 의미로부터 완전히 물러나 있기 때문이다.

이러한 양식은 입센의 양식과는 현저히 다르다. 입센은 무엇인가를 주장하고 있다. 그는 부르주아 가정이 구성하는 부부관계가 얼마나 무미건조하며 누군가를 정신적으로 얼마만큼 무의미한 상태로 몰고 가는가를 그리고 그것이 인간을 어떻게 질식시키는가를 노라의 입을 통해 자못 웅변적으로 말하고 있다. 사실주의 예술가들 역시 이러한 상황을 묘사할 수 있다. 왜냐하면, 이러한 주제는 시대와 장소를 불문하고 항상 발생하는 일이기 때문이다. 그러나 그들은 거기에 작가의 웅변을 담지는 않는다. 그들은 어떤 가치 평가도 없이 각자가 처한 운명과 결단을 냉정하고 객관적으로 묘사할 뿐이다.

표현의 이러한 차이가 낭만주의와 사실주의를 가른다. 낭만주의는 어쨌든 열렬하다. 뜨겁게 열렬하다. 그러나 사실주의는 끓는다 해도 차갑게 끓는다. 사실주의자들 역시 하고 싶은 말이 없지는 않다. 그러나 그것은 감상자가 스스로 조성하고 스스로 새길 것들이다. 예술가는 거기에서 물러나야 한다. 사실주의는 직접적인 묘사와 간접적인 설명에 기초한다. 사실주의 예술이 갖는 설득력은 사실주의의 이

러한 표현양식에서 나온다. 보여주고 물러남에 의해 거기에는 예술만
이 남는다.

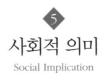

5

사회적 의미
Social Implication

사회주의적 사실주의the socialist realism는 우리가 지금 말하고 있는 사실주의와는 다르다. 엄밀하게 말하면 그것은 예술이 아니다. 그것은 오히려 광고나 선전에 가깝다. 사회주의적 사실주의가 예술이 아닌 이유는 그것이 어떤 종류의 이념을 품고 있기 때문이 아니다. 이 양식이 사회주의적 이념을 품고 있다는 사실에는 물론 의문의 여지가 없다. 그러나 사회주의적 이념의 존재 유무가 예술이냐 아니냐를 가르는 기준은 아니다. 만약 이 예술이 사회주의 이념하에 창조된 것이기 때문에 예술이 아니라고 한다면 귀족주의적 이념에 젖어 있는 아이스킬로스의 희곡도 예술이 아니다.

이념에서 자유로운 예술은 없다. 더 포괄적으로 말한다면 세상의 어떤 문화구조물도 이념에서 자유롭지 않다. 이념은 세계를 보는 하나의 창 — 과학에 있어 패러다임과 같은 — 이기 때문이다. 존재는 이념을 전재한다. 우리는 이념을 갖기 때문에 존재한다. 이념이 없다면 인간도 없다. 이념 없는 인간이란 형용모순이다.

어떤 이념인가를 품는다는 것과 어떤 이념인가를 주장한다는 것은 전적으로 다르다. 모든 문화구조물이 어떤 종류의 이념을 품는다. 그러나 이념을 주장하는 것은 정치 철학자나 사회학자의 몫이다. 예술가는 먼저 예술가일 따름이다. 다시 말하면 이념의 존재 유무가 예술과 예술이 아닌 것을 가르는 기준이 아니라 그것이 표현되는 양식이 예술과 예술이 아닌 것을 가르는 기준이다.

사회주의적 사실주의 예술가들은 사회주의를 위해 예술을 희생시킨다. 그들은 드러내고자 하는 이념에 지나치게 몰입된 나머지 그들 이념을 노골적으로 드러내게 된다. 이념의 노골적 주장을 예술로 치장한다는 점에서 보자면 이 예술은 자본주의 사회의 상품광고와 매우 흡사하다. 둘 다 노골적이며 둘 다 모종의 심미적 가치로 목적을 위장한다. 수많은 사회주의적 사실주의 예술가 중 단 한 명도 예술가로서 살아남지 못했다는 사실, 그리고 이념의 노골적 표현을 꺼렸던 쇼스타코비치(Dmitri Shostakovich, 1906~1975)가 결국 버림받은 사실 등은 사회주의적 사실주의가 어쨌든 예술의 본래적 의미에서의 예술은 아니라는 것을 예증하고 있다.

사실주의가 사회주의를 위한 훌륭한 도구인 것은 확실하다. 19세기의 사실주의자들은 그들의 원했건 원하지 않았건, 그들이 의식했건 그렇지 않았건 사회주의를 위해 봉사하게 된다. 이것은 사실주의자들이 그들의 이념을 노골적으로 드러내서는 아니었다. 만약 그랬더라면 그들 이념의 설득력은 현저히 감소했을 것이다. 큰 목소리에는 공허한 내용이 담긴다. 사회주의 이념을 위해 만들어진 사회주의적 사실주의

가 오히려 그 이념의 지지자들만의 자기만족으로 끝난 데 반해 오히려 사회주의적 이념에서 한발 물러난 사실주의가 사회주의를 위해 매우 큰 무기가 되었다는 사실은 예술의 기능에 관한 의미심장한 함의를 가진다. 물론 이것이 예술의 문제만은 아니지만.

어떻게 사실주의가 사회주의를 위해 봉사하게 되었을까? "사실을 있는 그대로 묘사한다."는 원칙이 어떻게 사회주의적 이념의 확산을 위한 결정적 역할을 할 수 있었을까? 사실주의자들은 스스로는 자신이 사회주의 이념을 위해 봉사한다는 사실을 거의 모르고 있었다. 발자크는 스스로가 왕당파임을 공언한다. 그러나 그는 자신의 소설을 통해 오히려 공화정을 위한 봉사를 하게 된다.

사실주의는 인물은 없고 생각과 행동만이 존재한다는 전제하에 인물을 묘사한다. 사실주의에 정의definition란 없다. 존재의 본질은 언제나 비밀에 싸여 있다. 중요한 것은 실증주의적 이념하에서는 알 수 없는 것은 무의미한 것으로 치부된다는 사실이다. 그러므로 존재의 본질은 무의미한 것으로 간주한다. 사실주의는 실증적으로 드러나는 것 외에 어떤 것도 존재하는 것으로 보지 않는다.

사실주의자의 시야에서 신분의 고하는 없다. 고귀한 신분의 사람을 묘사한다 해도 그에게 밖으로 드러나는 그의 모습 이외에 어떤 내재적인 가치가 별도로 존재한다는 가정을 하지 않는다. 또한, 비천한 신분의 사람들에 대해서도 마찬가지이다. 밖으로 드러나는 그의 행동 외에 그에게 내재한 별도의 고귀함이나 비천함이란 없다. 이때 신분이나 지위를 싸고 있는 아우라는 증발한다. 그는 자신의 행동으로 해체

되어 버린다. 모두가 평등한 인간일 뿐이라는 이념이 사실주의적 양식보다 더 효과적으로 표현될 수는 없다.

《사촌 베트La Cousine Bette》에서 윌로 남작은 그의 행위에 의해 묘사된다. 이 귀족에 대한 발자크의 묘사에는 그의 신분에 대한 어떤 종류의 고려나 배려도 없다. 남작 부인에 대해서도 마찬가지이고 베트와 벤세슬라스에 대해서도 마찬가지이다. 발자크의 시지각은 매우 민주적이다. 거기에 출신 성분이나 직위를 싸고도는 후광halo은 없다. 따라서 윌로 남작의 추태는 한 인간의 추태가 되고 남작 부인의 고귀함은 한 인간의 고귀함이 된다. 다시 말하면 고귀한 신분으로서의 윌로 남작에게는 신분은 남지만 "고귀함"은 사라진다. 그의 고귀함은 그의 행동으로 해체되어 버린다. 비천한 신분 출신의 그의 아내의 비천함 역시도 그녀의 행위로 해체된다.

사실주의는 "사회의 하층민에 대해 따뜻한 시선을 보내는 한편, 상류층에 대해 냉혹한 시선을 보내기 때문에 사회주의를 위해 봉사한다."고 잘못 설명되어 왔다. 이것은 커다란 오해이다. 이러한 따뜻함이나 차가움 등의 시선은 낭만주의자의 것이지 사실주의자의 것이 아니다. 낭만주의자는 감정이입을 예술의 당연한 기능으로 생각하지만, 사실주의자는 그것을 가장 경계한다. 사실주의자는 공감 없는 시지각만을 지닐 뿐이다. 물론 그들도 무엇인가를 말하고자 한다. 그러나 그것은 상류층에 대한 혐오와 하층계급에 대한 찬사와 같은 종류의 것은 아니다. 이러한 태도는 좀 더 낭만적인 고야(Francisco Goya, 1746~1828)의 회화에서나 찾아질 노릇이다. 그들은 단지 바라볼 뿐이다.

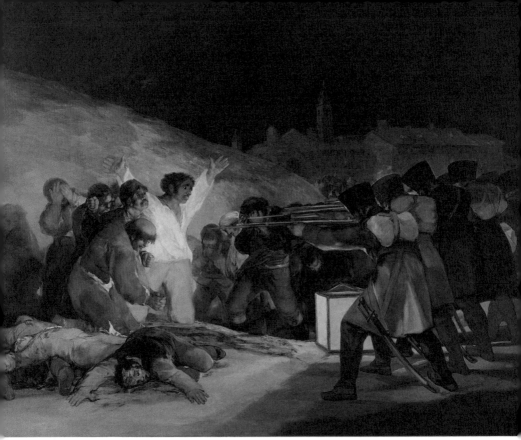

▲ 고야, [1808년 5월 3일], 1814년

　　이러한 시지각의 공정성이 사회의 계급적 위계를 해체하게 된다. 귀족이나 부르주아나 하인이나 모두 같은 인간이다. 어떤 사람이 고귀하기 위해서는 그의 행동에 있어 고귀해야 한다. 그에게 행동으로 드러나는 고귀함 외에 다른 고귀함은 없다. 어디에도 내재적인 선이나 악은 없다. 발자크의 남작 부인은 남편에 대한 이해와 공감에 있어서 고귀하다. 그러나 그녀라고 해서 전적으로 고귀하지는 않다. 그녀 역시도 사회적 체면에 묶여 있는 무능력자이다. 사실주의 예술 어디에도 전형이란 없다. 거기의 인물들은 모두 인간일 뿐이다.

▲ 쿠르베, [체로 곡식을 거르는 사람들], 1854년

　　엄밀히 말했을 때 사실주의는 사회주의를 위한 봉사를 의도하
고 있지 않다. 사회주의는 사적 소유의 철폐를 의미하지만, 사실주의
는 그것을 특별히 말하고 있지는 않기 때문이다. 사실주의는 단지 어
떤 대상에서 그 가치의 선험성을 제거할 뿐이다. 사실주의는 이런 방
식으로 가치의 평준화를 이루어 낸다. 19세기 말의 사회주의 혁명가들
이 사실주의가 가치의 평준화를 말함에 의해 자신들이 사실주의 예술
의 세계에 좀 더 가깝게 있다고 느낀 것은 사실이다. 어쨌든 사실주의
는 아직도 삶에 잔류하고 있는 사회적 위계질서를 제거하고 있기 때문

이었다.

물론 발자크나 플로베르나 쿠르베가 잔존하고 있는 귀족계급이나 새롭게 상승하고 있는 부르주아에 대해 반감과 역겨움을 품고 있었던 것은 사실이다. 그러나 어떤 사람이 사회주의자가 되는 것은 상층계급에 대한 분노만으로는 부족하다. 사회주의는 사적 소유의 철폐를 의미하지만, 사실주의 예술가 누구도 그것을 의도하지는 않았다. 사회주의는 당시의 몇 명의 몽상가들의 것일 뿐이었다. 사실주의 예술에서 사회주의 이념만을 본 사람은 엥겔스(Friedrich Engels, 1820~1895)뿐이었다.

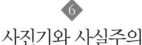

사진기와 사실주의
Camera & Realism

사진기의 발명으로 사실주의 회화가 무의미해지고 그것이 추상으로 변한다는 주장이 일반적이다. 사상이나 이념의 변화와 전개를 물적 동기로 설명하는 것은 유혹적이다. 변화를 간단하고 명료하게 설명할 수 있고, 상상력을 동원한 사변적 고투가 필요 없고, 듣는 사람에게 그의 지적 능력에 상관없이 무엇인가를 이해했다는 만족감을 줄 수 있기 때문이다. 예술 분야에서는 사적 유물론에 기초한 사회사적 해명이 이 역할을 담당해왔다. 예술에 대한 사회사적 해명은 사적 유물론이 좌절한 바로 그 측면에서 좌절에 빠져 있다. 환원적 설명은 수명을 다했다. 연역의 기초는 없다. 이것은 앞에서도 누누이 설명한 바이다. 용이함이 의미를 부르지는 않는다. 어려운 것이 모두 유의미하지는 않다고 해도 안일함이 무의미한 것은 사실이다. 물적 토대에 의한 설명은 안일한 해명이다.

예술의 양식적 변화에 대한 물적 토대의 제시는 실패해왔다. 가시적이고 유물론적인 역사 해석은 모든 종류의 문화구조물에 있어 그

렇게 만족스러운 설명을 제시하지는 못했다. 거기에는 쉽게 제시될 수 있는 반례들이 존재했다. 예술사에 있어서는 이 주제가 "기술과 예술 의욕Techniques and Art Will"이라는 주제로 제시되어 왔다. 그러나 정직하고 통찰력 있는 예술사가라면 누구라도 물적 하부에 예술이 필연적으로 묶이지는 않는다는 사실을 인정해야 한다. 이것은 비단 예술만의 문제는 아니다.

문화구조물을 물질적 토대 위에서 설명하려는 시도의 가장 익숙한 예는 마르크스(Karl Marx, 1818~1883)의 '사적 유물론historical materialism'이다. 사적 유물론은 왜 하나의 상부구조의 양식, 즉 이데올로기가 시대착오적인가를 잘 설명한다. 다시 말하면 어떤 문화구조물이 어떻게 해서 의심받고 폐기되는가를 이전의 어떤 이론보다도 잘 설명한다. 그러나 그것은 과거의 문화구조물을 대체하는 새로운 문화구조물이 어떠한 것이 되어야 하는가의 설명에 있어서는 계속 실패해왔다. 사적 유물론은 그 지지자들이 주장하는 만큼의 예언적 기능을 하지는 못한다.

물론 관념론이 세계를 더 잘 설명하지 못한다는 것도 분명하다. "개신교의 윤리와 자본주의의 정신"은 사적 유물론의 탐구 양식과 정면으로 배치되는 방법론을 내세운다. 개신교 신학의 궁극적 귀결인 예정설은 끝없는 근로와 세속적 성공만을 유일하게 가능한 영혼 구원의 간접적 증거로 만들었을 때, 물적인 축적을 의미하는 자본주의가 융성하게 되었다는 것이다. 베버(Max Weber, 1864~1920)는 개신교가 융성한 지역이 속한 곳이 자본주의의 최초의 발생지라는 근거를 내세우

기도 한다. 북부 독일과 네덜란드 그리고 미국이 개신교 국가이며 동시에 자본주의의 온상이다. 베버는 물적 토대에 의해 개신교가 가능하게 된 것이 아니라 개신교라는 새로운 관념이 새로운 생산 양식을 가능하게 만들었다고 주장하고 있다. 그러나 이 경우에는 사적 유물론의 지지자는 인간의 본성 속에 언제나 존재해 온 물질에 대한 탐욕이 스스로를 정당화하기 위해 개신교의 이념과 같은 것을 요구했다고 말할 것이다. 그리고 이 역시도 상당한 설득력을 가진다. 관념과 물질은 그 인과관계에 있어 악순환vicious circle에 빠져 있다.

양쪽 모두 서로에 대한 충분한 반박의 여지를 가진다. 그러나 스스로가 세운 가설의 포괄성은 의심스럽다. 사적 유물론은 어떤 문화구조물에 대해 말할 때 그것이 속한 생산관계 속에서 그 문화구조물이 어떤 다른 종류의 것이 되지는 못한다는 것을 밝혀주기는 한다. 자본주의적 생산관계에서 노예제도는 확실히 불가능하다. 하나의 정치적 제도로서의 노예제는 자본주의에서는 불가능하다. 그러나 자본주의라는 새로운 물적 토대 위에서 어떤 정치제도가 필연적인가에 대해서는 불만족스러운 답변밖에 못 한다.

사진기가 발명된 이래 이제 회화가 사진과 같이 실물을 그대로 묘사하는 것이 될 수는 없었다고 주장되어 왔다. 그러나 회화는 그 긴 역사에 있어 실물을 그대로 모사하는 것이었던 적은 없었다. 하물며 사진기의 발명이 어떤 새로운 양식으로의 회화의 필연적인 전개를 이끌지는 않았다. 사진기 역시도 사물을 그대로 찍은 적은 없다. 회화도 사

진도 모욕받을 이유도 찬사받을 이유도 없다. 물적 토대는 무엇이어서는 안 되는가를 정할 뿐이지 무엇이 될 것인가를 정하지는 못하기 때문이다.

사진기와 회화의 관계에는 단순한 하부구조와 상부구조 이상의 문제가 숨어 있다. 일반적으로 우리는 사진기가 재생해내는 표상에 대해 오해에 잠겨 있다. 사진기는 "있는 그대로"의 세계를 표상한다고 생각된다. 그러나 말 그대로 그것은 하나의 표상representation이다. 인식론상 "있는 그대로"라는 것은 없다. 사진기가 묘사하는 것은 우리가 우리 시지각을 가정한 것을 기계에 적용한 것이다. 그것은 그러나 단지 가정일 뿐이다. 사진기는 우리 눈에 대한 우리의 관념일 뿐이다. 사진기가 우리 눈을 닮아 만들어졌고 그것이 재현해내는 것이 우리의 시지각이라고 가정하자. 그러나 우리 시지각 자체가 고정된 것이 아니다. 사진기가 "있는 그대로" 사물을 보기 위해서는 먼저 우리 눈이 사물을 "있는 그대로" 보아야 한다. 그러나 말해져 온 바대로 우리 눈은 실재를 보기는커녕 실재와 우리 인식을 가로막는 벽으로 작동한다. 사진기가 세계를 그대로 표상한다는 믿음은 환각이다. 사진기는 우리 눈이 작동하는 양식에 대한 하나의 합의agreement일 뿐이다. 따라서 사진기는 — 그것이 우리 눈과 같은 것이라 해도 — 세계에 대한 합의된 표상일 뿐이다. 사진기가 세계를 찍을 때 그것은 하나의 관습, 하나의 세계관을 찍고 있다.

사진의 재현적 성격과 관련하여 다음과 같은 질문의 가능성이 있다. 사진을 보면서 우리가 그것이 어떤 피사체의 재현이라고 판단하는

것은 어떻게 가능한가? 증명사진의 역할은 말 그대로 사진이 피사체의 재현임을 증명하는 것이다. 증명사진이 없다면 ID 확인은 불편하고 제한된다. 그러므로 사진은 실재의 재현이라고 말해질 수 있지 않은가? 사실은 그와 같지 않다. 지식이 하나의 관습일 때 사진과 그 피사체의 동일시 역시 하나의 관습이다. 비트겐슈타인(Ludwig Wittgenstein, 1889~1951)은 언어가 세계를 묘사할 수 있는 것은 언어가 세계에 대한 하나의 "그림"이기 때문이라고 말한다. 예를 들어 "서울시의 상공에 세 마리의 보라색 고래가 날고 있다."라는 문장을 읽는다고 하자. 이때 우리는 즉시로 그 문장이 말하는 바를 머릿속에 그린다. 그 문장이 참이냐 거짓이냐의 문제는 부차적이다. 우리는 그 문장과 하나의 상황을 일치시킨다. 이것이 가능한 것은 그 문장이 그 상황에 대한 재현으로 작동하기 때문이다.

추상적인 기호로 된 언어가 특정한 상황과의 일치를 가능하게 할 때 무엇인들 어떤 특정한 상황의, 혹은 특정한 대상의 재현으로 작동할 수 없겠는가? 우리가 하나의 문장을 보면서 그것을 어떤 상황의 그림, 즉 재현으로 보게 되는 것은 우리 관습이 우리에게 가한 훈련 때문이다. 관습은 모든 것을 가능하게 한다. 더구나 관습은 스스로를 관습이 아닌 실재라고 함에 의해 더욱 설득력 있다.

이것은 명제의 의미sense가 그것의 참, 혹은 거짓에서 독립한다는 사실에서도 분명하다. 우리는 명제를 말하고 명제를 이해할 뿐이지 세계의 실재에 대해 말하거나 이해하는 것은 아니다. 정확히 말하면 실재에 대해서는 우리는 그 존재조차도 모른다. 시지각에 있어서도 마찬

가지이다. 우리의 시지각의 의미는 세계의 참모습 — 그러한 것이 있다고 가정할 때 — 에서 독립한다. 이 사실은 그 말의 바로 그 의미에 있어서의 "사실적"이라는 것은 없다는 것을 말한다. 이것은 명제고 사진이고 간에 그 이해는 관습에 기초한다는 것을 또한 말한다.

우리는 사진과 피사체를 일치시키는 훈련을 받는다. 예를 들면 우리는 어떤 나무의 사진과 그 나무를 일치시키는 훈련을 받는다. 이 사진은 다른 어떤 나무가 아니라 바로 그 나무의 재현이다. 사진이 유효한 일치의 증명으로 가능한 것은 관습이 이유이다. 이 점에 있어 사진은 매우 유효하고 생산적인 수단이다. 사진이 없었더라면 우리는 입국심사관에게 각자의 초상화를 내밀어야 했을 것이다. 문명은 전통의 계승을 요구한다. 이것은 일련의 기호의 시스템과 대상 사이의 일치를 미리 정한다. 여기서 사진은 일련의 기호이고 피사체는 사진에 의해 표상되는 대상이다. 사진이 합의된 표상이 아니라 세계의 모습에 대한 객관적이고 독립적인 재현이라고 주장하는 것은 관습이 우연적으로 우리에게 구속력을 가진 시지각과 도덕률이 아니라 선험적이고 독자적인 — 우리에게서 독립한 — 세계상이라고 주장하는 것과 마찬가지이다. 그들이 사진에 대해 이렇게 주장할 때 사진은 관습과 같은 것이되어서 그것은 단지 다수결의 문제가 된다.

다른 문제가 있다. 사진기가 인간의 눈에 대한 모방이라고 한다해도 사진기와 인간의 시각은 전혀 다르다. 사진기는 입체를 보지 못한다. 개나 다른 포유류는 인간보다 눈의 시야각이 더 넓다. 더 넓은 면적을 본다는 것은 위험을 감시하고 사냥에 유리하다는 것을 의미한

다. 인간의 눈도 측면을 볼 수 있지만 주로는 정면을 바라봄에 의해 두 눈이 같은 대상을 바라보게 된다. 이것은 낭비일까? 이러한 시지각이 유리한 측면이 있다. 두 눈의 시지각의 교차에 의해 입체를 구성해 낼 수 있기 때문이다. 이것은 간단한 실험만으로 곧 알 수 있다.

우리 앞에 우리로부터 거리를 달리하는 두 그루의 나무가 있고 그 뒤쪽으로 하얀 벽이 있다고 가정하자. 먼저 두 눈으로 정면을 바라보자. 다음에는 한쪽 눈을 가리고 다시 정면을 바라보자. 두 시지각에는 상당한 차이가 있다는 사실을 누구나 감지할 수 있다. 한쪽 눈만으로 나무들을 바라보면 그것들은 두 눈으로 볼 때보다 얇은 느낌을 주면서 나무들이 벽에 들러붙어 있게 된다. 겹쳐진 시야가 없을 때의 시지각은 이와 같다. 즉 입체감과 원근감이 사라진다. 이것은 사진기와 관련하여 중요한 문제이다. 사진기는 하나의 눈을 가정하고 있고 그것은 따라서 대상과 공간의 입체성을 포착할 수 없다는 사실을 의미한다.

이것은 TV 스포츠 중계와 같이 서로 간에 상당한 거리를 가진 두 대상을 정면으로 찍을 때 현저하게 드러난다. 가까이 있는 대상과 멀리 있는 대상이 50m 정도 떨어져 있다고 하자. 그러나 시청자의 입장에서 스크린을 바라보면 그 거리를 전혀 추정할 수 없다. 그들은 서로 간에 5m 정도밖에 안 떨어진 것처럼 보인다. 사진기는 물리적인 견지에서도 눈과 같지 않다.

이것은 사진기의 시지각이 오류라는 얘기는 아니다. 그 둘은 서로 다를 뿐이다. 누군가가 사진이 우리 눈과 같다고 할 때 사진기와 같은 방식의 대상의 복제가 회화의 목적이었던 적은 없었다. 만약 어떤 예

술가가 그러한 것을 노렸다면 그는 예술가이기를 — 사실은 인간이기를 — 그치게 된다. 이것은 물론 무의식의 세계까지도 포함한 것이다. 우리는 사물을 바라볼 때 수동적이지 않다. 우리는 이를테면 사물을 능동적으로 바라본다. 우리는 나름의 경험과 사유에 의해 개성과 선입견을 가진 한 사람으로서 사물을 바라본다. 즉 우리는 어떤 것을 바라봄과 동시에 거기에 나름의 관념을 부여한다. 하나의 사물, 한 명의 사람, 하나의 사건에 대해 입회자들 모두가 다른 시지각을 내보이는 것은 이것이 동기이다.

예술의 역사에 있어 많은 화가들이 현실을 그대로 닮은 그림을 그려내기 위해 경쟁해왔다. 그러나 여기서 "현실을 그대로 닮은"이라는 형용사구에 중요한 의미가 부여된다. 스냅사진과 추상화 중 어느 쪽이 더 현실을 닮은 것인가? 레오나르도 다 빈치의 「모나리자」는 사진상의 모나리자 — 그것이 가능했다는 가정하에 — 에 비해 덜 현실적인가? 모나리자의 눈매와 입매는 어둠과 애매함에 잠겨 있다. 그것은 말 그대로 윤곽선이 흐리고 두터운 연기sfumato와 같다. 스냅사진의 눈매와 입매에는 날카롭고 선명한 선들에 의해 어떤 애매함도 없다. 다 빈치는 그러나 애매함에 의해 그 인물의 다채로운 표정을 담아낸다. 그 인물은 살아 숨 쉬고 있고 계속해서 변주를 하는 인물이다. 여기서 애매함은 다채로움을 의미하고 이 다채로움에 의해 이 회화는 생명력을 얻는다.

우리가 어떤 익숙한 인물의 스냅사진을 바라보며 사진상의 인물이 생경하고 죽어 있는 듯하고 부자연스럽다고 느끼는 이유는 사진

에는 모나리자가 가진 그러한 효과가 없기 때문이다. 스냅사진은 매우 짧은 어떤 순간의 단 하나의 모습만을 복사해낸다. 그러나 우리는 그 대상을 그렇게 바라볼 수도 없고 또 바라본 적도 없다. 시간적 지속 duration이라는 면에서 우리 눈과 사진은 완전히 다르다. 우리 눈은 그렇게 섬광과 같이 짧은 순간에 대응하지 못한다. 우리는 사물을 순간적으로 선명하게 고착시키지 못한다.

눈은 생명에 대응하고 사진기는 무생물에 대응한다. 다시 말하면 우리 눈은 상당한 정도로 대상에 변화와 종합을 부여함에 의해 대상을 살아 있는 것으로 만들지만, 사진기는 전체성 가운데 변화하고 있는 대상을 시간적으로 분해해서 그것을 무생물화한다. 우리는 우리가 항상 익숙했던 어떤 인물의 사진을 바라보며 거기에 그 인물과 관련된 회상을 부여해야만 그 인물을 얻어낼 수 있다. 사진은 어떤 대상의 전체성을 얻기 위한 하나의 계기일 뿐이지 우리가 가정하는 대상 그 자체일 수는 없다. 기계는 전체성을 얻지 못한다. 그것은 분석에 의해서만 작동한다.

이것은 물론 사진이 회화에 비해 세계에 대한 열등한 표현양식이라는 것을 의미하지는 않는다. 분석이 어째서 종합보다 열등한가? 쇠라(Georges Seurat, 1859~1891)와 시냐크(Paul Signac, 1863~1935)가 색채를 점으로까지 분석했다고 해서 그것이 열등한 회화인가? 사진도 하나의 예술이 될 수 있다. 무엇이 예술이고 무엇이 예술이 아닌가를 결정하는 것은 표현 수단에 달려 있지 않다. 사진 역시도 세계를 적극적으로 창조할 수 있다. 사진 역시도 얼마든지 심오할 수 있다. 만약

종합과 애매함이 예술의 조건이라면 사진도 그것을 가능하게 한다. 사진도 스푸마토 효과를 낼 수 있다. 여기서 말하고자 하는 것은 어설픈 예술사가들이 사진을 단지 세계에 대한 소극적인 비생명적 재현이라고 주장할 때 사실은 그와 같지 않다는 것이다.

사진기는 "현실을 그대로 닮은" 것을 포착하지 않는다. 사진도 세계에 대한 "하나의" 표현이다. 사진기의 발명 때문에 회화가 구상적 표현을 포기할 수밖에 없다는 이론은 예술사가의 주장으로 매우 편리한 것이지만 그것은 생각 없는 단순화일 뿐이다. 사진기와 더불어 아마도 싸구려 초상화에 대한 수요는 줄었을 것이다. 그러나 그러한 초상화는 계속해서 존재했다 해도 어차피 예술은 아니었다. 회화가 사진기와 경쟁해서 잃은 것은 없다. 예술가는 생계를 놓고 그러한 초상화들과 경쟁했을지는 몰라도 예술성 자체를 놓고는 아니었다. 이것은 사진기에 있어서도 마찬가지이다. 훌륭한 사진은 어설픈 이발소 그림과 경쟁하지 않는다. 사진은 사진이고 회화는 회화일 뿐이다.

말해진 바와 같이 사실주의 양식 자체가 우리가 일반적으로 말하는 사실을 묘사하지는 않는다. 사실주의가 묘사하는 사실과 사진기가 묘사하는 사실은 다르다. 엄밀히 말하면 우리가 "사실"이라고 말할 때 우리는 어떤 것도 말하고 있지 않다. 왜냐하면, 사실은 신기루이기 때문이다. 우리는 단지 어떤 것을 사실로 보자는 협약만 맺을 뿐이지 우리로부터 독립해서 스스로 존재하는 사실을 가정할 수는 없다. "사실"이라는 개념은 빈 자루와 같다. 거기에 내용물을 채워야만 자루가 설 수 있듯이 사실에 어떤 의미를 부여해야만 그것은 비로소 존립하게 된

다. 심지어 사진기조차도 하나의 협약일 뿐이지 사실에 관련된 것은 아니다.

만약 사진기의 발명이 회화를 추상으로 몰고 간 동기라면 구석기 시대에서 신석기 시대로 이르는 과정은 예술에 있어 추상을 향한 과정이었다는 사실은 어떻게 설명되는가? 신석기 시대는 최초의 추상의 시대였다. 그러나 우리가 아는바 구석기 시대 말에 사진기와 같은 것은 없었다. 사진도 쿠르베의 회화가 가진 하나의 사실성을 가진다. 사진기의 재현성이 회화를 추상으로 몰고 갔다고 주장한다면 우리는 쿠르베의 사실주의가 회화를 추상으로 몰고 갔다고 동시에 말해야 한다.

미술사가는 이렇게 말할 수도 있다. "현대 미술이 추상으로 전환된 것이 전적으로 사진기 때문이었다고는 말하지 않는다. 단지 사진기가 추상으로의 전환에 기폭제 역할을 했다고 말할 뿐이다." 그렇다면 이 명제의 대우(對偶)가 성립해야 한다. 사진기가 없었다면 추상화도 없었다고. 왜냐하면 기폭장치 없이 폭발이 일어나지는 않기 때문이다. 그러나 이것은 사실과 다르다. 오히려 사실주의 시대의 화가들은 사진기의 발명을 찬사했다. 그들은 사진이 만들어내는 효과에 신기해했으며 기술의 또 하나의 개가에 감탄을 쏟아냈다. 회화와 사진술은 함께 갈 것이었다.

최초의 사진은 현재와 같은 것은 아니었다. 희미한 흑백의 음영이 드리워져 있었고, 윤곽선은 흐렸으며, 해상도도 현재의 사진과는 비교도 할 수 없을 정도이다. 최초의 사진들 중 하나인 보들레르(Charles

▲ 나다르, [보들레르의 사진], 1855년

Baudelaire, 1821~1867)의 사진은 그때의 사진술이 어떠했는가를 잘 보여주고 있다. 그것은 현재의 사진보다는 오히려 당시의 초상화에 훨씬 가깝다.

회화의 추상으로의 전환은 사진기와 관련 없다. 이것은 사진이 추상으로의 전환을 촉진하지도 않았다는 점에서, 그리고 사진기가 없었다 해도 결국 회화는 추상으로 갈 수밖에 없다는 점에서, 그리고 사진기도 얼마든지 세계를 추상적으로 재현할 수 있다는 점에서 그렇다. 추상적 사진은 기술적으로 얼마든지 가능하다. 문학에는 사진기와 같은 것이 없었다. 그러나 문학에서도 앙티로망anti-roman, 앙티테아트르 anti-théâtre 등의 비사실주의적이고 자못 추상적인 방향으로의 전환이 일어난다. 알랭 로브그리예(Alain Robbe-Grillet, 1922~2008)의 《질투》에서의 바나나 농장에 대한 추상적 묘사는 무엇인가? 예술사상의 추상은 사진기와 같은 하나의 기술적 계기로는 설명될 수 없는 거대하고 심각한 의미가 담겨 있다. 이것은 또한 음악에서도 마찬가지이다. 쇤베르크(Arnold Schoenberg, 1874~1951)의 무조음악은 조성을 해체했다는 점에서 기존의 구상적 조성체계를 해체시킨다. 음악을 찍는 사진기도 있는가?

회화의 추상으로의 전환은 먼저 환각적illusionistic이고 재현적인 예술이 결국 붕괴할 수밖에 없었던 동기에 대한 설명을 전제해야 해명될 수 있다. 신석기 시대의 추상으로의 전환과 20세기의 추상으로의 전환은 다르지 않다. 그것은 인류의 좌절과 도피와 관련되어 있다. 세계와 우주와 우리 자신에 대한 이해에의 자신감의 유무가 구상과 추상

을 가른다.

사진이 객관적 실재 — 실재가 있다고 가정할 때 — 에 대한 모사가 아니라는 바로 그 측면에 의해 사진이 하나의 예술이 된다. 만약 사진이 단지 "모사"라면 모든 사진은 다 같아야 하며 거기에는 사진사의 자율성과 세계관이 들어설 여지는 없다. 그러나 우리는 동일한 장면에 대해 각각의 사진가가 서로 다르게 대응한다는 사실을 안다. 사진가는 자신의 세계관에 따라 세계를 묘사한다는 점에 있어 다른 예술가와 같다. 단지 다른 예술가가 붓이나 끌을 쓸 때 그들은 사진기를 쓸 뿐이다. 다른 예술가들이 그들의 마음에 안개처럼 애매하게 떠오르는 세계상을 포착하기 위해 붓을 들고 상념에 잠길 때 사진사도 마찬가지로 사진기를 앞에 놓고 고민에 빠진다. 사진은 단지 기술의 문제가 아니다. 몽파르나스의 싸구려 초상화가들이 있듯이 동네 골목길에 싸구려 사진사들이 있을 뿐이다. 세계를 세계관에 준해 적극적으로 창조하려 애쓴다는 점에 있어 진정한 사진사는 누구 못지않은 예술가이다.

심리적 거리
Psychical Distance

형이상학의 실패와 더불어 미학이라고 이름 붙여진 학문의 실패도 분명해졌다. 이것은 미적 현상이 존재하지 않는다는 얘기는 아니다. 그것은 단지 미적 현상이 학문의 대상이 더 이상 되지 않는다는 것을 의미한다. 사실상 미학aesthetics이라는 개념 자체가 형용모순contradictio in adjecto이다. 이것은 우리가 philosophy of art라는 어구를 분석하면 간단히 알 수 있다. art는 philosophy가 될 수 없고 philosophy는 art를 탐구할 수는 없다.

아리스토텔레스 이래 예술에 어떤 학문적 원리나 지식을 도입하려는 시도는 결국 실패한 것으로 드러났다. 미학은 한마디로 시대착오이다. 그것은 말해질 수 없는 것에 대해 말해왔다. 미학은 형이상학에 기생해왔지만 형이상학은 파산했고 따라서 미학도 파산했다.

심리적 거리라는 개념은 본래 미학적인 의미를 담고 있지는 않았다. 그것은 인식론과 관련된 것이었다. 이 개념에 대해 최초로 포괄적

인 발언을 한 철학자는 쇼펜하우어이다. 쇼펜하우어는 천재와 관련해서 그것을 순수한 인식이라고 규정한 다음, 순수한 인식은 "의지로부터 해방된 통찰"이라고 말한다. 쇼펜하우어의 의지wollen는 이를테면 생존과 번영에의 내적 요구로 해석될 수 있다. 그러므로 순수인식이란 결국 생존에의 이기적 동기를 배제하고 순수한 마음으로 세계를 응시할 때 가능해진다. 쇼펜하우어는 천재에 심미적 통찰을 포괄시켰고 여기에서 "심리적 거리"라는 미학적 개념이 생겨났다.

심리적 거리란 결국 "자신의 이해관계를 배제한 관심"이라고 정의될 수 있다. 중요한 것은 관심이다. 관심이 없다면 물론 이해관계가 배제된다. 관심이 없다는 것은 그 관심의 대상과 관련하여 자신이 어떤 종류의 관계도 맺을 필요가 없다는 것을 말하기 때문이다. 우리 삶은 보통 무관심과 집착 사이를 왕복한다. 어떤 경우에는 집착이 두려워 무관심을 전제한다. 대부분의 냉정함과 거리 두기의 심적 근거는 두려움이다. 어떤 여성은 집착이 두려워 사랑의 가능성을 차단하고, 어떤 사람은 죽음의 공포에 집착할까 두려워 그 문제로부터 눈을 돌린다. 많은 사람들의 사무적 태도는 실증주의와 집착에의 두려움의 혼합이다.

이러한 방식의 거리 두기는 우리에게 어떤 종류의 통찰도 주지 못한다. 심리적 거리는 외면에 대한 이야기가 아니다. 관심과 거리 두기는 서로 배타적 입장에 있다. 관심을 가지며 거리 두기를 하는 것은 보통의 경우 불가능하다. 그러나 지적이고 심미적인 성취는 이 불가능한 것이 가능해져야 발생한다. 어떤 대상이나 사실에 자기 이해관계를 심

는 순간 가치 있는 통찰은 증발한다. 그러므로 심리적 거리는 다시 "보편적인 개별성"으로 정의될 수 있다. 우리는 한 명의 개별자로서 개별적 이해관계에 처해 있다. 생존은 개별자의 문제이기 때문이다. 우리는 집단으로서 성공해온 종species이지만 그 집단 내에서 우리 개별성은 또다시 발생한다. 그러나 개별자들이 자기 이익만 보살핀다면 궁극적으로 그 개별자의 생존조차도 위협받는다. 결국 개별자는 보편을 고려해야 한다. 그러므로 바람직한 이익은 전체와 미래에 있게 된다. 눈앞의 자기 이익의 실현보다는 전체에 대한 배려와 양보가 궁극적인 개별자의 생존을 보장한다.

심리적 거리는 이러한 것에 대한 얘기이다. 문제는 자기 의지의 노골적 발현에서 생겨난다. 예술의 역사는 감정이입의 배제와 관련한 역사였다. 감정이입은 자기 이익과 관련되어 있다. 예술가가 자기 작품에 직접적인 감정이입을 하고 또한 감상자로부터 그것을 요구할 때 유치하고 수준 낮은 감상자는 거기에 휘말린다. 이때 양쪽 모두는 예술을 핑계로 자기 이익의 대변에 감동하고 있다. 자기 성찰이란 자신이 얼마만큼 자기 이해관계를 대변할 뿐인가에 대한 자기 인식 외에 아무것도 아니다. 쇼펜하우어는 우리의 지성이 얼마나 보잘것없는 것인가를 밝힌다. 지성은 의지의 합리화일 뿐이다. 그는 우리 지성의 정체를 폭로함에 의해 우리가 어디에서부터 출발해야 하는가를 보인다. 진실과 자기 개선은 자신의 고상함에 대한 자기만족에 있는 것이 아니라 자신의 고상함이 무엇을 위한 것인가를 솔직히 통찰하는 데에 있기 때문이다.

사실주의 예술의 설득력은 감정이입의 배제와 심리적 거리 두기를 향한 노력에 의해 획득된 것이었다. 사실주의 예술 역시도 자신의 이해관계를 가진다. 그러나 그 예술사조는 그것을 노골적으로 드러내고 거기에 대한 감정이입을 요구하지 않는다. 그것은 신고전주의나 낭만주의의 문제이다. 사실주의는 주의나 주장을 직접적으로 드러내기를 피한다. 이러한 측면에서 보자면 사실주의는 절도와 균형의 예술이라 할 만하다. 그렇다고 해서 사실주의에 어떤 정열이 없는 것은 아니다. 거기에 먼저 정열이 없다면 절도와 균형도 무의미하다. 절도와 절제는 그 대상을 요구할 뿐만 아니라 정열이 없다면 예술이 아닌 것 이상으로 삶이 아니기 때문이다. 정열이 없는 삶은 무미건조한 죽은 삶이다. 그러므로 사실주의 예술은 "억제된 정열"의 예술이고 그것들은 감상자의 마음속에서 "차갑게 끓는다."

　　사실주의는 자기 자신의 의지로부터 거리를 유지하기 위한 노력을 한다. 심지어 어떤 예술가는 자기의 표면의식과는 상반되는 노력을 하기도 한다. 발자크나 플로베르는 자기 자신을 왕당파라고 공언하지만 그들의 의지는 그렇지 않았다. 그들은 사실주의를 통해 오히려 공화정을 위한 공헌을 한다. 그들은 직접적 감각인식상에 떠오르는 것을 모두 표현하려 노력한다. 그들의 의지는 표현에 있기보다는 그들이 선택하는 사실에 있다. 그러나 거기에는 주의나 주장이 없기 때문에 감상자는 무엇도 강요받지 않는다. 여기에서 사실의 해석과 종합은 전적으로 감상자의 몫이다.

　　쇼펜하우어 자신이 사실주의 시대에 속한 사람이었다. 사실주의

가 입각한 철학적 실증주의의 존재론적 카운터파트가 쇼펜하우어와 니체의 심리적 폭로주의이다. 우리의 주의나 주장이 그 외견상의 지성적 모습 때문에 정당성이 부여될 것을 요구할 때 이 두 철학자는 이성 그 자체의 탄생의 동기와 역할을 밝힘에 의해 그것이 결코 객관적이거나 보편적인 통찰은 아니라는 것, 어쩌면 주의나 주장은 원래부터 객관이나 보편 등의 운명을 타고 날 수는 없는 것이라는 사실을 밝힌다.

사실주의의 물결은 거창한 형이상학적 주장은 언제나 독단이 될 수밖에 없다는 사실에 대한 철학적 통찰에 입각해 있다. 몽테뉴는 이미 거창하고 멋진 언사와 가장 상스러운 행위는 일치한다고 말했다. 쇼펜하우어와 니체는 그 멋진 독단이 왜 필요했는가를 밝힘에 의해 형이상학을 재기불능일 정도로 파산시킨다.

우리가 좀 더 냉정하고 좀 더 사실주의적인 예술에서 즐거움을 느낀다면 그 즐거움의 심리적 동기는 우리는 적어도 자신의 직접적 이익을 위해 어떤 종류의 편견을 받아들이고 있지는 않다는 위안에 의해서이다. 다시 말하면 우리는 사물이나 사태에 대해 심리적 거리를 유지하려 노력하고 있다는 사실이 우리에게 위안을 준다.

사실주의 시대에 획득된 심리적 거리라는 지적이고 심미적인 성취는 앞으로의 예술에서 계속 유지될 것이었고 마침내는 헤밍웨이, 피츠제럴드, T. S. 엘리엇(Thomas Stearns Eliot, 1888~1965), 포크너(William Faulkner, 1897~1962) 등의 모더니즘 예술에서 한껏 개화될 것이었다. 이들 모더니즘 예술가들은 쇼펜하우어와 사실주의 예술가들의 성취 위에 입각한다. 그들은 단지 이러한 거리 두기를 좀 더 의식

적으로 그리고 좀 더 포괄적으로 사용할 따름이다.

거리 두기가 좋은 예술이기 위한 충분조건은 아니라 해도 거리 두기에 실패할 경우 그것은 좋은 예술일 수는 없다. 어떤 감상자인가가 예술작품이 조성하는 분위기가 자기충족적이고 차갑기 때문에 감동과 감정이입이 없다고 불평한다면 그는 예술 감상에 대한 식견이 전혀 없는 사람이다. 그는 가식에 덮인 자기 욕망의 충족이 좌절되고 있다고 불평하고 있다. 많은 감상자가 예술가로부터 아부와 자기만족을 구하고 있다. 예술가가 여기에 저항하기는 쉽지 않다. 거리 두기에 실패한 예술이 키치이다. 감정이입은 심미적 독단이다. 예술은 그 수요자들이 아무리 그것을 원한다 해도 멋진 말을 해서는 안 된다.

제대로 훈련받지 못한 감상자들은 ─ 대부분의 감상자가 여기에 속하는바 ─ 예술가에게서 예언자의 역할을 원하고 있고 확언을 원하고 있다. 왜냐하면, 그들은 유예된 가치보다는 확정된 몰가치에 더 만족하기 때문이다. 그러나 예술가는 예언자가 아니다. 그들이 예언자라면 더욱더 확언을 해서는 안 된다. 예언자는 보여줘야 마땅하지 말해서는 안 되기 때문이다.

키치는 한마디로 말해 단언할 수 없는 사실에 대한 확정적 단언이다. 인간 본성은 확고함과 필연을 구한다. 이때 키치는 이 수요를 충족한다. 실존주의자들이 "반항"에 대해 말하고 비트겐슈타인이 "말해질 수 없는 것"에 대해 말할 때에는 우리의 철학적 활동이 이 키치를 밀어내는 데에 있다는 것을 그들 철학자는 말하고 있다.

입체의 소멸
Vanishing of Solid

사실주의 시대에 들어와서 "견고한 입체"는 소멸하기 시작한다. 쿠르베와 도미에의 사실주의 회화에서 이러한 현상은 두드러진다. 이 화가들의 그림에서 윤곽선은 단지 사물의 경계를 표시하는 역할 외에 입체를 드러내기 위해서 따로 사용되지는 않는다. 전통적인 회화에서 가장 중요한 것 중 하나는 양감의 표현이었다. 바로크 회화에서는 각각의 주제를 전체의 운동 속에 휘몰아 넣는바, 하나의 독립된 대상으로서의 지위를 그것들에게서 빼앗는다고는 해도 덩어리진 것으로의 양감을 가진 대상들은 여전히 존재한다. 다시 말하면, 르네상스 회화에서는 선과 원근법과 단축법 등의 기하학적 요소를 사용해서 양감을 표현했다면 바로크 회화에서는 색조와 명암에 의해 덩어리진 것으로서 양감을 표현했다. 그것들이 회오리 속에 끌려들어가 진동하고 있다. 우리는 바로크 회화에서 언제나 묵직한 주제와 힘찬 운동을 보게 되는바, 르네상스 화가들이 선적 입체를 지향했다면 바로크 화가들은 회화적 입체를 지향한다고 말해질 수 있다.

다시 말하면, 르네상스 회화에서의 입체는 마치 칼로 베어내 지듯이 날카롭고, 따라서 배경과는 분리되어 존재하고, 바로크 회화에서의 입체는 전체의 운동 속에 회오리치는 형태로 배경에 섞여 들어가는 덩어리로서 존재한다. 입체와 평면은 대립적인 관계에 있는바, 입체는 지성과 실재론에 대응하고 평면은 감각과 경험론에 대응한다. 입체는 또한 종합에 대응하고 평면은 해체에 대응한다.

지성은 공간을 구성하고 감각은 평면을 지각한다. 한 시대가 공간적 구성에 몰입한다는 것은 그 시대가 우리 지성이 구성하는 개념의 세계에 대해 친근감을 갖는다는 것을 의미한다. 지성은 개념으로 응고되기 때문이다. 다시 말해 지성적 자신감이 팽배한 시대는 전체에 대해서는 공간성을 지향하고 부분에 대해서는 입체를 지향한다.

고전주의의 특징은 공간성과 입체성에 있다. 고전주의 이념은 삶을 규정짓는 원리나 우주의 본질에 대해 포괄적이고 일반적인 개념의 세계를 제시하는바, 이것들은 하나의 전형으로 나타나게 되고, 공간은 우리로부터 독립하여 객관적인 실재reality로 존재하게 된다. 이에 따라 입체 역시 각각 분리된 채로 견고하고 당당하게 존재하게 된다. 고전주의 양식의 이러한 특징은 고전주의가 인간 지성의 종합적 능력을 신뢰하기 때문에 발생하게 된다. 심지어 고전주의는 지성을 벗어나는 어떤 다른 인식 가능성조차도 가정하지 않는다.

관념론자와 경험론자가 인간 지성에 부여하는 의미는 판이하게 다르다. 관념론자에게 있어 지성은 다른 어떤 인식의 매체에 선행해서 존재하는 것이고, 경험론자에게 있어 지성은 감각의 재료를 정리하는

기제이고 따라서 감각에 후행하는 것이다. 그러므로 경험론자들은 먼저 감각을 일차적인 것으로 본다.

대상이 견고한 입체로서 존재한다는 것은 지성이 다른 어떤 인식 기제보다 선행해서 사물의 기하학적 연장extension을 먼저 구성한다는 것을 의미하고, 대상이 면으로 존재하며 주변의 평면 속에 녹아든다는 것은 감각이 대상을 파편화시킨다는 것을 의미한다. 대상을 감각에 의해서만 묘사하는 경향은 사실주의 시대에 와서 두드러지기 시작해서 인상주의 시기에 이르면 절정에 이른다.

사실주의자들이 말하는 "사실" 자체가 감각인식에 직접 떠오르는 "감각적 사실"을 말한다는 것에 유념해야 한다. 누차 이야기된 바대로 사실은 여러 차원에서 존재하고, 그 존재 또한 우리가 사실이라는 용어에 우리 고유의 의미를 부여함에 의하여 가능해진다. 관념적으로 사물을 사유하고 지성적 종합에 의해 대상을 바라보는 데 익숙한 감상자들은 사실주의나 인상주의의 경향을 오히려 비사실적인 것으로 본다. 사실주의는 먼저 사물을 환각적으로 보기를 거부하는바, 르네상스 이래의 사물을 바라보는 양식은 환각적인 것이었기 때문이다.

사실주의는 삶이나 세계가 포괄적으로 일반화될 수 있다는 사실을 부정한다. 그들은 인간의 사유가 세계에 대한 종합으로 이르는 경향에 처해 있다는 사실을 경계한다. 그러므로 사실주의는 감각의 종합으로서의 사유를 경계한다. 감각은 직접적이지만 사유는 간접적이기 때문이다.

문학에서 사실을 직접적인 차원에서 묘사하고, 음악에서 선율을

좀 더 낭송에 가까운 것으로 만드는 것 모두 각각의 영역에서의 입체의 부정이다. 우리가 사실주의 회화에서 가장 먼저 받게 되는 느낌은 대상들이 마치 벽에 붙어 있듯이 입체성을 잃어가고 있다는 것인바, 이것은 문학이 의미와 관념의 덩어리를 포기하고 음악의 선율이 견고한 구성을 포기하는 것에 대응하는 것이다.

아마도 베리스모 오페라처럼 사실주의의 이러한 경향을 잘 보여주는 예도 없다. 마스카니(Pietro Mascagni, 1863~1945)는 그의 「카발레리아 루스티카나Cavalleria Rusticana」를 통해 유럽 음악계에 작지 않은 충격을 던진다. 마스카니의 오페라는 물론 여태까지의 오페라의 주제인 신화나 제후의 이야기를 다루지 않는다. 마스카니가 사실주의자가 아니었다면 시골 사람들의 삶의 양상을 그의 오페라의 주제로 삼지는 않았을 것이다.

그러나 그의 오페라와 관련해서 더욱 중요한 것은 그의 대본이 아니라 그의 음악이다. 그의 음악은 사실주의적인 대본과 완전히 일치하는 사실주의적인 음악이다. 여기에서 음악은 기존의 음악과 같은 견고하고 독립적인 음악적 폐쇄성을 갖지 않는다. 사실주의 음악의 아리아는 모차르트의 오페라에서처럼 하나의 독립적이고 어느 면에서는 극과는 분리되어도 그 의미가 크게 손상되지는 않을 그러한 것이 아니다. 물론 마스카니나 레온카발로(Ruggero Leoncavallo, 1857~1919)나 푸치니의 아리아 역시 극과 분리되어 따로 불릴 수 있다. 그러나 그 경우 그 아리아들은 이 오페라에 일부로서 불렸을 때의 음악적 효과

를 대부분 상실한다. 모차르트의 「그리운 시절은 가고Dove sono I bei momenti」나 「내 연인을 위하여Il mio tesoro intanto」 등의 아리아는 극의 일부로서 불렸다 해도 그 자체로서의 견고한 음악적 독립성을 가진다. 그러나 마스카니의 「어머니도 아시다시피Voi lo sapete, o mamma」 등의 아리아는 극에 속해 있기 때문에 극으로부터 분리되어서는 그 효과를 완전히 상실한다.

마스카니와 푸치니, 레온카발로 등의 베리스모 작곡가들은 마치 화가들이 입체를 해체하고 소설가들이 의미와 관념을 해체하듯 음악을 해체한다. 그들의 음악은 하나의 사실적인 이야기인 듯하다. 사실주의 음악은 우리에게 친근하게 느껴진다. 그러면서 그것은 상당히 대중적인 느낌을 준다. 그럼에도 그들의 작품들은 품위를 잃지 않는다. 사실주의의 음악이 주는 이러한 친근감의 근거는 그 사실적이고 솔직한 허심탄회에 있다.

우리는 "의미" 없이 삶을 살아가지는 않는다. 우리는 이미 형성된 의미 속에 태어난다. 사실주의 예술은 의미를 겨냥하지 않는다는 것이 사실주의 예술에는 의미가 없다는 것을 말하지는 않는다. 사실주의는 단지 의미를 "직접" 드러내지 않을 뿐이다. 예술에 있어 중요한 것은 그것이 어떤 의미가 있느냐보다는 의미를 어떻게 표현하느냐이다. 예술은 "무엇"에 대한 얘기가 아니라 "어떻게"에 대한 얘기이기 때문이다.

화폭에 견고한 입체가 서로 독립적으로 존재한다는 것은 화가가 의미를 직접 드러낸다는 것을 말한다. 입체란 곧 의미이다. 화가는 자

신의 이념과 세계관을 감상자에게 직접 제시하고 있다. 감상자는 제시된 입체를 보고는 거기에 하나의 개념이 존재하고 있다는 사실을 확정된 어떤 것으로서 받아들이게 된다. 이때 예술가는 능동적이고 적극적인 입장에 있게 되고 감상자는 소극적이고 수동적인 입장에 있게 된다.

사실주의 예술이 기존 예술과 달랐던 점은 이러한 상호 간의 입장을 역전시켰다는 데에 있다. 사실주의 예술가들은 그들의 의미를 드러내는 데에 있어 수동적인 입장에 처한다. 이를테면 그들은 의미를 제시하는 것이 아니라 단지 의미의 재료만을 제시한다. 이제 이 재료로 의미를 꾸며 나가는 것은 감상자의 몫이다. 화폭 상에 단지 선과 면으로만 드러나는 대상에 입체감을 부여하는 것은 감상자의 몫이다.

Modern Art;
A metaphysical interpretation Ⅱ

Impressionism

V

인상주의

PART **1**

정의

용어
Nomenclature

"인상 - 나는 그것을 확신했다. 내가 인상을 받았으니, 거기(모네의 〈인상 : 해돋이〉)에는 어떤 인상이 있어야만 했다. 그런데 이 얼마나 자유롭고 거저먹는 장인정신인가! 벽지의 패턴을 위한 예비 소묘도 이 바다 풍경보다는 더 완성도 높을 것이다."

— 루이 르루아

예술이론가의 예술가에 대한 몰이해와 야유는 예술사에서 자주 발생하는 일이다. 이것은 물론 사이비 예술가들에 대해서는 아니다. 시대착오적인 예술이나 서투른 솜씨 혹은 깊이가 없는 예술에 대해서는 이론가도 열렬하게 야유하지는 않는다. 이론가들이 야유하는 것은 거기에 양식적 요소, 즉 일관된 개성의 요소가 있지만 자신들이 이해하지 못할 때, 혹은 그 개성을 불러온 예술이념에 동의할 수 없는 때이다.

이 점과 관련하여 약간은 불명예스러운, 그렇지만 나름대로 이유

가 있는 몰이해를 보인 이론가들이 있다. 이 사람들은 자기 시대, 자기 이념에 사로잡혀 다른 시대, 다른 이념에 대해 편협한 평가를 했다. 유명한 세 사람을 우리는 안다. 고딕에 대한 바사리(Giorgio Vasari, 1511~1574)의 혐오, 매너리즘에 대한 야코프 부르크하르트(Jacob Burckhardt, 1818~1897)의 냉담, 인상주의에 대한 르루아(Louis Leroy, 1812~1885)의 야유는 이제 예술사에서 시대에 뒤떨어진 이론가와 진보적인 예술가들의 충돌의 대표적인 예증이 되었다. 그러나 이것은 예술에서만의 문제는 아니다. 이론은 보수적이다. 이론가들은 새로운 실험적 시도에 대해 긍정적이지 않다. 그 실험적 시도가 무엇인가 그럴듯한 일관성을 가질 때 이미 사회적 권위를 가진 사람들은 자기 권위를 보존하고자 한다. 탁월한 과학자들은 어설픈 과학자나 과학에 문외한인 사람들을 비난하지 않는다. 그들은 새로운 과학적 가설을 내놓는 사람들을 비난한다. 이론가들의 존재 의의는 기존의 이론을 고수하고 그것을 설명하는 데에 있기 때문이다. 그것이 그들의 밥벌이이다.

르네상스 고전주의 전문가인 바사리는 한편으로 고딕을 비난하고 다른 한편으로 새롭게 대두되기 시작한 매너리즘에 대해 냉담한다. 고딕은 단정하고 질서 잡힌 고전적 품격과는 동떨어진 경련적이고 신비주의적인 표현주의를 표방하기 때문이다. 그에게 이 양식은 고트족의 야만적인 예술로밖에는 안보였다. 그러나 고대 세계의 지중해 유역의 우월감은 이제 그 마지막 단계에 이르고 있었다. 이때 이후로 문명의 중심은 알프스 이북으로 옮겨지기 시작했다. 그는 또한 매너리즘에 대해서도 냉담했다. 르네상스에 충실했던 젊은 안드레아 델 사르토

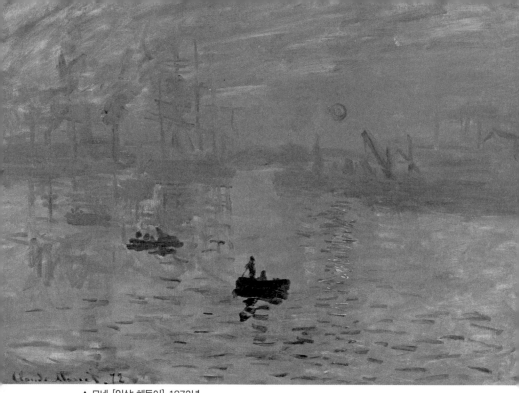

▲ 모네, [인상: 해돋이], 1872년

(Andrea del Sarto, 1486~1530)를 칭찬했던 그는 매너리즘에 기울어지기 시작한 원숙한 델 사르토를 비난한다.

계몽주의자인 부르크하르트 역시 고전적 단정함과 규범과는 다른 성격을 지닌 매너리즘의 불안과 소요를 이해할 수 없었다. 그에게 세계는 분명했다. 그것은 "시계 장치"였다. 무엇이 더 필요한가. 그는 뉴턴 물리학이 결국은 흄에 의해 그 권위를 잃게 될 줄은 상상도 할 수 없었다. 이것은 다만 부르크하르트만의 문제는 아니었다. 에드워드 기번(Edward Gibbon, 1737 ~ 1794) , 몸젠(Theodor Mommsen, 1817~1903), 볼테르 등의 계몽주의자 모두가 르네상스 예술을 찬양하는 가운데 고전주의 외에 다른 이념을 받아들일 수는 없었다.

르네상스 예술에 대한 흠모는 아카데미시즘하에서는 한결같다. 아카데미에 받아들여질 수 있었다는 사실, 거기에서 계속 권위를 행사할 수 있다는 사실 자체가 구태의연하고 고식적인 규범을 준수하고 있다는 사실을 전제한다. 기득권자는 스스로를 존재론적인 의미에서의 실체 위에 기초하도록 함에 의해 전형적인 실재론이 지닌 사회적 위계와 보수성을 고집한다.

사실주의 역시도 고전주의와는 정면으로 배치되는 양식이었다. 그러나 인상주의는 사실주의와는 비교될 수 없을 정도로 고전적 규범을 무너뜨리는 양식이었다. 아카데미는 언제나 "사유"가 회화를 규정지어야 한다고 생각한다. 말해진 바와 같이 사유는 대상을 개념화한다. 아카데미시스트들은 견고하고 선명한 소묘 위에 기초한 입체가 화폭 위에 있기를 원하며 또한 그 화폭은 확고하고 고정된 공간이 되기를 원한다. 따라서 고전주의 화가는 대상을 꾸준히 주시하면서 대상의 개념을 먼저 고정 짓는 가운데 거기에 감각적 옷을 입히게 된다. 개념의 감각화가 곧 고전주의이다.

인상주의는 그러나 말 그대로 대상과 공간의 "인상"을 그려내는 양식이다. 인상주의자들은 그들의 시지각에서 사유를 최대한 밀어낸다. 인상주의 회화의 감상을 위해서는 감상자 자신이 회화에 있는 어떤 대상에 대해서도 의식을 잠재워야 한다. 거기에는 진동하는 색의 반점들의 나열이 있을 뿐이다. 물론 "인상"에도 재현적 요소는 있다. 확실히 거기에 대상이 없지는 않다. 그러나 그 대상은 공간에서 돌출하거나 거기에서 후퇴해 들어가지도 않는다. 모든 것은 평면의 스크린

위에 반점의 모임으로 가까스로 드러날 뿐이다. 우리가 "개념적 동물 homo idea"임을 포기할 때, 즉 외부 세계에서 개념들을 강제로 떼어내기를 포기할 때, 우리의 외부 세계와의 관계는 단지 인상 속으로의 우리의 소멸이다.

기법과 효과
Techniques & Effects

　인상주의 회화의 고유한 기법 중 가장 특징적인 것은 두터운 칠 impasto이 짧고 굵고 재빠르게 칠해진다는 사실이다. 만약 거기에 덧칠이 있다면 그것은 아직 마르지 않은 기존의 칠 위에 겹쳐져서 칠해진다. 그러나 인상주의 회화에서 중요한 것은 하나의 색과 이웃하는 색이 그 경계에서 섞이지 않는다는 사실이다. 다시 말하면 인상주의 회화에서는 색조의 변화가 점진적인 것gradation이 아니다. 거기에는 점차적으로 변해 나가는 색의 반점들만이 서로 경계를 이루며 전개되어 나간다.

　인상주의 회화의 이념은 사유를 포기하며 직관에 스스로를 맡기기를 권유한다. 인상주의가 불러들인 새로운 기법들은 이 이념의 충족을 위해 행사된다. 우리의 직관은 세계의 일부로서의 인간을 ― 세계에서 독립한 존재가 아닌 세계 속으로 해체되는 인간을 ― 가정한다. 인간은 더 이상 소우주가 아니다. 그때 우리 시지각은 명료하게 구획 지어진 대상들을 구성하지는 않는다. 세계와 대립해서 존재하며 세

계를 우리의 지성으로 이해할 때에는 개념이 감각을 인도한다. 따라서 대상은 돌출하게 된다. 이때 그 대상들의 묘사는 단속 없이 이어지는 깔끔한 붓칠에 의해 가능해진다.

　　직관이 보는 세계는 그러나 연속해서 병렬되어 있는 색의 반점의 집합이다. 직관과 반점들의 병치의 관계는 우리가 스스로에 대한 내관에 의해서도 곧 알 수 있는 사실이다. 우리가 외부의 세계에 대한 시지각에서 사유를 최대한 배제하려는 시도를 해보자. 우리는 점차로 우리의 무의식 속으로 후퇴해 들어가게 되며 스스로가 세계의 일부가 되고, 따라서 사물들은 나의 이웃이 되고, 또한 눈에만 비치는 — 사유되는 것이 아닌 — 색의 반점들의 집합이 된다. 사물들 사이의 경계는 불분명하다. 우리가 전통적으로 "무엇이다."라고 말해온 것들은 색의 반점으로 해체된다. 따라서 하나의 대상은 하나의 관념으로서의 고유의 색을 가지지는 않는다. 전통적인 시지각은 관념과 피치 못할 관계를 맺어 왔다. 만약 우리가 오렌지를 보게 되면 그것은 먼저 주황색이 되어야 하고, 수박을 보게 되면 그것은 먼저 초록색이어야 한다. 그러나 우리가 직관 속으로 후퇴해 들어가며 대상들을 멍하니 응시하게 되면 거기에 특정한 대상에 따르는 특정한 색이 있는 것이 아니라 주변의 대상과의 경계를 불분명하게 만드는 들뜬 색의 반점의 병렬들만이 있다는 사실을 알게 된다. 주변 색에서 대상의 색에 이르는 점진성 gradation에 의해서는 이러한 효과를 얻을 수 없다. 그것은 바로크 회화에서의 대상의 표현이다. 그것이 아무리 짧은 것이건 모든 선명한 윤곽선은 지성의 개입을 의미한다. 우리가 지성을 완전히 배제할 때 —

사실상 "완전한" 것은 없지만 — 거기에는 단지 색의 반점들만이 있을 뿐이다.

이러한 색의 반점들의 병렬은 화폭 전체를 진동하게 만든다. 선은 화폭을 고정되고 안정되게, 그리고 선을 따라가는 색의 부드러운 점진성gradation 역시도 화폭을 안정되게 한다면, 색의 반점들의 병렬은 화폭 전체를 들뜨게 한다. 그러나 이 들뜸은 바로크의 진동과는 성격이 다르다. 바로크에서의 진동은 화폭을 그 일부로 하는 전체 운동 가운데에서의 대상 전체의 진동이지만 인상주의 회화에서의 진동은 색의 반점들 각각의 진동이며 따라서 원인으로서의 진동이다.

《잃어버린 시간을 찾아서》의 과거의 기억들은 단지 작은 조각들의 병렬에 가까스로 의미sense를 부여해 나가는 작가의 직관에 의해 전개되어 나간다. 거기에는 단지 진동하면서 각각이 분리되어 존재하는 기억의 단편들만이 있을 뿐이다. 의미를 지녔던 기존의 문장들은 힘겹게, 그리고 아슬아슬하게 해체되기 시작하여 결국 명사만의 병렬에 가까워진다. 이때의 기억은 과거에서 현재로 이어지는 논리적이고 일관된 점진성이나 인과관계에 대한 것이 아니다. 과거에 대한 기억은 언제나 우연적인contingent이며 간헐적이다. 물론 거기에 완전한 단편들만 있는 것은 아니다. 하나의 기억의 단편과 그 이웃에 있는 기억의 단편들은 물론 비슷한 채색이다. 그러나 그것은 매끈하게 이어진 기억 혹은 색조는 아니다. 우리가 의식을 최대한 잠재우고 우리의 직관으로 후퇴해 들어갈 때에 세계에 대한 인식은 이와 같은 형태가 된다.

이 단편적인 채색들 자체도 매끈한 하나의 색조일 수 없다. 우리

▲ 카미유 피사로, [몽푸코의 피에트의 집], 1874년

의 직관 가운데에서의 세계에 대한 시지각은 그렇게 선명한 단편들로 이루어지지 않는다. 각각의 단편들이 서로 매끈한 점진성 없이 불현듯이 존재하는 것처럼, 그 단편들 자체도 매끈하고 선명한 단일색은 아니다. 우리의 시지각이 바라보는 단편들 역시 애매하고 혼합된 것이다. 인상주의자들은 하나의 색조 위에 다른 색을 덧칠할 경우 아직 젖은 페인트 위에 덧칠한다. 이때 두 색의 경계는 흐려지며 매끈함을 잃는다. 이것 역시 우리의 직관이 대상을 바라보는 시지각에 들어맞는

것이다. 선명한 단일성은 언제나 우리의 관념의 소산이다. 무의식에 가까운 상태에서 바라볼 때 오렌지를 구성하는 색조의 반점들은 각각이 단일한 색조는 아니다. 빛의 반사에 의해 드러나는 반점의 색조들은 애매하고 서로 참견하는 다양한 색조의 조합으로 드러나게 된다.

과거에 대한 우리의 기억들도 마찬가지이다. 만약 우리의 과거의 기억의 단편이 단일하고 선명한 채로 보존되어 있다면 그것은 기억에 대한 우리의 의식이 그것을 인위적으로 제조했기 때문이다. 방금 경험한 사태조차도 애매하게 기억되는데 과거의 기억들이 어떻게 선명하게 보존되어 있겠는가? 그것은 여러 분위기가 뒤섞인 채로 무의식의 심연에 잠자고 있다. 과거에 대한 우리의 기억이 이와 같듯이 세계에 대한 우리 본연의 시지각도 이와 같다.

만약 우리가 해 질 녘이나 해 뜰 때의 빛 가운데에서 쌓인 눈을 바라보면 그것이 흰색이 아니라는 사실을 곧 알게 된다. 이때의 눈은 얇은 보라색이 섞인 푸른색이다. 이러한 하늘빛의 지상에의 반사를 가장 잘 표현한 인상주의 화가 중 한명은 카미유 피사로(Camille Pissarro, 1830~1903)이다. 그의 〈퐁투아즈 에르미타주의 안개 Brouillard a L'hermitage Pontoise〉나 〈몽푸코의 피에트의 집Piette's House at Montfoucault〉의 눈의 색조는 푸르스름하다. 눈은 고유의 색을 가지지 않는다. 어떠한 것도 고유의 색을 가지지 않는다. 그것은 단지 빛의 반사에 의해 규정될 뿐이고 빛은 시시각각 변덕스럽다. 이러한 효과는 색의 단편들의 병렬에 의해서만 얻어진다.

PART **2**

이념

주부의 소멸
Disappearance of Subjects

인상주의 회화에서 고유한 것은 앞에서 말해진 바대로 거기에 선도, 그것을 따라서 전개되는 채색의 점진성gradation도 없다는 사실이다. 거기에 소묘는 없다. 인상주의 화가들은 전통적인 회화에서 필수적인 것으로 간주되었던 소묘와 채색의 점진성을 채색의 반점들patches로 대체한다. 그들은 중간색을 위해 팔레트에서 물감을 먼저 섞지 않는다. 그들이 중간색을 표현하는 것은 물감을 미리 섞음에 의해서가 아니라 섞었을 때 중간색이 되는 두 색을 화폭 상에 병치시킴에 의해서이다. 화폭에는 서로 간의 경계가 불분명한 반점들이 병렬되게 된다. 이러한 기법은 쇠라Seurat와 시냐크Signac에 이르러 심지어 "채색된 점의 병렬pointillism"로까지 전개되기에 이른다. 해체는 마침내 점들points에까지 이른다.

예술 이론가들은 이러한 색의 반점들은 감상자의 눈에서 종합된다고 말한다. 그러나 이것은 논리적인 설명은 아니다. 사실은 그 반대가 참이다. 인상주의 화가들이 감상자에 의한 종합의 효과를 위해 그

▲ 시냐크, [아비뇽 교황청], 1900년

들 고유의 기법들을 사용했을까? 모네의 〈해돋이〉에는 배들, 연기를 내는 굴뚝들, 선창의 기중기들, 붉은 태양, 붉게 물든 구름, 바닷물의 색보다 좀 더 진한 푸른색의 파도들이 있다. 모네는 감상자가 이 그림에서 대상들을 특정해내기를 원했을까? 만약 그렇다면 왜 대상들을 특정해내기 어렵게, 다시 말하면 대상과 주변objects and circumstance을 명확한 선보다는 이웃하는 색의 병렬에 의해 애매하게 처리했을까?

사실주의 이후의 예술이념이 전 시대의 이념과 구별되는 것은 먼저 — 그리고 가장 중요하게 — 예술가와 감상자의 대립적 측면을 해

소한 것이다. 전 시대의 예술, 그중에서도 특히 고전적 예술은 감상자에게 보이기 위한 것이었다. 그러나 사실주의 이후의 예술은 감상자가 그 예술 속에 잠기게 하기 위한, 다시 말하면 예술가와 감상자가 하나가 되게 하는 — 이것을 생텍쥐페리는 "사랑, 그것은 참여함, 함께함"이라고 표현하는바 — 이념의 천명에 의해 전 시대의 예술과 구분된다.

감상자들이 예술을 "대면"한다고 말할 때 그것은 인간의 지성이 세계의 개념들을 구분 짓고 거기에 질서를 부여한다는 것을 의미한다. 그러나 개념의 구성과 그것들의 인과관계에 의한 세계의 이해는 실패했다. 이 사실은 데이비드 흄 이래의 경험주의 철학자들에 의해 명백해졌고, 혁명이념의 공허함에 의해 더욱 명백해졌다. 만약 인간이 자기가 대면하고 있는 세계에 질서를 부여하는 시도에 있어 실패했다면 그것은 지성이 그렇게 올바른 인식 도구는 아니었다는 사실을 말한다. 어쩌면 인간 자신도 세계의 일부였다. 소나무와 돌과 고양이와 같이 그들도 자연 세계에 속했다. 인간은 세계와 대면하기보다 세계 속의 일부가 되어야 한다. 이것이 사실주의 이념이 불러들인 세계관의 흐름이었고 이러한 이념은 인상주의 예술에 와서 그 극단에 이르게 된다.

인상주의 예술가들이 선을 소멸시키고, 그 선을 따라 전개되는 채색의 점진성을 또한 없애고, 대신 그것들을 색의 반점들의 병렬로 대치함에 의해 얻어낸 가장 큰 효과는 인간의 자연에 의한 대체, 정확히 말하면 지성의 해체와 그 지성의 직관에 의한 대치였다. 이러한 이념에 따르면 우리가 외부를 주시함에 의해 얻게 되는 돌출된 개념들에

대한 우리의 인식들은 세계의 본질essence에 대한 포착이기는커녕, 그보다 훨씬 비천한 하나의 관습이며 하나의 상투성이 된다. 선은 설명이고 채색은 느낌이다. 선과 채색이 함께하면 그것은 설명과 느낌이다. 채색이 선을 따라 점진적으로 칠해질 때 그것은 설명에 대한 느낌의 종속이다. 우리의 시지각이 어떠한 것이며 또한 어떠한 것이 되어야 하는가에 대해 우리는 모른다. 누가 알겠는가? 우리 시지각에 얼마만큼의 관습이 있고 얼마만큼의 본연적인 것이 있는지. 거기에 도대체 "본연"이라는 것이 있기나 한 것인지. 이것은 단지 선택의 문제이다. 고전주의 예술가들은 그들의 시지각은 본래적인 것이며 보편적인 것으로서 거기에 관습은 없다고 생각했다. 그들에게 지성이 관습일 수는 없었다. 그러나 인상주의자들은 지성의 해체와 물리적 세계로 우리가 녹아드는 것을 올바른 시지각으로 생각한바, 모든 기존의 시지각이 관습이었다. "유럽인의 눈이 세계를 망쳤다."(마르크)

만약 우리가 어떻게 해서든 우리가 교육받은 바의 시지각 — 세계를 바라보는 양식 자체도 하나의 교육인바 — 에서 자유로워지고자 하는 시도를 할 때, 그리고 우리의 무의식 세계를 직관에 의해 "느끼고자" 할 때 우리 세계는 단지 무엇인지 모를 애매한 감각들의 반점들로 대체된다. 마르셀에게 홍차와 그 위에 떠어진 마들렌느의 향과 콩브레에서의 산사나무의 향기가 어슴푸레한 반점으로 그의 무의식 속에서 직관에 의해 느껴지게 될 때, 그의 견고했던 의식은 해체되기 시작한다. 이것들은 이를테면 후각의 반점들이다. 그의 《잃어버린 시간을 찾아서》는 서사와 의미에 의해 전개되지 않는다. 서사는 이를테면 회화

에 있어서는 소묘이며, 채색의 점진적인 연속성이다. 그의 글은 단지 병렬된 언어일 뿐이다.

이것은 드뷔시(Claude Debussy, 1862~1918)의 「목신의 오후에 붙이는 전주곡Prélude à L'après-midi d'un faune」에 있어서도 마찬가지이다. 그는 반음계chromatic scale, 리듬의 불규칙성, 불협화음disharmony 등의 비전통적인 기법들을 창조적으로 사용함에 의해 기존의 선율적이고 화성적인 음의 연속을 해체한다. 그의 음악에는 비발디나 모차르트의 요소는 없다. 인상주의 화가들이 소묘와 채색을 해체하듯이 드뷔시는 선율과 화음을 해체해 음악을 단지 색의 반점들의 병렬로 만든다. 드뷔시 음악의 나른하고 감각적이고 때때로 안일한 분위기는 이러한 새로운 음악적 기법의 도입에 의해 가능해졌다. 거기에는 적극적으로 감상되어야 할 주제 혹은 변주는 없다. 소품 「월광Claire de Lune」만으로도 우리는 그의 음악이 어떠한가를 알 수 있다. 피아노 소리의 반점들이 점이 찍히듯이 마치 파노라마처럼 펼쳐진다. 감상자는 스스로를 해체시켜 그 음에 스스로를 맡겨야 한다. 이것은 청각의 해체이다.

인상주의 화가들 역시 외부 세계를 향한 의식적 시지각을 거둬들이고 눈을 가느스름하게 뜬 채로 무의식 속에서 세계를 바라보고자 한다. 이때 스스로는 세계의 일부가 되며, 대상들은 그들의 "앞에 있는 것이 아니라 옆에 있는 것"이 되고, 자기 자신 세계의 일부가 되며, 대상들은 정면으로 주시되는 것이 아니라 측면으로 느껴지게 된다. 3차원적 공간은 지적 공간이지만 2차원적 평면은 직관적 공간 — 이 경우 엄밀히 공간은 소멸하지만 — 이 된다.

인상주의자들은 감상자들이 그들의 그림에서 대상들을 잡아내는 것을 원하지 않았다. 오히려 그들은 감상자들이 스스로를 해체시켜 자기 자신을 회화의 진동하는 반점들의 일부로 만들기를 권한다. 어떤 감상자가 인상주의 회화에서 어떻게 해서든 대상들을 구획 짓고 그것들을 개념으로 종합해 낸다면 그 감상자는 이 양식의 회화의 감상에 있어서 실패한다. 그는 스스로를 멍한 상태로 몰고 가야 한다. 지성도 하나의 편견이며 이해되는 세계도 하나의 편견이다. 직관으로 그려지는 세계가 진정한 세계이다.

인상주의 예술가들, 그중에서도 가장 극단적인 쇠라와 시냐크는 이를테면 명사만으로 글을 쓰라고 권하고 있다. 문장은 종합이며 설명이다. 그들은 문장을 해체하여 그것을 명사의 병렬로 만들라고 말하고 있다. 이것이 상징주의symbolism 문학이다. 세계는 설명될 수 있는 어떤 것이 아니다. 따라서 명사와 명사를 잇는 (논리적) 언어들은 이를테면 회화에 있어서의 중간색이다. 그것은 비실증적인 것들이고 세계에 대한 종합의 소산이다. 우리 지식, 우리 판단을 점점 해체해 나가면 결국에는 우리 감각의 실증적인 대상인 명사에 이른다. 물론 이 명사도 하나의 개념으로서 감각의 종합물이다. 이것 역시도 해체되어 가장 원초적인 감각에 이르러야 한다. 이 일은 쇠라와 시냐크의 철저한 해체 후에 현대에 이르러 완전히 비재현적 예술이 도입될 때 완수된다. 거기에는 말해질 어떤 것도 남지 않게 된다. 재현은 그것이 어떠한 것이건 결국은 판단이기 때문이다.

▲ 쇠라, [물가의 여인들], 1885~1886년

어떤 여성은 연인에게 말한다. "나를 있는 그대로 봐주세요." 이 여성은 상대의 지성이 얼마나 무모하며 어리석고 잔인한 것인가에 대해 일말의 두려움을 품고 있다. 그녀는 세계의 일부이고 따라서 수없이 많은 색의 반점들이다. 그 반점들은 경계가 흐려진 채로 그녀를 세계의 일부로 만들고 있다. 어떤 반점들은 밝고 투명한 아름다움을 지니고 있고 어떤 반점들은 어둡고 불투명한 암담함을 지니고 있다. 어떤 색채도 어떤 명도도 그녀의 전부는 아니다. 그녀는 세계 전체의 일부이다. 그러나 상대는 그녀를 구획 짓고 정의하려 한다. 명랑한 여자로, 어두운 여자로. 혹은 좋은 여자로, 나쁜 여자로. 어디에 그러한 것이 있는가? 누구도 전적으로 어떠한 여자이고 누구도 전적으로 다른 여자일 수는 없다. 그녀는 참여와 공감을 원하지 규정과 평가를 원하지 않는다. 그는 그녀 옆에 있어야지 앞에 있어서는 안 된다. 인상주의 회화의 반점들은 그녀의 눈빛, 눈매, 손짓, 몸짓의 순간적이고 일회적이고 한시적인 것들이다. 그는 그것을 있는 그대로 느끼면 된다. 그것들을 종합하여 어떤 명확성을 얻는 것이 무엇이 중요한가. 그녀는 그녀에게 좋은 것들을 더해 주는 것도, 나쁜 것을 덜어내는 것도 원하지 않는다. 우리가 의식을 벗어낼 때 거기에는 지성도 윤리도 사라진다. 그녀는 단지 그녀일 뿐이다.

따라서 예술이론가들이 감상자의 눈에서 종합되는, 병렬된 채색에 대해 말할 때 그들은 인상주의 이념에 대해 오해하고 있다. 인상주의자들은 모든 종합은 인습적인 것이며 따라서 하나의 편견이라고 말하고 있다. 만약 우리의 시지각에 중간색이 있다면 오히려 그것을 해

체해 두 개 혹은 몇 개의 고유색으로 되돌려야 한다. 중간색은 사물의 원초성을 해친다. 사물은 개념이 아니다. 그것은 표면에 흩어져 있는 색의 반점들이다. 세계는 단지 빛의 반사일 뿐이다. 연속해서 병치되어 있는 색의 전체가 곧 세계 전체이다. 인상주의자들이 어두운 실내보다는 빛으로 가득 찬 야외를 그들의 작업 장소로 삼은 이유도 여기에 있다. 세계는 단 한 순간도 머물러 있지 않는다. 개념은 머무른다. 그러나 빛은 머무르지 않는다. 빛은 매 순간 세계를 다채롭게 변화시키며 세계를 포착할 수 없는 순수지속durée pure으로 만든다.

아리스토텔레스의 천재성은 그가 그의 형이상학을 논리학 위에 기초시켜 형이상학에 스콜라적 엄밀성을 부여했다는 사실에도 있다. 중세 후기의 철학자들은 그에게 빚지고 있다. 그가 주부subject와 술부predicate와의 관계를 통해 실체substance를 정의한 것은 철학사에서 가장 중요한 논리학의 일부가 되었다. 이것은 심지어 존 로크의 철학에서는 제1특질the primary qualities을 규정짓는 데에, 칸트의 관념론에서는 지식의 종류를 구분 짓는 데에 모두 적용될 수 있었다.

간단한 예로서 x^2-1이라는 정식을 주부로 보자. $x^2-1=(x-1)(x+1)$로 분석된다. 이때 $(x-1)(x+1)$ 등이 술부가 된다. 물론 이때의 주부와 술부의 관계는 동어반복이다. 이것은 단지 논증적demonstrative이기 때문이다. 다른 종류의 지식을 생각하자. "this man(이 사람)"을 주부로 해 보자. 이때 this man = man · erectus · faber · loquens · rudens · blue eyes · brown hairs…… 등이 된다

고 하자. this man이라는 주부는 당연히 술부이기도 하다. that man 이나 my man 등이 아니기 때문이다. 이때 우리의 관습적 사고는 오른쪽의 술부들이 모두 동질의 것은 아니라고 말한다. 술부 중 man, erectus, faber 등과 blue eyes, brown hairs는 서로 성격을 달리한다는 느낌을 받는다. 전자는 인간이기 위한 필연적 본질이고 후자는 그 사람이기 위한 우연적 특질이라는 느낌이 우리의 관습적 사유가 우리에게 가르쳐 준 것이다. 아리스토텔레스는 전자의 논리곱logical product을 실체substance라고 규정짓는다. 이것이 플라톤의 이데아에 대한 아리스토텔레스의 답변이었다.

아리스토텔레스는 플라톤이 이데아의 세계와 감각적 세계의 두 세계를 가정하는 가운데 근검의 원칙the doctrine of parsimony을 어겼다고 그를 비난한다. 이데아를 개별적 사물 속에 위치시키면 이데아의 세계라는 부차적 세계가 없어도 된다. 두 개의 세계를 가정하는 것이 무슨 쓸모가 있는가? 존재는 이유 없이 증가되어서는 안 된다.

그렇다면 아리스토텔레스의 형이상학에 있어서 세계는 단일한 것인가? 아리스토텔레스는 하나의 대상은 형상과 질료로 이루어진다고 말한다. 그렇다면 이것 역시도 두 개의 세계가 아닌가? 이 문제는 주부와 술부의 관계에서 더욱 심각한 것으로 드러나게 된다. 만약 대상이 필연적인 것과 우연적인 것의 논리곱으로 이루어진다면 이것 역시두 개의 세계를 가정하는 것이다. 따라서 아리스토텔레스 역시도 단일한 세계를 구성한 것은 아니다. 그는 천상에 있는 이데아를 개별자 속에 집어넣음에 의해 천상의 이데아를 없앴지만, 그것을 지상으로 끌어

내려 지상의 이데아를 구축했다. 이것이 두 철학자가 차이보다는 동질성을 갖는 이유이다. 둘 다 형상과 질료를 가정한다. 이때 이래 거기에 필연적인 것들이 있어 그것들이 개념concept을 구성한다는 이념은 우리 세계관에 근본적인 사유양식으로 자리 잡게 된다. 이것이 철학적 존재론이다. 거기에 먼저 우리의 인식에서 독립한 개념이라는 존재들beings이 있고 이 존재들의 나열과 관계에 대한 서술에 의해 세계에 대한 설명은 끝난다.

철학적 경험론, 즉 회의주의적 인식론은 필연과 우연의 질적 차이를 부정한다. 영국 경험론자들이 불러들인 새로운 인식론의 성격을 이해하기 위해서는, 먼저 술부의 어떤 것들이 과연 그 이외의 다른 것들과 구별되는 필연성을 가지는지, 그렇지 않다면 거기에 필연적인 것들은 없고 우연적인 것들만이 있어 실체substance는 사실은 우리의 지성이 만든 환상인 것은 아닌지의 두 이념 사이의 인식론적 차이를 명확히 이해해야 한다. 경험론자들은 단호하게 필연도 없고 따라서 필연성 고유의 차별성도 없다고 말한다. 거기에는 단지 우연히 존재하는 평면적 특질들의 집합이 있을 뿐이다. 형상은 없고 질료만이 있다. 전통적인 형상들은 사실은 환각이었다. 그것 역시도 해체되어 질료가 되어야 한다.

필연적인 것들은 개념이 되고 따라서 이차원의 스크린에서 돌출되어 나타난다. 그러나 만약 거기에 필연이 없다면 개념도 없고 따라서 평면에 점점이 흩어진 우연적인 것들의 병렬만 있게 된다. 이것이 관습적으로 말하는 즉자적für sich인 세계이다. 우리가 관습적으로 추

출해 내었던 개념은 세계의 일부가 되어야 하고, 그 개념들의 대표선수 — 다른 개념들을 구성해 내는 개념 중의 개념 — 인 인간 역시도 세계 속에 용해되어야 한다. 거기에는 술부만이 있을 뿐이다. 무엇이 해체disintegration인가? 답변은 "모든 것이 술부가 되는 것"이다. 아니면 "전통적인 실체의 우연성 속으로의 소멸"이던지.

인상주의자들이 하고자 했던 것은 이러한 주부의 술부로의 해체였다. 거기에 세계가 있고 그 세계를 바라보는 — 세계에서 독립한 — 인간이 있지 않다. 거기에 있는 것은 단지 "세계"이다. 따라서 인상주의 회화에는 전통적인 의미에서의 감상자는 없다. 단지 그 회화 속에 녹아들고 있는 인물들만이 있을 뿐이다.

인상주의에 이르러 풍경화 속에서의 인간은 풍광의 일부로 묘사되기 시작하며, 초상화의 경우에조차도 인물은 배경과 동일한 자격으로 거기에 참여해 있을 뿐이다. 인상주의 화가의 초상화에서 그들은 그 인물이 스크린 속에서 어떠한 배경이 되는가를 먼저 생각한다. 거기에 독자적인 인물이 존재하지 않는다. 거기에 주제에 의한 차별성은 없다. 왜냐하면, 인상주의 회화에서는 주부subject는 없고 단지 술부들만이 존재하기 때문이다.

이것이 새로운 시대의 윤리학이 되어 갔다. 인간은 특별한 존재가 아니다. 지성과 언어와 고유의 시지각이 인간을 오만하게 만들었다. 거기에 본연의 필연성이 없다면 개념을 규정지었던 그것의 배경과의 차별성은 소멸하며, 따라서 세계에서 언어도 사라져야 하고, 인간 역

시도 하나의 개념으로 존재할 수는 없었다. 새로운 회화는 진정한 겸허에 대해 말하고 있었다.

인상주의 이념이 정작 우리의 삶과 충돌하는 것은 그 이념의 극단적 양상은 우리 지성의 완전한 해체를 요구함에 따라 우리의 사회적 삶조차 불가능하게 만든다는 사실이다. 우리는 실존적 견지에서 인상주의 이념을 수용할 수 있다. 그러나 사회적 삶은 다른 문제이다. 만약 모네나 피사로의 회화의 형이상학적 이념을 수용한다면 거기에 단지 무정부 상태만 있을 뿐이고 어떤 종류의 전통적 질서도 있을 수 없다. 질서는 지성의 소산이다.

이것은 개인에 이르러서도 마찬가지이다. 모두가 신념과 확고함에 의한 일관된 세계관을 갖기 원한다. 철학의 개인적 의미는 세계관의 소유이다. 그러나 해체의 이념은 세계관조차 해체해 버린다. 확실히 우리는 해체의 의미를 겸허에서 찾을 수 있다. 그러나 실존적 겸허와 사회적 질서는 배치된다. 우리는 질서를 위해 우리의 지성을 가동시켜야 한다. 한편으로 지성은 버려져야 하며 다른 한편으로 그것은 재도입돼야 한다. 이 문제는 비단 인상주의 이념에 있어서만의 문제는 아니다. 칸트가 흄이 해체한 과학을 구원하려 애썼던 이유도 여기에 있었다. 그는 과학의 무정부 상태를 받아들이기가 힘겨웠다. 그는 코페르니쿠스의 전회copernican revolution라는 새로운 인식론을 도입하여 과학의 파산을 막아보려 했다. 이 조차도 아베나리우스와 마흐(Ernst Mach, 1838~1916)의 실험에 의해 불가능해졌을 때 해체는 필연적인 것이 되어 갔다. 산업혁명이 불러온 풍요만이 비극을 막고 있었다.

이러한 풍요가 제1차 세계대전이라는 파국으로 치달았을 때 근대와 현대는 갈리게 된다. 새로운 질서는 어디에 따라야 하는가? 비트겐슈타인이 여기에 대답했다. 그것은 "자기인식적self-perceptive" 질서였다. 즉 새로운 질서는 그것에 대응하는 실재를 가진다고 말해질 수는 없지만 어쨌건 현재 우리가 받아들이고 있는 논리공간logical space이라는 질서이다. 먼저 우리는 비실증적 사실들을 밀어내야 한다. 다음으로 "말해질 수 있는 것(실증적인 것, 즉 현재 여기서 발생하는 사례들)"은 우리의 논리적 질서에 속하게 된다. 물론 그 논리적 질서 역시도 선험적인 것은 아니다. 그것들은 우리가 그 기원조차 알 수 없는 것으로서, "우연히" 우리에게 주어져 있다. 우리는 질서 속에서 살 수 있다. 그러나 그 질서는 필연적인 것은 아니다. 사실은 "필연적이 아니다."라고 말하는 것도 정확히 말하는 것은 아니다. 우리는 그것이 필연인지 우연인지조차 모른다. 우리가 그것을 우연이라고 말하는 것은 단지 필연과 우연의 논리곱은 우연이기 때문이다.

우리의 지성, 우리의 질서, 우리의 논리 모두가 그 본연적인 견지에 있어 필연이라고 말해질 수는 없다는, 그러나 그것을 수용하지 않는 한 우리의 사회적 삶은 불가능하다는 애매한 상황에 우리는 처한다. 이때 우리의 인식은 자기인식적인 것이 된다. 우리는 질서를 받아들인다. 그러나 그 질서가 필연이라는 무모한 신념에 의해서는 아니다. 현대예술은 다시 기하학이 될 예정이었다. 그러나 이 기하학은 "우연한 기하학"으로서 자기인식적 기하학일 것이었다. 구상과 비구상은 이렇게 현대와 근대를 가른다.

누구도 내재적인 동기를 지닌 일관된 세계관을 지닐 수 없다. 그것은 개인의 불성실이나 무지 때문이 아니다. 전통적인 세계관은 어느 곳 위에의 착륙이었다. 그러나 우리는 유영할 수밖에 없게 되었다. 끝없는 유영이 우리의 실존적 삶이 되어 가고 있었다.

해체의 의미
Meaning of Disintegration

　무엇이 해체되었는가? 모두가 "해체"에 대해 말하고 있다. 어떤 철학자들은 '계몽서사'와 '거대담론'의 해체에 대해 말한다. 19세기 중반 이래 형이상학이 돌이킬 수 없이 붕괴된 것은 사실이다. 해체는 현대에 들어와서 발생하지 않았다. 무엇이든 한참 지난 후에야 알아채는 무신경한 사람들이 현대에 와서 시끄러울 뿐이다. 아마도 현대의 어떤 철학자들이 계몽적 도덕률과 철학적 체계 — 계몽서사와 거대담론이라고 이름 붙여진 — 의 해체에 대해 말하고 있을 때 그들은 단지 19세기 말에 이미 발생한 형이상학의 붕괴에 대해서 좀 더 그럴듯하고 세련된 용어로 말하고 있을 뿐이다. 그러나 누군가가 해체에 대해 관심과 노력을 좀 더 기울여야 한다고 말하거나, 아직도 형이상학이 우리의 눈을 가리고 있다고 말하거나, 현대는 '해체의 시대'라고 말한다면 그가 아무리 그럴듯한 사람으로 보인다 해도 사실은 그는 심각하게 어리석은 시대착오를 범하고 있다. 그는 이미 전 시대의 다른 사람들이 포획한 사냥감에 발을 올려놓고 있다. 그러나 그 사냥감은 이미 부패

했다.

어떤 시대가 무엇인가를 해체하고 있다면 그 시대는 우리 시대, 즉 현대는 아니다. 해체는 근세에 속해 있다. 만약 우리가, 데이비드 흄의 인식론이 근세에 속한 인식론적 이론이라는 사실을 받아들인다면 해체는 그의 인식론의 필연적인 귀결이기 때문이다. 현대는 더 이상 해체되고 있지 않다. 현대는 다른 무엇을 하고 있다. 말해질 예정인 바 현대는 "요청"의 시대이다. 현대를 근세로부터 떼어내는 것은 요청이라는 새로운 이념이다. 요청의 근거는 이를테면 세계라는 지도map에 대한 우리의 동의이다. 현대의 이러한 성격은《현대예술; 형이상학적 해명》에 자세히 기술되어 있다.

해체와 관련하여 우리가 탐구해야 할 좀 더 근원적이고 포괄적인 사실들이 있다. 계몽서사와 그것이 속한 형이상학의 해체라는 설명은 해체에 대한 근원적인 설명이 되지 못한다. 형이상학이 해체된 것은 근세만의 사건은 아니다. 고대 세계가 끝날 즈음에도 그리고 중세 말에도 당시의 형이상학이 해체되었다. 형이상학적 독단과 유물론적 회의주의는 교차하며 발생해왔다.

인간은 때때로 그들의 기지의 세계, 정합적이고 안정되고 확고한 세계에 대해 의심을 품는다. 그 안정된 세계가 제시한 우주의 의미와 그 안에서의 그들의 존재 의의는 만족스러운 것이었다. 그러나 어느 순간 그 세계가 제시하는 자기의 확고함에 대한 설명이 불만족스럽게 느껴질 때가 있다. 그것은 거짓된 확고함이었다. 바꿔 말하면 기지의 설명에 확고함을 부여할 인식론적 근거가 없었다. 이때 인간은 기지의

세계를 해체한다. 그들은 "이미 없고", "아직 없는" 세계 사이에 처하게 된다.

만약 해체에 대한 포괄적이고 전체적인 의미를 알아야 한다면 좀 더 근원적인 어떤 것의 해체에 관심을 집중해야 한다. 계몽서사와 거대담론을 거론하는 것은 피상적인 인식이다. 그러한 것들의 해체는 좀 더 근원적인 어떤 것의 해체에 수반되는 것일 뿐이다. 해체를 현대의 피상적인 철학자들의 멋진 수사 위에 놓게 되면, 다시 말해 해체를 그들이 정의하는 바대로 우리가 받아들인다면 해체는 근대 말로 제한된다. 그러나 사실은 그와 같지 않다. 해체는 주기적으로 발생했다. 그리고 해체의 근원은 항상 같다.

경험론은 하나의 인식론으로서는 상식이다. 우리 인식이 감각적 경험에서 비롯된다는 것보다 더 평범한 견해가 어디에 있는가. 이것이 만약 관념론 옆에 있게 되면 관념론이 단지 신화와 같은 비현실성을 가질 정도이다. 그러나 경험론이 불러들이는 존재론이나 세계관은 상식적이지 않다. 우리는 경험론을 믿을 때 동시에 믿어야 하는 세계관의 낯섦에 깜짝 놀란다. 경험론은 상식과 겸허에서 시작되어 혁명으로 끝난다.

우리는 자신에 대해 생각하는 이상으로 관념적이다. 우리는 거의 본능적이라고 할 만큼 권위와 텍스트를 신뢰한다. 모든 교과서는 관념의 연쇄임에도 불구하고 우리는 거기에 대한 확신을 가진다. 누가 백색왜성을 보았기 때문에 안다고 말하는가. 읽었기 때문에 안다. 우리는 세상을 모두 더듬기보다는 지도 쪽을 향한다. 우리가 지식이란 어

딘가에 우리와 상관없이 존재한다고 믿을 때, 즉 거기에 객관성이라는 것이 있다고 믿을 때 관념론자가 되고 만다. 지식이 우리로부터 독립해 있다는 믿음 자체가 관념에 대한 믿음이다.

관념에 대한 이러한 신뢰는 단지 관습과 교육만의 문제는 아니다. 우리는 생물학적으로도 관념적 인간이 되기 쉽다. 우리가 아는바 최초의 관념적 인간이라고 할 만한 고대 그리스인들은 어쩌면 인간에게 주어진 생물적 숙명을 그대로 수용했다고 할 수 있다.

인간의 눈은 넓은 면적을 훑듯이 보기보다는 한 곳을 주시하기에 알맞다. 곤충은 물론이고 포유류 중에서도 인간의 두 눈만큼 동시에 한 방향을 보기에 적절하게 만들어진 눈을 가진 동물은 없다. 인간의 두 눈은 전면을 집중적으로 주시하기에 알맞게 되어 있다. 그 눈은 좌우와 상하의 면적을 희생시키면서 두 눈의 시야를 더 많이 겹치도록 한다. 이 겹치는 부분에서 양쪽 눈의 시각의 비교에 의해 입체가 싹트게 된다. 인간의 눈은 빠르게 보기보다는 주시하기에 알맞고, 넓은 면적보다는 단일한 입체를 형성하기에 알맞다.

인간 눈의 이러한 특징은 곤충의 눈과의 비교에 의해 더욱 현저하게 드러난다. 곤충은 수없이 많은 겹눈들이 모눈종이와 비슷한 모습으로 형성된 눈을 가지고 있다. 이러한 눈은 이차원의 평면을 넓게 그리고 재빠르게 훑기에는 훌륭하지만 어떤 하나의 대상을 꾸준히 바라보기에는 적절하지 않다. 이 눈은 움직이는 대상에는 재빠르고 정확하게 반응하지만 정지된 대상에는 주의력을 집중하지 못한다. 모눈종이 위에서 어떤 대상이 움직일 때 이 눈은 그것을 정확히 포착한다. 그러나

그 모눈종이 눈은 하나의 일정한 대상을 선회하지는 못한다. 입체는 시각이 하나의 대상을 선회함에 의해 얻어진다.

시지각은 일단 이차원이다. 시지각은 평면밖에 볼 수 없다. 눈은 평면을 바라본다. 그때 그 평면 내에서는 모든 것들이 평평하고, 사물 사이에는 어떠한 단속이나 분절articulation이 없다. 시지각은 사물들의 표면을 이리저리 선회하며 감각적 경험을 축적한다. 그러고 나서 사유가 나선다. 사유는 이차원적 시지각들을 종합한다. 그러고는 손가락으로 무엇인가를 가리키게 된다. 이것이 최초의 관념이다.

이것은 평면 내에서 어떤 사물이 스스로를 내민다고 말해질 수도 있다. 그 사물은 평면 내에 매몰되기를 거부한다. 그 사물은 평면 가운데에서 분절되어 스스로를 입체화한다. 최초의 관념은 최초의 입체라는 사실, 그리고 입체의 형성은 사유, 곧 지성의 소산이라는 사실을 아는 것이 중요하다.

음성신호가 분절되고, 사물이 분절될 때 하나의 개념, 하나의 관념, 하나의 언어, 하나의 입체가 탄생하게 된다. 관념이 생성됨에 따라 인간의 역량 중 지성이 자기의 역할을 하게 된다. 코끼리를 데려올 필요도 없고, 코끼리를 그릴 필요도 없다. 단지 "코끼리"라는 투명하고 가볍고 다루기 쉬운 언어만 있으면 된다. 지성은 어둠 속에서 관념의 탄생을 기다렸고, 그러한 사건이 실제로 일어나자 스스로가 삶의 주역을 자처하고 나서게 된다. 지성 앞에 넓고 화려한 미래가 펼쳐져 있었다. 지성은 문명을 창조할 것이었다.

물론 관념의 기원에 관한 이러한 설명은 철저히 경험론에 입각한

것이다. 관념론은 이 과정과는 상반되는 설명을 내세운다. 플라톤이나 안셀무스 등은 관념이 우리 영혼 속에 먼저 자리 잡고 있었고 감각인식의 대상인 개별적 사물들은 이 관념의 잔류물 혹은 그림자라고 주장한다. 그러나 현대는 관념론을 붕괴시켰다. 우리는 관념의 형성에 관해 경험론 쪽을 받아들이고 있다.

관념이 삶에서 차지하는 비중, 그리고 그것들이 갖는 차갑고 단정하고 귀족적인 성격 때문에 그것들은 오히려 그 창조자를 지배하게 된다. 이에 따라, 우리 역량의 한 부분, 즉 지성에 의해 만들어진 관념이 오히려 우리 지성에 앞선다는 이론, 다시 말하면 '선험적 관념'이라는 세계관이 자연스럽게 싹트게 된다. 이것이 철학적 실재론이다. 실재론은 관념이 우리 인식보다 먼저 천상에 혹은 개별자 내에 존재한다는 이념이다. 관념이 우리 경험을 종합하는 사유의 소산이 아니라, 우리 사유가 — 그것이 잘 행사되고 정련된다는 가정하에 — 관념을 따라가야 한다.

실재론에서의 지혜란 먼저 경험을 벗어난 가운데, 다시 말하면 우리의 감각인식에 대한 어떠한 호소도 없는 가운데 생겨난다. 이러한 이념에 따르면, 감각적 인식을 최대한 배제하고 오로지 사유만으로 진행되는 사변적 인식이 진정한 지혜이다. 관념은 실재하는 것이고 그것은 지성에 직접, 그리고 감각을 매개로 하지 않은 채 대응한다. 실재하는 관념이 (실존주의 철학의 용어로는) '본질'이 된다. 때때로 우리 사유 — 감각의 종합에 작용하는 — 의 소산인 관념이 오히려 우리 사유를 규정한다. 여기에서 독단이 생겨난다. 결과가 원인을 구속한다. 우리

자신이 관념의 원인이었다. 관념이 우리의 원인이 아니었다.

경험론적 철학자들이 말하는 독단은 먼저 보편개념의 실재성, 곧 관념의 실재성에 대한 우리의 확신이다. 경험론적 철학자들은 관념이 무의미하다거나 쓸모없다고는 말하지 않는다. 그들이 강조하는 것은 단지 관념이 실재한다고 확신할 만한 어떠한 근거도 없다는 사실이다. 관념은 유사한 사물들의 집합을 용이하게 다루기 위한 사유의 유용한 매개이다. 우리는 관념을 통해 사물들을 쉽게 다룬다. 그러나 이것은 단지 동일 군에 속한 사물들의 유사성에 기초한 것이지 그것들에 선행해서 실재하는 어떤 관념에 근거해서는 아니다. 독단이란 먼저 실증적 근거를 갖지 못한 명제를 사실로서 주장한다. 그러나 경험론자들에게는 '실재하는 관념'이란 실증적 근거가 전혀 없는, 다시 말하면 우리의 감각적 경험을 벗어난 환각에 지나지 않는다.

실재론적 이념의 문제는, 경험론적 철학자들의 입장에서는 여기에 그치지 않는다. 경험적 대상과는 전혀 관계없는 공허한 관념조차도 스스로의 실재성을 주장하고 나선다. 예를 들면, 신, 아름다움, 선 등의 관념은 여기에 대응하는 경험적 대상을 갖지 못한다. 그러나 경험적 대상들로부터 시작된 추상화는 인간 상상의 소산에까지도 미치게 된다. 관념이 실재하는 것은 우리 사유 속에 거기에 대응하는 것이 있기 때문이라고 실재론자들은 말한다. 그러므로 관념은 우리 마음속에 존재한다. 실증적 관념의 실재성에서 형이상학적 관념의 실재성으로 전환이 일어나는 곳이 여기이다. 결국, 실재론적 관념론은 형이상학을 불러들인다.

경험론은 어떤 추상적 관념에 대해 그 존재 의의를 확인하기 위해서는 그것을 '해체'하여 그것이 어떠한 감각인식으로부터 온 것인가를 분석하라고 말한다. 이때 그 해체의 결과가 감각적 대상과 상관없을 때 '형이상학'이 싹튼다. 다시 말하면 형이상학은 감각인식과 관련 없는 관념들의 체계이다. 철학적 실재론은 형이상학을 불러들이게 된다. 감각인식은 구체적이고 실증적이지만 종합할 수 없고, 사유는 종합할 수 있지만 단지 공허 속에서도 그것을 할 수 있다. 경험 없는 사유는 무의미함에도 불구하고.(칸트)

오컴이 도려내기를 원했던 것은 먼저 관념의 실재성에 대한 우리의 확신이었다. 오컴이 부정한 것은 신 그 자체는 아니었다. 오히려 그 반대였다. 그가 부정한 것은 '관념의 실재성에 입각한 신'이었다. 오컴은 신이 지성적 사유의 대상이 아니라고 생각했고, 지성적 우월성이 신에 더 가깝다는 주장을 펴는 당시의 관념론자들의 주장이 근거 없다고 생각했다. 실재론적 철학에 있어서의 관념은 실증적 근거가 있는 대상에 대한 기제를 곧 그 근거가 없는 곳으로 이동시킨다. 감각에서 관념이 싹트는 것이 아니라 관념에서 감각이 나오기 때문이다. 이러한 독단은 결국 성 안셀무스가 말하는바 "나는 믿기 위해서 알고자 하는 것이 아니라, 알기 위해서 믿는다." 는 터무니없는 결론에 이르게 된다.

오컴은 신과 구원은 계시와 거기에 대응하는 영혼의 문제라고 생각했다. 그러나 교권 계급의 생각은 이와 달랐다. 그들의 이익은 우리 사유에 갇힌, 다시 말하면 인간 지성의 소산인 관념에 갇힌 신에 달려 있었기 때문이다. 오컴은 신의 세계와 인간의 세계를 분리하고자 했다.

인간의 세계에서는 지성과 관념이 여전히 유효하다. 물론 거기에서도 실재성이라는 독단이 더 이상 존재할 수 없지만 어쨌든 하나의 '유용성'으로서의 관념은 여전히 유효하다. 그러나 이러한 관념이 신의 세계에까지 미쳐서는 안 된다. 관념은 철저히 '인간의' 관념이기 때문이다. 인간적 관념이 신을 포착할 수는 없다. 무한자인 신은 인간의 유한한 지성을 벗어난 존재이다. 이것이 일반적으로 말해지는 이중진리설the doctrine of twofold truth이다.

비트겐슈타인은 "말해질 수 있는 것what can be said"과 "침묵 속에서 지나쳐야 할 것what should be passed in silence"을 구분한다. 이때 말해질 수 있는 것은 실증적 명제를 가리키는바 현재 발생하는 사건들이다(존립하는 사태의 총체). 이것이 그의 '언어'이다. 언어는 종합명제로서 존재하게 된다. 그러나 그 존재 의의는 그것이 (논리적으로) 분석되었을 때 그 끝은 실재하는 세계와 맞닿는다는 전제하에 있다. 우리의 언어는 우리의 세계에 대한 것이다. 그것은 우리 세계 밖에 있는 신이나 윤리나 아름다움에 대한 것이 아니다.

비트겐슈타인은 '말해질 수 있는 것'과 '침묵 속에서 지나쳐야 할 것'을 구분하여 오컴과 유명론자들의 이중진리설을 되풀이하고 있다. 차이가 있다면 유명론자들의 철학의 중심은 신의 세계에 있지만, 비트겐슈타인의 논리학의 중심은 인간 세계에 있다는 사실이다. 중세 철학자들의 세계는 신의 세계에 속한 것이었지만 근세 이래의 세계는 인간적인 것이기 때문이다.

실재론에 대한 부정은 먼저 관념의 실재성에 대한 우리의 확신을

붕괴시키고 다음으로 형이상학을 붕괴시킨다. 따라서 실증적 학문에 대한 우리의 신뢰도 궁극적으로 붕괴시키게 된다. 흄이, 오컴이 사용했던 논증을 또다시 구사하여 보편개념과 인과율에 보내는 우리의 확신을 파괴했을 때 과학에 보내는 우리의 신뢰도 붕괴된다. 과학적 언명은 결국 실체에 대한 것은 아니었다. 그것은 우리가 공유하는 하나의 신념의 체계였을 뿐이다. 확고함은 어디에도 없다. 단지 회의주의와 지적 불가지론만이 남을 뿐이다.

일군의 철학자들과 예술가들은 세계 인식의 도구로서 우리 지성이 부정되었을 때 감성에 호소하기로 한다. 이 새로운 물결은 수학 대신에 예술을 택하고, 지성 대신에 직관을 택하고, 언어 대신에 행동을 택하기로 한다. 지성은 결국 붕괴하였고 그에 따라 지성을 닮아 형성된 기계론적 세계도 붕괴하였다. 그러나 이 새로운 조류는 실증주의를 따라가지 않는다. 이들은 실증주의자들이 사물의 표현에 머무르라고 말할 때, 다시 말하면 인식에 직접 떠오르는 실증적 감각에 충실하라고 할 때, 그것을 '오만한 겸손'으로 치부한다. 실증주의자들은 감각을 종합하는 데에 있어 이성이 기만적이었기 때문에 이제 감각 그 자체에만 머물러야 한다고 주장하며 스스로는 겸허하다고 말한다. 그들은 '지혜로운 인간homo sapiens'임을 거부한다. 그들은 사물의 표면, 즉 직접적 감각인식만이 객관적이라고 말한다. 인간의 지성은 사물의 본질, 곧 실체에 대해 무엇인가를 우리에게 알려주는 대신 우리를 기만해왔다. 더구나 그것은 "그 배후에 황금, 자만심, 질병에의 요구를 찾아보

아야 하는 거짓 예언자들"을 위해 봉사해왔다. 그러므로 실체에 대한 우리의 요구도 지워야 하고, 실체에 대응한다고 전통적으로 말해져 왔던 지성도 지워야 한다.

낭만주의자들은 그러나 이러한 겸허에는 오만이 섞여 있다고 말한다. 우리가 실체에 대해 알 수 있느냐 그렇지 않으냐는 부차적인 중요성밖에는 가지지 못한다. 일차적으로 중요한 것은 거기에 대한 우리의 요구가 삶의 한 조건이라는 것이다. 우리는 영원히 부유할 수 없고 영원히 표층에만 머무를 수 없다. 우리 영혼은 실체와 의미에 대해 알기를 원하고 거기에 자신을 일치시키기를 원한다. 실증주의자들의 주장은 오만하다. 그들은 의미와 영원에의 요구 없이도 살 수 있다고 말하기 때문이다.

지성만이 인식 도구가 아니다. 우리 영혼 가운데서 스스로 솟구쳐나와 세계에 스스로를 일치시키는 무엇인가가 있는바 이것이 직관이다. 지성을 잠재워야 한다. 그리고 직관과 생명의 약동에 스스로를 맡겨야 한다. 세계와 대면하여 그것을 파악하려고 하기보다는 세계의 흐름에 자신을 맡겨야 한다. 세계와 하나가 되어야 한다.

루소와 니체가 창조한 이러한 흐름은 예술사상의 낭만주의와 철학사상의 생철학을 거쳐 인상주의와 표현주의로 이르게 된다. 이들은 지성의 견고함을 포기하는 대신 감성의 풍부함을 택한다. 그러나 이 풍부함 역시도 결국은 해체되게 된다. 이후에 오게 될 세계관들이 어느 방향으로 흐르건 해체는 결정적이었다.

해체와 예술
Disintegration and Art

인상주의를 뒷받침하는 이념은 베르그송의 생철학이다. 이 우아하고 열정적인 철학은 지성을 포기하고 직관을 택하라고 말한다. 지성은 생명의 흐름이 만들어낸 하나의 결과일 뿐, 생명 그 자체는 아니다. 생명의 분출에는 그것 이상이 있는바, 이것은 본능과 지성의 결합이다. 이 결합의 포착에는 지성이 무용하다. 왜냐하면, 그것은 생명의 하나의 단편이지 전체는 아니기 때문이다. 지성과 본능을 모두 포착할 수 있는 것은 우리의 생명적 직관이다. 직관과 더불어 자신의 먼 과거, 자신의 근원에 몸을 담그면 어쩌면 실체는 우리에게 문을 열어 줄 수 있을 것이다.

사물을 분석해서도 관념을 형성해서도 우주와 생명에 대해 알 수는 없다. 우리는 생명의 흐름에 실려 가야 한다. 프루스트는 그의 소설에서 자기 영혼에 모든 것을 내맡긴 채 과거로의 회상에 잠긴다. 그러고는 그의 의식상에 가까스로 떠오르는 흐름을 기술한다. 마찬가지로 인상주의 화가들은 견고한 모델링을 포기하고 직관에 떠오르는 색채

의 향연에 자신을 맡긴다.

이러한 인상주의 운동 가운데에 과거 예술은 해체된다. 〈피리 부는 소년〉에는 전통적인 모델링도 입체도 단축법도 존재하지 않는다. 거기에서는 모든 색채가 벽에 붙은 듯이 묘사된다. 이 그림이 진지하고 엄숙하다기보다는 어딘가 서민을 위한 민화 같은 느낌을 주는 것은 이것이 이유이다. 거기에서 입체는 평면으로 변한다. 즉 지성이 사라지고 감각만이 남는다. 민화가 평면적인 이유는 대중은 지성과 인연이 없기 때문이다. 그러나 인상주의자들의 평면성은 지성에 대한 불신이라는 다분히 자기 인식적 동기가 원인이다.

모두가 해체를 말한다. 그러나 누구도 해체의 인식론적 동기에 대해서는 말하고 있지 않다. 해체는 먼저 '우리 지성의 해체'를 의미한다는 사실을 이해하는 것이 중요하다. 해체의 다양한 양상은 결국 지성의 해체에 귀착된다. 어떤 문화구조물이나 이념이 지성에 기초하거나 거기에 지성적 요소가 있다면 그것들은 가차 없이 해체된다. 이것이 근세 말의 해체이다.

말해진 바와 같이 우리 감각은 표면에 대응하고 우리 지성은 그 종합, 즉 입체에 대응한다. 인상주의에서 입체파로 향하는 흐름은 결국 입체의 해체를 향한다. 인상주의는 색채의 덩어리로서의 회화를 분산된 회화로 해체시키고, 입체파는 사유의 대상인 입체를 전개도로 해체시킨다. 다시 말하면 인상주의는 지적으로 구성된 감각을 해체시키고, 입체파는 사유에 의해 구성된 입체를 해체시킨다. 입체는 예술가가 무엇인가를 주장하는 것이다. 그러나 예술가는 말해서는 안 된다.

그는 다만 보여줘야 한다. 입체는 언어이고 표면은 시지각이다. 언어는 감각으로 해체되어야 한다.

실증주의 철학은 해체의 철학이다. 실증주의는 감각인식상에 직접 떠오르는 것만이 우리의 믿을 수 있는 세계 파악의 기저라고 말한다. 그들의 이러한 주장은, 결국 종합과 사유는 본질적이기보다는 부차적인 것이라고 말하는 것이며, 신뢰의 대상이라기보다는 잠정적인 동의의 대상에 지나지 않는다고 말하는 것이다. 그들은 기존의 견고한 지성을 해체시켜 감각의 단편으로 병렬시키려 한다. 피카소(Pablo Picasso, 1881~1973)가 입체를 해체시켜 전개도로 만든 것과 동일한 작업을 지성에 적용시키는 것이다.

사실주의, 자연주의, 상징주의 그리고 모더니즘으로 이어지는 일련의 문학적 양식도 그 인식론적 토대로서 실증주의를 가진다. 사실주의로부터 시작된 문학적 작업은 일차적으로 작가의 관념과 판단을 배제한다. 그들은 그들 눈앞에 직접 펼쳐져 있는 사실만을 냉담하게 기술해야 한다. 작가는 필연이나 가치나 절대성 등에 대하여 말하지 말아야 함은 물론 — 왜냐하면 그것은 침묵 속에서 지나쳐야 하므로 — 거기에 더해 실증적 토대를 가지지 않은 언어를 그의 문학에서 구축해야 한다. 실증적 근거가 의심스러운 언어는 실증적 단편으로 해체되어 검증받아야 한다.

사실주의가 사회주의에 봉사할 수 있었던 동기는 한편으로 기득권 계급은 언제나 관념적 지식의 우월성에 기반하고 있고, 다른 한편으로 계급적 정체성 역시도 하나의 관념이기 때문이다. 관념이 해체되

면 귀족과 부르주아도 해체된다. 그들이 귀족인 것은 보편개념으로서 그러한 것이 아니라, 또한 그렇기 때문에 비실증적인 어떤 고귀함이나 도덕적 우월에 기초한 것이 아니라 — 왜냐하면 고귀함이나 도덕성 역시도 비실증적 관념에 지나지 않으므로 — 감각인식상에 실증적으로 드러나는 여러 요소, 즉 돈이나 무력이나 권력이나 야비함에 의해서인 것이다. 본질이 없으므로 본래적 고귀함도 없다.

실증주의는 그 존재론적 측면에 있어서는 진보적인 계급과 하층민을 위해 봉사하게 된다. 실증주의가 도구로 삼는 환원적 분석은 관념에서 아우라를 제거한다. 아우라가 제거된 관념은 그 기능을 잃는다. 발자크나 도스토옙스키나 플로베르는 단지 사실만을 눈에 보이는 대로 기술함에 의해 진보적 세계관을 불러들이게 된다. 이러한 해체는 19세기 말에서 20세기 초에 걸쳐 펼쳐지는 문학적 모더니즘에서 가장 극적으로 드러나게 된다. 모더니즘의 문학 이론에서는 해체를 극단적으로 밀고 갈 것을 요구한다. 비실증적이고 추상적인 명사나 형용사나 부사는 그것이 아무리 그럴듯하게 보이고 필요불가결하게 보인다 해도 절대로 쓰여서는 안 된다. 그것이 공허한 부수물이고, 그렇기 때문에 오히려 심미적 방해물일 때, 왜 그것들을 마구 써서 문학을 거짓되고 역겨운 감상으로 만들어야 하는가? 쓸모없으면 의미 없다. 그것들은 면도날의 세례를 받아야 한다.

차갑고 냉담하게 실증적 명사만의 나열에 의해 문장이 구성되어야 한다. 사실만이 나열될 때 문학적 의미는 갑자기 고양되게 된다. 소설은 먼저 보고문이 되어야 한다. 객관성과 냉담함이 예술적 가치의

선결 조건이다. 우리는 '아름다운 여성'이라는 구절에 어리둥절하다. 그러나 '깊은 눈매'와 '촉촉한 눈동자'와 '탐스러운 머릿결'에는 순식간에 반응한다. 실증적이기 때문에, 다시 말하면 '아름다움'이라는 비실증적 추상성의 해체 때문에 우리는 갑자기 거기에서 문학적 감동을 얻게 된다. '아름다움'이라는 관념은 우리 지성이, 정확히 말하면 지성에서 비롯된 사유가 형성시켰다. 우리는 여기에 반응하지 않는다. 감각 인식상에 떠오르는 실증적인 사실에 우리는 반응한다. 감각이 지성을 이기고 시각이 사유를 이긴다. 사유는 지나치게 오랫동안 자기가 할 수 없었던 것을 해왔다.

T. S. 엘리엇은 이러한 실증주의를 문학상의 원칙으로 확고히 한다. 이것이 그의 '객관 상관물objective correlative'이다. 문학은 서로 상관되는 객관적 사실만을 기술해야 한다. 즉 문학은 무엇보다도 '기술적descriptive'인 것이 — 감상이나 교훈이나 의미를 향하는 것이 아닌 — 되어야 한다. 거기에서는 어떠한 종류의 정언적 명제도 사용되어서는 안 된다. 이것이 객관objective이다. 다음으로 그것들은 서로 관련을 맺어야 한다. 그것들이 서로 관련을 맺지 않는 흩어진 사실들이라면 그것은 '무엇'인가가 되지 못한다. 상관correlative되어야 한다.

이것은 피카소의 전개도와 동일하다. 피카소는 입체를 전개시켜 표면들만을 나열한다. 그러나 그 표면들은 '상관'된 것이다. 왜냐하면, 그 표면들이 어쨌든 하나의 물적 대상을 형성하기 때문이다. 그러나 그 물적 대상은 객관적으로 해체되어 기술되어야 한다. 종합은 예술가의 문제도 아니고, 확고한 것도 아니고, 권력을 행사하는 것도 아

니다. 감각인식은 객관적이다. 그것은 이차원에만 미친다. 그러므로 어떤 대상의 표면들만의 나열이 회화에 적용된 시각적 '객관 상관물'이다. 헤밍웨이와 포크너와 피츠제럴드, 도스 패서스(John Dos Passos, 1896~1970) 등의 문학은 냉담하게 표면만을 기술한다. 거기에는 저자의 판단도 사유도 존재하지 않는다. 단지 우리가 읽는 것은 저자의 시지각일 뿐이다. 그러나 그렇기 때문에 모더니즘은 커다란 설득력을 갖는다. 그들의 문학은 "차갑게 끓는다."

관념과 개념과 언어와 입체는 모두 동일한 것을 말한다. 그리고 이것들의 기저는 지성이다. 지성만이 이러한 것들을 만들어낸다. 지성이 해체될 때 이러한 모든 것들이 해체된다. 19세기 말에 이르러 지성은 그 특권적 지위를 잃었다. 지성은 경멸받거나 아니면 단지 우리의 여러 인식 도구 중 하나로 간주될 뿐이다. 그리고 그 결과는 병렬된 감각의 단편이다.

의미

Implication.

사실주의 회화가 기하학적 입체의 해체라면 인상주의 회화는 색조의 덩어리로서의 입체의 해체라고 할 만하다. 인상주의 회화는 종종 바로크 회화와 들라크루아의 회화에서 영감을 얻었다고 설명되어 왔다. 그러나 이것은 인상주의의 경향을 설명하는 것이긴 해도 예술사 상에 새롭게 대두한 양식으로서의 인상주의의 독특한 측면을 설명하지는 못한다. 이것은 단지 인상주의 회화는 소묘적 흐름과는 상반되는 흐름의 회화 쪽에, 즉 채색적 효과의 흐름으로서의 회화 쪽에 있다는 사실을 말할 뿐이다.

르네상스기의 피렌체 회화는 소묘에 중점을 두고 베네치아 회화는 채색에 중점을 둔다는 사실은 《르네상스 편》에서 이미 자세히 설명하였다. 물론 이것은 상대적이다. 르네상스 회화는 전체적으로 소묘를 기반으로 했다. 단지 베네치아 회화와 피렌체 회화를 비교했을 때 베네치아 회화가 상대적으로 채색이 주는 효과에 관심을 기울였다는 얘기이다. 소묘에 중심을 두는 하나의 흐름은 르네상스 이후 로코코와

신고전주의를 통해 사실주의로 전개되어 나가고, 채색을 중시하는 다른 하나의 흐름은 바로크, 낭만주의로 이어진다. 인상주의 화가들이 회화의 주된 요소를 선보다는 채색에 둔 것은 분명하다. 심지어 인상주의 시대에 이르러서는 소묘 없는 회화가 생겨나기도 한다.

인상주의 회화는 동시에 들라크루아나 앵그르의 회화에 대한 반명제이기도 하다. 인상주의 회화의 의미를 선명하게 하기 위해서는 이 부분에 관심을 기울여야 한다. 인상주의 회화는 사실주의 회화가 다비드를 해체하듯 들라크루아를 해체한다. 인상주의 화가들은 짧고 두터운 브러시 스트로크brush stroke를 사용하고 렘브란트와 할스가 도입한 임파스토impasto 기법을 매우 유용하게 사용하고 있다.

그들은 또한 대상의 묘사에 있어 그 디테일에 치중하기보다는 즉흥적이고 근사적인 색조의 평면으로 그것을 분해해 놓는다. 디테일의 묘사는 선에 의하고 선은 우리가 사물에 지성을 대응시킨다는 것을 의미한다. 그러나 인상주의 화가들은 전 시대의 채색 중시자들이 항상 그랬듯이 사물에 감각을 대응시킨다. 인상주의자들은 이러한 채색 중시에 무엇인가를 보태는바, 그것은 선적 입체가 지성의 신념에 대응하듯 색조의 덩어리도 감각적 신념에 대응하는 것이라는 새로운 이념이었다. 지성이 해체된다면 그 기반인 감각 역시도 해체되어야 한다. 물론 감각이 단일한 것을 의미하지는 않는다. 지성에 자료를 제공해준다는 의미의 감각, 다시 말하면 예비된 종합으로서의 감각이 있고, 직관과 공감의 단서, 즉 형언할 수 없이 풍부한 내면적 추억과 공감의 근거로서의 감각이 있다. 인상주의자들은 전자의 감각의 해체와 후자의 감

각의 촉구를 그들 예술의 목표로 한다. 종합과 통일성은 어쨌든 독단이지만 직관과 공감은 생명이고 우주이기 때문이었다.

인상주의 화가들은 팔레트에서 물감을 섞지 않는다. 섞여져서 태어나는 새로운 색조 역시 하나의 인공적 세계이고 하나의 주장, 하나의 신념이기 때문이다. 그것은 이를테면 명사를 연결시키는 조사와 같은 것이다. 완결된 문장은 무엇인가를 서술한다. 인상주의자들은 서술을 부정한다. 그들은 "느끼라"고 말한다. 중간색이 있어서는 안 된다. 무엇인가를 묘사하기 위해 화가가 새로운 색을 만든다면 그것은 해체의 원칙에 어긋난다. 두 개 혹은 세 개의 색이 섞여 태어나는 새로운 색은 통합과 종합, 즉 지성의 자기주장을 의미하는 것이다. 예술가는 만드는 사람이 아니라 보여주는 사람이어야 한다.

인상주의자들은 이웃하는 색을 그냥 병치시킨다. 제3의 색은 언제나 두 색의 혼합으로 생겨나는바, 인상주의자들은 두 색을 화폭 상에 그대로 제시한다. 화가는 색의 시각적 혼합을 제시하지 않는다. 다시 말하지만 해체는 종합의 재료만을 제시해야 한다. 사실주의자들이 사실만을 나열하고 그 판단은 감상자에게 맡기듯 색조의 덩어리를 해체하고자 시도하는 인상주의자들은 색을 병렬시키고 그 시각적인 채색의 종합을 감상자에게 양도한다. 물론 이 병치는 합리주의자들이 말하는 병렬은 아니다. 그들은 분석의 최종단위(라고 그들이 생각하는 것)를 병렬시킨다. 그들의 병렬은 구분 짓기 위한 것이고 각각을 가두기 위한 것이다. 그러나 인상주의자들의 병렬은 병렬된 것들이 서로 간에

◀ 시슬레,
[마를리 항구의 홍수],
1876년

섞이고 뭉쳐져서 전체가 되기 위한 것이다.

이러한 본래적인 색의 병치는 점묘파인 쇠라와 시냐크에 와서 극단적인 상황에 이른다. 점묘파 화가들은 심지어 색조의 반점조차 제시하지 않는다. 그들은 색을 최대한 해체하며 그 원래적인 색소들의 점으로 색을 제시한다. 이것은 이를테면 물질을 제시하기보다는 원소주기율표를 제시하는 과학자의 태도와 같다. 세계는 우연이다. 그것은 원소들의 일회적인 뒤섞임이다. 따라서 그 우연을 필연으로 만들어서는 안 된다. 우리 지성이 저지른 과오는 우연을 필연으로 만든 데에 있었다. 과학자는 필연적 세계에 대해 말해서는 안 된다. 그는 수많은 세계를 가능하게 하는 재료만을 제시해야 한다. 마찬가지로 화가들은 색소들을 혼합하여 중간색을 만들거나 색의 반점들을 혼합하여 덩어리진 색조를 구성하면 안 된다.

사실주의자들이 판단과 의미를 해체할 때 인상주의자들은 느낌과 감각을 해체한다. 이 해체는 분석과는 다르다. 분석은 분석된 최종 단위가 단단한 덩어리임을 의미한다. 즉 분석은 무엇인가를 고정시키기 위한 것이다. 사실주의자와 인상주의자의 해체는 그러나 시간적인 순수지속(베르그송의 용어로)을 의미한다. 다시 말하면 해체는 단위를 향하는 것이 아니라 해체된 자료들이 병렬된다는 것을 의미한다. 직관에 의해 무의식의 심연에 스스로를 맡기면 우리는 단지 기억의 병렬된 반점들 외에 아무것도 아니다. 이것이 인상주의자들의 붓칠들이다. 이 병치된 붓칠들은 곧 다음의 병치된 붓칠들에 자리를 양보해 나갈 것이다. 이것이 베르그송이 말하는 순수지속이다.

사실주의자들은 분화된 사실들을 끝없이 제시한다. 이러한 사실들은 분석의 최종단위라기보다는 병치될 다른 사실들에 대한 어떤 우월성도 없는 표면적 재료일 뿐이다. 인상주의자들의 분화된 색소들 역시 색의 최종단위가 아니라 다른 색소들과 어울릴 것을 예고하는 "하나의" 색소일 뿐이다.

인상주의자들은 실외의 풍광에 매혹된다. 실내는 무엇인가를 정지시키는 느낌을 주지만 실외는 태양광에 의해 끝없이 변해나가는 과정상에 있다. 인상주의자들은 빛이 주는 효과에 의해 드러나는 순간적인 모습을 포착한다. 인상주의자들이 포착하는 그 순간은 어떤 특권적이거나 우월한 순간은 아니다. 인상주의자들이 특권적으로 생각하는 것은 그것이 어떤 순간이던지 "순간" 그 자체인 것이다. 순간이 시간의 재료이다. 그러므로 인상주의자들은 무엇도 고정시키지 않는다. 그들은 변화 그 자체가 우주이며 어디에도 고정성은 없다고 말하고 있다. 이제 헤라클레이토스는 새로운 군주가 되었다. 인상주의자들은 변화가 결국 모든 것이라는 사실을 드러내기 위해 화폭에서 개념을 추방하고 인상을 받아들인다. 인상은 시간적 순간에 대응하는 감각적 인식이다.

사회학
Sociology

 인상주의 예술의 독특한 양식에 대한 사회사적 해명이 있어 왔다. 인상주의 예술은 내밀하고 섬세하고 까다로우며 동시에 고립적인 특성을 갖는바, 이것은 대도시의 군중 속의 고독과 번잡함 가운데의 무의미가 예술로 표현된 것이라는 설명이다. 그러나 예술사회학자들이 인상주의 회화를 규정짓기 위해 도입한 위의 개념들은 인상주의 회화에는 전혀 적용될 수 없는 것들이다. 인상주의 예술은 내밀하거나 까다롭거나 고립적이지 않다. 그들이 당시 사회의 부르주아의 세계관을 공유하지 않은 것은 사실이다. 만약 팽배한 거짓과 허위의식에 동조하지 않는 것이 까다로움이라면 그들은 까다로웠다. 이때에는 정직과 진실이 까다로움이다. 인상주의 예술은 사실주의에 뒤이어 흄의 시대부터 시작된 해체의 궁극적 양상을 보여줄 뿐이다. 먼저 사상이 해체되고 다음으로 종합으로서의 감각이 해체되고 있다. 이러한 전개의 이유는 인식론에서 찾아질 노릇이지 사회적 하부구조에서 찾아질 노릇은 아니다. 더더구나 개인 심리에서 찾아질 노릇은 아니다.

인상주의 예술의 또 다른 특징, "스쳐 지나가는 순간의 묘사" 역시도 사회사적으로 설명됐다. 그것은 급속히 빨라진 사회적 삶의 반영이라는 설명이다. 그러나 이 설명 역시도 곧 난관에 부딪힌다. 18세기의 산업혁명 이래 오늘날까지 사회적 삶의 속도와 변화의 폭은 계속 증가해왔다. 사회학자들은 양식적 변화는 사회적 변화에 동반된다는 가정을 한다. 만약 이러한 가설을 참이라고 한다면 사회적 변화가 없으면 양식적 변화도 없어야 한다는 사실도 참이어야 한다. 속도라는 측면에서 보자면 19세기 중반 이래 삶의 속도는 계속 가속되는 쪽으로 변하고 있다. 현대의 표현주의와 추상예술은 인상주의와는 완전히 다른 양식의 예술이다. 그러나 사회적인 속도는 여전히 가속되고 있다.

인상주의 예술의 순간에의 집착은 시간적 계기의 해체를 의미한다. 만약 전통적 예술가가 하루 중 혹은 일 년 중의 어느 선택된 순간을 묘사하기로 한다면 그 순간은 이를테면 다른 시간적 계기들이 종합된 것으로서의 순간이다. 그러므로 엄밀한 의미에서는 그것은 순간이 아니다. 그리스 고전주의의 투원반수는 한 가지 동작 속에 고정되어 있다. 그러나 그 순간은 투원반수의 모든 동작의 종합으로서 모든 순간의 대표선수이다.

지성은 시간적 계기를 종합하여 전형이 되는 어떤 순간을 내세워 다른 모든 순간을 거기에 흡수시킨다. 생애의 정점에 있는 어떤 젊은 이를 묘사하여 그것이 그의 일생 전체를 표상하게 하듯이 고전주의 예술가들은 시간적 계기에서조차도 전체를 표상할 수 있는 대표되는 순간을 "만들어"낸다.

이러한 공간으로 집약되는 시간을 최초로 해체한 사람들은 로마인이었다. 그들은 시간의 흐름과 변화에 대응하는 예술을 새롭게 도입하는바, 그것은 그리스인의 "가두어진 시간", 즉 공간 속에 갇힌 시간의 해방에 의해서였다. 로마인들은 전형으로 모든 변전의 계기를 표상하기를 원치 않았다. 그들은 함축을 몰랐다. 그러기에 그들은 너무 산문적인 기질을 가지고 있었다. 그들은 이를테면 예술을 통해 정보를 전달하기를 원했고 따라서 구태의연하게 시간적 흐름에 대응하는 사건들을 나열했다. 그들은 신화를 역사로 해체했다.

이에 비해 인상주의자들은 감각의 덩어리를 해체한다. 우리 시각에 맺히는 영상을 종합한 것이 이를테면 키아로스쿠로나 모델링의 기법에 의해 무거운 존재를 획득하는 덩어리들이다. 그러나 지적 종합이 사실주의에 의해 해체되듯, 이러한 감각의 덩어리는 인상주의자들에 의해 순간적인 감각의 단편으로 분해된다. 사실주의가 신고전주의를 해체할 때 인상주의는 낭만주의를 해체한다. 그러므로 사실주의와 인상주의는 해체라는 이념을 공유하지만 동시에 서로 다른 해체의 대상을 가진다. 사실주의와 인상주의의 관계 역시 오랫동안 논란의 대상이었다. 이러한 혼란은 해체에 있어서 같은 경향에 있지만 해체의 대상에 있어 서로 다른 쪽을 향하고 있다는 사실에 대한 통찰이 포괄적으로 다가와야 해결된다. 어쨌건 순간에 대한 인상주의자들의 집착은 시간적 흐름을 부정하고 거기에 따르는 변화 역시도 거부하는 엘레아 학파 고유의 세계관과는 대립한다. 그리스인들이 그들을 "제대로 된" 철학자로 인정한 순간 세계는 정지하고 말았다.

인상주의 예술가들은 이것에 대해 아마도 "시간의 독단"이라고 생각했을 것이다. 해체의 예술가들은 세계에 대해 철저히 수동적 입장에 있게 된다. 세계에 대한 지성의 행사는 세계와 대립적으로 서서 세계를 종합하겠다는 의지로 뒷받침된다. 인상주의 예술가들이 부정하는 것은 이것이다. 그들은 종합의 대상으로서의 세계가 아니라 우리가 속해 있고 살아갈 것으로서의 세계를 가정한다. 우리는 지성뿐만 아니라 직관에 의해서도 특징지어지는 우리 내면에 가라앉아 관조적 태도로 세계를 바라보아야 한다고 말한다. 지성은 우리 생존과 번영을 위한 것이지만 삶과 우리 자신과 우주의 본질에 대한 이해는 우리 이득과는 상관없는 것이다. 인상주의는 이득보다는 이해를 원한다. 실재 reality에 대한 이해는 합리적인 사유에 의하기보다는 직접적인 경험과 직관에 의한다.

베르그송
Henri Bergson

　베르그송의 철학은 예술사상의 인상주의에 대한 형이상학적 해명이다. 그것은 동시에 스스로가 "인상주의 철학"이라 명명되어도 좋을 만큼 인상주의적 성격을 가진 철학이다. 베르그송의 철학은 데카르트이래 팽배해온 기계론적 합리주의에 대한 반명제라고 일컬어져 왔다. 그러나 그것 이상이다. 어쩌면 베르그송의 철학은 로크 이래 서구 철학을 지배해온 인식론으로부터 철학적 존재론으로 방향을 전환하고자 하는 마지막 시도였다고 할 만하다. 예술사에 있어서 지성을 폐기하고자 하는 하나의 흐름 — 표현주의 계열의 예술들에 이르는 — 의 정당성은 베르그송에 의해서 얻어졌다.

　베르그송에 이르러 인간 지성은 세밀하게 분석되고 그 결과 전통적인 권위를 잃게 된다. 흄 이래 지성이 지녀왔던 전통적인 권위는 계속 붕괴해왔고 그 자리를 회의주의와 기계적 성취가 메우고 있을 때 베르그송은 직관으로 새로운 희망과 통찰에의 길을 연다. 베르그송 철학의 의의는 먼저 플라톤 이래 계속해서 그 권위를 행사해 온 지성의

인식론적이고 존재론적인 의미를 파헤쳤다는 것, 그리고 직관과 공감이라고 하는 새로운 인식 수단을 도입한 것, 실재reality에 대한 새로운 개념 정립을 한 것, 당시에 팽배해 있던 물질적 성취의 한계를 밝힌 것 등이다.

베르그송에게 있어 지성은 인간이 생존을 위한 인식 도구로 발달시킨 것으로서 이를테면 "기하학을 할 수 있는 수학적 능력"으로 정의된다. 이것은 마치 본능이 곤충의 그 숙명이듯 인간에게 숙명적이다. 지성은 공간에 작용하고, 세계를 분절시키며, 시간을 쪼개는 일을 한다. 다시 말하면 지성은 사물에 작용하여 거기에서 무엇인가를 감쇄시켜 개념을 얻어낸다. 그러므로 지성은 실재를 포착할 수 없다. 실재는 살고 활동하는 것으로서의 생명을 포함하지만, 지성은 무생물에만 유효하기 때문이다. 지성은 생명현상에 대해서도 그것을 분절시켜 공간상에 가둔 채로 무생물화한다. 세계가 분절된 것, 그리하여 세계란 곧 기하학적 입체 — 소위 말하는 개념 — 의 집합이 된 것은 세계가 본래 그러하기 때문이 아니다. 인간은 세계에 대한 기하학자인바, 세계를 기하학적 형상의 집합으로 만들었다.

이러한 "반짝이는 핵"이 실재reality가 되기 위해서는 그것을 싸고 있는 "희끄무레한 성운들"이 동시에 포착되어야 한다. 이것은 지성만으로는 불가능하다. 지성은 반짝이는 핵에만 작용하기 때문이다. 직관에 의해서만 반짝이는 핵과 그 핵을 싸고 있는 희끄무레한 성운이 포착된다.

세계의 사물들은 서로 경계가 모호한 채로 연속적인 전체를 이루

고 있고 서로 수많은 관계 속에 처해 있다. 지성이 세계를 분절시킬 때 잃는 것은 이러한 전체성이다. 우리가 수많은 시도에도 불구하고 세계에 대한 통찰에 실패하는 것은, 지성은 세계에서 무엇인가를 감쇄시키며 거기에 접근하기 때문이다. 인상주의 회화가 분절되어 존재하는 개념들을 단속 없는 색조의 반점들의 병치로 해체한 이유는 지성이 버린 것들을 회복하고자 하는 시도이다.

추상화 능력이 인간으로 하여금 도구를 제작할 수 있게 했고 스스로의 번영을 약속받게 했다. 인간을 제외한 다른 동물들에게는 그의 유기체가 곧 그의 도구이다. 그러나 인간만은 환경에서 도구를 얻어낸다. 이것은 지성이 지닌 추상화 능력에 의한다. 이러한 지성의 행사로 인간은 지구에서 번영하는 종이 된다. 문제는 이러한 생존의 도구로서 발달한, 생명현상의 한 결과물인 지성이 오히려 생명 자체를 해명한다고 나서는 데에서 생긴다. 그러나 생명현상은 기계장치가 아니다. 생명은 원인이고 지성은 그 파편이다. 파편이 원인을 포괄할 수 없다. 생명이 지성보다 훨씬 크다.

우리의 지성은 사물의 주위를 선회하며 그것을 외부로부터 쪼개 들어간다. 반면에 우리의 직관은 공감적 경험sympathetic experience이며 동시에 통합적 경험integral experience이다. 직관은 내부로 단숨에 들어간다. 그러고는 내부의 한 질점에서부터 대상과의 공감을 확대해 나온다. 지성이 사물에 대한 부분적이고 상대적인 지식을 주는 반면에 이러한 "내부로부터from within"의 인식은 사물과 우리 자신과의 일치이며 그러므로 절대적인 지식absolute knowledge을 준다. 직관에 있어 차

이와 거리는 문제되지 않는다. 그것은 단숨에 대상에 스며들어 둘 사이의 거리를 없앤다. 그러고는 대상과 내가 서로 스미며 서로 느낀다.

이러한 직관에 의한 공감적 경험은 이질성heterogeneity과 통합unity을 동시에 가능하게 하는바, 이것은 우리 자신과 세계가 순수지속에 처하여 있다는 것을 말해준다. 지성은 직관과는 반대로 동질성homogeneity과 공간에 작용한다. 예를 들어 들판에 양들이 있다고 하자. 우리 지성은 그 동물들에게서 동질성을 추출하여(차이를 감쇄시켜) "양"이라는 동질적 표상representation을 형성한다. 또한, 이 각 표상은 다름 아닌 연장extension이므로 기하학적 공간을 차지한다. 이렇게 지성은 동일한 기하학적 공간이라는 양적 요소에 준하여 사물의 동질성 — 스콜라 철학적 용어로는 common nature — 에 작용한다. 베르그송은 이것을 양적 다수성quantitative multiplicity이라고 부른다.

직관은 공감sympathy하는 능력이다. 공감은 먼저 우리 자신을 다른 사람의 상황에 집어넣고서는 그의 심적 분위기를 같이 느낀다는 것을 의미한다. 그러나 이것이 공감의 전부라면 우리는 오히려 불행한 사람에 대해 혐오감을 품고 그를 기피하게 된다. 사실 두려움이 공감의 출발점이다. 여기에서 두 방향의 공감이 갈리게 된다. 만약 내가 불행해졌을 때의 조력에 대한 희망 때문에 불행한 사람을 돕는다면 이것은 좋은 일이긴 하지만 깊이 있고 진정한 공감은 아니다. 진정한 공감은 그 불행한 사람이 된다는 것을 의미한다. 진정한 공감은 고통을 두려워하기보다는 차라리 고통을 바란다. "자연"이 누구에겐가 부당한 고통을 가하고 있고 우리는 모두 이 범죄에 대해 공범자이다. 이것을

벗어나는 길은 고통을 가하는 사람이 되기보다는 차라리 고통을 받는 사람이 됨에 의하여다. 그러므로 공감의 본질은 자발적인 전락이며 고통을 향한 열망이다. 그리하여 궁극적으로 우리가 배우는 것은 겸허이다. 우리는 고통을 같이 견딤에 의해 오히려 안심되는 평온을 느낀다. 우리는 차라리 물리적 편안함 없이 살 수 있다. 이것은 결국 겸허에 이른다. 고통에 대한 열망 가운데 우리에게는 무엇도 남아있지 않기 때문이다. 이것은 분노에서 공포로, 공포에서 공감으로, 공감에서 겸허로 이어지는 연속적인 과정이다.

이것이 베르그송이 말하는 질적 다수성qualitative multiplicity이다. 분노와 공포와 공감과 겸허 등의 감정은 확실히 이질적인 것이다. 그러나 그것들은 서로 섞이며 동시에 하나의 커다란 덩어리unity로서 연속선상에 놓인다. 즉 하나의 감정이 다른 하나의 감정으로 스며 나감에 의해 이 서로 다른 감정들이 그 다수성에도 불구하고 서로 불가분의 것이 된다. 이러한 이질적인 것들은 병렬juxtaposition을 의미하지는 않는다. 그것들은 분명히 다른 것들이긴 하지만 서로 간의 차별성이 강조되기 위해 다르지는 않다. 그것들은 하나가 다른 하나로 차례로 스며 나가는 것으로서 결국 전체를 위해 다를 뿐이다. 이것은 다름이 아니라 다양함이다.

인상주의 화가들은 색을 섞어서 사용하지 않는다. 서로 다른 색을 섞어 새로운 색을 만든다는 것은 이를테면 종합된 개념의 제시이기 때문이다. 예를 들어 붉은색과 노란색을 섞어 오렌지색을 만들면 그것은

붉은색과 노란색을 공통으로 지닌 제3의 색이 제시되는 것으로서 이를 테면 두 색의 추상이 된다. 이것은 마치 직각 삼각형과 예각 삼각형으로부터 삼각형이라는 공통의 추상개념을 얻어 내는 것과 같다. 인상주의 화가들은 붉은색과 노란색을 그대로 제시한다. 그러나 두 색의 경계는 매우 흐리다. 한 가지 색이 다른 하나의 색으로 감상자의 눈으로 섞여 들어가는 과정이 화폭 상에서 순수 지속에 의해 계속된다. 이러한 서로 간의 섞임은 이질적 다수성heterogeneous multiplicity이며 질적 다수성이다. 인상주의 화가들의 이러한 기법은 다분히 직관과 순수 지속을 강조하며 동시에 지성이나 분석이나 종합을 경계하는 베르그송의 새로운 철학과 일치한다.

인상주의 회화는 베르그송의 철학보다 먼저 대두되는바, 이것은 그 시대의 어떤 하나의 이념적 경향이 베르그송에 의해 새로운 철학으로 종합된다는 것을 의미한다. 이러한 경향은 결국 칸트 철학의 붕괴 이후 나타난 세 흐름 중 "물자체"의 세계를 향하는 하나의 흐름으로, 그것은 먼저 배타적인 인식 수단으로서의 지성을 뒤로 물리는 것을 의미한다. 이때 직관, 즉 공감적 경험이 새로운 인식 수단으로 대두된다. 만약 삶이 생존과 물질적 번영을 전부로 하는 것이기 때문에 우리가 삶에서 그 이상을 구하지 않는다면 물론 지성의 우월권은 계속 보장된다. 그러나 삶이 우리 자신과 우주에 대한 이해를 먼저 요구하는 것이라면 우리는 지성에 더 이상 독점적 인식의 지위를 줄 수는 없다. 지성은 인간이라는 독특한 생명이 생존을 위해 삶의 결과로써 구축한 어떤 것이다. 그것은 삶의 원인이 아니다. 지성 속에 생명을 가둘 수는 없

다. 그러기에는 기하학적 지성은 너무 딱딱하고 너무 협소하고 너무 경직되어 있다.

베르그송의 철학이 인상주의 회화를 닮았다는 사실은 베르그송이 직관의 설명을 위해 도입한 오렌지색의 예에서도 잘 드러난다. 만약 우리가 공감적 직관에 의해 오렌지색에 우리 자신을 일치시킨다고 하자. 이러한 일치는 순식간에 일어나는 공감이며 오렌지색의 안에서 밖으로 어떤 확장이 수반되는 일치이다. 우리는 이때 우리 자신이 붉은색과 노란색 사이 어딘가에 잡혀 있다는 느낌이 든다. 만약 우리가 직관적 인식을 확장시키려는 노력을 계속하면 우리는 그 색 바깥쪽의 다양한 색을 경험하게 된다. 거기에서 우리는 가장 어두운색으로서 붉은색을 경험하게 되고 가장 밝은색으로서 노란색을 경험하게 된다. 그리하여 우리는 오렌지색의 경험으로부터 모든 색의 경험으로 우리를 확장시켜 나가게 된다.

이러한 것은 또한 공감에 있어서도 마찬가지이다. 거기에서 우리는 서로 간의 차이와 구분보다는 동질성을 느끼게 된다. 우리는 서로의 마음에 스미며 전체를 구성해 나간다. 내가 그 사람이 된다는 심적 태도를 배제하고는 공감은 불가능하다. 이 공감은 문장에 의해서는, 다시 말하면 중간색을 이용한 채색에서는 일어나지 않는다.

이것이 이를테면 인상주의 회화의 색채론이다. 인상주의 회화는 서로 다른 색채 사이의 경계를 선명하게 하지 않는다. 인상주의 화가들은 물감이 채 마르기 전에 새로운 물감을 그 옆에 더해 나간다. 이러한 채색은 문장에 있어서의 모호한 명사의 나열이다. 이 명사들은 무

엇을 확정해서는 안 된다. 그것들은 이를테면 열린 명사들이다. 인상주의 화가들은 색의 경계를 흐리게 하고 한 색이 다른 색으로 계속해서 지속해 나간다는 느낌으로 채색을 해 나간다. 그러므로 우리 지성이 대상으로부터 많은 것들을 감쇄시켜 세계에서 골조를 추출한다면, 직관은 한 점에서 시작해서 단숨에 거기에 많은 것들을 더해 나간다. 베르그송이 공감이라고 말할 때 그는 이 애매함은 지성에 의해서는 불가능하다고 말하고 있다. 인상주의자들이 표현하고자 한 것은 이것이었다.

지성은 세계를 분절시키지만, 직관은 세계를 전체로서 본다. 직관이 요구하는 세계상은 지성과 거기에서 비롯된 문명의 전개를 반대로 하는 것이다. 베르그송이 보는바, 원래는 전체로서 단일한 세계를 지성은 구획 짓고 그 구획 지어진 것들을 각각 개념화하여 세계를 분절시킨다. 이 분절된 개념이 곧 언어이다. 다시 말하면 지성은 먼저 세계에서 어떤 대상인가를 구획 지어 얻어낸 다음 그것을 기하학적 골조로 변형시켜 보통 명사를 얻어낸다. 사실주의 예술가들과 모더니즘 예술가들, 그리고 실증주의 철학자들과 분석철학자들은 이 언어의 세계가 곧 전체 세계라고 말한다. 그들이 "언어의 한계가 세계의 한계"라고 말할 때 그들은 경험을 종합하여 단지 동의라는 우리의 비준에 의해서만 정당성을 확보하는 것으로서의 지성 외에 다른 어떤 인식 수단도 우리에게 주어져 있지는 않다고 말하고 있는 것이다. 그들은 이러한 세계 내에 머무를 것을 권한다. 이 세계를 벗어나려는 시도는 무용하다. 왜

냐하면, 우리는 언어라는 새장에 갇혀 있기 때문이다. 이것이 곧 "언어의 한계가 세계의 한계"라고 말하는 모더니즘으로의 전개이다.

그러나 베르그송은 자기의 새로운 철학을 기존의 언어로 표현하는 데에 곤혹스러워한다. 그의 철학은 언어 이상의 것이기 때문이다. 다시 말하면 베르그송은 언어를 넘어선 곳, 지성을 넘어선 곳에 실재가 있고 자신의 철학은 그 세계에 대응한다고 말하고 있다. 베르그송 역시도 우리 문명은 지성이 제시하는 길을 따라왔다는 사실을 알고 있다. 그러나 그는 지성만이 인식 수단은 아니라고 말하고 있으며 동시에 문명이 전부는 아니라고 말하고 있다. 우리 자신에 대한, 그리고 세계에 대한 공감적 경험은 (우리에게 어떤 실천적 이득을 주지는 않는다 해도) 삶의 본질을 우리에게 알려주고 그것은 그 자체로서 삶을 살 만한 것으로 만든다.

우리가 직관에 우리 자신을 맡긴다는 것은 세계로부터 우리 자신의 내적 세계로 후퇴해 들어간다는 것을 의미한다. 우리의 전통적 인식은 우리의 눈이 세계의 대상을 선회하며 적극적이고 능동적으로 개념을 추출해 내는 데에 입각해 있었다. 그러나 인상주의의 이념은 그러한 인식은 물질적 이해관계 위해 입각한 것으로서 실재와 생명을 보기 위한 것은 아니라고 말한다. 인상주의자들은 외부로 향하는 시지각보다는 자기 자신의 내적 본질에 대한 공감적 경험을 더 중요한 것으로 간주한다. 이때 눈은 가느스름해지고, 외부 세계는 단속 없이 이어지는 희끄무레한 것이 되며, 사물의 윤곽선이 흐려지고, 대상들은 이웃하는 각각 독립적인 색조의 연속이 된다. 이러한 자기 자신에의 침

잠이 인상주의 회화를 색조의 흐릿한 반점들로 만든다. 인상주의자들이 생각하는바, 세계는 본래 그러한 것이었다. 문명이 윤곽선을 그었으며, 우리가 그것으로 사물을 나누는 보는 것은 문명이 우리 눈을 그렇게 훈련시켰기 때문이었다.

어느 예술사가는 "자부심에 가득 찬 인상주의 화가들은 오만하게도 눈을 사시로 뜨고 사물을 곁눈으로 흘겨본다."고 말하지만 인상주의의 시지각은 오만이나 겸허 등의 심적 태도와는 전혀 상관없다. 만약 지성과 추상에 대한 의구심이 오만이라면, 그리고 공감과 일치에 의해 세계를 (알기보다는) 느끼는 것을 더 중시하는 것이 오만이라면, 인상주의자들은 오만하다. 그러나 사실은 이와 반대이다. 전통적인 철학은 지성이 세계를 포착할 수 있다는 자신감에 있어서 오히려 오만했고, 새롭게 대두된 실증주의는 생명이나 실재에 대한 의문 없이도 살아갈 수 있다고 말하는 데에서 오만했다. 인상주의자들은 이러한 오만을 지니고 있지 않았다. 그들은 기계론적 합리주의가 물질적 효율성을 추구해 가는 동안에 생명에 대한 관심이 버려지고 있으며 진보라는 환상 가운데 인간 자신이 버려지고 있다는 사실을 견딜 수 없었다. 어쨌든 지성을 더 이상 주인으로 받들 수는 없었다.

지성은 "3등 티켓을 가지고 2등석에 타고 있었고" 자신의 역량의 범위를 넘어서는 권력을 누려왔다. 지성의 이러한 한계에 대해 실증주의자들은 그것을 경험의 테두리 내로 제한시키면 충분하다고 생각했다. 그렇다면 우리의 외적 경험, 감각인식적 경험에 포괄될 수 없는 실재와 자아의 본질에 대한 탐구는 철학의 세계에서 완전히 밀려나게 된

다. 그러나 어떤 사람들에게 이것은 견딜 수 없는 상황이었다. 인상주의자들은 합리주의와 실증주의에 감연히 항의하고 나선다.

물론 인상주의는 지성의 해체에 관해서 실증주의와 입장을 공유한다. 두 이념 모두 관념과 입체와 덩어리를 해체한다. 이 점에 관한 한 인상주의는 실증주의의 업적 위에서 출발한다. 그러나 인상주의는 해체에 머무르지 않는다. 인상주의자들은 세계의 실재가 해명될 수 있다는 희망을, 다시 말하면 세계의 통합적 이해가 가능하다는 희망을 품는다. 이때 그 수단이 직관, 즉 공감적 경험이었다.

갈등
Conflict

인상주의 예술가들과 부르주아의 반목은 예술과 이념이 매우 긴밀하다는 사실, 그리고 양식에 대한 호오는 단순한 심미적 취향 이상의 것이라는 사실을 말한다. 그러한 사실이 인식되건 그렇지 않건 사람들은 예술양식 역시도 사회적 계급과 관련된다는 사실을 느끼고 있었다. 이 점에 있어 사적 유물론이 보여준 통찰은 옳다. 사적 유물론은 다른 모든 사회과학적 이론과 마찬가지로 예견할 수 없지만 나름대로 설명할 수는 있다.

프랑스의 미술아카데미는 '파리살롱Salon de Paris'이라는 전시회를 매년 개최한다. 여기의 입선자들은 예술가로서의 입지를 얻을 수 있었을 뿐 아니라 작품 판매에 의해 경제적 안정을 누릴 수 있었다. 장 레옹 제롬(Jean-Léon Gérôme, 1824~1904)이나 알렉상드르 카바넬 등의 예술가들은 부르주아 취향에 맞춘 세련된(?) 작품을 출품했고 이것들은 심사위원들에 의해 매우 높게 평가되었다. 이들의 회화는 역사적인 사건이나 신화를 주제로 했고 표현양식 역시도 신고전주의의 기준

에 맞춰졌다.

　이때 새롭게 나타난 몇 명의 젊은 예술가들이 전형적인 작품들과는 다른, 역사나 신화보다는 동시대의 삶을 주제로 하고 풍경화나 실외의 전경을 묘사하며 모델링이나 입체를 표면적인 색조의 반점으로 표현하는 새로운 경향의 작품을 출품했다. 그러나 이 작품들은 매년 낙선되기 위해 제출될 뿐이었다. 모네, 르누아르(Pierre-Auguste Renoir, 1841~1919), 시슬레(Alfred Sisley, 1839~1899) 등이 그들이었다. 그리고 그 그룹에 피사로, 세잔, 기요맹(Armand Guillaumin, 1841~1927) 등이 나중에 더해진다.

　이러한 상황은 마네가 제출한 〈풀밭 위의 점심식사Le déjeuner sur l'herbe〉를 계기로 커다란 소동으로 변하게 된다. 이 소동은 미술사에 있어서 자못 큰 사건이었다. 심사위원단이 이 작품을 거절한 것은 그것이 단순히 누드를 묘사했기 때문은 아니었다. 그것은 마네의 누드가 위선적인 것이 아니었기 때문이었다. 전통적인 누드는 신화나 역사적 배경이나 우화적 요소 가운데에서라면 언제라도 받아들여질 수 있었다. 그러나 마네의 누드는 동시대의 야외를 배경으로 하고 있고 사실적으로 묘사되어 있었다.

　나폴레옹 3세는 같은 해에 낙선전Salon des Refusés을 열어 사람들로 하여금 직접 작품을 판단하도록 했다. 대부분은 낙선전의 인상주의 회화를 비웃음으로 바라보았지만 몇 명의 감상자들이 점차로 인상주의 회화의 가치에 주목하게 되었고 마침내는 파리 살롱에보다 여기에 더 많은 관람자들이 몰려들었다. 이때부터 인상주의 회화는 전문가들

▲ 카바넬, [비너스의 탄생], 1863년

의 비웃음과 비판에도 불구하고 새로운 시대의 주도적인 양식으로 떠오르게 된다.

〈풀밭 위의 점심식사〉는 몇 가지 점에서 전 시대의 예술과는 확연히 구별된다. 먼저 이 그림은 주제를 선정함에 있어 전 시대와는 완전히 다른 태도를 취한다. 사실상 이 그림의 주제는 없는 것이나 마찬가지인바 이제 예술은 이야기나 의미의 문제는 아니라고 선언하고 있다.

▲ 마네, [풀밭 위의 점심식사], 1863년

〈풀밭 위의 점심식사〉에는 개연성 있는 어떤 이야기도 없다. 벌거벗은 여자와 정장 차림의 남자들이 풀밭 위에서 식사를 이제 막 끝냈다. 이러한 광경에 개연성은 없다. 그것은 존재할 수 없는 이야기이다. 또한 여기에는 교훈적 의미도 없다. 다시 말하면 거기에는 예술가가 전달하고자 하는 어떤 종류의 계몽적 서사도 없다.

마네는 이 그림을 통해 예술은 단지 표현의 문제라고 선언하고 있

으며 그러므로 회화는 단지 선과 면과 채색의 문제로 수렴될 뿐이라고 선언하고 있다. 물론 예술의 자기 영역으로의 수렴은 인상주의 시대에 와서 발생한 것은 아니다. 경험론적 철학하에서 문화구조물의 분리와 후퇴와 수렴은 필연적이다. 인상주의 예술은 지성을 해체한다. 그러고는 직관에 의한 세계의 통합으로 나아간다. 마네가 한 것은 이것이었다. 감상자들과 아카데미의 전문가들은 마네의 그림에서 이러한 이념적인 의미를 전혀 읽을 수 없었다.

읽었다 해도 문제는 발생했을 것이다. 어쩌면 더 노골적이고 더 상스러운 소요가 발생했을 것이다. 왜냐하면 인상주의 회화와 전통적인 회화의 차이는 사회적이고 계급적인 차이에 동시에 기초하기 때문이다. 예술 전문가들과 아카데미의 입선자들이 대변하는 것은 부르주아의 이념이었다. 기득권자들은 먼저 세계를 고형화시키며 세계를 구분 짓는다. 지성은 누차 말해진 바대로 기득권을 위해 봉사한다. 세계를 고정된 것으로 만들고, 거기에서 개념을 추출하고, 이 개념들을 위계적으로 배열하는 것은 지성이 가장 능란하게 하는 일이다. 인상주의 예술가들이 지성과 감성을 배제한 직관에 의해서만 실재의 포착이 가능하다는 새로운 미학적 이념을 불러들였을 때 부르주아들은 거기에서 자기네들이 기초하는 세계관에 대한 반박을 읽게 된다.

직관은 자기의 내면에 대해 그리고 세계에 대한 공감에 대해 행사된다. 여기에는 우열도 없고 차별도 없다. 직관에 의해 포착되는 실재는 단일하고 통일된 전체로서의 세계이다. 만약 내가 나의 내면에 집중하면 나의 자아는 내부에서부터 확장되며 위쪽으로는 영혼을 경험

하게 되고 아래쪽으로는 질료로서의 육체를 경험하게 된다. 자아는 플라톤이나 기득권자들이 말하는 바와 같이 지성과 영혼과 정념 등으로 구분되어질 수 없는 것이다. 단 하나의 자아가 있으며 자아 가운데의 이질적인 것들은 직관에 의한 확장에 의해 서로가 서로에게 침입하고 얽혀 들어가는 하나이다.

마네의 주제들은 지성적 무의미이지만 직관적 유의미이다. 직관에는 직관의 논리가 있는바, 그것은 빛과 색의 효과에 의해 하나로 전개되어 나가는 전체상이다. 마네는 단지 자신이 생각하는바 직관에 잠길 때 세계가 우리 눈에 보여지는 효과가 가장 극적으로 드러나는 예를 찾았을 뿐이고, 이것은 우윳빛 피부와 짙고 어두운 색조의 양복이었다. 이것으로 충분했다. 이것이 세계였다. 엄밀히 말하면 인상주의에는 색은 존재하지 않는다. 거기에는 단지 색조color tone만이 존재한다. 인상주의 화가들은 되도록 검은 물감의 사용을 자제한다. 검은색은 톤에 의해 드러나지 않기 때문이다. 그러므로 그 색은 자신들의 시지각에는 드러나지 않는다. 마네는 자신의 색조가 대비되는 두 색에 의해 서로 혼합되어 나가는 효과를 보고자 했을 뿐이다.

인상주의 회화에는 또한 원근법이나 모델링이 없다. 〈피리 부는 소년〉은 마치 벽에 찰싹 붙어 있는 느낌을 준다. 우리가 마네의 회화에서 민화가 주는 느낌을 받게 되는 것은 민화 역시도 입체를 소멸시키기 때문이다. 교육은 언제나 지성을 강조하는 바, 교육받지 못한 계층은 지성이 구축하는 입체를 무시한다. 이것이 민화와 마네의 회화 사이의 유사성을 준다. 한쪽은 교육받지 못했기 때문에, 한쪽은 의도적

으로 교육받은 바를 무시하기 때문에.

인상주의 화가들과 이론전문가들이 치른 소동은 예술과 키치의 최초의 본격적인 대립이었다. 키치의 전제 조건은 무의미한 세계에 끌어들이는 (거짓된) 의미이다. 기득권자들은 자신의 존재 의의에 의미를 부여하고자 한다. 그러나 의미가 부재한 세계는 이것을 제공할 수 없다. 이때 가짜 의미가 진정한 의미를 위장하고는 부르주아에게 다가간다. 결국 키치와 부르주아는 거짓 속에서 번성하게 된다.

인상주의 예술가들과 부르주아의 대립의 이유는 결국 인식론적인 것이었고 이 인식론은 사회적인 문제를 반영하는 것이었다. 인상주의의 궁극적인 승리가 물론 예술이나 진실의 승리 등으로 간주될 수는 없다. 고유명사로서의 예술이나 진실은 없다. 단지 세계는 계속해서 실재에 대한 인식 도구로서의 지성을 부정하며 다른 한편으로는 계속해서 대중민주주의로 향해 갈 것이었다. 아카데미에서 가장 가치 있는 작가로 추앙 받았던 제롬이나 카바넬이나 부게로(William-Adolphe Bouguereau, 1825~1905)의 작품들은 현재 키치로 분류되고 있다. 그것들은 당시의 시대정신에 비추어 구역질나는 사이비 예술이었다. 그것이 부르주아의 구미에 맞았다. 그러나 경험론적인 철학은 무한대의 정치적 자유와 경제적 기회균등으로의 진행을 의미하고 있었다. 아카데미와 전문가들은 이러한 확산을 저지하고자 했다. 그러나 그것은 시대착오였다.

의식의 흐름
Stream of Consciousness

감상자들이 의식의 흐름stream of consciousness 기법을 사용하는 소설을 읽기 어려워하는 것은 대부분의 감상자가 한편으로 소설이라는 예술이 무엇을 위한 것인가에 대해 잘못 생각하기 때문이고, 다른 한편으로 예술을 대하는 심적 태도에 있어 전통적인 심리상태에 묶여 있기 때문이다. 어쩌면 감상자들이 의식의 흐름 기법의 소설에서 느끼는 것은 난해함보다는 따분함일 것이다. 만약 감상자들이 소설에서 《일리아드》나 《베오울프》 등의 문학작품에서 익숙해진 서사적 요소를 구하거나 토마스 만(Thomas Mann, 1875~1955)이나 볼테르의 《캉디드》 등에서 익숙해진 의미를 구한다면 의식의 흐름 소설은 독자에게 무엇도 줄 수 없다. 이 새로운 소설들은 그것들을 위한 것은 아니다. 이것은 음악에서도 마찬가지다. 만약 에릭 사티(Erik Satie, 1866~1925)나 드뷔시, 라벨(Maurice Ravel, 1875~1937) 등의 음악에서 자신에게 익숙한 베토벤이나 슈만(Robert Schumann, 1810~1856) 등의 음악적 감흥을 원한다면 이들 새로운 음악 역시 감상을 따분하게 만들 뿐이다. 물론 그 역도 성립한다. 프루스트의 소설이나 드뷔시의 음악에 익

숙한 사람에게 베토벤의 음악은 지나치게 웅변적이고 계몽적이라 감상하기가 불편하다.

사실주의 문학이 예술사상 신기원이었던 이유는 그것은 최초로 "소설에서 중요한 것은 서사나 의미가 아니라 표현"이라는 새로운 미학적 신념에 입각해 있었다는 사실 때문이다. 사실주의 이전의 문학이 전적으로 서사나 의미만의 문제는 물론 아니었고, 사실주의 또한 전적으로 표현만을 위한 것은 아니었다. 전통적인 예술이 아무리 서사와 의미에 몰두한다 해도 그것을 설득력 있게 만들기 위해서는 미적 표현으로 그것을 포장해야 하는 것처럼, 사실주의 문학 역시도 그 예술이 중시하는 언어적 표현을 드러내기 위해서는 그것이 실려 가기 위한 서사와 의미를 완전히 배제할 수는 없었다. 사실주의로의 이행에서 단지 중점이 이동했을 뿐이다. 서사와 의미에서 표현으로 중점이 이동했으며 이 중점은 계속 표현 쪽으로 옮겨가서 마침내는 예술이 결국은 순수한 표현 외에는 아무것도 아닌 것이 될 것이었다. 이것이 예술을 위한 예술이다.

인상주의 소설에서는 언어적 표현으로 중심이 확연히 이동한다. 거기에 서사나 의미는 거의 없다. 물론 잃어버린 시간을 되짚어가는 화자가 무의식 속에서 걸러 올린 과거의 사건들이 존재한다. 그러나 그 사건들은 전통적인 소설에 존재하는 치밀하고 논리적인 구성과는 전혀 다른 것이다. 그 사건들은 사건으로서의 비중을 전혀 갖고 있지 않은 채로, 시간적 계기에 있어서도 단일한 흐름 위에 있지 않은 채로,

여기저기 흩어진 단편들에 지나지 않는다. 감상자가 여기에 어떤 적극적인 지적 태도를 들이대고는 거기에서 서사나 의미를 구하려 한다면 다시 말해 밑줄 긋기를 원한다면 이 소설들은 읽을 수 없는 것이 되고 만다. 이 소설들은 표면적인 언어만을 위한 것이다. 인상주의 소설 — 의식의 흐름 기법을 사용하는 소설이 여기에 속하는 바 — 은 사실주의 문학이 이룩한 표현으로의 중심이동이라는 새로운 경향을 더욱 밀어붙이기 때문이다.

물론 문학에 이러한 요소가 없었던 적은 없었다. 우리가 《로미오와 줄리엣》이나 《율리시스》에서 느끼는 감동은 똑같이 언어적 표현에 의한 것이다. 줄거리를 주된 것으로 보는 그리스 고전비극에서조차도 작가 고유의 선명하고 아름다운 표현이 없다면 줄거리 자체가 설득력을 잃는다. 아이스킬로스가 시인으로 추앙받거나 소포클레스가 신으로 불렸던 이유는 그들 표현의 미적 요소 때문이었다. 그들이 채택하는 서사는 그리스인들의 신화로서 이미 모두에게 알려진 바였다. 문학이 줄거리나 의미에 있어 가치 있다는 생각이 예술가 스스로의 생각이었던 적은 없다. 그것은 자신의 이념과 이익을 예술을 통해 보았을 때 더욱 큰 만족감을 느끼는 전문가들과 감상자들의 문제였다.

인상주의 문학을 읽기 어려워하는 감상자들은 또한 이 소설들이 주는 즐거움은 직관과 공감의 영역에 있지, 서사의 다채로움이나 지적 이해의 영역에 있지는 않다는 사실을 모르고 있다. 인상주의 소설처럼 읽기 쉬운 책도 없다. 거기에는 어떤 종류의 사변이나 추론조차 없다. 심지어는 책 전체를 한꺼번에 읽을 필요도 없고 뒷부분을 읽으면서 앞

부분을 기억해야만 할 이유조차도 없다. 그것은 읽고 이해하기 위한 책이 아니라 느끼고 실려 가기 위한 책이다. 거기에는 선과 후도 없고 중심과 변두리도 없다. 그러므로 독자는 아무 곳이나 펼쳐서 읽으면 된다. "어디를 찔러도 피가 나온다."(폴 발레리)는 것이 인상주의 소설의 성격이다. 물론 어디를 찌른다 해도 동맥을 찌를 수는 없지만.

우리가 외부 세계에 대한 지적 이해와 통일적 질서에의 요구를 버리고 관심을 우리 내면으로 돌려 직관에 얹힌 의식의 흐름을 짚어나가면 우리 내면이야말로 수많은 추억과 이미지들로 가득 차 있다는 사실을 발견하게 된다. 우리는 눈을 가느스름하게 뜨고 관심을 이 영역에 집중시킨다. 그렇다면 나의 추억이 곧 나라는 사실을 발견하게 된다. 나란 무엇인가? 나의 역사, 태어나서부터 나의 의식의 깊은 곳에 축적되기 시작한 나의 역사 외에 무엇이겠는가? 내가 무엇인가를 찾아야 한다면 거기에서부터이다. 내게 부딪히는 매일의 일상은 매시간 축적되는 나의 새로운 역사에 의해 새롭게 조명되는 일상, 그러므로 그것은 더 이상 구태의연한 반복이 되지는 않는 일상이다.

독자들은 이러한 의식의 흐름에 질서를 부여하거나 통일적으로 종합하려는 시도를 해서는 안 된다. 독자는 단지 소설가와 함께 그의 내면의 잠겨 소설가의 직관이 이끄는 대로 우리 자신을 맡기면 된다. 직관에 논리는 없다. 더 정확히 말하면 직관에는 직관의 논리만이 있다. 예술은 먼저 생존이나 이익을 위한 것은 아니다. 우리는 예술에서 지식이나 정보나 교훈을 얻으려고 해서는 안 된다. 예술은 우리 내면에 대한 우리 자신의 일치에서 출발해야 하며 특히 그 추억의 타래가

심미적 언어 위에 얹힐 때 문학이 된다.

　　그러므로 의식의 흐름 기법도 문학으로 표현되는 베르그송의 철학이다. 베르그송은 공감적 경험의 의해 우리 내면에 우리 자신을 일치시키라고 말한다. 그리고 안에서부터from within 밖으로 우리의 직관적 인식의 영역을 확장시키라고 권한다. 의식의 흐름 기법은 먼저 감각적 추억이 불러오는 연상에 의해 우리 내면의 깊숙한 점으로부터 점점 더 과거의 추억으로 우리 인식을 확장해 나간다. 그러면 거기에서 보물창고를 발견하게 된다. 이 보물창고를 펼쳐 놓는 것, 그리하여 우리가 얼마만큼 풍요로운 잃어버린 기억 위에 기초해 있는가를 알아내고 그것을 기술하는 것 — 이것이 새로운 시대의 예술이 된다.

예술의 승리
Victory of Art

인상주의의 대두는 동시에 헬레니즘의 종말을 의미한다. 어떤 의미로는 흄 이후의 서양의 사상사는 헬레니즘적인 세계관이 지닌 지성과 도덕의 우월성에 대한 계속된 의심의 제기였다. 물론 이러한 경향이 전적으로 흄에 의해 발생했다고 말할 수는 없다. 그리스 시대에 이미 파르메니데스보다 먼저 헤라클레이토스가 인상주의의 이념과 비슷한 세계관을 제시했고 그러한 이념의 사회적 대응으로서 소피스트들의 상대주의가 존재했다. 그러므로 헬레니즘이란 용어 자체가 그리스적 이념을 가리킨다고 해도 그리스는 헬레니즘이라는 개념으로 받아들여지는 그 의미 속에 전적으로 속해 있지는 않았다. 헬레니즘은 고대 그리스의 세계관이 플라톤과 아리스토텔레스의 형이상학에 배타적으로 기초한다는 전제에서만 고유의 의미를 가진다.

헬레니즘에 대한 최초의 체계적 반박은 중세 말에 발생한다. 그러한 반발은 사상사와 사회사에 있어서 작지 않은 사건이었다. 헬레니즘의 대안의 가능성이 처음으로 제시되었으며 중세는 종말을 맞게 되었

다. 반동과 정체가 있었다고 해도 유럽은 새로운 철학적 경향을 점차로 따라간다. 물론 유럽 세계에서 헬레니즘이 소멸한 적은 없었다. 그러나 헬레니즘을 전적인 세계관으로 만들고자 하는 시도에 대해서는 언제나 전면적인 반발이 뒤따르곤 했다.

르네상스 고전주의에 대해서는 마키아벨리, 셰익스피어, 세르반테스, 라블레(Francois Rabelais, 1483~1553) 등의 반박이 있었으며, 데카르트의 합리론에 대해서는 로크와 흄의 경험론에 입각한 반박이 있었고, 칸트의 새로운 합리주의에 대해서는 아베나리우스와 마흐의 반박이 있었다. 유럽 사회의 우월성은 이 반발에 있었다. 세계는 언제라도 관념적 고정성에 잠길 위험이 있다. 그 경우 세계는 정체되고 무변화에 처하게 된다. 유럽 세계는 새로운 헬레니즘과 새로운 반박에 의해 계속해서 그 역동성을 유지해왔다.

헬레니즘의 붕괴 이후에는 유물론적 회의주의와 정신적인 스토아주의가 팽배해진다. 다시 말하면 사회 전체가 유물론적 회의주의에 잠길 때 개인들은 그 정신적 문제를 개인적인 데로 돌리게 되며 삶의 무의미와 덧없음을 운명론과 극기주의로 견뎌 내려 한다. 20세기 중반에 유행하게 될 실존주의 역시 기계론적 합리주의의 붕괴와 거기에 뒤이어 발생하게 되는 인식론상의 언어철학에 대한 존재론적 대응이다.

베르그송의 직관의 철학과 그 예술적 카운터파트인 인상주의는 어쩌면 지성의 붕괴에 뒤따르는 유물론적 회의주의를 다른 어떤 인식 도구로 극복하려는 새로운 시도였다. 이 새로운 인식 도구인 직관과 그것에서 비롯되는 "서로 다른 것heterogeneous multiplicity"의 궁극적인

동질성과 일체성이라는 세계관은 동양 철학의 하나의 전제였고 이 점에 있어 "서구의 몰락(Der Untergang des Abendlandes; 슈펭글러)"은 설득력을 가지고 있었다.

서구는 과학에 입각한 물질적 세계의 구축에 있어서는 완연한 성공을 거두었지만 유감스럽게도 이것은 자연에 대한 대자적 대립에 의해서였다. 베르그송은 아마도 서구 역사상 지성을 다른 어떤 인식 도구로 대체해야 한다고 말한 최초의 철학자였다. 그는 대자적 입장이 지닌 실재의 인식에 대한 한계에 대해 매우 명석한 의식을 지니고 있었다. 직관이 우리를 물들여야만 우리는 세계와 하나가 될 수 있었다.

물론 그는 지성이 무의미하다거나 부당하다고 말하고 있지는 않다. 그는 지성을 원래 있어야 할 제자리로 돌리고자 할 뿐이다. 진실은 지성과 대립하지 않는다. 그러나 진실이 지성 속에 있지 않다는 것은 분명했다. 실재에 대한 포착은 지성을 포함한 좀 더 커다란 어떤 것 ― 반짝이는 핵과 그 주위에 흩어져 있는 희끄무레한 성운을 모두 합친 ― 에 의해서만 가능했고 이것이 베르그송에 있어 직관이었다.

서구 문명이 어떤 우월성을 가지고 있다면 그것은 단지 과학적이고 실증적인 기계론적 합리주의에서의 개가에 의한 것만은 아니다. 서구의 우월성은 극단적인 지성적 추구 끝에 그것에 대한 회의와 반성을 했다는 측면에 있다. 애초에 지성적이 아니었던 문명이 지성이 지닌 한계에 대해 말하는 것은 무의미하다. 사막을 더듬어 보지 않고 그것을 쓸모없다고 치부하는 것은 위험하다. 사막이 무엇을 줄 수 있는가는 그곳을 구석구석 탐험해 보지 않고는 알 수 없다. 더구나 지성은 물

질적 측면에 있어 상당한 기여를 했다. 생존과 번영 역시도 실재에 대한 통찰 못지않게 중요하다면 애초부터 지성을 포기하지는 말아야 했다. 지성에 의해 뒷받침되지 않는 직관은 어떤 가치 있는 힘도 지니지 못한다. 이것이 동양적 직관이 서구의 직관에 대한 선재적 우월성을 말할 수 없는 이유이다.

어떤 의미로는 모든 문명이 지성과 직관을 동시에 가진다고 할 수 있다. 서구 문명에 있어서도 직관은 항상 존재했다. 지성이 인간의 숙명인 것처럼 직관 역시도 인간의 숙명이다. 단지 헬레니즘은 지성에 의미를 부여하며 직관을 마치 존재하지 않는 것으로 치부했을 뿐이다. 그러나 그 사회에도 예술이 존재했다. 플라톤이 아무리 예술을 경계했다 해도 그리스는 예술에 있어 매우 융성했다. 직관이 없다면 예술이 불가능하다. 사실은 과학도 불가능하다. 과학은 예술을 닮는다.

지성이 수학과 과학을 향할 때 직관은 공감과 예술을 향한다. 그러나 이러한 규정은 매우 단순하고 편리하지만 전적으로 그렇지는 않다. 지성이 만약 순수한 것으로서 전적으로 논리를 향하는 것이라면 지성은 새로운 과학적 가설을 발견할 수는 없다. 지성은 발견된 가설의 의미나 무의미를 검증할 수는 있어도 새로운 가설을 발견할 수는 없다. 새로운 가설의 발견은 지성의 축적된 자료 위에서 행사되는 직관에 의해서이다. 어떤 섬광 같은 것이 가슴을 칠 때 그리하여 세계와 내가 하나가 된다고 느끼는 순간 어떤 유의미한 가설이 발견된다.

직관의 이러한 행사는 예술에 있어 중요하다. 아마도 예술은 주로 그리고 직접적으로 직관의 문제이다. 그러나 이러한 예술적 직관은 축

적된 지성의 뒷받침이 없으면 유치하고 피상적인 감상에 그친다. 예술에 있어서도 지적 통찰과 훈련은 매우 중요하다.

과학에서조차도 직관이 행사가 매우 중요하다는 사실을 설득력 있는 논증으로 밝힌 것은 베르그송과 인상주의자들의 큰 업적이었다. 결국, 과학도 그것이 새로운 가설로의 갱신을 위해서는 직관의 도움을 받아야만 한다. 다시 말하지만 과학은 예술을 닮는다.

올랭피아와 고디베르 부인의 초상
Olympia & Madame Gaudibert

인상주의 예술의 의미는 누차 말해진바 지성의 종합역량에 대한 불신이다. 포스트모더니즘의 "해체"는 이미 인상주의 예술에서 예고된다. 거기에서는 고형적 대상들은 거의 사라지게 된다. 분절되어 articulated 도열한 입체에의 혐오가 인상주의 이념의 파괴적 측면이다. 이러한 인식론적 통찰 없이 진행되는 인상주의이념의 탐구는 그 이념에 대한 오해와 단견에 지나지 않게 된다. 인상주의 예술에 사회학적 동기를 부여해서 그것을 순식간에 변화하게 된 세계상의 대변이라거나, 군중 속의 고독의 표현이라는 등으로 해명할 때, 그것은 사실 하나의 오류이다. 사회학은 유감스럽게도 실패했다. 19세기 말의 속도보다 그 변화가 훨씬 빨라지고, "군중 속의" 외로움이 19세기 말의 외로움보다 훨씬 증가한 현대세계는 왜 인상주의 예술을 지속시키지 않았는가?

세계를 재현representation한다는 사명감을 지닌 예술가들은 가장 먼저 개별적 사물들의 윤곽선의 처리와 양감의 표현에 자신들의 이념을 담게 된다. 앞에서도 말해진 대로 인상주의 예술가들과 식자층과의

충돌은 확고하고 선명한 합리적 구도에 입각한 세계가 새로운 예술가들에 의해 부정되고 있다는 사실에 대한 주지주의적 이념을 지닌 부르주아의 분노가 원인이었다.

이러한 갈등은 마네의 〈풀밭 위의 점심식사〉와 〈올랭피아〉에서 거의 정점에 이르게 된다. 부르주아 감상자들은 올랭피아에 역겨움과 분노를 서슴없이 표현했다. 그들의 분노는 확실히 심미적 역겨움만의 문제는 아니었다. 올랭피아의 어떤 점이 그렇게까지 큰 분노를 자아냈을까? 〈풀밭 위의 점심식사〉가 일으킨 분노는 오히려 이해할 수 있다. 거기에는 의미나 이야기가 담겨 있지 않다. 여성의 적나라한 누드가 의미와 스토리에 있어서 필수적인 것으로서 요구되지 않는데도 불구하고 거기에 있을 때 감상자들은 장차 "예술을 위한 예술"로 이르게 될 "누드를 위한 누드"를 보게 된다. 마치 르네상스 예술가들이 성서의 주제를 빌미로 오히려 그들의 인본주의를 합리화했듯이 누드화 역시 거기에 동반되는 신화나 종교 등의 너울을 쓰고 그들의 관능에의 요구를 합리화해왔다. 그러므로 누드에는 이야기나 교훈이 있어야 했다. 〈풀밭 위의 점심식사〉에는 그러한 것이 없다는 사실은 위선자들의 분노를 자아낼 만했다. 그러나 〈올랭피아〉에는 이야기가 있었다. 그럼에도 불구하고 이 작품에 쏟아지는 분노는 거의 소요의 수준이었다.

지성의 역할과 가치를 믿는 사람들은 애초에 예술이 지식이나 윤리로부터 독립해 나가는 것을 원하지 않는다. 예술은 우선 교육이고 교훈이고 윤리여야 한다. 예술의 역할에 대한 이러한 신념은 그리스 고전주의에서 시작된 이래 상식적인 수준의 감상자들을 물들여온 이

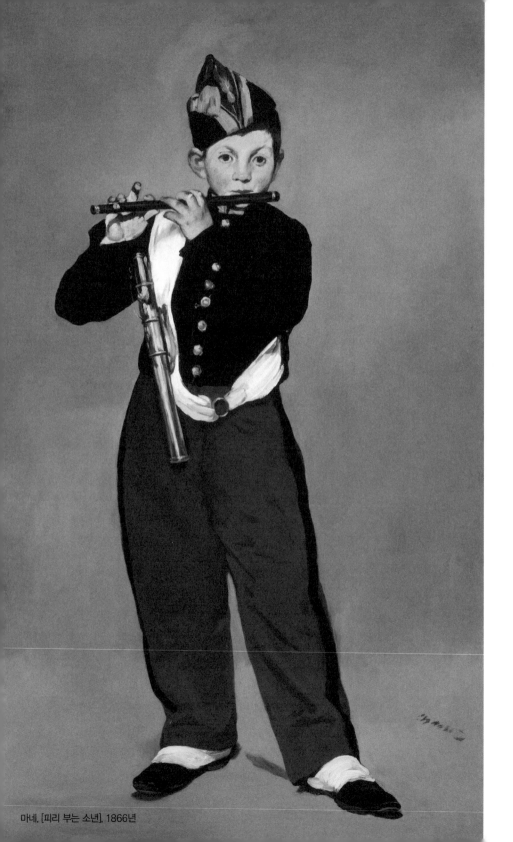

마네, [피리 부는 소년], 1866년

념이었다. 마네는 여기에 거리낌 없는 도전을 했다. 그럼에도 불구하고 〈올랭피아〉에는 관능적인 매춘부와 그 하녀 등의 이야기가 있다. 〈올랭피아〉에 대한 분노는 그러므로 다른 어떤 것에 있다.

감상자들에게로 시선을 향하고 있는 올랭피아는 당당하고 뻔뻔스럽고 자신감 넘치는 표정을 짓고 있다. 이 표정은 마치 커다란 사고를 일으킨 부르주아 집의 딸이 반성과 속죄 대신 자기 행위의 정당성을 주장할 때의 태도와 비슷하다. 올랭피아는 에우리피데스의 바쿠스처럼 말한다. 세계의 본질과 그 운행은 아폴론적인 것은 아니라고. 당신네들의 세계는 종막을 향해 가고 있다고.

인상주의 회화에서의 인물화는 우리가 보통 인물화에서 기대하는 바의 양식과는 전혀 다른 양식으로 그려진다. 전통적인 인물화는 인본주의적 이념의 소산이다. 세계에 내재한 실재reality를 포착할 수 있다는 자신감 넘치는 눈매와 입매가 전통적인 인물화의 특징이다. 화가는 인물의 내면에 육박하며 거기에서 세계의 주인으로서의 확고함을 구축해낸다. 이때 인간은 세계의 진정한 주인이 된다. 인간은 작은 우주이다. 자기가 세계에 속한 것 이상으로 세계가 자신에게 속한다. 우리 합리적 지성의 그물 속에 세계가 포착되기 때문이다. 고전주의에는 풍경을 위한 풍경화는 없다. 거기에 풍경이 있다면 그것은 단지 인간과 인간 행위의 배경으로서만 존재한다.

인상주의 회화에서는 오히려 풍경 속에서 인간이 사라지거나 만약 있다면 배경의 일부로서의 의미만을 지닌다. 인상주의 화가들에게

인물은 배경과의 차별성을 가지지 않는다. 인간 역시도 자연의 일부로서, 하나의 꽃, 한 그루의 소나무가 된다. 우리가 마네의 회화의 인물에서 발견하는 평면성은 인물이 배경이 되는 것이 이유이다. 심지어는 인물 그 자체만 존재하는 〈피리 부는 소년〉조차도 전통적인 의미에서 보았을 때에는 인물화가 아니다. 그 소년은 단지 피리 부는 소년일 뿐이다. 거기에 다른 어떤 고상한 의미는 없다. 우리는 소년에게서 어떤 확고함이나 선명함을 찾아낼 수 없다. 그는 약간은 기계적으로 멍 한 채로 거기에 있다. 마네가 피리 부는 소년 대신에 뛰고 있는 말이나 바람에 흔들리는 한 송이의 꽃을 그렸다고 해도 다른 심적 태도하에 있지는 않았을 것이다. 그러므로 이론적 견지에서 보자면 〈피리 부는 소년〉조차도 인물화라기보다는 정물화에 더 가깝다. 그 소년은 화폭에서 돌출하지 않는다. 거기에는 단지 평면만이 있을 뿐이다.

그리스 고전주의나 르네상스 고전주의의 인물들의 조상이나 회화에서는 고전주의자들 고유의 종합과 이상화에 의해 개별적 인물들의 사실적 요소가 사라지고, 세계의 주인으로서의 보편적 인간이 거기에 있다면, 인상주의 회화에서의 인물에는 인간이란 존재가 자연계에 존재하는 다른 어떤 존재보다 더 우월하거나 특별할 이유가 없다는 동기에 의해, 다시 말하면 무력하고 수동적인 인간, 결정론에 의해 지배받는 인간이라는 동기에 의해 개성이라는 사실적 요소가 증발하고 만다.

인상주의 회화에 이르러 지성은 직관에 자리를 양보하게 된다. 19세기의 주지주의에 대한 인상주의자들의 새롭게 형성되는 의문은 확

고한 것이 되었으며 이제 세계대전의 파국만이 남아 있었다. 직관은 자신과 세계와의 일치, 즉 세계에 대한 내면적이고 즉각적인 공감을 전제한다. 이때 세계는 분절articulation을 되돌리게 되고, 인간은 연속된 하나의 세계 속에 용해된다. 이때 회화에서의 선적linear 요소는 소홀히 취급되게 된다. 인상주의 회화에서는 무엇도 선명한 윤곽선을 가져서는 안 되고, 무엇도 입체로서 두드러지면 안 되고, 무엇도 다른 사물들, 혹은 배경과 분절되어서는 안 되듯이 무엇도 특별한 대상이어서는 안 된다.

인간만이 세계에서 특별한 존재였던 이유는 단지 지성을 지녔다는 동기였다. 인간의 지성은 수학에 부응하며 세계를 합리적으로 재단한다. 인본주의와 합리주의와 "두드러지는(입체적인)" 초상화는 따라서 함께한다. 인간은 스스로를 지성이라고 규정해왔다. 철학사의 경험론이 인간에게 가한 가장 큰 타격은 지성이 실재에 닿는다는 보증을 의심한 데에 있다. 세계와 우리는 지성의 벽에 의해 막혀 있다. 물론 세계는 먼저 감각을 통해 우리에게 포착되지만, 지성은 그 감각을 종합하여 세계상을 "꾸며"낸다. 만약 지성이 플라톤이 말하는 바와 같이 감각에 선행하여 세계의 실재에 닿는다면 호모사피엔스라는 종의 명칭은 여전히 유효하다. 그러나 경험론 철학은 지성이 감각에 선행하지 않는다는 사실을 밝힌다. 따라서 지성은 감각의 종합자이다. 지성은 결국 가장 믿지 못할 인식 수단이었다. 엄밀히 말하면 세계는 우리에 의해 두 번의 왜곡을 겪게 된다. 일차적으로는 감각에 의해 왜곡된다. 우리가 바라본 것은 세계가 아니라 단지 우리 감각인식일 뿐이었

다. 세계는 먼저 감각인식에 의해 우리로부터 차단된다. 그러나 이것이 끝이 아니다. 우리의 지성은 이러한 감각인식을 우리의 관습과 교육에 의해 이차적으로 조작한다. 플라톤에게 그토록 소중했던 우리의 지성은 사실 우리의 편견의 장본인 이외에 아무것도 아니었다. 우리가 세계를 본다고 믿었을 때 우리는 우리 얼굴을 보고 있었다.

만약 세계의 포착이 지성이 아니라 직관에 의해야 한다면 — 베르그송의 철학이 주장하는바 — 인간이 세계 속에서 누리는 우월성은 순식간에 사라진다. 직관은 세계와의 일치이다. 본능은 본래 직관적이지만 세계에 대한 이해에의 희구를 지니지 않는다. 어떤 동물도 스스로의 존재의 기원과 의미와 목적에 대해 궁금해하지 않는다. 본능은 애초부터 즉자적이다. 반면에 지성은 세계에 대한 이해와 스스로의 존재 의의에 대한 이해를 희구하지만 스스로의 특성 때문에 이 희구를 충족시킬 수 없다. 지성은 외연적이며 딱딱한 것이고 비생명적인 것이기 때문이다. 지성은 기하학을 하지만 생명을 알지는 못한다. 그러므로 우리는 구하지만 구할 수 없고, 동물들은 구할 수 있지만 구하지 않는다. 중요한 것은 우리가 일단 지성의 벽을 넘어서야 한다는 사실이다. 물자체와의 일치를 위해서는 먼저 지성을, 다음으로는 지성에 제공되는 자료의 근원으로서의 감각을 철폐해야 한다. 감각의 완전한 철폐는 인상주의 시대에는 아직 시도되지 않았다. 그것은 세잔을 거쳐 현대에 이르러 완성될 예정이었다.

인상주의 이념하에서 세계는 평준화된다. 입체도 분절도 사라지고 세계는 서로가 융합되며 그 자체로서 단일한 물자체가 된다. 이러

한 지성의 의도적 소멸이 표현주의 계열의 예술로 향하게 된다. 그러므로 인상주의 회화에서 표현주의까지는 한걸음이다.

감상자들은 〈올랭피아〉에 내포된 세계관을 직관적으로 느끼고 있었다. 사회의 위계는 지적 견고함을 특징으로 한다. 부르주아는 어쨌건 보수적인 기득권층이다. 이들은 〈올랭피아〉에서 드러나는 지성의 멸시에 먼저 분노했다. 올랭피아는 매우 도전적이다. 그녀는 자신만만한 태도로 지성의 몰락을 환영하며 부르주아의 구태의연함을 야유한다. 그녀는 많은 부르주아의 남성들에게 몸을 팔며, 낮에는 근엄함과 자신감 속에서 사회의 중추 역할을 자임하는 지체 높은 양반들이 사실상 자신이 지닌 육체적 관능 앞에서 쉽게 허물어지는 것을 보아왔

▲ 마네, [올랭피아], 1863년

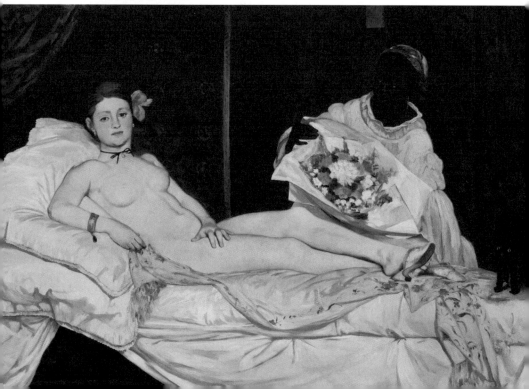

다. 그녀의 뻔뻔스럽고 자신감 넘치는 표정은 삶의 이면에 있어서는 자신이 승리자이며 적나라하게 펼쳐지는 인간의 욕망과 감각은 지성에 대해 훨씬 우월한 것이라고 말하고 있다.

올랭피아는 동시에 위선을 통렬하게 야유하고 있다. 그녀는 부르주아의 마나님들이 의연함과 고고함 가운데 자신을 멸시할 테지만 그 마나님들이야말로 감춰지고 위선적인 계약 가운데 자신의 매춘보다 어쩌면 더욱 야비하고 상스러운 매춘 계약자들임을 야유한다. 결국 모든 것은 교환의 문제이다. 모두가 무엇인가를 팔며 살아간다. 팔지 않고 삶을 영위할 수는 없다. 올랭피아는 몸을 판다. 그러나 어떤 부인네고 몸을 팔지 않은 사람이 있는가? 자신은 그 자리에서 돈을 지불받고 거래를 끝낸다. 부르주아의 부인네들은 단지 지체와 위엄, 가정적 안온함을 더해서 받을 뿐이다. 올랭피아는 사실은 무엇인가를 팔며 살아가는 삶에서 스스로는 그렇지 않다고 생각하는, 즉 존재 그 자체로 의의 있다고 생각하는 부인네들을 마음껏 비웃고 있다. 이제 사실이 존재를 대체할 것이었다.

시대가 바뀌고 있었다. 과거의 올랭피아들은 수치와 모멸감 가운데 숨어 있어야 했다. 그러나 지성이 붕괴할 때 삶의 모든 것들은 평준화된다. 누구도 배경에서 두드러질 수 없고 배경 이면으로 숨을 이유가 없다. 그러므로 승리는 올랭피아의 것이다. 세계가 자신들의 편이 되었다. 감각과 그 이전의 직관이 지성보다 더욱 중요한 인식 수단이 된다면 스스로의 인식 수단이 열등할 이유가 없어진다. 올랭피아의 당당함과 의기양양함의 근거는 이것이었고, 거기에 대한 부르주아들의

분노의 동기 또한 이것이었다. 이제 세계는 가차 없이 민주주의로 이행할 것이었고 보통선거의 시대로 들어가야 했다.

우리는 이미 16세기에 르네상스적 올랭피아를 발견할 수 있다. 티치아노의 〈우르비노의 비너스〉 역시도 르네상스의 인물화와는 현저히 다른 분위기를 보여준다. 그 비너스 역시도 당당하고 수줍음 없이 스스로의 관능적 아름다움을 자랑한다. 전형적인 비너스는 신화에서의 여신이었다. 그러나 새로운 비너스는 언제라도 동시대에 발견될 수 있는 매력적인 육체를 지닌 여성이었다. 이러한 새로운 비너스들이 이미 르네상스 고전주의의 붕괴를 예언하고 있다. 지성과 절도에 의한 르네상스는 16세기 중반부터 진행된 새로운 세계관에 의해 매너리즘으로 교체되고 있었다.

마네는 그러므로 심미적 동기를 배제하고도, 하나는 인식론적 동기로 다른 하나는 사회, 정치적 동기로 상류층 인사들에게 모욕을 가한 셈이었다. 결국, 심미적 동기 역시도 인식론적이고 사회적인 동기와 뗄 수 없다. 먼저 인간 스스로를 배경화함에 의해 이성을 가진 존재로서의 인간을 자연계의 잔류물들과 동일한 것으로 만들었고, 사회적으로는 하류층의 여자가 상류층의 여자와 어떤 차별적 열등감을 가질 이유가 없고, 오히려 상류층 여성들이 스스로 잠겨 있는 위선에 의해 더욱 큰 악덕에 잠겨 있으며, 인간의 근원적인 심적이고 육체적인 동기에 있어서는 자신이 승리자라는 것을 마네는 올랭피아를 통해 폭로하고 있다.

이러한 자기포기적이고 원초적인 본능에 잠긴 여자에게 있어서는

상류층 인사들은 위선자거나 덧없음에 고통받는 사람일 수밖에 없다. 결국, 누구도 내재적 동기에 있어 차별적 우월성을 누릴 수는 없다. 내면이란 것은 결국 지성의 문제이기 때문이다.

모네의 〈고디베르 부인의 초상〉이 〈올랭피아〉와 동일한 세계관 하에서 인간은 어떻게 고귀해질 수 있는가를 보여주는 탁월한 회화일 것이다. 이 초상 역시도 전통적인 초상화는 아니다. 인물 스스로가 그림의 배경이다. 인물은 인물 주변의 사물들과 어우러져 평면화되어 있다. 부인의 옷 색과 명암은 주위의 채색 속에 녹아들어서 마치 바삭거리며 부서질 것 같다. 거기에는 어떤 견고함도 없다.

이 초상화는 사람들 속에서의 자부심과 운명과 삶에서의 겸허와 절망이 어떻게 동시에 드러날 수 있는가를 보여주는 회화사의 걸작이다. 모네는 놀랍게도 후측면의 얼굴을 묘사한다. 아마도 인물의 정면이 철저히 무시된 유례없는 초상화일 것이다. 마네의 인물들은 감상자를 향해 정면을 바라본다. 그러나 누구도 분명한 초점을 지닌 눈을 보여주지는 않는다. 〈풀밭 위의 점심식사〉의 주인공들도, 〈피리 부는 소년〉도, 〈폴리 베르제르〉의 여급도 모두 퀭한 눈을 하고서는 배경 속에서 벗어나려는 의지를 보이지 않는다. 모네는 여기에 대해 좀 더 다른 방식으로 대응했다. 그는 주인공의 시선을 외면하도록 만들었다. 부인은 정면을 바라보지조차 않는다. 측면으로 살짝 엿보이는 표정만으로 이 여성이 어떤 결의와 교양과 절도와 품위로 삶을 살아왔는가를 알아보기에는 충분하다. 그러나 그 부인은 덧없음에 잠겨 있다. 많은 사회

▲ 모네, [고디베르 부인의 초상], 1868년

적 부와 지위도 이 여성에게 궁극적인 의미를 주고 있지 않다. 그녀는 스스로가 자신을 유폐시키고 있다.

이제 새로운 스토이시즘이 시작되고 있다. 자신이 운명의 주인이 아니라는 사실을 이 여성은 잘 알고 있다. 아마도 지성이 지니는 여러 효용에 있어서는 세계의 주인일 수 있었을 터이다. 그러나 지성의 몰락에 의해 이 여성은 자신이 자유의지를 지니지 못한 채로 우연적이고 무의미한 운명에 잠겨가고 있다는 사실을 잘 알고 있다. 이 여성이 보여주는 초연함은 그것을 드러내고 있다. 이 여성의 젊은 시절은 사랑과 재화와 육아와 의미에 대한 추구로 충만했을 것이다. 또한, 그러한 노력의 상당 부분은 보상받았을 것이다. 그러나 늙지 않았더라면 감춰질 수도 있었던 결정적 절망이 드러나고 말았다. 그 절망은 그러한 우월성과 탁월성에의 추구 역시도 사실은 삶의 실재와 닿을 수는 없다는 사실이다.

초상을 위촉받은 모네는 이 여성 속에 자신을 잘 투영시키고 있다. 누구의 초상인들 화가와의 다른 관계를 형성하겠는가. 이제 새장의 문이 닫히려 하고 있다. 의미를 향한 문은 어디엔가 있을 것이었다. 모든 오류는 잘못된 장소에서 잘못된 양식으로 그 문을 찾으려 한 것에 있었다고 생각해왔다. 그러나 문은 어디에도 없었다. 문은 본래부터 존재하지 않았다. 의미로 향하기 위해서는 먼저 지성을 지워야 했다. 그러나 지성은 지워지지도 않고 또 지운다 해도 의미와 만날 가능성은 없었다. "지성 없는 인간"이란 형용모순이다. 지성이 없다면 이미 인간이 아니고, 인간이면 이미 거기에 지성이 전제된다. 그것은 인간

의 운명이다. 지성은 하나의 새장이다. 그러나 올랭피아에게 본래 없었던 것이 이 여성에게는 있었다. 이것은 의미를 잃은 세계의 두 가지 태도에 의해 드러나게 된다. 무의미 가운데에 향락에 대해 도덕적 부끄러움을 느낄 이유는 물론 없다. 그러나 고디베르 부인처럼 절망할 수는 있다. 동일한 세계관에 두 개의 윤리적 태도가 존재한다. 향락주의와 스토아주의가.

올랭피아의 도도함과 고디베르 부인의 초연함의 대비는 주지주의적 세계의 몰락이 세계를 어떻게 바꿀 것인가를 미리 보여주고 있다. 올랭피아는 이득을 얻지만 고디베르 부인은 많은 것을 잃어야 했다. 부르주아 계급은 신을 죽였지만 이제 그들의 "의미"조차 죽어가고 있었다.

세계는 우연에 처하게 되었다. 어디에도 필연은 없었다. 지성은 기껏해야 의미의 상실을 말해주기 위해, 즉 스스로의 존재 의의를 부정하기 위해서만 존재하게 되었다. 현대로 진입할 준비가 되었다. 세잔이 새로운 예술을 제시할 터였다.

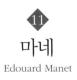

마네
Edouard Manet

　마네가 미술사에서 일으킨 혁명은 그가 도입한 어떤 것보다는 그가 제거한 어떤 것에 기인한다. 그는 회화에서 두 가지를 제거하는바, 먼저 이야기anecdote를 제거했으며, 다음으로 인물화에서 입체를 제거했다. 화폭에서 이야기가 제거됨에 의해 회화는 형식유희가 되기 시작했고, 이러한 방향으로의 회화의 전개는 형식주의formalism가 될 것이었다. 이제 회화는 그 내용이나 문맥 혹은 의미로부터 해방되어 단지 순수한 시각적 형태가 될 것이었다. 마네가 닦은 이러한 길은 나중에 모리스 드니(Maurice Denis, 1870~1943)에 의해 "회화란 본질적으로 일련의 질서에 의해 정돈된 채색으로 덮인 평평한 표면"이라고 규정 되게 된다.

　마네의 이러한 해방 — 이야기와 입체적 표현으로부터의 — 은 그러나 미술사에 있어 전격적으로 이루어진 것은 아니었고 더구나 마네 개인의 독자적인 세계관에 입각한 것은 아니었다. 미술사에서의 이러한 경향은 이미 매너리즘 시대에서부터 시작된 경향으로 결국 경험론

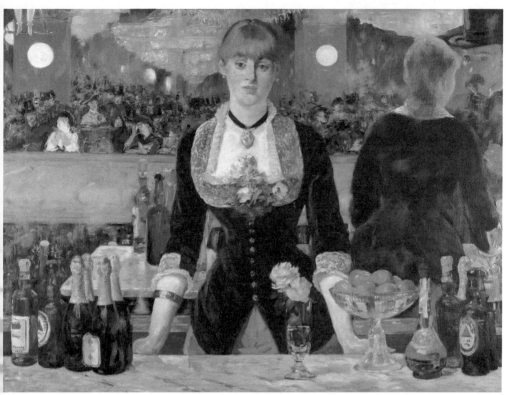

▲ 마네, [폴리 베르제르의 술집], 1882년

자 데이비드 흄에 의해 집약적으로 표현된 새로운 세계관의 중도적인 국면이었다. 어떤 의미에서 보자면 낭만주의 시대에서 현대의 비재현적 회화에 이르는 도정에 단절은 없다고도 말할 수 있다. 회화의 역사를 구상예술과 추상예술로 나눈다면 20세기의 추상은 과거와의 현저한 단절이 된다. 그러나 그 역사를 현상으로 나누기보다는 하나의 경향으로 나눈다면 20세기의 추상 역시도 마네로부터 시작된 예술을 위한 예술, 즉 형식유희로서의 예술의 연속선상에 있게 된다.

마네의 새로운 예술은 지성에 대한 불신과 그것을 무엇으로 대체하려는 노력 사이에 어딘가에 있는 하나의 경향일 뿐이었다. 이러한

전개 과정에서 마네는 매우 의미심장하고 혁신적인 이정표를 세운다. 이제 예술은 한결 가벼워질 것이었다. 기존의 예술은 그 어깨에 이야기와 교훈과 도덕 등을 짊어지고 있었고, 여기에서 예술가들은 고답적이거나 우월적인 예언자의 역할을 자임하고 있었다. 그러나 예술가들이 그것에서 자부심을 느끼고 있었든 역겨움을 느끼고 있었든 그것들을 모두 내려놓아야 할 것이었다. 그것들은 모두 예술가들로부터 벗어나게 되고 "침묵 속에서 지나쳐야 할 것"이 될 예정이었다.

아리스토텔레스가 "고전 비극에서 가장 중요한 것은 줄거리"라고 말했을 때 그의 마음속에 있었던 것은 교육과 의미로서의 예술이었다. 줄거리를 통해 공동체 혹은 인간 일반이 지향해야 할 의미와 가치가 드러나기 때문이다. 플라톤은 예술을 자신의 폴리스에서 추방하기를 원하는바, 그것은 예술은 이데아의 모사인 현상의 거듭되는 모사라는 이유였다. 예술이 플라톤이 규정하는 악역을 피하기 위해서는 예술역시도 일단 감각적 인식을 통한다고는 해도 추상적 이데아 — 그것이 천상에 있건 개별자에 있건 — 를 지향해야 했다. 그리스 전성기의 예술이 고전적이 된 이유는 여기에 있었다. 그것은 감각적 개별자를 묘사하기보다는 감각을 통한 규범을 묘사해야 했다.

철학적 실재론은 예술에게 교육과 의미를 위해 공헌하기를 요구한다. 실재론이 가정하는 것은 삶과 세계의 가장 중요한 개념과 이상의 실재이다. 거기에 정의로움, 도덕, 탁월성 등의 이상이 실재한다. 이때 지상의 것들은 이 이상을 닮아야 한다. 예술 역시도 거기에 이데아를 향하는 의미를 품어야 한다. 이러한 의미에서 예술의 존재 의의

는 무엇인가에 대한 묘사가 된다. 예술 고유의 심미적 즐거움은 단지 그것이 의미를 실어 나르기 위한 변명에 지나지 않게 된다.

실재론에서는 지성만이 유일하고 믿을 수 있는 인간 인식 능력으로 간주한다. 지성은 개념을 형성하고 이 개념은 곧 이데아가 된다. 예술이 이야기와 그 이야기가 전달하고자 하는 의미로 가득 차는 것은 언제나 인간 지성이 중시될 때이다. 물론 중세 예술 역시도 이야기로 가득 차지만 거기에는 인간 고유의 지성이 없다. 그러나 그때 역시도 신의 의지와 계시를 이해하기 위한 지성은 존재하게 된다.

낭만주의 사조가 예술사에서 새로웠던 동기는 인간의 감성이 지성을 대체했다는 데 있다. 그렇다 해도 낭만주의 이념은 세계의 내재적 의미가 포착될 수 있다는 신념을 가졌다는 점에서 하나의 실재론이었다. 단지 그 인식 수단이 지성에서 감성으로 바뀌었을 뿐이었다. 거기에도 이상과 의미는 여전히 존재한다. 비록 그것들이 지성적 동기에 의한 것이 아니라 감성적 동기에 의한다는 점에서 차이를 지니긴 하지만.

인간과 실재와의 고리는 마네에 와서 처음으로 그리고 본격적으로 끊어지게 된다. 이제 예술가는 주제의 압박에서 벗어나게 된다. 화가는 단지 점과 선과 색조의 면이 주는 효과에만 집중하면 되고 이 효과를 위해서는 주제는 어떤 것이 되어도 좋거나, 전혀 없어도 상관없게 되었다. 마네에 이르러 예술은 예술을 위한 예술이 될 수 있게 된다. 그의 〈풀밭 위의 점심식사〉는 이러한 그의 예술관을 피력한 작품이다. 거기에는 검은 양복을 입은 두 신사와 벌거벗은 한 여자와 속옷을 입고 목욕 중인 다른 여자가 있다. 여기에는 어떠한 이야기도 의미

도 없다. 마네는 그가 노리는 미적 효과를 위해 무의미한 주제를 끌어들였을 뿐이다. 거기에서는 무엇이든 허용된다. 만약 그가 채색이 주는 효과를 위해 남자를 벗기고자 했다면 혹은 그 사이에 그리스나 로마의 중장비 보병을 데려다 놓고자 했다면 그것 역시도 허용될 터이다. 마네는 모든 빛을 흡수하는 검은색과 모든 빛을 반사하는 흰색을 극적으로 대비시키기를 원했다. 그는 사물은 견고한 개념적 고형물이기보다는 단지 빛을 반사하는 표면 색조일 따름이라고 생각했고, 이 효과를 가장 극적으로 드러내는 것은 검은색과 흰색이 대비되었을 때이다. 그는 '검은 양복을 입은 남자'라거나 '옷을 벗은 여자'라는 의미에서 인물을 배치했다기보다는 검은 표면 색조와 우윳빛 표면 색조를 가진 대상을 어디에선가 구해왔을 뿐이었다.

당시의 부르주아들은 마네의 그림에서 거기에 있는 어떤 것 때문에 분노했지만, 그 이상으로 거기에 없는 어떤 것 때문에 분노하게 된다. 〈풀밭 위의 점심식사〉에서의 마네의 의도는 분명했고 누군가의 분노를 도발하거나 센세이션을 일으킬 의도가 없었던 것도 분명했다. 그러나 당시의 부르주아들은 거기에서 그의 의도보다는 그의 거침없음에 분노한다. 기존의 여성 누드는 존재의 변명거리를 갖고 있었다. 그것은 신화나 역사상에 먼저 존재했던 것들이며, 거기에는 도덕이나 교훈이나 이야깃거리가 있었다. 누구나 여성의 누드를 보기 원했지만 거기에서 성적 동기를 솔직하게 인정할 수는 없었다. 보는 것은 여성의 누드였지만 말하는 것은 그 존재 이유였다. 마네의 누드에는 이것이 없었다. 이것은 단지 누드를 위한 누드였고 그렇기 때문에 부르주아의

위선을 만족시키지 않았다. 부르주아들은 먼저 이것에 분노했다.

마네가 불러일으킨 분노와 혐오의 물결은 단지 여기에만 그치지 않는다. 예술에서 일화anecdote가 배제된다는 것은 그것이 단지 그것이 예술을 위한 예술art for art's sake이라고 간단하게 치부될 것은 아니었다. 예술에서 이야기가 배제된다는 것은 동시에 예술에서 의미가 배제된다는 것을 말하며, 이것은 동시에 실재론과 지성과 개념과 이데아와 입체 모두가 배제된다는 것을 말하고 또한 부르주아의 기득권이나 교양인의 기득권이 무의미하다는 것을 말하는 것이다.

기득권자들은 권력과 부에 의해 그들의 기득권을 쥐게 되고 지성을 매개로 그것에 정통성과 견고함을 부여한다. 인식 수단으로서의 지성의 의의는 그것이 견고하고 항구적인 보편개념에 대응한다는 데 있다. 감각의 종합 능력을 지녔다는 데에서의 지성의 의의는 부차적일 뿐만 아니라 하잘 것 없는 것이기도 하다. 감각이 선행하고 지성이 거기에 뒤따르며 다각적인 감각적 경험을 종합한다면 생생하고 정확한 박진성은 감각 고유의 것이며 지성은 희미하고 반복적인 기억의 소산일 뿐이다. 이 경우 지성은 임의적이고 — 왜냐하면 종합은 언제나 만들어지는 것이기 때문에 — 부가적인 것이다. 어떤 기득권자도 지성에 이러한 의의만을 부여하지는 않는다. 기득권자들은 보편개념을 실재하는 것으로 만들고 생득적인 지성은 거기에 대응할 수 있다는 이념을 지닌다. 예술이 거기에 이야기나 줄거리를 가진다는 것은 예술이 그것들을 통해서 어떤 지성적 보편자를 말한다는 것과 같다. 심지어는 낭만적인 작품인 〈키오스 섬의 학살〉조차도 어떤 보편적 이념에 대해 말

▲ 렘브란트, [붉은 옷을 입은 노인의 초상], 1652~1654년

하고 있다. 이 이념이 전제와 폭압의 잔인성에 대해 말하는 것이라 해도 그것은 어쨌든 하나의 보편적 이념이었다. 물론 들라크루아의 이러한 이념은 전형적인 기득권자들의 이념은 아닐지 모른다. 그러나 당시에 이 이념은 새롭게 상승해 나가는 부르주아들의 이념이긴 했다.

마네는 부르주아적 이념의 무의미만을 말한 것은 아니었다. 그는 그의 작품에서 이야기를 배제함에 의해 그것이 어떠한 종류의 그리고 누구의 것이든 간에 모든 의미 모든 이념 모든 보편자를 예술에서 제거한 것이었다. 부르주아들은 거기에서 철저하고 무차별적인 사회적 평등과 인간적 평등의 주장을 읽었다. 왜냐하면, 거기에는 "안다"고 하는 사실의 무의미가 나타나 있기 때문이다. 그 작품은 우리는 지성에 의해 불평등해졌지만, 감각에 의해 공평해질 수 있다고 말하고 있었다.

마네의 작품이 던진 충격은 여기에서 그치지 않는다. 만약 마네가 풍경화를 통해 그의 예술관을 드러냈다면 그 충격은 상대적으로 덜할 것이었다. 인물화는 주로 대자적an sich 세계관으로 향하고 풍경화는 주로 즉자적für sich 세계관으로 향한다. 이것은 물론 대자적 세계관에서는 인물화만 그려지고 즉자적 세계관에서는 풍경화만 그려진다는 것을 말하는 것은 아니다. 낭만주의나 인상주의에서도 초상은 그려지며 르네상스에서나 바로크에서도 풍경화가 그려지기도 한다. 그러나 즉자적 세계관하에서의 인물화는 마치 풍경화처럼 묘사되며 대자적 세계관하에서의 풍경화는 마치 인물화처럼 그려진다. 또한, 즉자적 세계관에서는 주로 풍경화가 많이 그려지며 대자적 세계관에서는 주로 인물화가 많이 그려진다. 그리스 고전주의나 르네상스 고전주의 시

▲ 마네, [빅토린 뫼랑의 초상], 1862년

대는 인물에 집중하며 낭만주의나 인상주의는 주로 풍경에 집중한다. 독특하게도 마네는 인상주의를 도입하면서 주로 인물화를 그린다. 물론 거기에서의 인물들은 기존의 초상화와는 다른 의미하에 그려진다. 기존의 인물화는 주로 외형을 통한 주인공의 내면의 묘사에 집중했다. 렘브란트의 〈노인의 초상〉에서는 밖으로 드러나는 노인의 내면이 묘사되고 있다. 감상자는 그의 시지각을 작동시키지만 동시에 그의 마음은 초상화의 주인공과의 감정이입에 집중하게 된다.

마네의 인물화들은 여기에서 가장 먼 거리에 있다. 거기의 인물들은 내면을 드러내지 않을 뿐만 아니라 어떤 의미로는 드러낼 내면을 지니지도 않은 듯이 묘사된다. 마네의 내면은 전통적인 의미에서의 내면과는 다른 것이라고 말할 수도 있다. 우리는 마네의 주인공들의 표정을 역사 속에서 발견할 수 있다. 로마 제정 말기의 인물들의 표정과 마르크스 아우렐리우스 황제의 두상은 마네의 주인공들의 이미 존재했던 전신이라 할 만하다. 인물들의 이러한 분위기는 이제 삶이 실재 reality와 닿을 수는 없다는 사실을 말한다. 거기에는 무의미와 체념과 초연함이 자리 잡고 있다. 세계에서 의미를 구할 수 없을 때 인간 정신은 의기소침해지고 자기 내면으로 침잠하게 되고 공허해진다. 이것이 흄의 경험론이며 결국 인간 정신이 거쳐 가게 될 필연적인 과정이다.

전형적인 인물화는 진지한 무게를 가지고 있었다. 그것은 먼저 장중하고 공들인 모델링에 입각해야 하며 완전한 3차원적 입체를 지녀야 하고 여타의 배경으로부터 확연히 돌출해야 했다. 그러나 마네의 인물들은 먼저 입체감을 지니지 않으며 윤곽선은 흐려지면서 주위의 대기에 흡입되어 들어가고 마치 가벼운 스케치 등의 작업에 의한 것처럼 가볍고 납작한 표면을 지니고 있다. 이것은 부르주아의 분노를 사기에 충분했다. 인물들은 마땅히 독자적인 입체여야 했다. 왜냐하면, 인간은 지성의 화신이기 때문이다. 데카르트가 "나는 생각한다. 고로 나는 존재한다."라고 말했을 때 그의 마음속에 있었던 것은 "나는 인류를 대표하여 모든 인류가 그렇듯이 지성을 가지고 있으며 기하학적 구도로 구축되어 있는 세계를 그러한 생득적 지성으로 포착할 수 있고 궁

극적으로 이 지성이 바로 나이며 나의 존재이다."라는 사실이었다. 이러한 새로운 이념에 의해 데카르트는 인간을 중세의 독신으로부터 구출해내었지만, 이번에는 스스로가 구축한 인본주의라는 새로운 감옥으로 인간을 유폐한 것이었다. 인본주의는 인간 지성에 대한 찬사 가운데 인간이 지닌 기하학적 역량을 찬양하고 세계를 기하학적 합리주의로 재편성하지만 인간은 기하학만을 하는 것은 아니었고 세계도 단지 거대한 시계 장치인 것은 아니었다. 베르그송이 "나의 철학은 하나의 반항이다."라며 기계론적 합리주의를 부정하고 생명과 직관을 새로운 세계의 새로운 인식 수단으로 고양시킬 때 마네는 실재와 지성으로부터 절연한 채 단지 빛이 일으키는 표면 효과에만 매달리게 된다. 이러한 새로운 이념이 마네의 새로운 인물로부터 입체감과 모델링을 구축해 내게 된다. 그러므로 마네의 인물들은 지성의 철폐를 말하는 것이고 세계에서 위계적 질서를 걷어내는 것이었다. 이것이 마네를 혁신가로 만든 동기 중 하나이다. 예술도 세계도 전과 같을 수는 없게 되었다. 인간은 먼저 세계의 실재reality와 분리되게 되며 다음으로 각각의 문화구조물들은 해체를 겪게 되고 스스로만의 영역으로 후퇴와 수렴을 겪게 될 것이었다.

Modern Art;
A metaphysical interpretation Ⅱ

Postimpressionism

VI

후기 인상주의

Definition

정의

1

용어
Nomenclature

그리스 고전주의, 르네상스 고전주의, 신고전주의 등은 모두 고전주의classicism라는 의미소episememe를, 후기인상파postimpressionism는 인상파라는 의미소를, 포스트모더니즘postmodernism은 모더니즘이라는 의미소로 가진다. 세 개의 고전주의의 접두사와 그 의미소에 대해서는 《근대예술 1권》에서 자세히 설명했다. 포스트모더니즘 역시 《현대예술; 형이상학적 해명》에 자세히 설명되어 있다.

후기인상주의라는 양식명은 다른 많은 양식명이 그렇듯이 그것이 붙여질 당시의 의미와 현재의 의미는 전적으로 다르다. 이 양식명은 전시회의 주제로 나왔다. 이 양식명은 영국의 로저 프라이(Roger Fry, 1866~1934)라는 미술평론가가 전시회를 기획하며 "마네와 후기인상주의Manet & The Post-impressionists"라는 명칭을 그 전시회에 붙임에 의해 생겨났다. 그는 이 새로운 경향에 대한 어떤 뚜렷한 양식적 특징이나 통일성을 염두에 두고 이러한 명칭을 붙인 것은 아니다. 그는 단지 "목적의 편의상, 이 예술가들에게 명칭을 부여하는 것이 필요했다.

나는 가장 애매하고 종잡을 수 없는 것이지만 후기인상주의라는 이름을 선택했다. 이것은 단지 인상주의 운동에 대한 시간적 상대성에 따르는 그들의 입장을 언급하는 것일 뿐이다."라고 말한다.

따라서 후기인상주의라는 양식 명칭은 그 이름이 붙여질 당시에는 양식명이 아니었다. 그것은 인상주의 예술과는 무엇인가 다른, 인상주의 예술가들 이후에 나온 예술을 가리킬 뿐이었다. 이것은 20세기 초에 모든 새로운 예술을 한꺼번에 묶어 아방가르드avant-garde라고 한 것과 같다.

후기인상주의는 인상주의라는 의미소를 가진다. 이것은 후기인상주의가 인상주의의 어떤 요소인가를 계승한다는 것을 의미한다. 그것은 무엇인가? 다른 하나의 질문도 있다. 과연 후기인상주의는 거기에 공통되고 단일한 양식적 특징이 있는가?

앙리 루소(Henri Rousseau, 1844~1910), 폴 세잔, 오딜롱 르동(Odilon Redon, 1840~1916), 폴 고갱(Paul Gauguin, 1848~1903), 빈센트 반 고흐, 폴 랑송(Paul Ranson, 1864~1909), 펠릭스 발로통(Félix Vallotton,1865~1925), 모리스 드니, 젊은 시절의 몬드리안 등은 후기인상주의자들이라 할 만하다. 그들은 인상주의가 창조한 기법과 양식에 어떤 새로운 것인가를 더했는가? 어떤 의미에서는 그렇다. 후기인상파에 속하는 사람들 역시 인상주의자들과 마찬가지로 — 특히 고흐의 경우 — 색의 반점을 병치시키고, 페인트를 짧고 두껍게 칠하는 경우가 많다. 그러나 유사점은 여기까지이다.

두 번째 의문이 남는다. 후기인상주의자들은 어떤 공통된 요소를

가지고 있는가? 만약 우리가 기법과 그 기법의 이면에 있는 이념에 관하여 질문한다면 거기에는 공통된 요소가 있다는 사실을 발견한다. 그러나 이것은 단일한 것은 아니다. 두 흐름이 후기인상주의에 존재한다. 다음에 이어지는 장은 이것에 관한 것이다.

두 흐름
Two Streams

후기인상주의는 표현주의expressinism로 흐르는 하나의 경향과 형식주의formalism로 이르는 다른 하나의 경향을 가진다. 그러나 이것은 유파에 의해 갈리지는 않는다. 세잔은 전기에는 표현주의에 치우쳤지만 ― 그의 올랭피아 ― 결국은 형식주의자로의 길을 가게 되고, 몬드리안 역시도 전기에는 표현주의 ― 햇빛 속의 풍차 ― 에 치우쳤지만 결국은 가장 극단적인 형식주의자가 된다.

대체로는 오딜롱 르동, 앙리 루소, 폴 고갱, 반 고흐, 폴 랑송, 에밀 베르나르(Émile Bernard, 1868~1941), 펠릭스 발로통, 모리스 드니 등은 처음부터 끝까지 표현주의자의 길을 가며 그들이 청기사파Der Blaue Reither, 칸딘스키, 말레비치, 마티스(Henri Matisse, 1868~1941) 등으로 가는 길을 제시하게 된다.

세잔과 젊은 몬드리안은 표현주의와 형식주의 사이에서 결국 형식주의를 택하게 된다. 이 둘 모두 초기에는 표현주의에 치우쳐 있었다. 세잔의 〈카드 놀이하는 사람들〉 연작이나 〈생 빅투아르 산〉 연작

▲ 몬드리안, [햇빛 속의 풍차], 1908년

▲ 몬드리안, [회색 나무], 1912년

등은 그가 표현주의에서 어떻게 형식주의로 옮겨져 왔는가를 잘 보여주고 있다. 마찬가지로 몬드리안 역시 초기에는 표현주의적 경향을 보였으나 〈회색 나무〉를 그리는 시점에서부터 점차로 형식주의자의 길을 가기 시작하여 결국에는 가장 형식주의적이라고 할 만한 〈구성 composition〉에 이르게 된다.

만약 인상주의와 후기인상주의가 공유하는 것이 있다면 그것은 어떤 적극적인 요소이기보다는 소극적인 요소이다. 두 양식 모두 지성의 붕괴에 대한 나름의 대처였다는 점에서 다시 말하면 "개념으로서의 세계상의 몰락"이라는 이념을 공유했다는 점에서는 서로 간에 동일한 이념을 지닌다. 그러나 이 두 양식의 동일성은 여기까지이다.

포스트모더니즘은 모더니즘에서 연역되지 않는다. 모더니즘과 포스트모더니즘이 공유하는 것은 동일한 전제이다. 그러나 이 동일한 전제에 대한 대처는 완전히 다른 것이었다. 마찬가지로 후기인상주의 역시 인상주의에서 연역되지 않는다. 그것은 말 그대로 인상주의 다음에 있게 되는 예술양식이다.

하나의 세계는 다른 세계에서 연역되지 않는다. 사실은 무엇도 무엇에서 연역되지 않는다. 거기에 의미소episememe 는 없기 때문이다. 연역의 토대는 없다. 따라서 하나의 시대는 다른 시대의 위나 아래에 있는 것이 아니라 옆에 있을 뿐이다. 마찬가지로 후기인상주의 역시도 인상주의의 옆에 하나의 새로운 양식으로 존재할 뿐이다.

인상주의는 지성을 해체시켰을 때 우리의 세계 인식이 어떠해야 하는가를 보였다. 인상주의는 해체의 예술이다. 후기인상파는 이와는 다르게 종합의 예술이다. 인상주의는 지성을 해체했지만 후기인상주의는 지성의 붕괴 가운데 우리 삶이 어떠해야 하는가를 보인다. 후기인상주의가 현대를 예고하는 것은 이것이 이유이다. 현대는 어쨌든 삶이 어떻게 가능한가에 대한 답변을 구성하려 애썼다.

후기인상파의 화가들은 두 가지 삶의 가능성을 제시했다. 하나는 지성을 완전히 저버리고 우리의 내적 심연에 몸을 잠그는 것이고, 다른 하나는 자기 인식적 지성을 불러들여 가언적이고 인위적인 질서를 구축하는 것이다. 전자가 표현주의이고 후자가 형식주의이다. 표현주의자들은 이를테면 지적 무정부주의자들이다. 그들은 지성을 아예 포기하라고 말한다. 만약 우리가 우리에게서 지성을 완전히 구축해내면

거기에는 무엇인지 모를 내적 심연만이 존재하게 되고 이것이 세계 — 그들은 자연이라고 부르는바 — 가 된다. 다시 말하면 표현주의자들은 무의식의 심연을 의미소로 삼는바 거기에서 세계가 연역될 수 있다고 믿는다. 스스로를 후기 구조주의자 혹은 포스트 포스트 모더니스트 post-postmodernist라고 부르는 가타리(Félix Guattari, 1930~1992), 들뢰즈(Gilles Deleuze, 1925~1995), 바타유(Georges Bataille, 1897~1962), 데리다(Jacques Derrida, 1930~2004) 등의 철학자들이 사실은 단지 표현주의자들인 이유는 여기에 있다. 그들 역시도 의미소는 존재하며 그것은 또한 지성적인 것은 아니지만 어쨌건 세계 연역의 토대가 된다고 말하기 때문이다. 이들이 누리는 세속적 인기는 이들의 철학이 연역의 토대를 제공함에 의해 새로운 희망을 주기 때문이다. 물론 그 의미소는 찾아지지 않는다. 예를 들면 바타유는 인간의 모든 문화구조물은 사실은 인간 심연의 성적인 요소에 의해 설명된다고 말한다. 그러나 그는 시대착오적인 프로이트주의자이다. 이것은 심지어 그럴듯하지조차 않다. 성적인 요소에 의해 설명되지 않는 문화의 양상이 너무나 많이 존재하기 때문이다.

인간 본성은 어디엔가 착륙하고자 하는 요구를 지닌다. 착륙은 신념과 안정을 제공하기 때문이다. 그러나 착륙을 위해서는 착륙의 토대가 필요하다. 표현적 경향은 이 착륙의 토대를 찾고자 하는 시도이다. 그러나 그것은 아직까지 실패하고 있다. 만약 무의식 속의 무엇인가가 의미소 — 그것이 착륙의 토대인바 — 가 되어 착륙의 토대로 작동한다면 그것은 곧 우리 삶의 무정부 상태를 의미하기 때문이다. 이것은

생존 자체를 불가능하게 만든다. 무의식 속의 무엇도 질서를 부정하기 때문이다. 질서 잡힌 삶을 운영하는 사회적인 동물들은 그것을 가능하게 하는 지성을 지닌다. 인간에게는 본능이 행사하는 요소가 너무나 작다. 인간은 본능적으로 삶을 영위할 수는 없는 동물이다.

칸트는 그의 《순수이성비판》 서문에서 공기가 불러오는 저항을 원망하는 비둘기에 대해 말하고 있다. 그러나 그 비둘기는 저항을 불러일으키는 바로 그 공기에 의해 살아가고 있다. 공기가 없다면 삶도 없다. 마찬가지로 우리는 지성이 불러온 그 신념의 근거 없음과 어리석음에 대해 지성의 진공상태를 원할 수 있다. 그러나 우리는 바로 그 거짓된(?) 지성 덕분에 생존을 유지해왔다. 우리가 지성을 원망한다면 그것은 우리가 부모를 원망하는 것과 같다. 부모에게 문제가 있을 수 있다. 그러나 부모가 없었더라면 우리는 생명 자체를 얻을 수 없었다. 따라서 표현주의자들의 이념은 하나의 무책임이고 유치함이다. 거기에서 진정한 삶이 얻어질 수는 없다. 혼수상태 속에서 문명이 가능하지는 않다. 우리는 지성이 어떻게 오류인가를 말할 수 있다. 그러나 거기에서 멈출 수는 없다. 그 경우 삶은 가능하지 않다. 베르그송은 지성과 본능을 모두 가능하게 한 원초적 생명력을 포착하기 위해 직관에 의한 근원의 포착이 필요하다고 말한다. 물론 그럴 것이다. 그러나 직관은 개인적인 문제이고 또한 무정부주의적인 것이다.

실증주의자들은 먼저 경험 속에 없는 것은 어디에도 없다는 경험주의 고유의 전제에서 출발한다. 그러나 이 경우 누차 말해진 바대로 질서는 불가능하다. 경험과 그 해석은 개인적인 문제이기 때문이다.

따라서 직관의 경우에나 경험의 경우에나 보편적 질서는 불가능해진다. 이 불가능성이 인상주의가 해놓은 일이다. 위에서 말해진 바대로 표현주의는 이에 대해 완전한 무의식과 무질서의 용인으로 나아가지만 형식주의는 새로운 길을 탐색한다. 이 새로운 길이 바로 비트겐슈타인 등의 분석철학자들과 몬드리안이 이룩한 업적이다.

이것은 마치 자연법에 대한 실정법의 대체, 실체적 진실에 대한 절차적 진실의 대체와 같은 것이다. 우리는 새로운 질서를 불러들이지만 이것은 실체적 질서substantial order는 아니다. 이것은 단지 잠정적인 질서이고 자기인식적인 질서이다. 플라톤 이래 우리에게 주어진 질서 잡힌 세계상은 실재reality에 대응하는 것이었다. 이것이 우리에게 자유의지를 주었고 우리는 결의와 자기훈육에 의해 언제라도 좋은 삶을 살 수 있었다. 이 질서가 바로 원리였다. 이때 우리의 행동강령은 먼저 법에 의한 것이 아니라 법에 우선하는 도덕에 의한 것이었다.

실재에 대한 우리의 신념이 사라졌을 때, 다시 말하면 지성의 실패가 명백해졌을 때 우리는 질서 없는 무정부주의를 용인하거나 위질서pseudo-order를 받아들이거나 둘 중 하나이다. 분석철학자들은 그리고 예술양식상의 형식주의자들은 후자를 택한다. 어차피 우리 문명에 필연성은 없었다. 세계는 우연이었다. 실체와 세계상은 분리된 것이기 때문이다. 그렇다면 세계는 "우리의 세계"이다. 모든 것은 인위적인artificial 것이지 거기에 자연은 없었다. 우리의 언어 역시도 실체로서의 개념에 입각한 것은 하나다. 그것은 단지 음성의 분절된 각각의 신호의 병렬일 뿐이다. 따라서 세계는 가장 논리적이고 깔끔한 기호의 체

계일 뿐이다. 이 기호의 정연한 배치가 바로 형식주의이다. 그것은 물론 기하학적이다. 기하학이야말로 가장 간결하고 조직적으로 하나의 체계system를 구성할 수 있기 때문이다.

이 기하학은 그러나 플라톤의 기하학과는 다르다. 플라톤은 그 기하학의 체계가 하나의 실재로서 존재한다고 믿었다. 그러나 형식주의자들의 기하학은 만들어진 기하학이다. 그것은 실재와는 관련 없다. 그것은 단지 세계상에 대한 동의의 요청demand일 뿐이다. 만약 우리가 거기에 동의한다면, 다시 말해 어떤 형식주의자의 작품이 환영받는다면 우리는 그가 구축한 기호의 심미적 모습에 동의하는 것이 된다. 우리는 세잔의 입체에 열광하고 몬드리안의 구성에 열광한다. 이들의 세계는 동의를 요청한바 그들은 멋지게 성공했다. 세잔은 예술사에 있어 입체기하학을 도입하고 몬드리안은 평면기하학을 도입한다. 이것은 통찰력이 넘치는 멋진 시도이다. 우리의 세계를 창조할 수 있지만 그 창조된 세계는 실재와 관련 맺는 것은 아니었다. 이것이 우리의 창조가 신의 창조와 다른 측면이었다.

곧이어 다다선언Dada Manifesto이 있을 것이었고 현대가 개시될 예정이었다.

Modern Art;
A metaphysical interpretation Ⅱ

재현과 창조

새로운 질서
The New Order

　존재론적 실재론과 인식론적 경험론은 예술의 양식에 있어 "궁극적으로는" 각각 재현과 창조에 대응한다. 실재론과 경험론의 차이는 존재론에 있기보다는 인식론에 있다. 경험론에 대한 오해 중 하나는 그것이 실재를 부정한다고 치부하는 데에서 생겨난다. 경험론이 부정하는 것은 실재의 존재가 아니라 그 인식 가능성에 대한 우리의 신념이다. 어떤 경험론자도 — 제정신일 경우 — 신이나 실재나 보편자가 존재하지 않는다고 말하지는 않는다. 그들이 말하는 것은 단지 그러한 것들의 포착에 대한 인간 인식 능력의 무능성이다. 그들은 실재가 존재하지 않는다고 말하기보다는 먼저 실재라고 믿는 것들은 사실은 우리의 감각에 지나지 않는다고 말하고 있고 다음으로 실재를 가정해야 할 이유가 있지는 않다고 말하고 있다. 우리가 일반적으로 말하는 바의 자연주의, 그리고 그 기법적 대응인 환각주의는 실재론을 전제하지 않으면 불가능하다. 물론 여기에서의 자연주의에는 사실을 부정하기 위한 예술로서의 신사실주의는 포함되지 않는다. 실재론의 가장 중요

한 의의 중 하나는 우리 인식으로부터 독립해 있는 실재reality의 가정이다. 이때 이 실재는 모든 것에 선행한다. 그러므로 예술의 의무는 이 실재를 가능한 한 그 원래적인 형태로서 재현하는 것이다. 이때에 중요한 것은 이 실재의 포착이 우리 인식 도구 중 어느 것에 의하는 것인가이다. 만약 이 실재의 포착이 인간의 선험적인 순수이성에 의한다는 가정에 어떤 동의를 한다면 그리하여 예술에서 가급적 감각적인 요소를 배제해야 한다는 동의가 있게 되면 예술은 고전주의적 양식으로 진행된다.

어떤 삶도 어떤 예술도 전적으로 이성적일 수는 없고 전적으로 감각적일 수는 없다. 기하학적 추상과 완전한 해체가 간헐적으로 예술양식을 물들였다 해도 대부분의 양식은 이 두 극단 사이 어딘가에 있다. 자연주의는 실재론을 전제하지만 모든 실재론이 자연주의로 귀결되지는 않는다. 실재가 하나의 이념이 되어 전적인 혼란이 될 때에는 자연주의가 가능하지 않다. 이때에 예술은 경직되며 기하학적 엄격성과 무미건조함을 띠게 되고 생생함을 지니지 못하여 다채로움과 풍부함은 결여된다. 이집트의 예술은 상당한 정도로 이와 같았고 그리스의 아케이즘 예술 역시도 어느 정도 그랬다.

플라톤의 예술적 이상은 이집트 양식이었다. 그는 우리 감각이 불러오는 모든 지상적 다채로움을 저주한다. 세계는 먼저 기하학적 형상idea이고 예술은 그 형상을 모방하는 것이었다. 그리스 사회의 역동성과 정치적 민주주의로의 이행이 없었다면 고전기 그리스의 자연주의는 있을 수 없었다. 다시 말하면 자연주의는 철학적 실재론과 지상적

감각주의의 결합으로 가능해진다. 인간은 이상주의적 경향을 가질 수는 있어도 전적으로 이상주의적일 수는 없다. 이것은 인간이 유물론적 경향에 처할 수는 있어도 전적인 물질주의자가 될 수 없는 것과 같다.

우리가 예술사상의 고전주의라고 일컫는 것은 실재론적 이상주의의 틀 안에 갇힌 활기 넘치고 다채로운 지성적 삶이라고 할 만하다. 즉 세계에는 실재가 있으며 그 실재는 인간의 이성에 의해 포착되는 것이긴 하지만 현세적이고 유물론적인 삶 — 감각적 삶 — 역시도 완전히 버려질 수 없을 때 극단적인 형식주의는 물러가고 점차 자연주의적이고 유연한 양식의 예술이 대두된다. 그리스인들은 도리아 양식과 이오니아 양식을 통해 남성적이고 형식주의적인 예술에서 여성적이고 좀 더 자연주의적인 예술로 이행해 나간다. 이때의 예술은 천상적 이데아의 지상적 유출물이다. 이념과 정신주의만이 삶이라고 할 수는 없을 때 이데아에서 지상으로 질료를 입는 것들이 유출되며 예술가들은 이제 그 방향을 뒤집어 이러한 대상에서 이데아를 찾게 된다.

고전주의 예술의 규범과 규준의 근거는 이것이다. 고전주의 예술가들은 스스로가 단지 대상을 묘사하면 충분하다고는 생각하지 않는다. 그들은 대상 가운데에서 대상 일반을 찾아야 하면 대상의 개별성과 특수성은 대상 일반에 우연히 첨가된 잔류물들 외에 아무것도 아니었다. 이때의 재현은 종합적 재현 혹은 구성적 재현constructive representation이라고 할 만하다. 결국 실재론적 이념하에서의 예술은 일반과 특수, 필연과 우연, 규범과 다채로움 사이 어디인가에 존재한다. 고대 그리스의 고전주의 예술, 르네상스 고전주의 예술은 이 두 극

단의 아슬아슬한 조화와 균형 위에서 가능한 것이었다.

우리가 아는바 고전주의 예술의 붕괴는 세계가 좀 더 세속적이고 물질주의적으로 변해나간다는 것을 의미한다. 이때의 물질주의는 유물론과는 전적으로 다르다. 유물론은 먼저 인식론적 경험론을 전제하기 때문이다. 이때의 물질주의는 단순히 인간적 약점, 다시 말하면 인간은 신이 아니라는 관념에의 요구를 의미한다. 이러한 진행이 르네상스에서 낭만주의에 걸쳐 발생하는바 이것이 소위 말하는 자연주의로의 진행이다.

흄의 경험론 그리고 거기에서 비롯되는 실증주의와 사실주의 예술이 예술사상에서 중요한 이유는 그것이 근대 예술사에서의 혁명이며 방향전환이기 때문이다. 경험론은 궁극적으로 재현을 포기한다. 사실주의에서 인상주의 그리고 후기인상파로 흐르는 일련의 흐름은 엄밀한 의미에서 자연주의의 포기로의 진행이다. 물론 인상주의 회화가 극단적인 시간적 감각의 해체로 향해 나갈 때 감각주의로의 이행을 자연주의의 승리라고 규정한다면 사실은 이와 같지 않다. 그러나 우리가 "자연주의적"이라는 표현에서 그리스 고전주의나 르네상스 고전주의의 예술을 떠올린다면 — 예술사에서의 자연주의는 그렇게 정의되는 바 — 개념과 서술의 해체인 사실주의나 시각적인 감각의 해체인 인상주의는 확실히 자연주의적이지 않다.

실재론이 포기될 때 고전적 예술 서사와 의미를 지닌 것으로서의 예술은 해체의 길을 걷는다. 물론 이때에도 재현이 전적으로 포기되지는 않는다. 그러나 구성적 재현 혹은 종합적 재현이라고 할 만한 것은

사라진다. 이때의 재현은 대상이나 사실이나 의미의 실증적인 표면만을 향하는바 이를테면 "묘사적 재현descriptive representation"이라 할 만하다.

20세기 후반의 일군의 철학자들이 말하는 해체가 바로 이러한 묘사적 재현을 의미한다는 사실, 그러나 이러한 해체는 20세기에 발생한 것이 아니라 이미 흄의 철학이 궁극적인 승리를 거둔 그 순간 이미 시작되었다는 사실로 미루어 구성과 묘사, 종합과 해체는 결국 철학적 인식론의 문제라는 것은 분명하다.

그러므로 실재론은 형식주의 혹은 고전주의에 대응하고, 경험론은 해체 혹은 감각에 대응한다. 해체가 영원할 수 없다는 데에서 문제가 발생한다. 해체는 단편적이고 실증적인 사실의 기술 혹은 분산되고 직관적인 표면색소의 나열에까지 이르는바 이것은 세계에 대한 수동적이고 자기포기적인 존재론을 전제한다. 이러한 끝없는 무의미와 회의주의는 새로운 예술의 탄생을 예고한다. 바야흐로 예술은 그 역사상 가장 극적인 전기를 맞는다. 이것은 과거의 재현적 예술에 대해 창조적 예술이라고 할 만한 것이고 해체의 예술에 대해 종합적 예술이라고 할 만한 것이다.

세잔
Paul Cezanne

세잔이 현대 예술가는 아니지만 현대예술로 이르는 중요한 통로를 제시한 예술가인 것은 맞다. 후기인상파는 생생한 채색을 유지하고, 두터운 칠을 하며, 명확한 브러시 스토로크를 사용한다는 점, 현실적 삶을 묘사한다는 점에서 인상주의의 성격을 계승한다. 그러나 세잔에 의해 본격적으로 도입 되는 예술의 이념은 근대 이래의 예술사상 완전히 새로운 것이었다. 세잔은 먼저 대상을 "견고하고 지속적인solid and durable" 것으로 제시하는 기법에 의해 인상파와 결별한다. 이것은 단순히 인상주의와 결별하는 것만을 의미하지는 않는다.

세잔이 견고한 것에 대해 말했을 때 그것은 예술이 재현을 포기해 나간다는 것을 의미한다. 예술의 추상으로의 전환은 "예술을 닮은 자연"이라는 이념의 극단적인 실현을 의미한다. 실재를 포착할 수 없으므로 의미조차도 지닐 수 없을 때 진보적 예술가들은 의미를 위해 스스로 실재를 만들 준비가 되어 있었다. 자연이 예술을 닮을 때 가공적 세계와 실재를 대체한다.

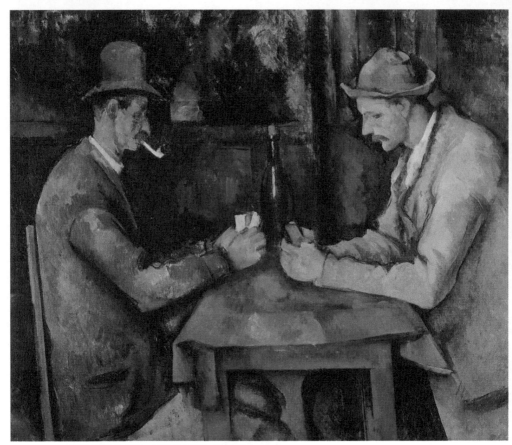

▲ 세잔, [카드 놀이하는 사람들], 1890~1892년

세잔이 예술에 대해 한 일은 칸트가 철학에 대해 한 일과 같다. 칸트 철학의 존재론적 의의는 실재의 근거를 우리로부터 독립한 세계에 둔 것이 아니라 우리의 이성적 능력에 두었다는 점에 있다. 칸트 고유의 "선험적transcendental"이라는 개념은 이와 같이 독특하게 정의된다. 칸트의 이러한 업적 — 스스로 코페르니쿠스적 전회라고 이름 붙인 — 은 철학사상 아마도 가장 중요한 업적 중 하나일 것이다. 이것은 우선 합리론과 경험론 외에 제3의 길을 제시한 것이었고 다음으로는 우리가 아는 것은 기껏해야 우리 자신에 대한 것이며 우리는 우리와 독립

한 실재를 가정하지 않고도 세계에 대한 어떤 종류의 종합을 할 수 있다는 것이었다.

칸트의 선험적 감성과 카테고리들은 결국은 모두 붕괴한다. 그러나 만약 선험이라는 것을 우리의 동의로 바꾼다면 칸트의 철학은 갑자기 재생된다. 전통적인 철학은 선험과 실재를 동일시하는 것이었다. 이 두 개념은 인식론적이고 존재론적인 차이를 가질 뿐, 같은 것을 의미했다. 실재를 가정한다는 것은 실재에 대응하는 우리 인식의 선험성을 가정하는 것이었다. 그러므로 이 경우 철학의 주된 의의는 이 실재를 포착하는 우리의 선험적 능력의 행사가 어떻게 가능한가를 밝히는 데 있었고(순수이성비판) 다음으로 여기에 대응하는 행동원칙이 어떻게 선험적(정언적; categorical)일 수 있는가를 밝히는 데 있었다.(실천이성비판) 현대에 들어 결국 정언 명령은 무의미한 것으로 드러나게 된다. 그것은 먼저 규범으로 그리고 나중에 법률로 자리 잡게 된다.

우리 인식에 선험적 성격은 없다는 전제에서는 실재의 존재 역시도 회의적 대상이 된다. 철학적 경험론의 귀결은 우리가 아는 것은 우리의 감각인식뿐이라는 가혹하고 회의적인 것이다. 칸트는 경험론의 이러한 가정을 한편으로 우리 지식의 내용은 경험에서 온다는 전제를 받아들이면서, 다시 말해 존재론에 있어서는 경험론을 받아들이면서 다른 한편으로 실재의 성격을 우리에게 준하는 것으로 바꿈에 의해, 즉 인식론에 있어서는 선험적 이성을 가정함에 의해 새로운 철학을 전개한다. 만약 우리가 실재를 인간의 인식 능력으로 수렴시킨다면 선험적 지식은 가능하다. 다시 말하면 실재에서 그 독립적이고 보편적인

성격을 박탈하고 그 자체를 우리에게 주어진 고유의 인식적 틀에 의해 종합될 수 있는 것으로 바꾸면 우리는 다시 세계에 대한 통합적 설명을 할 수 있었다. 물론 이러한 통합은 우리의 통합을 의미하는 것이고, 인식의 선험성은 단지 우리의 선험성을 의미할 뿐이었다.

현대예술이 과거의 예술과 결별한 양식은 칸트가 과거의 철학과 결별한 양식과 같다. 현대예술에 있어서의 재현은 우리로부터 독립해서 존재하는 어떤 실재를 가정하지 않는다. 전통적인 예술에서의 재현은 실재를 가정했다. 전통적인 철학이 어떻게 실재를 인식할 수 있고 또 거기에 따라 어떻게 행위해야 하는가를 탐구한 것처럼 전통적인 예술은 어떻게 실재를 감각적으로 재현해내느냐를 탐구해왔다.

경험론이 부정하는 것은 실재의 존재가 아니라 실재를 포착할 수 있다는 우리의 신념이다. 더 구체적으로 말하면 "관념론자들이 주장해온바 우리 이성의 인식 능력이 실재를 포착할 수 있다는 가정은 근거 없다"는 것이 경험론 철학의 결론이다. 경험론은 실재를 알 수 없는 어떤 것으로 남겨 놓으면서 거기에 대한 우리 인식의 가능성을 차단한다.

사실주의에서 낭만주의를 거쳐 인상주의로 이르는 양식적 진행은 이러한 경험론적 결론에 대한 나름의 해결책의 제시였다. 사실주의는 직접적으로 드러나는 실증적 사실만을 기술함에 의해 실재를 묘사한다는 혐의를 벗어나고, 낭만주의는 이성이 아닌 감성에 의해 실재가 포착된다는 새로운 신념을 제시하고, 인상주의는 이제 지성과 감성을 모두 포함하는 직관적 공감에 의해 실재와 하나가 될 수 있다는 신념

을 대변한다.

　세잔은 새로운 길을 제시하는바 그것은 칸트의 철학이 새로운 길이었듯이 새로운 방향으로의 예술의 전개였다. 세잔은 기하학적 도형들을 제시한다. 예술은 이를테면 해체가 아니라 오히려 "덧붙이기"이다. 재현이 아닌 제시는 이를테면 창조에 해당하는 것으로서 예술가가 외부 세계와 거기를 향한 감각으로부터 독립하여 내관introspection에 의해 스스로의 고형화된 조형물을 내놓은 것이다. 그러한 내관은 마음 외부에 존재하는 어떠한 대응물을 갖는 것은 아니다. 그것은 예술가가 임의로 창조한 것이다.

　만약 우리가 실재에 대해 알 수 없다면, 그렇기 때문에 여태까지의 예술가들의 재현이 무의미한 것이었다면 예술가 스스로가 하나의 세계를 창조하고 그것을 잠정적인 실재로 삼아도 문제될 것은 없다. 그 잠정적 실재가 참된 실재냐 아니냐를 따지는 것은 무의미하다. 중요한 것은 우리가 그 고형화된 항구성 속에서 위안과 안정을 찾을 수 있느냐 없느냐이다. 이 점에 있어 세잔은 훌륭하게 성공하고 있다. 우리가 실재를 알 수 없다는 사실을 밝히는 것은, 그리고 그러한 세계에서 자신의 도덕적이고 실존적인 삶은 어떠한 것이 되어야 하는가를 말해주는 것은 철학이 할 일이다. 심지어 이러한 세계에의 우리의 과학적 지식은 어떤 성격을 가져야 하는가를 밝히는 것도 철학의 의무이다. 그러나 이러한 무의미 가운데서 어떤 심미적 위안을 제시하는 것은 예술가의 일이다.

　세잔이 제시한 견고한 형태들은 객관적이고 그렇기 때문에 비재

▲ 세바스티아노 델 피옴보, [연옥의 그리스도], 1516년　　▲ 세잔, [연옥의 그리스도], 1867년

현적이고 공평하고 불편 부당한 것이다. 세잔의 고형물들이 그의 창조물임에도 불구하고 기하학적 입체인 까닭은 기하학적 입체야말로 그 비개인성으로 인해 객관적인 동의의 가능성을 얻을 수 있기 때문에 다른 말로 바꾸면 예술가 스스로의 어떤 편견으로부터도 자유로운 것이기 때문이었다.

　　세잔이 대상을 입체로 만들었다는 혹은 대상에 입체를 부여했다는 기존의 예술사가들의 견해는 그러므로 오류이다. 그는 먼저 대상을

바라보지 않았다. 그는 먼저 스스로의 내면을 들여다보았다. 그리고 거기에서 나오는 입체들에 덧붙임을 통해 생 빅투아르나 자화상을 그렸다. 그의 예술은 그러므로 대상의 재현이 아니라 대상의 덧붙임이다.

문학이나 음악에서의 패러디는 거장들의 작품에 대한 후대 예술가들의 모사이다. 이것은 예술에서는 특히 "그림의 그림picture of a picture"이라 불린다. 패러디는 표절과는 다르다. 패러디는 예술은 주제와 의미의 문제는 아니라는 새로운 시대의 예술관을 대표한다. 다시 말하면 그것은 예술의 의의는 표현에 있으므로 동일 주제에 대한 다른 표현이라면 얼마든지 고유의 독창성을 지닌다는 전제에 입각한다. 세잔은 르네상스의 거장 세바스티아노 델 피옴보(Sebastiano del Piombo, 1485~1547)의 〈연옥의 그리스도〉를 모사한다. 아마도 이 작품이 세잔이 전형적인 인상주의를 벗어나고 있다는 최초의 신호이며 동시에 예술이 전통을 벗어나고 있다는 최초의 신호이다. 물론 이 회화의 채색이 키아로스쿠로를 무시하고 있다거나 고전주의 특유의 원근법을 배제한다거나 중간색에 의한 채색보다는 생경한 색조를 화폭상에 그대로 제시한다거나 등은 이 그림이 인상주의의 양식을 계승하고 있다는 사실을 말한다. 그러나 이 회화는 모든 지각적 작업 이전에 이미 고형화된 입체들이 견고한 형태로 거기에 먼저 자리 잡았다는 사실에 있어서 인상주의와는 다른 길을 간다. 여기의 모든 지각적 요소는 단지 그러한 입체에 덧붙여진 것일 뿐이다. 거칠고 두터운 모델링에 의해 대상들은 이미 견고한 입체로 드러나고 있다. 세바스티아노

▲ 세잔, [자화상], 1878~1880년

델 피옴보의 예수가 실재론적 예수, 즉 말씀으로서의 예수라면 세잔의
예수는 우리 영혼이 구축한 예수, 그 존재 의의란 전적으로 견고함을
구하는 우리 마음에 입각한 예수이다.

칸트가 관념과 경험을 통합하여 제3의 세계를 구축하듯이 세잔 역시도 입체와 거친 모델링에 의해 소묘와 채색을 통합시킨다. 세잔의 입체는 사실주의에 의해 해체된 대상의 조형성을 다시 통합한 것이며 그의 거칠고 두터운 브러시 스트로크는 인상주의에 의해 해체된 색채를 다시 견고하고 덩어리진 색채로 통합한 것이다. 칸트 이후에 철학적 세계가 실증주의와 생철학으로 분리되듯이 세잔 이후의 회화 역시도 형식주의와 표현주의로 분리할 것이다.

렘브란트의 〈노인의 초상〉 이후 세잔의 〈자화상〉만큼 깊은 인간적 공감과 심미적 충격을 주는 초상은 없었다. 자화상에 이르러 세잔은 스스로가 혁신적으로 구축한 새로운 양식을 원숙하고 세련되게 구사하고 있다. 여기에서의 인물은 기하학적 조형을 기반으로 한다. 또한 대상의 견고함은 그의 화촉 하나하나에 의해 분명해진다. 이 초상화는 두터운 임파스토에 의해 간결하게 표현되고 있다. 그러나 이 작품의 주인공이 드러내는 내면은 그리 단순하지 않다. 여기에는 실재의 결여에도 불구하고 실재를 스스로 만들어 나가는 화가의 강인하고 스토아적인 결의가 드러나고 있다. 이 초상화는 그 초연하고 자기포기적이면서도 의연한 인물의 내면적 깊이에 의해 전 시대의 초상화와 구별된다. 어떤 의미로는 이 초상화의 분위기는 이집트 시대의 인물 두상의 분위기를 회상시킨다. 이 초상화 역시도 소멸해나가는 삶의 한 국면을 묘사했다기보다는 응고된 영원성을 묘사하고 있다. 이제 인간의 의미와 삶의 의미는 스스로에 의해 구성되는 것이지 실재에 입각한 것

▲ 세잔, [생 빅투아르 산], 1888~1890년

은 아니라는 사실, 결국 우리의 삶은 우리 자신에게 귀속하는 것 외에 아무것은 아니라는 사실, 새로운 확고함은 우리의 자의에 의해서만 가능하다는 사실을 세잔은 자화상을 통해 분명히 드러내고 있다.

그의 〈생 빅투아르 산〉은 그의 이러한 이념이 풍경화 속에서는 어떻게 구현되는가를 보여주는 걸작이다. 세잔은 자기 예술 활동의 가장 정점에 이르러 이 거대하고 의미 깊은 풍경에 매달린다. 세잔의 산은 역시 기하학적 입체 위에 풀과 나무의 색채가 덮인다. 이 산은 필연적으로 거기에 있어야 하고 필연적으로 그러한 장대하고 확고한 모습이어야 한다. 여기에는 심지어 플라톤적 확고함과 구성이 자리하고 있다. 만약 여기에 인간적인 어떤 것 — 집이나 인물 등의 — 이 더해져

▲ 세잔, [생 빅투아르 산], 1904년

있다면 이 산이 구축하고 있는 고독한 위용과 영원성은 사라졌을 것이
다. 세잔의 산은 시간과 관계없이 차가운 영속을 누리고 있고 초연한
외로움에 의해 그 위용을 유지하고 있다. 마치 그의 자화상에서 시간
의 덧없음에도 불구하고 그것을 극복하는 어떤 인물의 기개와 의연함
이 존재하듯이.

극단에서 극단으로
Extreme to Extreme

비트겐슈타인은 실증주의를 극단으로 몰고 간다. 여기에서는 최소한의 비실증적 요소도 용납되지 않는다. 우리의 언어 습관은 우리로 하여금 쉽게 비경험적 언어들을 사용하게 한다. 비경험적 언어는 언어 세계로부터 퇴거해야 한다. 그것은 언어의 가면을 쓰고 있는 비언어이기 때문이다. 누구에겐가 "착한 사람"이라고조차 말할 수 없다. 우리는 단지 "그가 어느 날 구걸하는 노인에게 수천 원을 주었다."거나 "그는 어떤 버림받은 아이에게 얼마의 후원금을 보낸다."는 실증적 사실만을 보고해야 한다.

이렇게 됨에 의해 그러나 그의 철학은 본래적인 실증주의로부터 가장 멀어지게 된다. 관념이 지닌 비감각적이고 비상식적인 요소 때문에 그 반명제로 불러들여진 실증주의가 오히려 전형적인 감각인식의 세계에서 가장 멀어지게 된다. 그의 언어는 세계에 대한 것이 아니라 우리 자신에 대한 것이기 때문이다. 그의 철학은 세계와 우리를 분리시키는 것으로도 모자라 세계의 존재를 언어로 환원시켜 버린다.

실증주의는 "사물에 직접 닿는 우리 감각에 대해서만 말할 수 있다"는 세계관으로부터 시작된다. 그러나 철학은 여기에서 더 나아가게 된다. 우리 감각은 감각 그 자체이지 사물 혹은 실체와는 관계없는 것이라는 인식론적 전환이 비트겐슈타인의 철학이 인식을 세계로부터 분리시키게 되는 동기이다. 이것이 그가 말하는바 언어가 지닌 선험성이다. 이 선험적 언어는 세계에 대해 말하는 대신 세계를 요청한다. 우리는 우리 언어에 갇혀 살고 있다. 새가 새장에 갇혀 살듯이. 이것은 전형적인 실증주의와는 전혀 다른 이상한 인식론이다.

극단은 새로운 극단으로 전환된다. 세계의 변화는 혁명에 의한다. 논리는 타협 없이 진행될 경우 비상식적인 데에 이른다. 삶의 전환은 한 종류의 극단적 비상식으로부터 다른 종류의 극단적 비상식으로 옮겨감에 의해 발생한다. 극단적 실증주의의 세계는 극단적 독단의 세계로 전환된다. 고대 말기의 회의주의와 불가지론은 극단적인 로마적 실증주의의 결과였다. 이 세계가 어느 날 아마도 가장 어처구니없다고 말해질 수 있는 극단적이고 독단적인 기독교의 세계로 전환한다. 신앙은 그것이 유희와 축제가 아니라면 하나의 독단일 뿐이다.

비트겐슈타인의 철학은 철학사상 유례없는 비상식일 것이다. 보편개념이라는 독단적 망상을 구축하고 평범하고 일상적인 상식적 세계를 불러들이려 했던 경험론자들의 새로운 철학이 결국은 가장 상식적이지 않은 세계를 불러들이게 된다. 그의 철학은 실증주의의 논리적 한계에까지 이르게 된다. 그러나 세계의 표상으로서의 언어가 아니라 언어의 표상으로서의 세계라는 이 새로운 주장은 전혀 실증적인 것

이 아니다. 그것은 하나의 몽상이고 하나의 환각 — 그러나 논리적으로 받아들여질 수밖에 없는 — 이다. 모든 것은 어이없게도 우리 언어에 다름 아닌 것이었다.

현실과 꿈은 교체된다. 현실 세계로부터 나온 꿈이 아니라 현실을 요청해 가는 꿈이다. 연극의 2막이 1막을 요청하고, 허수가 실수를 요청하고, 수학이 토목과 건축을 요청하고, 설계도가 건물을 요청한다. 사실 그러하다. 「지젤」의 살아있는 시골 처녀는 죽은 처녀의 영혼에 의해 요청된다. 복소수 체계의 허수 부분이 0인 것이 실수 체계이다.

르네상스가 붕괴하고 매너리즘이 대두된 동기는 르네상스 회화가 가정하고 있는 보편개념의 실재성이 의심받았기 때문이다. 지오토와 마사치오 등은 인본주의와 관념적 독단이라는 모순되는 요소를 동시에 지녔다. 이들 이후의 예술사는 관념적 독단이라는 반동적 이념의 제거로 진행된다. 간헐적인 반발이 있었다고 해도 예술의 세계는 관념으로부터 감각인식의 직접성으로 전환되어 나가는 역사를 지니게 된다. 낭만주의와 사실주의와 인상주의에 이르기까지 실증주의를 반영하는 감각적 세계의 확장이 지속된다. 관념은 그 견고성을 완전히 잃었을 뿐 아니라 그 존재조차도 의심받는다.

실증적이고 따라서 직접적인 감각인식에 의미를 부여하는 근세의 흐름은 인상주의 회화에 이르러 극단에 다다른다. 인상주의 회화는 극단적이기 때문에 충격적일 뿐이다. 거기에 새로운 세계를 향한 혁명은 없다. 그것은 단지 매너리즘 이래 점차로 증대된 인간 이성에 대한 의심이 극단에 이르렀음을 보일 뿐이다. 그것은 대상의 표면을 따라 흐

르는, 다시 말하면 고형화된 입체를 평면적 시지각으로 해체하는, 그리고 공간상에 단일시점에 준해 집약되어 있는 관념적 대상들을 순간적 시간 속에 병렬시켜 표현해내는 그러한 회화이다.

세계는 사유의 대상이 아니라 단지 우리의 인상에 지나지 않는다. 인상주의에 이르게 되면 실재론적 관념론은 흔적도 없이 지워지게 된다. 인상주의는 실증주의가 불러온 감각 지향적 세계의 극단이다. 예술사상 실증주의에 대응하는 사실주의의 결론은 이와 같다. 사물은 철저히 해체되어야 했고 인상주의가 그것을 해냈다.

이러한 해체가 세잔에 이르러 반전된다. 극단적 해체로부터 극단적 통합으로의 전환이 일어난다. 세잔은 갑자기 견고한 관념들을 내놓기 시작한다. 자신의 예술이 세계를 요청한다고 할 때 자신의 시지각조차도 "요청하는 예술이 아니라 자연을 닮은 예술"이기 때문이다. 이제 실증주의적 예술의 반명제인 추상예술이 개시된다. 감각을 향한 관념의 끝없는 해체가 그 다른 쪽 극단인 관념적 통합을 불러들인다. 이렇게 양극단이 갑자기 예술사에 제시된다.

핵심어별 찾아보기

인물별 찾아보기

〈서양예술사: 형이상학적 해명〉시리즈의 "근대예술" 편의 출간을 앞두고 저자는 다음과 같은 이메일을
편집자에게 보내왔습니다. 이 서한의 내용이 독자들이 이 책을 이해하는 데 도움이 될 것이라 생각하여
싣기로 했습니다.

저 자 의 서 한

예술양식이 형이상학적으로 해명 가능하고 또 해명되어야 한다는 것이 제가 30
여 년간 이 작업에 몰두한 이유였습니다. 누구도 예술양식의 형이상학적 해명이 가
능하다고 생각하지 않습니다. 그러나 저는 예술양식이 그러한 해명을 입지 않는다
면 도상학도 양식사도 궁극적으로는 무의미하다고 생각합니다.

하나의 양식은 이를테면 하나의 "그림 형식pictorial form"입니다. 그 양식에 속
한 예술가는 세계를 달리 묘사할 수 없었습니다. 우리에게 이상한 낯섦을 주는 중
세의 세밀화도 당시 수도원의 사제들에게는 익숙한 세계였습니다. 그것 이상이었
습니다. 그것들은 익숙한 것을 넘어 그들 삶의 양식이었습니다. 그들은 다른 삶을
살 수도 없었고 다른 눈으로 세계를 볼 수도 없었습니다. 따라서 하나의 양식은 하
나의 세계관의 심미적 형식입니다. 중요한 것은 "세계관"입니다. 양식을 결정짓는
세계관은 결국 같은 양식의 형이상학이 이해되어야 해명됩니다.

어떤 현대 예술가도 르네상스 양식의 예술을 도입하고자 시도하지 않습니다.
그것은 우리 시대의 양식이 아니며 우리 시대의 철학적 이념에 기초한 것은 아니기
때문입니다. 따라서 과거 예술의 이해는 그 시대의 형이상학의 이해를 전제합니다.
물론 누구도 과거에 살 수는 없습니다. 그러나 우리는 과거 사람들에게 방법론적
공감을 해야 합니다. 어느 시대가 다른 시대보다 우월하다고 말할 수는 없습니다.
세계는 단지 병치되어 있을 뿐입니다. 따라서 우리 삶의 이해는 모든 시대를 한 바
퀴 돌고 와서야 가능합니다. 이러한 견지에서 모든 역사는 현대사입니다.

이 책은 그러한 시도의 소산입니다. 예술사가 단지 작품의 분석에 지나지 않는
것, 동일한 양식임을 분석에 의해 이해하는 것 — 이것이 모든 예술사라는 사실이

저를 불만족스러운 초조감 속에 밀어 넣었습니다. 우리는 물론 예술에 대한 지적 이해 없이도 그것을 즐기고 거기에 감동할 수 있습니다. 우리 모두는 그러나 "천성적으로 알고자" 합니다. 르네상스 양식은 전체로서 어떤 세계관 위에 준하는가, 로코코 양식은 그 향락적 형식하에서도 어떻게 감상자를 행복하게 하는가 등에 대한 포괄적인 이해가 제게는 선결문제였습니다.

〈근대예술〉편은 특히 어려운 부분이었습니다. 아홉 개의 양식이 복잡한 이념적 교체하에 어지럽게 얽혀 나갑니다. 각각의 양식들에 대한 형이상학적 해명은 제게 거의 반평생에 이르는 시간을 요구했습니다.

출판에 즈음하여 자기연민과 감상에 빠지려 합니다. 이것은 경계해온 것입니다. 이것들은 충족감 속에서 안일하게 만들고 결국에는 자기만족으로 밀고 갑니다. "지칠 줄 모르는 정열"은 수사일 뿐입니다. 30년은 길었고 저술은 힘겨웠습니다. 고중세가 남았다는 사실이 부담입니다. 지나친 행복은 행복만은 아닙니다. 행복 가운데 탈진된다는 사실을 모를 뿐입니다. 조증 환자가 울증으로 고통받듯이 들뜬 탐구자가 탈진으로 고통받습니다. 무엇도 할 수 없을 거 같은 의기소침은 제게 새로운 것이고 그 두려움 또한 새로운 것입니다.

어떤 것들이 떠오릅니다. 초라하고 보잘것없는 젊은이가 루브르와 바티칸을 드나듭니다. 꿀벌이 그의 집을 드나들 듯이. 수십 년 후에는 귀신으로 드나들 겁니다. 이탈리아의 시골길은 익숙합니다. 덜컹거리는 버스가 저를 고즈넉하고 낡은 성당 앞에 내려 놓습니다. 초라한 성당의 퇴색해 가는 프레스코화를 어떤 재화가 대체할까요. 이름이 사라진 중세 예술가도 만났고 위대한 마르티니와 폰토르모도 만났습니다. 퍼붓는 빗속을 걸어간 끝에 지오토를 만났습니다. 중세는 불현듯 사라지고 새롭고 친근한 시대가 시작됩니다. 이가 부딪히도록 떨었지만 추운 줄도 몰랐습니다.

도서관의 고요와 등. 어둠에 묻힌 심연에서 머리로 내려온 갓 씌운 백열등. 그것이 천장의 어둠을 걷어낼 거란 희망을 주곤 했습니다. 불이 지펴진 겨울밤의 성당들. 쉬제르와 마키아벨리와 프루스트에게 첫인사를 했습니다. 이곳저곳에서. 유폐 가운데 많은 사람을 만났습니다. 기쁨을 주는 그 사람들. 이름 없는 중세 작곡가들, 세밀화가들. 수학자들, 천문학자들.

조금 더 걷겠지요. 두루마리가 풀릴 때까지.

근대예술
; 형이상학적 해명 II

초판 1쇄 인쇄 2014년 11월 20일
초판 1쇄 발행 2014년 11월 25일

지 은 이 조중걸
발 행 인 정현순
발 행 처 지혜정원
출판등록 2010년 1월 5일 제313-2010-3호
주 소 서울시 광진구 천호대로109길 59 1층
연 락 처 TEL : 02-6401-5510 / FAX : 02-6280-7379
홈페이지 www.jungwonbook.com

디 자 인 이용희

ISBN 978-89-94886-61-9 93600
값 35,000원